GALERIES
HISTORIQUES

DU PALAIS
DE VERSAILLES

TOME IX

PARIS
IMPRIMERIE ROYALE
—
M DCCC XLVIII

GALERIES HISTORIQUES

DU PALAIS

DE VERSAILLES

GALERIES HISTORIQUES

DU PALAIS

DE VERSAILLES

TOME IX

PARIS
IMPRIMERIE ROYALE
—
M DCCC XLVIII

PEINTURE.

QUATRIÈME PARTIE.

PORTRAITS.

GALERIES HISTORIQUES

DU PALAIS

DE VERSAILLES.

PEINTURE.

QUATRIÈME PARTIE.

HENRI, DUC D'ORLÉANS,
DEPUIS HENRI II, ROI DE FRANCE,
A L'ÂGE D'ENVIRON NEUF ANS.

(N° 1995.) Tableau du temps.

HENRI II,
ROI DE FRANCE.

(N° 1261, page 60 du tome VII.)

1.

HENRI II,
ROI DE FRANCE.

(N° 1996.) ALBRIER, d'après Quesnel.

HENRI II,
ROI DE FRANCE.

(N° 1997.) Tableau du temps.

HENRI II,
ROI DE FRANCE.

(N° 1998.) DE CHÂTILLON, d'après un tableau du temps de la galerie du Musée royal.

HENRI II,
ROI DE FRANCE.

(N° 1999.) Attribué à JANET.

CATHERINE DE MÉDICIS,
DUCHESSE D'ORLÉANS,

À L'ÂGE DE QUATORZE OU QUINZE ANS;

FILLE UNIQUE DE LAURENT DE MÉDICIS, DEUXIÈME DU NOM, DUC D'URBIN, ET DE MADELEINE DE LA TOUR, DITE DE BOULOGNE.

(N° 2000.) ALBRIER, d'après Quesnel.

Née à Florence, le 13 avril 1519. — Mariée à Marseille, le 28 octobre 1533, à Henri, duc d'Orléans, de-

puis Henri II, roi de France, second fils de François I"
et de Claude de France. — Morte le 5 janvier 1589.

CATHERINE DE MÉDICIS,
REINE DE FRANCE.

(N° 2001.) D'après un tableau de Clouet de la
galerie du Musée royal.

Catherine de Médicis ne semblait pas appelée par sa naissance à une fortune royale, et lorsque François I^{er} la donna pour épouse au second de ses fils, il encourut le reproche d'avoir mésallié la maison de France. Catherine, qui sortait à peine de l'enfance, apporta à la cour du roi son beau-père tous les vices de l'esprit et du cœur qui caractérisaient sa famille, et que recouvrait le vernis de la civilisation florentine. Elle aimait les arts et contribua à les faire fleurir dans sa nouvelle patrie; mais c'est là la seule louange qui lui soit due par l'histoire, et l'on ne saurait dire tous les maux que firent à la France son indifférence sceptique sur les choses religieuses, son mépris scandaleux de toutes les lois de la morale, et les maximes de cette politique égoïste et frauduleuse dont elle donna à ses fils la leçon et l'exemple. Son rôle fut secondaire tout le temps que vécut François I^{er}; à peine cessa-t-il de l'être lorsqu'elle devint reine couronnée de France (10 juin 1549). Elle sut patiemment s'effacer devant la hautaine et ambitieuse duchesse de Valentinois, qui possédait le cœur du roi son époux. La mort de Henri II la laissa encore sans influence dans le gouver-

nement : François II subissait l'irrésistible ascendant de Marie Stuart, et cette jeune reine celui de ses oncles, les princes de la maison de Lorraine. Ce fut l'avénement au trône de son second fils, Charles IX, qui livra enfin le pouvoir aux mains de Catherine. Elle fut pendant trois ans régente (1560-1563), et, mettant le triomphe de son génie à tout corrompre pour tout dominer, l'art suprême de sa politique à ruiner l'un par l'autre les partis qui divisaient la cour et le royaume, elle ne fit rien pour arrêter le grand incendie des guerres religieuses. Après neuf autres années, durant lesquelles elle continua de régner sous le nom de son fils, le dernier résultat de ses combinaisons machiavéliques fut d'amener Charles IX à la redoutable alternative de subir le joug des huguenots ou d'y échapper par le plus noir des forfaits. On sait comment elle s'unit au duc de Guise pour arracher à l'âme faible et violente du jeune monarque l'ordre du massacre de la Saint-Barthélemy (1572). Ce fut là comme le dernier coup de sa fatale puissance; elle cessa dès lors de régner dans la conscience troublée de Charles IX, et si elle exerça sur lui un reste d'empire, ce fut en nourrissant la jalousie du malheureux prince contre le duc d'Anjou, objet de ses préférences maternelles. Cependant l'avénement de ce fils bien-aimé ne lui rendit pas le pouvoir (1574) : Henri III tourna contre sa mère les vices qu'il avait reçus d'elle, et les influences auxquelles il se livra ne furent point celles de Catherine. Elle assista en simple témoin aux événements du règne de ce prince, et se trouvait au château de Blois lorsqu'il y fit assassiner

le duc de Guise (23 décembre 1588). On pourrait presque regarder comme son testament politique le mot triste et célèbre avec lequel elle caractérisa ce crime : « C'est bien coupé, mon fils ; il faut coudre maintenant. » Catherine de Médicis mourut quelques jours après, le 5 janvier 1589, dans sa soixante et dixième année. Elle avait fait bâtir le château des Tuileries, celui de Monceaux et l'hôtel de Soissons, monuments de ce goût intelligent des arts qu'elle avait apporté de l'Italie.

ANTOINE DE BOURBON, DUC DE VENDOME,
ROI DE NAVARRE,

SECOND FILS DE CHARLES DE BOURBON, DUC DE VENDÔME, COMTE DE SOISSONS, ET DE FRANÇOISE D'ALENÇON, FILLE DE RENÉ, DUC D'ALENÇON, ET DE MARGUERITE DE LORRAINE.

(N° 2002.) Tableau du temps.

Né au château de la Fère, le 22 avril 1518. — Marié à Moulins, le 20 octobre 1548, à Jeanne d'Albret, reine de Navarre. — Mort le 17 novembre 1562.

La première moitié du seizième siècle avait vu finir les deux branches aînées de la maison de Bourbon, et à la mort de son père, en 1536, Antoine devint le chef de cette famille, avec le titre de duc de Vendôme. Jeanne, fille et unique héritière de Henri d'Albret, possédait alors au pied des Pyrénées les débris du royaume de Navarre échappés à l'ambition de Ferdinand le Catholique. On

maria cette princesse au duc de Vendôme, pour que ses seigneuries ne passassent pas dans une maison étrangère. Leur union fut célébrée à Moulins, le 20 octobre 1548. Le roi de Navarre, ainsi que beaucoup de seigneurs de son temps, embrassa le calvinisme sans conviction réelle et seulement pour échapper au joug étroit d'une religion qui gênait ses plaisirs. Il était trop faible et trop léger pour être ambitieux, et ne chercha pas, comme le prince de Condé, son frère, dans les opinions nouvelles un chemin pour monter au pouvoir. A la mort de Henri II, il se laissa aisément éloigner de la cour, et, pendant qu'il menait à Philippe II sa fiancée, Élisabeth de France, abandonna le champ libre à l'ambition des Guises (1550). Lorsque ensuite eut éclaté la conjuration d'Amboise, et que la perte des huguenots eut été résolue dans les conseils de François II, Antoine de Bourbon, avec Condé, son frère, fut sommé de se rendre aux états généraux d'Orléans, et ce prince, à qui le cœur avait failli pour déployer le drapeau de la guerre civile, ne craignit pas de porter sa tête à ses ennemis, s'en remettant à sa femme et à son fils du soin de sa vengeance (1560). La mort inattendue de François II, en même temps qu'elle arracha le prince de Condé au supplice, sauva le roi de Navarre d'un danger presque égal. Il eût pu, comme premier prince du sang, disputer la régence à Catherine de Médicis; mais l'adroite Italienne le réduisit sans beaucoup de peine à se contenter du titre de lieutenant général du royaume. Elle sut en même temps l'enchaîner aux charmes d'une de ces courtisanes titrées

qui peuplaient sa cour et faisaient l'un des principaux instruments de sa politique. On le vit alors abjurer le calvinisme aussi aisément qu'il l'avait embrassé, et s'unir au duc de Guise et au connétable de Montmorency contre les huguenots. Deux fois, au début de la guerre civile, il se trouva face à face avec son frère, le prince de Condé, et fit échouer le projet formé par les chefs huguenots d'enlever le roi. Il fut chargé ensuite de faire rentrer sous l'obéissance royale la ville de Rouen, qui s'était donnée aux réformés, et reçut en l'assiégeant une blessure qui ne l'empêcha pas d'entrer victorieux par la brèche (1562). Mais, comme en revenant à Paris il remontait la Seine, il fut forcé de s'arrêter aux Andelys, et y mourut, le 17 novembre, à l'âge de quarante-quatre ans.

JEANNE D'ALBRET,

REINE DE NAVARRE,

FILLE UNIQUE DE HENRI D'ALBRET, DEUXIÈME DU NOM, ROI DE NAVARRE, ET DE MARGUERITE D'ORLÉANS-ANGOULÊME, SOEUR DE FRANÇOIS 1ᵉʳ.

(N° 2003.) Tableau du temps[1].

Née en 1528. — Mariée à Moulins, le 20 octobre 1548, à Antoine de Bourbon, duc de Vendôme. — Morte le 9 juin 1572.

Jeanne d'Albret était encore enfant lorsque Charles

[1] Cette princesse est représentée en habit de veuve.

Quint la demanda en mariage pour son fils, l'infant don Philippe. Mais François Ier, gardien vigilant des intérêts de la politique française, ne voulut pas que l'adjonction du petit royaume de Navarre portât la frontière espagnole jusqu'au delà des Pyrénées, et il fiança Jeanne d'Albret, qui n'avait encore que douze ans, à son allié le duc de Clèves (1540). Cette union, toutefois, ne s'accomplit pas : le duc de Clèves étant passé sous les drapeaux de l'empereur, le lien qui l'engageait à l'héritière de Navarre fut rompu par le pape Paul III, sur la demande du roi de France (1542). Six ans après, Henri II, fidèle à la politique de son père, maria le premier prince de son sang, Antoine de Bourbon, à Jeanne d'Albret. Cette princesse, supérieure par l'esprit et le caractère à l'époux qu'on lui avait donné, n'embrassa pas comme lui le calvinisme par de vulgaires entraînements : elle s'y attacha avec l'énergie opiniâtre d'une conviction réfléchie. Ce ne fut toutefois qu'après la mort d'Antoine de Bourbon, et lorsque le drapeau de la réforme était depuis plusieurs années déployé sur les champs de bataille, qu'elle professa tout haut ses nouvelles croyances et les fit régner dans ses états (1567). Elle ne cessa dès lors de prêter au parti huguenot toute son assistance, et lui prépara un chef dans son fils, le jeune Henri, prince de Béarn. Quoiqu'il fût à peine âgé de seize ans, son intrépide mère, après la bataille de Jarnac, en 1569, le conduisit à la Rochelle pour y remplacer le prince de Condé à la tête de l'armée protestante. Il ne fit que s'y montrer. La paix de Saint-Germain, conclue en 1570, sembla

réconcilier sincèrement la cour avec les huguenots; leurs chefs furent appelés à Paris, et on vit l'amiral de Coligny exercer chaque jour un ascendant plus décisif sur l'esprit de Charles IX. L'union de Henri de Béarn avec Marguerite de France, sœur du roi, fut résolue comme pour sceller cette réconciliation. Jeanne d'Albret, après de longues hésitations, consentit à quitter ses états pour sanctionner par sa présence le mariage de son fils. Elle n'en devait pas être témoin : peu de temps après son arrivée à Paris, elle tomba malade et mourut (9 juin 1572). La défiance trop légitime des huguenots publia, mais sans fondement, qu'elle avait été empoisonnée.

FRANÇOIS DE BOURBON,

COMTE D'ENGHIEN,

TROISIÈME FILS DE CHARLES DE BOURBON, DUC DE VENDÔME, COMTE DE SOISSONS, ET DE FRANÇOISE D'ALENÇON, FILLE DE RENÉ, DUC D'ALENÇON, ET DE MARGUERITE DE LORRAINE.

(N° 2004.) MONVOISIN, d'après un portrait de la collection du château de Chantilly.

Né au château de la Fère, le 23 septembre 1519. — Mort le 23 février 1546.

Le comte d'Enghien, dès qu'il parut dans les camps, y fit remarquer sa brillante valeur. Il prit part en 1542, avec le duc d'Orléans, à la conquête du duché de Luxembourg, et reçut, en 1543, le commandement des galères qui se joignirent à celles du redoutable Barberousse

pour faire le siége de Nice. L'année suivante, comme le marquis del Guasto, vainqueur des Français en Piémont, menaçait de passer les Alpes et de se porter sur Lyon, ce fut au comte d'Enghien que fut confié le soin d'arrêter les progrès des troupes impériales. Mais, tout en donnant à ce jeune prince une belle armée, François I^{er}, à qui l'âge inspirait une tardive prudence, lui avait défendu de livrer bataille. Il était difficile à un général de vingt-cinq ans de ne pas accuser cette prudence de timidité : il envoya au roi le capitaine Blaise de Montluc pour lui demander la permission de battre l'ennemi. L'éloquence gasconne de Montluc entraîna François I^{er} et son conseil, et une vaillante noblesse accourut autour du comte d'Enghien pour prendre part à la bataille qui allait se livrer. Elle eut lieu le lundi de Pâques de l'année 1544, et l'impétuosité du jeune héros l'emporta sur la vieille expérience du lieutenant de Charles-Quint. La victoire de Cerisoles jeta un rayon de gloire sur la triste fin du règne de François I^{er}. Deux ans après, le comte d'Enghien, chaque jour plus aimé du roi, était avec ce prince au château de la Roche-Guyon, lorsqu'il périt, victime d'un funeste accident, qui peut-être fut un crime et dont on ne rechercha pas les auteurs. Il était âgé de vingt-sept ans.

CHARLES DE BOURBON,

CARDINAL DE BOURBON,

CINQUIÈME FILS DE CHARLES DE BOURBON, DUC DE VENDÔME,
ET DE FRANÇOISE D'ALENÇON.

(N° 2005.) Gigoux, d'après un portrait de la collection
du château de Beauregard.

Né à la Ferté-sous-Jouarre, le 22 décembre 1523.
— Mort le 9 mai 1590.

Ce prince, selon l'étrange coutume du temps où il vivait, fut élevé, dès sa plus tendre jeunesse, aux plus hautes dignités de l'Église. Le pape Paul III le fit cardinal avant qu'il eût atteint l'âge de vingt-cinq ans. Les évêchés et les abbayes entassés sur sa tête, les missions ecclésiastiques qui lui furent confiées, le scandale même de ses mœurs, le laissèrent dans l'obscurité jusqu'au jour où s'engagea une guerre à mort entre la Ligue et le roi Henri III. Il siégeait aux états généraux de Blois en 1588, et telle était la faiblesse de son caractère, qu'il y mit au service des Guises tout ce que la pourpre romaine et le nom de Bourbon pouvaient lui donner d'influence. Aussi, lorsque Henri III eut fait assassiner le chef ambitieux de la Ligue, il s'assura de la personne du cardinal de Bourbon en même temps que de celle du cardinal de Guise et de l'archevêque de Lyon. Le prélat captif fut par là comme désigné au suffrage des Parisiens rebelles, qui le saluaient du nom de Charles X. Après la

mort de Henri III, un arrêt solennel du parlement le proclama roi (5 mars 1590), et le duc de Mayenne le fit reconnaître par le parti de la Ligue dans toute la France; des édits furent rendus en son nom et des monnaies frappées à son effigie. Le cardinal de Bourbon, prisonnier à Fontenay-le-Comte, en Poitou, ne fit aucun acte pour accepter ou refuser cette royauté titulaire, et mourut, le 9 mai 1590, dans sa soixante-septième année.

JEAN DE BOURBON,

COMTE DE SOISSONS ET D'ENGHIEN, DUC D'ESTOUTEVILLE,

SIXIÈME FILS DE CHARLES DE BOURBON, DUC DE VENDÔME, ET DE FRANÇOISE D'ALENÇON.

(N° 2006.) Ancien tableau

Né au château de la Fère, le 6 juillet 1528. — Marié, le 14 juin 1557, à Marie de Bourbon, duchesse d'Estouteville, comtesse de Saint-Pol, fille de François de Bourbon, premier du nom, comte de Saint-Pol, et d'Adrienne, duchesse d'Estouteville. — Mort le 10 août 1557, sans postérité.

Ce prince n'a laissé aucun souvenir important qui se rattache à son nom. Il prit part aux guerres de Henri II, et comptait parmi cette vaillante noblesse qui se rangea autour du duc de Guise pour défendre Metz contre l'empereur, en 1552. Il assistait à la fatale journée de Saint-

Quentin et y fut tué d'un coup de pistolet. Il était âgé de vingt-neuf ans.

LOUIS DE BOURBON,

PREMIER DU NOM, PRINCE DE CONDÉ,

SEPTIÈME FILS DE CHARLES DE BOURBON, DUC DE VENDÔME, ET DE FRANÇOISE D'ALENÇON.

(N° 2007.) Ancien tableau.

Né à Vendôme, le 7 mai 1530. — Marié : 1° le 22 juin 1551, à Éléonore de Roye, fille aînée de Charles, sire de Roye et de Muret, comte de Roucy, et de Madeleine de Mailly, dame de Conty; 2° le 8 novembre 1565, à Françoise de Longueville, fille de François d'Orléans, duc de Longueville, marquis de Rothelin, et de Jacqueline de Rohan.— Mort le 13 mars 1569.

LOUIS DE BOURBON,

PREMIER DU NOM, PRINCE DE CONDÉ.

(N° 2008.) De Creuse, d'après un portrait de la collection du château de Beauregard.

Le prince de Condé, de qui devait sortir une si illustre lignée, parut à la cour de Henri II en simple cadet de grande maison, avec une charge de gentilhomme de la chambre. Il épousa, en 1551, Éléonore de Roye, petite-nièce du connétable de Montmorency. Le vieux courtisan cherchait dans cette alliance avec le sang royal un appui contre le pouvoir tous les jours croissant de

la maison de Lorraine. Au lendemain même de ce mariage, le prince de Condé alla servir, comme volontaire, en Piémont, à la savante école du maréchal de Brissac, et l'année suivante, il courut au siége de Metz prendre sa place dans l'armée de gentilshommes assemblée sous les ordres du duc de Guise. On y remarqua sa brillante valeur. Il crut alors que son nom et ses services lui donnaient des droits au gouvernement de la Picardie : il demanda cette faveur, que lui refusa la politique égoïste des Guises. Cependant le jeune prince, avec l'éclat de son esprit et de son courage, ne pouvait se résigner longtemps au rôle obscur où la cour prétendait l'ensevelir : il trouva dans les nouveautés du calvinisme le moyen de fortune que cherchait son ambition, et fut l'âme des premiers mouvements du parti huguenot en France. Il était le *capitaine muet* de la conjuration d'Amboise, et, quoique dénoncé à la cour, il sut étonner son fier ennemi, le duc de Guise lui-même, par son audacieuse contenance. On ne lui fit pas aussi beau jeu, quelques mois après, aux états généraux d'Orléans (1560), et il ne tint pas à François de Lorraine et au cardinal son frère que l'arrêt de mort prononcé contre lui ne fût exécuté. Mais leur haine n'obtint point cette satisfaction, et Catherine de Médicis, devenue régente par la mort de François II, rendit au prince de Condé la liberté, avec son rang à la cour. Il n'en resta pas moins le chef avoué des huguenots, se fit l'organe de leurs réclamations et de leurs doléances, et, après le massacre de Vassy, ne recula plus devant la guerre civile (1562). Malgré son activité

et sa bravoure, il n'y fut pas heureux, et les trois prises d'armes qu'il commanda furent marquées pour lui par autant de défaites : à la bataille de Dreux (19 décembre 1562), il fut vaincu et pris par le duc de Guise; à celle de Saint-Denis, en 1567, il vit tomber à ses pieds le vieux connétable de Montmorency, mais ne s'en retira pas moins devant l'armée royale; à Jarnac enfin, il combattit en héros, mais ce fut pour y trouver la mort (15 mars 1569). Le prince de Condé, malgré son attachement public au calvinisme, n'en avait point les mœurs austères, et il se conformait moins aux rigoureux enseignements des ministres huguenots qu'aux exemples de la cour de Catherine de Médicis.

CONDÉ (ÉLÉONORE DE ROYE,

PRINCESSE DE),

FILLE AÎNÉE DE CHARLES, SIRE DE ROYE ET DE MURET, COMTE DE ROUCY, ET DE MADELEINE DE MAILLY, DAME DE CONTY.

(N° 2009.)

M^{lle} BELLOC, d'après un portrait de la collection du château de Chantilly.

Née le 24 février 1535.—Mariée, le 22 juin 1551, à Louis de Bourbon, prince de Condé.—Morte au château de Condé-en-Brie, le 23 juillet 1564.

Cette princesse se fit remarquer par son zèle pour la religion réformée. Le chagrin des infidélités publiques de son mari la conduisit au tombeau à l'âge de vingt-neuf ans.

LOUIS DE BOURBON,

DEUXIÈME DU NOM, DUC DE MONTPENSIER, SOUVERAIN
DE DOMBES, ETC.

FILS AÎNÉ DE LOUIS DE BOURBON, PREMIER DU NOM, PRINCE DE
LA ROCHE-SUR-YON, ET DE LOUISE DE BOURBON, COMTESSE DE
MONTPENSIER.

(N° 2010.) D'après un portrait de l'ancienne collection de Mlle de Montpensier, au château d'Eu.

Né à Moulins, le 10 juin 1513.— Marié : 1° au mois d'août 1538, à Jacqueline de Longwy, comtesse de Bar-sur-Seine, fille puînée et héritière de Jean de Longwy, seigneur de Givry, et de Jeanne, bâtarde d'Angoulême ; 2° le 4 février 1570, à Catherine de Lorraine, fille de François de Lorraine, duc de Guise, et d'Anne de Ferrare. — Mort le 23 septembre 1582.

François Ier rendit à ce prince une partie des biens confisqués sur le connétable de Bourbon, et érigea pour lui le comté de Montpensier en duché dans l'année 1538. Le duc de Montpensier était en Provence, à l'armée du maréchal de Montmorency, en 1536. Lorsque la guerre se ralluma entre la France et l'Empire, en 1542, il combattit tour à tour au siége de Perpignan et dans l'armée qui tint tête en Champagne à Charles-Quint, en 1544. Il continua à servir vaillamment sous le règne de Henri II, et se distingua au siége de Boulogne (1550), au combat de Renty (1554), et

à la fatale journée de Saint-Quentin, où il fut fait prisonnier (1557). Il ne suivit pas les princes de sa maison sous le drapeau de la réforme, quand les guerres de religion éclatèrent en 1562; on le vit, au contraire, catholique aussi zélé que brave capitaine, servir dans l'armée royale aux batailles de Dreux (1562), de Jarnac et de Moncontour (1569). Le duc de Montpensier suivit le duc d'Anjou au siège de la Rochelle, en 1573, et investi, l'année suivante, du commandement des troupes royales en Poitou, il enleva aux huguenots tout ce qu'ils avaient de places fortes dans cette province. Ce fut par ses ordres que fut alors détruit le célèbre château de Lusignan, avec la tour de Mellusine, à laquelle s'attachaient tant de fabuleux souvenirs du moyen âge (1575). Il contribua beaucoup au traité de paix signé à Bergerac en 1577, et mourut, en 1582, à l'âge de soixante-neuf ans.

MONTPENSIER (JACQUELINE DE LONGWY,

DUCHESSE DE),

FILLE PUÎNÉE ET HÉRITIÈRE DE JEAN DE LONGWY, SEIGNEUR DE GIVRY, ET DE JEANNE, BÂTARDE D'ANGOULÊME.

(N° 2011.) ALBRIER, d'après un portrait de l'ancienne collection de M^{lle} de Montpensier, au château d'Eu.

Née... — Mariée, au mois d'août 1538, à Louis de Bourbon, deuxième du nom, duc de Montpensier. — Morte le 28 août 1561.

MONTPENSIER (CATHERINE-MARIE DE LORRAINE,

DUCHESSE DE),

PREMIÈRE FILLE DE FRANÇOIS DE LORRAINE, DUC DE GUISE, ET D'ANNE DE FERRARE.

(N° 2012.) Tableau du temps.

Née le 18 juillet 1552. — Mariée, le 4 février 1570, à Louis de Bourbon, deuxième du nom, prince de la Roche-sur-Yon, duc de Montpensier. — Morte le 6 mai 1596.

MONTPENSIER (CATHERINE-MARIE DE LORRAINE,

DUCHESSE DE).

(N° 2013.) D'après un portrait de la collection de M^{lle} de Montpensier, au château d'Eu.

Cette princesse est connue par le rôle violent qu'elle joua dans la Ligue. Elle avait essayé vainement, après la journée des barricades, de décider son frère, le duc de Guise, à franchir les derniers degrés qui le séparaient du trône. Lorsqu'elle apprit qu'il avait été assassiné à Blois (1588), ses emportements ne connurent plus de bornes, et les prédicateurs qui, du haut de la chaire, désignaient Henri III au poignard étaient les organes fidèles de la duchesse de Montpensier. On dit que ce fut elle qui arma le bras fanatique de Jacques Clément (1589). Restée

dans Paris, elle ne cessa d'y seconder de tous ses efforts l'ambition du duc de Mayenne, et s'associa à toutes les souffrances du siége soutenu par cette ville contre Henri IV (1591). Le jour où s'ouvrirent pour ce monarque les portes de sa capitale, la duchesse de Montpensier, qui eût pu craindre sa justice, n'éprouva que sa facile clémence (1594). Henri IV joua aux cartes avec elle. Avant de mourir, elle vit son neveu le duc de Guise et son frère Mayenne faire leur soumission entre les mains du roi.

CHARLES DE BOURBON,

PRINCE DE LA ROCHE-SUR-YON, DUC DE BEAUPREAU, ETC.

SECOND FILS DE LOUIS DE BOURBON, PREMIER DU NOM, PRINCE DE LA ROCHE-SUR-YON, ET DE LOUISE DE BOURBON, COMTESSE DE MONTPENSIER.

(N° 2014.) A. COLIN, d'après un portrait de l'ancienne collection de Mlle de Montpensier, au château d'Eu.

Né vers 1515. — Marié, en 1559, à Philippine de Montespedon, dame de Beaupreau, veuve de René, seigneur de Montéjan, maréchal de France. — Mort le 10 octobre 1565.

Ce prince fit les dernières guerres du règne de François Ier, et tomba prisonnier, en 1544, aux mains des impériaux. Il suivit Henri II dans sa campagne sur les bords du Rhin, en 1552, s'enferma dans Metz avec le

duc de Guise pour défendre cette ville contre Charles-Quint, et les années suivantes fit les guerres dont l'Artois et le Hainaut furent le théâtre. Charles de Bourbon accompagna le roi de Navarre, chef de sa maison, à la frontière des Pyrénées, pour conduire à Philippe II Élisabeth de France, sa fiancée, et vint de là siéger aux états généraux d'Orléans (1560). Comme le duc de Montpensier, son frère, il resta fidèle à la cause royale dans les guerres de religion; et, au retour du voyage qu'il fit à la suite de Charles IX dans les provinces méridionales du royaume (1565), il mourut, dans son duché de Beaupreau, à l'âge de cinquante ans.

LA ROCHE-SUR-YON (PHILIPPINE DE MONTESPEDON,

DAME DE BEAUPREAU ET DE CHEMILLÉ, PRINCESSE DE),

FILLE UNIQUE DE JOACHIM DE MONTESPEDON, BARON DE CHEMILLÉ ET SEIGNEUR DE BEAUPREAU, ET DE JEANNE DE LA HAYE.

(N° 2015.) Tableau du temps.

Née...... — Mariée : 1° à René, seigneur de Montéjan, maréchal de France; 2° en 1559, à Charles de Bourbon, prince de la Roche-sur-Yon. — Morte le 12 avril 1578.

Philippine de Montespedon fut une des dames d'honneur de Catherine de Médicis, avant d'entrer dans la maison de Bourbon par son mariage avec Charles de

la Roche-sur-Yon, cadet de la seconde branche de Montpensier.

MARGUERITE DE BOURBON,
DUCHESSE DE NEVERS,
DEUXIÈME FILLE DE CHARLES DE BOURBON, DUC DE VENDÔME, ET DE FRANÇOISE D'ALENÇON.

(N° 2016.) Tableau du temps.

Née à Nogent, le 26 octobre 1516. — Mariée à Paris, le 19 janvier 1538, à François de Clèves, premier du nom, duc de Nevers, fils unique de Charles de Clèves, comte de Nevers, et de Marie d'Albret, dame d'Orval. — Morte le 20 octobre 1589.

MARGUERITE DE BOURBON,
DUCHESSE DE NEVERS.

(N° 2017.) COLIN, d'après un portrait de l'ancienne collection de M^{lle} de Montpensier, au château d'Eu.

Cette princesse fut, en 1533, une des filles d'honneur de la cour de François Ier. — Elle mourut, au château de la Chapelle-d'Angillon, en Berry, dans la soixante et treizième année de son âge, et fut enterrée dans l'église cathédrale de Nevers.

GUISE (FRANÇOIS DE LORRAINE,

DUC DE) ET D'AUMALE, PRINCE DE JOINVILLE, MARQUIS DE MAYENNE,

FILS AÎNÉ DE CLAUDE DE LORRAINE, PREMIER DUC DE GUISE,

ET D'ANTOINETTE DE BOURBON.

(N° 2018.) Gigoux, d'après un portrait de la collection du château d'Eu.

Né le 17 février 1519.—Marié, le 4 décembre 1549, à Anne de Ferrare, comtesse de Gisors, dame de Montargis, fille d'Hercule d'Este, deuxième du nom, duc de Ferrare, et de Renée de France, fille de Louis XII. — Mort le 24 février 1563.

GUISE (FRANÇOIS DE LORRAINE,

DUC DE).

(N° 2019.) Tableau du temps.

GUISE (FRANÇOIS DE LORRAINE,

DUC DE).

(N° 2020.)

François de Lorraine, héritier de la haute fortune et des talents de son père, mit le comble à la gloire et aux prospérités de sa maison. Il eut les qualités d'un grand capitaine et rendit à la France d'éclatants services; mais il ne sut rien refuser à son ardente ambition, et voulut qu'il n'y eût place pour personne entre lui et les rois ses maîtres. On remarqua de bonne heure en lui la vail-

lance de sa race, et il fit admirer au siége de Boulogne, en 1545, son héroïsme chevaleresque. Ce ne fut, toutefois, qu'à l'âge de trente-trois ans, en 1552, qu'il parut à la tête des armées françaises. Charles-Quint, avec le duc d'Albe et cent mille hommes, assiégeait Metz. Le duc de Guise s'y enferme, entraîne par son exemple l'élite de la noblesse du royaume, et, après plus de deux mois d'efforts inutiles, l'armée impériale, réduite du tiers, se retire, rendant un égal hommage au génie guerrier et à l'humanité de son vainqueur. Deux ans après, Henri II lui dut, aussi bien qu'à Tavannes, le succès de la journée de Renty. Lorsque, en 1557, Paul IV appela les Français à la conquête de Naples, le duc de Guise sourit avidement à l'idée de saisir une couronne qui avait été jadis dans sa famille; mais il trouva dans le duc d'Albe un ennemi qui l'égalait dans l'art de la guerre, et dans le pape un allié infidèle à ses promesses. Ses espérances furent vaines, et sa gloire était en péril, lorsqu'elle reçut un nouvel éclat des malheurs de la France. On le rappelle après la désastreuse bataille de Saint-Quentin, et l'enthousiasme public lui confirme le titre de lieutenant général du royaume qu'il a reçu de Henri II. Au bout de quelques semaines, la confiance du Roi et de la nation fut justifiée par la prise de Calais sur les Anglais (8 janvier 1558), et, peu après, par celle de Thionville sur les Espagnols. Il faut dire, à la gloire du duc de Guise, qu'il protesta avec la généreuse colère d'un soldat contre le honteux traité de Cateau-Cambrésis, que le cardinal de Lorraine contribua

tant à imposer à la France (1559). La mort de Henri II vint consommer la grandeur des princes lorrains. Le duc de Guise et son frère régnaient sous le nom du jeune et débile époux de Marie Stuart, et la part prise par le prince de Condé dans la conjuration d'Amboise et les soulèvements des huguenots leur fournissaient l'occasion et le prétexte d'abattre la maison de Bourbon, la seule rivale qu'ils eussent à craindre. La tête de Condé eût été livrée au bourreau, si l'austère intégrité de l'Hôpital et la politique de Catherine de Médicis n'eussent refusé cette satisfaction aux Guises, qui ne commandaient plus qu'à demi par la bouche d'un roi mourant (1560). C'était sur les champs de bataille que devait se vider cette querelle des Guises et des Bourbons. La place du prince de Condé était marquée à la tête des huguenots rebelles, celle de François de Lorraine à la tête de l'armée royale et catholique. Le massacre de Vassy ayant donné le signal de la guerre, les deux rivaux se rencontrèrent dans les plaines de Dreux, où Condé, battu et prisonnier, trouva un vainqueur courtois et loyal dans celui qui avait voulu faire tomber sa tête (1562). L'année suivante, le duc de Guise allait porter à la cause des huguenots un coup décisif en prenant Orléans, leur place d'armes, lorsque, sous les murs de cette ville, il fut tué d'un coup de pistolet par Poltrot de Méré, gentilhomme protestant. Il n'était âgé que de quarante-quatre ans. On lit dans quelques histoires qu'il adressa, en mourant, à son meurtrier des paroles pleines d'un pardon magnanime. Il y a erreur dans cette

assertion : ce ne fut pas alors, mais un an auparavant et en face d'un autre assassin que le duc de Guise rendit ce solennel hommage à l'esprit de douceur et de miséricorde de la religion pour laquelle il combattait.

ANNE DE FERRARE,

DE LA MAISON D'ESTE,

FILLE D'HERCULE D'ESTE, DEUXIÈME DU NOM, DUC DE FERRARE, ET DE RENÉE DE FRANCE, FILLE DE LOUIS XII.

(N° 2021.) Ancien tableau.

Née vers 1530. — Mariée : 1° le 4 décembre 1549, à François de Lorraine, duc de Guise; 2° en 1566, à Jacques de Savoie, duc de Nemours, fils aîné de Philippe de Savoie, duc de Nemours, et de Charlotte d'Orléans-Longueville. — Morte, à Paris, le 17 mai 1607.

François de Lorraine ne portait encore que le titre de duc d'Aumale lorsque Anne de Ferrare lui donna sa main, en 1549. Cette princesse, douée d'un grand cœur, fut dignement associée à la fortune d'un tel mari, et, lorsqu'il fut assassiné par Jean Poltrot, elle poursuivit la vengeance de sa mort avec une énergique persévérance. Il ne fallut pas moins de tout le pouvoir et de toute l'habileté de Catherine de Médicis pour obtenir qu'Anne de Ferrare se reconnût satisfaite du serment prêté par l'amiral de Coligny, qu'il n'avait eu aucune part à la mort du duc de Guise. Mariée en secondes noces à Jacques de Savoie, duc de Nemours, dans l'an-

née 1566, elle continua de montrer le zèle le plus ardent pour le triomphe de la foi catholique; et, quand se forma la Ligue, on la compta parmi les grandes dames qui furent l'âme de cette religieuse conjuration. Les enfants des deux lits servirent tous cette même cause avec une égale fidélité; presque tous elle les vit descendre au tombeau avant elle. Elle était âgée de soixante et dix-sept ans lorsqu'elle mourut, en 1607.

LORRAINE (CHARLES DE),

CARDINAL, ARCHEVÊQUE DE REIMS,

SECOND FILS DE CLAUDE DE LORRAINE, PREMIER DUC DE GUISE, ET D'ANTOINETTE DE BOURBON.

(N° 2022.) COMAIRAS, d'après un portrait de la collection du château d'Eu.

Né à Joinville, le 17 février 1525.—Mort le 26 décembre 1574.

Charles de Lorraine fut créé archevêque de Reims à quinze ans, et, à la mort de son oncle, le cardinal Jean, en 1550, il recueillit l'immense héritage de ce prélat. Revêtu lui-même de la pourpre, en 1555, par le pape Paul IV, il entra chaque jour davantage dans la confiance de Henri II et dans le gouvernement des affaires. Ce fut lui qui avec Granvelle, ministre de Philippe II, arrêta les bases du traité de Cateau-Cambrésis, et travailla ainsi, aux dépens de l'honneur et des intérêts de la France, à unir Henri II au roi d'Espagne, dans un

effort commun pour extirper l'hérésie (1559). L'avénement de François II l'éleva l'année suivante au faîte de la puissance. Le maniement des finances du royaume le mit en réalité à la tête du gouvernement : s'il fit, pendant sa courte administration, quelques réformes utiles, il la signala bien davantage par le fastueux appareil d'une autorité toute despotique. La mort prématurée du jeune roi son neveu fut un échec pour son ambition, mais il n'en garda pas moins une haute influence dans les affaires, et ce fut lui qui fit adopter par Catherine de Médicis le projet du célèbre colloque de Poissy, destiné à réconcilier les doctrines de Rome et de Genève (1561). Le but était impossible à atteindre, et l'on a prétendu que le cardinal de Lorraine ne chercha autre chose, dans cette solennelle conférence, que d'étaler son érudition et son éloquence aux yeux de toute l'Europe. Vers la fin de l'année 1562, il alla siéger au concile de Trente, où il fut le chef et l'organe avoué de l'épiscopat français. On le vit, dans cette assemblée, tempérer la rigueur des maximes absolues au nom desquelles il avait conseillé, en France, la persécution contre les huguenots, proposer quelques mesures de conciliation pour ramener les luthériens, et soutenir les prérogatives des évêques contre les prétentions souveraines du saint-siége. A son retour en France, il trouva le connétable de Montmorency devenu tout-puissant à la cour par la mort du duc de Guise, et décidé à ne pas y laisser renaître l'ascendant de la maison de Lorraine, qu'il détestait. Chassé de Paris par la force (1565),

le cardinal alla deux ans s'enfermer dans sa ville épiscopale, et ce fut dans la chaire, par les armes de son éloquence, qu'il combattit l'hérésie. Dans les années qui suivirent, au milieu des affaires importantes dont le maniement lui était confié, il en fit autant dans la capitale, et, par l'active influence de sa parole, entretint une salutaire horreur des nouveautés religieuses. On lui a attribué la première pensée d'une ligue des catholiques de France pour la défense de la religion. Il était à Avignon vers la fin de l'année 1574, lorsque Henri III traversa cette ville, en se rendant à Paris pour y prendre la couronne. Le zèle qu'il mit à assister, tête et pieds nus, à une procession où se trouvait ce monarque, lui coûta la vie. Il était âgé de moins de cinquante ans.

AUMALE (CLAUDE DE LORRAINE,

DUC D'), COLONEL-GÉNÉRAL DE LA CAVALERIE FRANÇAISE,

TROISIÈME FILS DE CLAUDE DE LORRAINE, DUC DE GUISE, ET D'ANTOINETTE DE BOURBON.

(N° 2023.) Rioult, d'après un tableau de l'ancienne collection de M^{lle} de Montpensier, au château d'Eu.

Né le 1^{er} août 1526. — Marié, en 1547, à Louise de Brézé, seconde fille de Louis de Brézé, comte de Maulevrier, et de Diane de Poitiers. — Mort le 14 mars 1573.

Claude de Lorraine, comme ses frères, fut l'objet

des faveurs du roi Henri II. Investi du gouvernement de la Bourgogne en 1550, le duc d'Aumale suivit son frère, le duc de Guise, dans les murs de Metz en 1552, et il y fit admirer sa bravoure. Il ne se distingua pas moins au combat de Renty (1554), et eut part, en 1558, à la glorieuse conquête de Calais. Lorsque s'allumèrent les guerres de religion, le duc d'Aumale, plus qu'aucun prince de sa maison, fit éclater son zèle pour la cause catholique. Il assista aux batailles de Dreux (1562), de Saint-Denis (1567) et de Moncontour (1569). L'ardent désir de venger son frère, assassiné au siége d'Orléans, lui fit prendre une triste part au massacre de la Saint-Barthélemy (1572). Il mourut l'année suivante, au siége de la Rochelle, emporté par un boulet de canon.

GUISE (LOUIS DE LORRAINE,

CARDINAL DE),

QUATRIÈME FILS DE CLAUDE DE LORRAINE, DUC DE GUISE, ET D'ANTOINETTE DE BOURBON.

(N° 2024.) ALBRIER, d'après un portrait de l'ancienne collection de M^{lle} de Montpensier, au château d'Eu.

Né le 21 octobre 1527. — Mort le 29 mai 1578.

Louis de Lorraine fut successivement évêque de Troyes en 1545, archevêque d'Alby en 1550, de Sens en 1561, et évêque de Metz en 1568. Abbé de Saint-

Victor de Paris, de Moissac et de Saint-Pierre de Bourgueil, il fut créé cardinal par le pape Jules III en 1553, et assista à l'élection des papes Paul IV, en 1555, et Pie IV, en 1559. Il sacra le roi Henri III dans l'église de Reims, en 1575. Il était dans la cinquante et unième année de son âge, lorsqu'il mourut à Paris, et fut enterré dans le chœur de l'abbaye de Saint-Victor.

LORRAINE (FRANÇOIS DE),

GRAND-PRIEUR ET GÉNÉRAL DES GALÈRES DE FRANCE,

SEPTIÈME FILS DE CLAUDE DE LORRAINE, DUC DE GUISE, ET D'ANTOINETTE DE BOURBON.

(N° 2025.) ALBRIER, d'après un portrait de l'ancienne collection de Mlle de Montpensier, au château d'Eu.

Né en 1534. — Mort le 6 mars 1563.

Il était âgé de dix-huit ans, lorsqu'il fit ses premières armes au siége de Metz (1552), sous le commandement de son frère aîné le duc de Guise, et se trouva deux ans après au combat de Renty. Engagé dans l'ordre des chevaliers de Malte, il alla servir sur les galères de la religion, et battit les Turcs devant l'île de Rhodes en 1557. Ce brillant fait d'armes lui valut le titre de général des galères de France. Ce fut lui qui, en 1560, conduisit en Écosse la reine Marie Stuart, sa nièce, lorsqu'elle alla prendre possession de ce royaume. Le grand-prieur se retrouva sous les ordres du duc de Guise à la bataille

de Dreux (1562), et mourut trois mois après, à l'âge de vingt-neuf ans.

ELBEUF (RENÉ DE LORRAINE,
MARQUIS D'), GÉNÉRAL DES GALÈRES DE FRANCE,
HUITIÈME FILS DE CLAUDE DE LORRAINE, DUC DE GUISE, ET D'ANTOINETTE DE BOURBON.

(N° 2026.) Albrier, d'après un portrait de l'ancienne collection de M^{lle} de Montpensier, au château d'Eu.

Né le 14 août 1536. — Marié, le 3 février 1554, à Louise de Rieux, comtesse d'Harcourt, dame de Rieux et d'Ancenis. — Mort en 1566.

Le marquis d'Elbeuf avait seize ans au siége de Metz, où il fut conduit par l'aîné de sa maison, le duc de Guise (1552). Il l'accompagna en Italie en 1557, et, l'année suivante, au siége de Calais. La mort du grand-prieur fit passer sur sa tête le commandement des galères de France (1563). Il n'était âgé que de trente ans lorsqu'il mourut, en 1566.

LORRAINE (RENÉE DE),

ABBESSE DE SAINT-PIERRE DE REIMS,

TROISIÈME FILLE DE CLAUDE DE LORRAINE, DUC DE GUISE,
ET D'ANTOINETTE DE BOURBON.

(N° 2027.) ALBRIER, d'après un portrait de l'ancienne collection de M^{lle} de Montpensier, au château d'Eu.

Née le 22 septembre 1522. — Morte le 3 avril 1602.

Cette princesse fut nommée, en 1546, abbesse de Saint-Pierre de Reims dans le diocèse de son oncle, le cardinal Jean de Lorraine. Elle y mourut dans la quatre-vingtième année de son âge.

LENONCOURT (ROBERT DE),

CARDINAL, ARCHEVÊQUE D'EMBRUN,

FILS DE THIERRY, SEIGNEUR DE LENONCOURT.

(N° 2028.) Tableau du temps.

Né... — Mort le 4 février 1561.

Ce prélat n'a laissé à l'histoire d'autre souvenir que celui de ses vertus pastorales et des dignités ecclésiastiques qui furent entassées sur sa tête. Créé cardinal par le pape Paul III en 1538, il était évêque de Metz en 1552, lorsque Henri II s'empara de cette ville, et l'aida à y établir sa domination. Il reçut du roi de France les arche-

vêchés d'Embrun et d'Arles, ainsi que les riches abbayes de Saint-Remy de Reims et de la Charité-sur-Loire. Ce fut dans cette dernière qu'il mourut, en 1561.

MONTMORENCY (ANNE,

DUC DE),

MARÉCHAL DE FRANCE.

(N° 1443, page 224 du tome VII. Ecusson.

MONTMORENCY (ANNE,

DUC DE),

CONNÉTABLE DE FRANCE.

(N° 1372, page 164 du tome VII.) Amiel.

MONTMORENCY (ANNE,

DUC DE), CONNÉTABLE DE FRANCE.

(N° 2029.) Tableau du temps.

MONTMORENCY (MADELEINE DE SAVOIE,

DUCHESSE DE),

FILLE AÎNÉE DE RENÉ, LÉGITIMÉ DE SAVOIE, GRAND MAÎTRE DE FRANCE, ET D'ANNE LASCARIS, COMTESSE DE TENDE.

N° 2030.) Tableau du temps.

Née en 1510. — Mariée, le 10 janvier 1526, à Anne, duc de Montmorency. — Morte en 1586.

3.

DIANE DE POITIERS,

DUCHESSE DE VALENTINOIS,

FILLE DE JEAN DE POITIERS, COMTE DE SAINT-VALLIER,
ET DE JEANNE DE BATARNAY.

(N° 2031.) Tableau du temps.

Née le 3 septembre 1499. — Mariée, vers 1514, à Louis de Brezé, comte de Maulevrier, seigneur d'Anet, gouverneur et grand sénéchal de Normandie. — Morte le 26 avril 1566.

DIANE DE POITIERS,

DUCHESSE DE VALENTINOIS.

(N° 2032.) Ancien tableau

DIANE DE POITIERS,

DUCHESSE DE VALENTINOIS.

(N° 2033.) FLANDRIN, d'après une peinture du Primatice, au château de Fontainebleau.

Diane de Poitiers était âgée de trente et un ans lorsqu'elle perdit son mari, Louis de Brezé. On ignore l'époque précise où commença l'attachement qu'elle inspira au duc d'Orléans, depuis Henri II, et qui lui a donné un nom dans l'histoire. Tout le temps que vécut François Ier, elle dut s'effacer devant la rivalité altière de la duchesse d'Étampes; mais à peine Henri II fut-il monté sur le trône,

qu'elle sembla s'y asseoir à côté de lui. Créée duchesse de Valentinois (1548), entourée de l'appareil extérieur de la royauté plus que ne l'était Catherine de Médicis elle-même, en gouvernant le roi elle gouverna l'état avec une autorité absolue. Les historiens du temps les plus graves n'ont pas craint d'attribuer à la magie l'empire extraordinaire que, malgré son âge, elle exerça sur ce monarque jusqu'au jour où il mourut. Les grâces d'un esprit ingénieux et cultivé, qui se joignaient chez elle à l'éclat d'une beauté incomparable, expliquent plus naturellement le prodige de ce pouvoir sans déclin. Ronsard et Du Bellay ont rempli leurs vers de ses louanges; elle a été moins bien traitée par les huguenots, qui lui ont reproché d'avoir déchaîné contre eux la persécution. Le jour même de la mort de Henri II, la superbe Diane quitta la cour pour se retirer dans son château d'Anet, embelli par l'art de Philibert Delorme; elle y mourut sept ans après, dans sa soixante-septième année. Son tombeau, enlevé de la chapelle d'Anet pendant la révolution, se trouve aujourd'hui dans un pavillon du parc de Neuilly.

MELPHE (JEAN CARACCIOLI,

PRINCE DE),

MARÉCHAL DE FRANCE.

(N° 1450, page 230 du tome VII.) Auguste COUDER.

THERMES (PAUL DE LA BARTHE,

SEIGNEUR DE), COMTE DE COMMINGES,

MARÉCHAL DE FRANCE.

(N° 1455, page 235 du tome VII.) Adolphe Brune.

STROZZI (PIERRE DE),

SEIGNEUR D'ÉPERNAY ET DE BELLEVILLE,

MARÉCHAL DE FRANCE.

(N° 1454, page 234 du tome VII.) Rouget.

STROZZI (PIERRE DE),

MARÉCHAL DE FRANCE.

(N° 2034.) Portrait du temps.

BRISSAC (CHARLES DE COSSÉ,

PREMIER DU NOM, COMTE DE),

MARÉCHAL DE FRANCE.

(N° 1453, page 233 du tome VII.) Eugène Devéria.

SAINT-ANDRÉ (JACQUES D'ALBON,

SEIGNEUR DE), MARQUIS DE FRONSAC,

MARÉCHAL DE FRANCE.

(N° 1451, page 231 du tome VII.) Delorme.

SAINT-ANDRÉ (JACQUES D'ALBON,

SEIGNEUR DE), MARQUIS DE FRONSAC,

MARÉCHAL DE FRANCE.

(N° 2035.) Portrait du temps.

BIEZ (OUDART,

SEIGNEUR DU),

MARÉCHAL DE FRANCE.

(N° 1448, page 228 du tome VII.) Écusson.

BOUILLON (ROBERT DE LA MARCK,

QUATRIÈME DU NOM, DUC DE),

MARÉCHAL DE FRANCE.

(N° 1452, page 232 du tome VII.) Écusson.

TURENNE (FRANÇOIS DE LA TOUR-D'AUVERGNE,

TROISIÈME DU NOM, VICOMTE DE),

FILS AÎNÉ DE FRANÇOIS DE LA TOUR-D'AUVERGNE, DEUXIÈME DU NOM, VICOMTE DE TURENNE, ET D'ANNE DE LA TOUR (DITE DE BOULOGNE), DAME DE MONTGASCON, SA SECONDE FEMME.

(N° 2036.) Tableau du temps.

Né le 25 janvier 1526. — Marié, le 15 février 1545, à Éléonore de Montmorency, fille aînée d'Anne de Montmorency, connétable de France, et de Madeleine de Savoie. — Mort le 13 août 1557.

François de la Tour-d'Auvergne ne se recommande au souvenir de l'histoire que pour avoir été le père du vicomte de Turenne, l'ambitieux et remuant compagnon de Henri IV, et l'aïeul de l'immortel capitaine des armées de Louis XIV. Il mourut trop jeune pour arriver au faîte des honneurs militaires, où semblaient le porter sa naissance et sa valeur. Armé chevalier par le comte d'Enghien sur le champ de bataille de Cerisoles (1544), il acheva sa carrière à la fatale journée de Saint-Quentin, âgé seulement de trente et un ans.

TURENNE (ÉLÉONORE DE MONTMORENCY,

VICOMTESSE DE),

FILLE AÎNÉE D'ANNE, DUC DE MONTMORENCY, CONNÉTABLE DE FRANCE, ET DE MADELEINE DE SAVOIE.

(N° 2037.) Tableau du temps.

Née..... — Mariée, le 15 février 1545, à François de la Tour-d'Auvergne, troisième du nom, vicomte de Turenne. — Morte avant 1557.

Elle mourut avant son mari et fut enterrée dans l'église des Cordeliers de Senlis.

MONTGOMMERY (JACQUES DE LORGES,

COMTE DE), CAPITAINE DE LA GARDE ÉCOSSAISE DU ROI,

FILS DE ROBERT DE MONTGOMMERY, ET DE...

(N° 2038.) Écusson.

Né vers 1482. — Marié à Claudine de la Boissière. — Mort au mois de juillet 1562.

Jacques de Montgommery, plus connu sous le nom du capitaine de Lorges, descendait de l'ancienne et illustre famille des comtes d'Egland, en Écosse. Il vint s'établir en France avec son père au commencement du règne de François Ier, et se fit remarquer dans la vaillante élite de gentilshommes qui suivirent alors ce prince dans ses guerres. Il était avec Bayard dans Mézières, en 1522, et, en 1524, au siége de Pavie. Il succéda, en 1543, à Jean Stuart, comte d'Aubigny, dans la charge de capitaine de la garde écossaise du Roi, et deux ans après conduisit les secours envoyés à la reine d'Écosse, Marie de Lorraine, contre le roi d'Angleterre. Jacques de Montgommery combattit sous Henri II comme il avait combattu sous François Ier. On le voit, à l'âge de soixante et quinze ans, défendre la ville de Noyon, assiégée par les Espagnols, et prendre sa part dans les périls de la fatale journée de Saint-Quentin. Il était âgé de près de quatre-vingts ans lorsqu'il mourut, au mois de juillet 1562.

MONTGOMMERY (GABRIEL DE LORGES,

COMTE DE), CAPITAINE DE LA GARDE ÉCOSSAISE DE HENRI II,

FILS DE JACQUES DE LORGES, COMTE DE MONTGOMMERY, CAPITAINE DE LA GARDE ÉCOSSAISE DU ROI, ET DE CLAUDINE DE LA BOISSIÈRE.

(N° 2039.) Féron, d'après un portrait de la collection du château de Beauregard.

Né... — Marié, en 1549, à Élisabeth de la Touche. — Mort le 26 juin 1574.

Gabriel de Montgommery accompagna son père en Écosse dans l'expédition envoyée, en 1545, au secours de Marie de Lorraine, contre les armées de l'Angleterre. Il le remplaça dans le commandement de la garde écossaise de Henri II et eut le malheur d'être choisi pour adversaire par ce prince dans le célèbre tournoi de la rue Saint-Antoine (30 juin 1559). Montgommery, meurtrier involontaire de son roi, se déroba par la fuite à la vengeance de Catherine de Médicis, et ne revint en France que pour se joindre aux huguenots en armes contre la régente (1562) : ce fut lui qui défendit alors Rouen contre le roi de Navarre. Il se mêla à la prise d'armes de 1567, délivra, en 1569, le Béarn envahi par les troupes royales, et en donnant la main à Coligny, après la bataille de Moncontour, rendit aux huguenots abattus une ferme contenance (1570). Échappé à grand'peine au massacre de la Saint-Barthélemy, on le vit, l'année suivante,

apporter à la Rochelle assiégée les secours insuffisants de la reine Élisabeth (1573). Huit mois de paix avaient laissé respirer les chefs des réformés; une intrigue de cour leur remit les armes à la main, et Montgommery, au printemps de l'année 1574, débarqua en Normandie pour y rallumer le feu de la guerre civile. Il trouva la cause protestante ruinée dans cette province, et, avec le petit nombre de réfugiés qu'il avait amenés d'Angleterre, ne put tenir la campagne contre l'armée de Matignon. Réduit à s'enfermer dans les murs de Domfront, il ne tarda pas à y capituler (27 mai). Catherine de Médicis, transportée de joie à cette nouvelle, courut l'annoncer à Charles IX qui, au milieu des horreurs de son agonie, n'eut point de force pour s'en réjouir. Cependant à peine l'infortuné monarque eut-il les yeux fermés, que Montgommery fut amené à Paris et livré par Catherine, redevenue régente, à la justice du Parlement (26 juin). Il reçut la mort en place de Grève aussi résolument qu'il l'avait affrontée sur les champs de bataille.

HALLEWIN (LOUISE DE),

DAME DE CYPIERRE,

PREMIÈRE FILLE D'ANTOINE DE HALLEWIN, SEIGNEUR DE PIENNES, ET DE LOUISE, DAME DE CRÈVECOEUR, VEUVE DE GUILLAUME GOUFFIER, SEIGNEUR DE BONNIVET, AMIRAL DE FRANCE.

(N° 2040.) Tableau du temps.

Née... — Mariée, en 1560, à Philibert de Marcilly, seigneur de Cypierre, gouverneur du roi Charles IX. — Morte.....

HALLEWIN (JEANNE DE)

DAME D'ALLUYE,

SECONDE FILLE D'ANTOINE DE HALLEWIN, SEIGNEUR DE PIENNES, ET DE LOUISE, DAME DE CRÈVECŒUR, VEUVE DE GUILLAUME GOUFFIER, SEIGNEUR DE BONNIVET, AMIRAL DE FRANCE.

(N° 2041.) Tableau du temps.

Née..... — Mariée à Florimond Robertet, seigneur d'Alluye, secrétaire d'état du roi François II, en 1559. — Morte.....

Jeanne de Hallewin était une des filles d'honneur de la reine Catherine de Médicis.

APELVOISIN (FRANÇOIS D'),

SEIGNEUR DE LA FOUGEREUSE ET DE LA ROCHE-DU-MAINE,

FILS DE HARDI D'APELVOISIN ET D'HÉLÈNE D'APELVOISIN.

(N° 2042.) Tableau du temps.

Né..... — Marié à Françoise Tiercelin, dame de la Roche-du-Maine. — Mort.....

FOUCQUIER,

BANQUIER, VIVAIT DE 1520 À 1560.

(N° 2043.) Tableau du temps.

Ce nom, imparfaitement reproduit, nous semble être celui du célèbre banquier d'Augsbourg, Antoine Fugger,

dont l'opulence était proverbiale en Europe. Antoine Fugger, avec son frère Raymond, fit les frais de l'expédition de Charles-Quint contre Tunis, et, honoré de la visite de l'empereur, brûla devant lui la reconnaissance des sommes qu'il lui avait prêtées. Rabelais nous vient en aide dans l'interprétation que nous hasardons ici, quand il dit qu'après les *Foucquers* d'Augsbourg, Philippe Strozzi est estimé le plus riche marchand de la chrétienté.

DUMOULIN (CHARLES),

JURISCONSULTE,

FILS DE JEAN DUMOULIN, AVOCAT AU PARLEMENT,
ET DE PERRETTE CHAUSSIDON.

(N° 2044.)

Né à Paris, en 1500.—Marié : 1° en 1538, à Louise de Beldon, fille de Jean de Beldon, secrétaire du Roi; 2° le 30 juin 1558, à Jeanne du Vivier. — Mort le 27 décembre 1566.

Dumoulin, l'un des jurisconsultes français les plus célèbres du XVI° siècle, étudia le droit à Poitiers et à Orléans. Il fut reçu avocat au Parlement en 1522, mais plaida peu, partageant son temps entre de savantes consultations et des livres composés avec toute la patience d'une érudition infatigable. Le traité qu'il écrivit, en 1552, sur les prérogatives temporelles du saint-siége fut une arme puissante entre les mains de Henri II contre

le pape Jules III, mais suscita à son auteur de violentes persécutions. Dumoulin fut forcé de chercher un asile en Allemagne, et y professa avec éclat dans l'université de Tubingue; il donna aussi des leçons à Bâle, à Genève, à Strasbourg, à Dole et à Besançon, avant de pouvoir rentrer en France. Il ne revit sa patrie que pour la trouver en proie aux guerres de religion et y être ballotté par de nouvelles vicissitudes. Comme il avait embrassé le luthéranisme, il eut l'étrange destinée d'être persécuté à la fois par les calvinistes et les catholiques. Ayant donné à l'Université une consultation contre l'établissement des jésuites à Paris, il vit aussitôt les partisans de cette puissante compagnie devenir ses ennemis. Mais ce fut le Conseil sur le fait du concile de Trente, écrit dans lequel Dumoulin attaqua audacieusement les décisions disciplinaires de cette grande assemblée, qui déchaîna contre lui le plus violent orage (1564); ceux même dont il était l'organe en cette circonstance l'abandonnèrent. Il fut arrêté, et ne recouvra sa liberté qu'à condition de ne plus rien faire imprimer sans l'expresse autorisation du Roi. Dumoulin, cependant, avait vu les calvinistes s'unir aux ultramontains pour l'accabler dans cette lutte, et dès lors il se retourna contre eux avec toute l'énergie guerroyante de son caractère. Dans une requête adressée au Parlement, il dénonça leurs ministres comme des agents de trouble et de sédition; mais il ne lui fut pas donné de voir la fin de ce dernier combat. Il mourut, le 27 décembre 1566, après être rentré, selon le témoignage de l'historien de Thou, son ami, dans le sein de l'Église

catholique. Bien des esprits que la réforme avait d'abord attirés à elle par le prestige de la liberté, la quittèrent alors, comme Dumoulin, par dégoût de la licence.

RAMUS (PIERRE LA RAMÉE,
DIT), PHILOSOPHE.

(N° 2045.) Tableau du temps[1].

Né à Cuthe, ancien village du Vermandois, vers 1515. — Mort le 25 août 1572.

Ramus, novateur intelligent et hardi, introduisit d'utiles réformes dans l'enseignement public en France. Né d'une famille pauvre, il fit son éducation presque sans maître dans le collége de Navarre, où il servait comme domestique, et, tout jeune encore, dans les épreuves qu'il subit pour être reçu maître ès arts, il jeta son premier défi à l'autorité jusques alors incontestée d'Aristote. Tous ses travaux, tous les efforts de son esprit, tendirent dès lors à abattre l'idole qu'il avait commencé d'ébranler, et, en 1543, il publia, avec ses Instructions dialectiques, ses Remarques sur la dialectique du philosophe grec. Une immense rumeur s'éleva aussitôt dans l'école : le réformateur de la science philosophique fut traité de séditieux et d'impie, comme s'il eût attaqué l'Évangile, et la bienveillance de François Ier ne put le

[1] On lit autour du tableau l'inscription suivante :

P. Ramus. Viromand. eloquen. et philosophiæ. professor regius. regiorum proessorum decanus et gimn. Prællano. ætat. 56.

défendre d'un arrêt qui lui interdisait à l'avenir d'écrire ou d'enseigner contre Aristote. Cependant, deux ans après, la protection du cardinal de Lorraine fit annuler cette absurde sentence. Ramus fut nommé principal du collége de Presles, et Henri II, en 1551, lui donna, au collége Royal, la chaire de philosophie et d'éloquence. Il y siégea pendant dix années avec éclat, et ce fut alors que se développèrent successivement les diverses parties du vaste plan qu'il avait conçu pour la réforme des études : ce fut alors qu'il publia ses traités de Rhétorique, de Grammaire grecque, latine et française, dans lesquels il heurtait les préjugés régnants avec une intrépide assurance. Son nom grandissait, mais le nombre de ses ennemis s'augmentait en même temps, et il avait grand'-peine à se défendre des coups de l'autorité judiciaire, investie alors du droit étrange de décider souverainement dans les matières scientifiques. Le malheur de Ramus fut de se laisser entraîner par son goût de la nouveauté dans les opinions de la réforme ; la persécution n'en devint contre lui que plus vive et plus acharnée. Trois fois, de 1562 à 1569, la guerre éclata entre la cour et les huguenots; trois fois il fut forcé de quitter sa chaire, et finit par aller demander un asile à l'Allemagne. Il y donna quelques leçons de mathématiques dans l'université de Heidelberg; mais toutes ses pensées étaient tournées vers la France, et le moment arriva où il crut pouvoir revenir en sûreté à Paris. C'était en 1571, à l'époque où les chefs huguenots se pressaient à la cour, où les appelait la trompeuse bienveillance de Charles IX.

Ramus eut le même sort que la plupart d'entre eux dans la nuit fatale de la Saint-Barthélemy. Une bande d'assassins vint le surprendre au collége de Presles et le jeta, tout percé de coups, dans la rue. Il était âgé de soixante et dix ans.

PAUL IV (JEAN-PIERRE CARAFFA),

PAPE,

FILS DE JEAN ANTOINE CARAFFA, COMTE DE MONTORIO.

(N° 2046.) ALBRIER, d'après un portrait de la collection du château d'Eu.

Né à Naples, en 1476. — Mort le 18 août 1559.

Ce pontife, avant de s'asseoir dans la chaire de saint Pierre, s'était fait connaître par l'étendue de son savoir et la sévérité de son caractère. Créé par le pape Jules II, évêque de Chieti, il fut nonce de Léon X auprès de Henri VIII, roi d'Angleterre, et du roi d'Aragon Ferdinand le Catholique, et reçut de Charles-Quint l'archevêché de Brindes. Paul III le revêtit de la pourpre en 1536, et, d'après ses conseils, accrut les pouvoirs du tribunal de l'inquisition pour la répression de l'hérésie. Lorsque Paul IV fut élu pape, il avait atteint l'âge de soixante et dix-neuf ans et était le doyen du sacré-collége (1555). Obéissant à l'influence de ses neveux aussi bien qu'à sa haine contre la maison d'Autriche, il attaqua tout d'abord les Espagnols dans le royaume des Deux-Siciles, fit rompre par Henri II la trêve de Vaucelles,

à peine conclue (1556), et appela le duc de Guise avec une armée française en Italie. Mais le duc d'Albe eut bientôt mis au néant les projets d'indépendance de la politique pontificale, et Paul IV reporta, dans le gouvernement de l'Église, toute l'activité de son génie (1557). En même temps qu'il faisait une guerre implacable à l'hérésie et fondait la congrégation de l'*Index* pour infliger une censure solennelle aux écrits dangereux, ses réformes dans l'administration intérieure de ses états attaquaient tous les abus et tous les désordres. Tant de sévérité le fit haïr du peuple romain qui, après sa mort, jeta sa statue dans le Tibre. Il mourut, après quatre ans et demi de pontificat, dans la quatre-vingt-quatrième année de son âge.

MARGUERITE DE FRANCE,

DUCHESSE DE SAVOIE,

QUATRIÈME FILLE DE FRANÇOIS I^{er}, ROI DE FRANCE, ET DE CLAUDE DE FRANCE, SA PREMIÈRE FEMME.

(N° 2047.) Tableau du temps.

Née à Saint-Germain-en-Laye, le 5 juin 1523. — Mariée, à Paris, le 9 juillet 1559, à Emmanuel-Philibert, duc de Savoie. — Morte le 14 septembre 1574.

Marguerite de France reçut à la cour de son père une savante éducation. Elle se joua, dès ses premières années, avec l'étude du grec et du latin, et eut pour maître Michel de l'Hôpital, littérateur non moins émi-

nent que magistrat intègre et respecté. Marguerite fut bientôt pour les lettres et les arts une protectrice aussi éclairée que sa tante, la célèbre reine de Navarre. Elle était âgée de trente-six ans, lorsqu'en 1559 son mariage avec Emmanuel-Philibert, duc de Savoie, devint une des stipulations du traité de Cateau-Cambrésis. On sait que cette union fut célébrée au lit de mort du roi Henri II. Emmanuel-Philibert était digne d'apprécier les grandes qualités de Marguerite, qui encouragea les travaux de l'esprit en Savoie comme en France, et, ce qui est plus glorieux encore, y mérita par les prodiges de sa charité le surnom de *mère des peuples*. Lorsqu'en 1574 Henri III quitta en fugitif le trône de Pologne, pour venir s'asseoir sur celui de France, il traversa Turin, et la duchesse de Savoie se donna mille soins et mille fatigues pour recevoir dignement le chef de sa maison. Elle gagna alors une pleurésie, dont elle mourut, le 14 septembre, à l'âge de cinquante et un ans. Sa mort fut un deuil pour les beaux esprits de ce siècle, qui semblèrent n'avoir qu'une voix pour payer le tribut de leurs regrets à sa mémoire.

COSME DE MÉDICIS,

PREMIER GRAND-DUC DE TOSCANE,

FILS DE JEAN DE MEDICIS, DIT L'INVINCIBLE,

ET DE MARIE SALVIATI.

(N° 2048.)

BRONZINO.

Né le 11 juin 1519. — Marié : 1° le 29 mars 1539, à Éléonore de Tolède, fille de don Pèdre de Tolède.

vice-roi de Naples; 2° le 29 mars 1570, à Camille Marelli. — Mort le 21 avril 1574.

A la mort d'Alexandre de Médicis, en 1537, Cosme, qui ne lui tenait que par les liens d'une parenté éloignée, fut mis à la tête de la république florentine. Charles-Quint le protégea, comme il avait protégé son prédécesseur, mais en s'assurant de la souveraineté réelle de la Toscane par des garnisons mises dans les principales forteresses. Cosme n'eut rien des qualités populaires qui avaient fait aimer le pouvoir des premiers Médicis. Son caractère fut celui d'un sombre despote, et ses moyens de gouvernement la perfidie et la violence. Occupé du soin d'affermir une domination qu'il savait odieuse à ses peuples, il épuisa ses trésors à couvrir la Toscane de châteaux-forts, qui étaient les boulevards de sa tyrannie. Philippe II, lors de son avénement, lui céda le territoire de Sienne, conquis par les armes espagnoles, et, sous la main destructrice de ce nouveau maître, la florissante Maremme devint un désert empesté. Cependant, quoique asservi à la politique de Philippe II, et persécuteur de la réforme pour lui complaire, Cosme ne put obtenir de ce monarque ce que convoitait son ambition. Ce fut au saint-siége qu'il s'adressa pour obtenir un titre de souveraineté qui lui donnât place parmi les puissances de l'Europe. Pie V le créa, en 1569, grand-duc de Toscane, et, l'année suivante, lui mit la couronne sur la tête, malgré les protestations de l'empereur et du roi d'Espagne. Tel était

l'odieux renom de Cosme de Médicis, que ses contemporains l'accusèrent d'avoir fait périr deux de ses fils et leur mère, et que l'histoire ne s'est pas crue suffisamment autorisée à l'absoudre de ce crime. Il mourut dans la cinquante-cinquième année de son âge.

JEANNE D'ARAGON,

PRINCESSE DE TAGLIACOZZO,

FILLE DE FERDINAND D'ARAGON, DUC DE MONTALTO, FILS NATUREL DE FERDINAND I^{er} D'ARAGON, ROI DE NAPLES ET DE SICILE.

(N° 2049.) Ancienne copie d'un tableau de Raphaël de la galerie du Musée royal.

Née....... — Mariée à Ascanio Colonna, prince de Tagliacozzo. — Morte au mois d'octobre 1577.

PHILIPPE II,

ROI D'ESPAGNE ET DE PORTUGAL,

FILS DE CHARLES-QUINT, EMPEREUR D'ALLEMAGNE ET ROI D'ESPAGNE, ET D'ISABELLE DE PORTUGAL.

(N° 2050.) Ancien tableau.

Né à Valladolid, le 21 mai 1527. — Marié : 1° le 13 novembre 1543, à Marie, fille de Jean III, roi de Portugal, et de Catherine d'Autriche; 2° le 25 juillet 1554, à Marie, reine d'Angleterre, fille de Henri VIII et de Catherine d'Aragon; 3° le 2 février 1560, à Élisabeth de France, fille aînée de Henri II, roi de France, et de Catherine de Médicis; 4° le 12 novembre 1570,

à Anne-Marie, fille de l'empereur Maximilien II et de Marie d'Autriche, fille de Charles-Quint. — Mort le 13 septembre 1598.

PHILIPPE II,
ROI D'ESPAGNE.

(N° 2051.) Tableau du temps [1].

PHILIPPE II,
ROI D'ESPAGNE.

(N° 2052.) Ancien portrait.

PHILIPPE II,
ROI D'ESPAGNE.

(N° 2053.)

Philippe II fut préparé par son éducation à la tâche qui remplit sa vie, le maintien de la foi catholique contre l'hérésie. Charles-Quint, avec la flexibilité de son génie cosmopolite, avait emprunté quelque chose au caractère de chacun des peuples qu'il gouvernait. Philippe fut tout Espagnol : il le fut de cœur, d'esprit, de mœurs, de langage ; et tandis que son père avait usé sa vie à courir sans cesse, en paix ou en guerre, d'un bout à l'autre de son empire, lui, pendant quarante ans enfermé

[1] On lit dans la partie inférieure du tableau l'inscription suivante

Philippe. filx de Charles, roy des Espaignes, 36ᵉ côte d'Holla et Zolla; épousa Marie de Portugal. Marie d'Angleterre. Isabelle de Frâce et Anne-Marie d'Austrice.

dans ses palais de Madrid ou de l'Escurial, suffit aux besoins de sa vaste domination par la force et l'activité sans repos de son intelligence. S'il fut un des plus redoutables despotes qu'il y eut jamais, on peut dire qu'il le fut à la sueur de son front et par l'effort du travail le plus assidu. C'est qu'il avait le fanatisme du pouvoir absolu bien plus encore que celui de la religion, et de là vient cette ambition sans scrupule et cette profonde hypocrisie que l'on trouve mêlées à l'ardente sincérité de sa foi; de là le spectacle étrange qu'il donna au monde du *roi catholique* changeant en un instrument de tyrannie politique le tribunal de l'inquisition, que les papes avaient commis à la garde de l'orthodoxie religieuse, et ne craignant pas, pour mieux assurer l'unité de son pouvoir, d'opprimer jusqu'au saint-siége. La nation espagnole fut fière d'un tel monarque, et tandis que les réformés, d'une voix unanime, le maudissaient en l'appelant le *démon du Midi*, elle était à genoux devant lui, muette de respect et d'admiration.

Philippe, en épousant Marie d'Angleterre, avait reçu de Charles-Quint la couronne des Deux-Siciles, pour qu'il ne devînt pas le mari d'une reine sans être roi lui-même. Bientôt l'empereur, par une double abdication, lui remit la souveraineté des Pays-Bas (25 octobre 1555) et celle des Espagnes (16 janvier 1556). Il eût voulu y joindre le sceptre impérial; mais l'Allemagne, lasse d'obéir au père, refusa de transporter au fils son obéissance. Philippe, à qui Charles, par la trêve de Vau-

celles, croyait avoir transmis ses royaumes en paix, recueillit la guerre avec la France comme une portion de son héritage, et dès l'abord ses armes obtinrent un succès éclatant. La victoire de Saint-Quentin (10 août 1557) mettait Paris entre ses mains s'il avait été aussi audacieux à exécuter qu'à entreprendre. Il ne perdit rien à ses hésitations : la paix de Cateau-Cambrésis, conclue deux ans après, enchaîna à sa politique la France humiliée et le laissa libre de retourner en Espagne pour n'en plus sortir (13 avril 1559). Philippe avait déclaré qu'il aimait mieux ne pas régner que de régner sur des hérétiques, et il ne tarda pas à faire sentir à ses sujets des Pays-Bas le poids de cette terrible parole. Mais ni la police ombrageuse de l'inquisition, ni les sévérités du pouvoir absolu ne pouvaient s'imposer aisément à des peuples dès longtemps accoutumés à guerroyer pour leurs libertés; et bientôt Marguerite d'Autriche et le cardinal de Granvelle, impuissants contre la révolte, durent faire place au duc d'Albe, le plus redoutable des capitaines de Philippe II et le plus habile de ses conseillers. Les victoires que le duc d'Albe remporta et les flots de sang qu'il répandit sur les bûchers et sur les échafauds ne rétablirent pas la domination de son maître. Le résultat de cette lutte furieuse devait être l'indépendance et la grandeur des Provinces-Unies et une guerre de quatre-vingts ans pour l'Espagne. En même temps que Philippe II préparait cette grande défaite à la cause catholique en l'associant aux intérêts de son despotisme, il la faisait triompher sur les mers contre les Turcs et les

Barbaresques ; ses flottes arrêtaient sur les côtes d'Afrique
les conquêtes du corsaire Dragut (1563), secouraient
l'île de Malte assiégée par la marine formidable de Soli-
man le Magnifique (1565), et s'unissaient enfin aux ga-
lères pontificales pour remporter sur les Osmanlis la
glorieuse victoire de Lépante (1571). Cependant la puis-
sance de ce monarque, si menaçante pour l'indépen-
dance et le repos de l'Europe, reçut encore un considé-
rable accroissement. Le roi de Portugal, don Sébastien,
était allé mourir dans le Maroc, à la bataille d'Alcazar-
Quivir, et son grand-oncle, le cardinal Henri, qui lui
avait succédé, n'avait fait que passer sur le trône. La no-
blesse et le peuple proclamèrent roi don Antonio de
Crato : Philippe II réclama avec une armée les droits
qu'il tenait de sa mère, et trois semaines suffirent au
duc d'Albe pour lui apporter la couronne de Portugal
(1580). A cette époque, la reine d'Angleterre Élisabeth
venait de se placer en face de Philippe II dans un fier
antagonisme : elle était l'âme du parti de la réforme en
Europe, donnait des secours aux insurgés des Pays-Bas
et aux huguenots de France, et elle s'était crue assez
forte enfin pour jeter en défi au roi catholique la tête
sanglante de Marie Stuart (18 février 1587). Ce fut le
signal d'une guerre à mort entre l'Espagne et l'Angleterre.
Philippe II prépara longtemps ses coups pour les mieux
assurer, et, avec le plus formidable armement qui fût ja-
mais, il résolut d'aller frapper la Grande-Bretagne au
cœur de sa puissance. Tout ce que peut faire la plus éner-
gique activité jointe à la prévoyance la plus consommée

se réunit pour mettre en mer cette *invincible armada*, destinée à « combattre les Anglais, mais non les tempêtes » (1588). On sait quelle série de désastres elle essuya; on sait aussi avec quelle admirable fermeté d'âme le roi vaincu reçut cet arrêt de la Providence. La lutte continua plusieurs années encore entre l'Espagne et l'Angleterre; mais c'était désormais en France que Philippe II pouvait plus sûrement combattre Élisabeth et le protestantisme, et il y avait là pour son ambition, en même temps que pour sa foi, l'espoir d'un éclatant triomphe. Allié de la Ligue, il put un moment se flatter de placer la couronne de saint Louis sur la tête de sa fille, l'infante Isabelle-Claire-Eugénie. L'abjuration du Béarnais fit évanouir ce rêve (1594), et dès lors les prétentions gigantesques du fils de Charles-Quint durent se réduire à disputer à Henri IV quelques lambeaux de ce royaume de France qu'il avait cru engloutir dans sa vaste monarchie. Philippe, courbé par l'âge et résigné sous la main de Dieu qui humiliait ses dernières années, subit à Vervins un traité de paix qui ne lui donnait rien de plus que celui de Cateau-Cambrésis, et laissait l'Espagne, comme son roi, atteinte de vieillesse et d'épuisement (2 mai 1598). Il supporta avec une constance héroïque les longues douleurs de sa dernière maladie, voulut avoir pendant plusieurs jours le spectacle de son cercueil avant d'y entrer, et expira, le 13 septembre 1598, à l'âge de soixante et onze ans.

ÉLISABETH DE FRANCE,

REINE D'ESPAGNE,

FILLE AÎNÉE DE HENRI II, ROI DE FRANCE,
ET DE CATHERINE DE MÉDICIS.

(N° 2054.) Tableau du temps.

Née à Fontainebleau, le 13 avril 1545. — Mariée, le 2 février 1560, à Philippe II, roi d'Espagne. — Morte le 3 octobre 1568.

ÉLISABETH DE FRANCE,

REINE D'ESPAGNE.

(N° 2055.) Tableau du temps.

ÉLISABETH DE FRANCE,

REINE D'ESPAGNE.

(N° 2056.) Tableau du temps.

Le mariage de cette princesse avec Philippe II fut une des conditions du traité de paix de Cateau-Cambrésis (1559). Elle fut menée jusqu'à la frontière d'Espagne par le roi de Navarre, Antoine de Bourbon, et par le cardinal, frère du prince. L'archevêque de Burgos et le duc de l'Infantado la reçurent à Roncevaux, le 4 janvier 1560, et, le 2 février suivant, elle devint reine d'Espagne. Sa vie fut triste et courte : elle mourut enceinte, le 3 octobre 1568, à l'âge de vingt-trois ans, et,

dans un temps où l'on aimait peu à croire aux morts naturelles, le bruit s'accrédita que son redoutable époux l'avait fait empoisonner.

MARGUERITE D'AUTRICHE,
DUCHESSE DE PARME, GOUVERNANTE DES PAYS-BAS,
FILLE NATURELLE DE CHARLES-QUINT, EMPEREUR D'ALLEMAGNE ET ROI D'ESPAGNE, ET DE MARGUERITE VAN-GEST.

(N° 2057.) Tableau du temps.

Née en 1522. — Mariée : 1° le 29 février 1536, à Alexandre de Médicis, premier duc de Florence; 2° en 1538, à Octave Farnèse, duc de Parme et de Plaisance, second fils de Pierre-Louis Farnèse, premier duc de Parme et de Plaisance, et de Hiéronyme Orsini. — Morte à Aquila, dans l'Abruzze, au mois de février 1586.

MARGUERITE D'AUTRICHE,
DUCHESSE DE PARME, GOUVERNANTE DES PAYS-BAS.

(N° 2058.) CHAZAL, d'après Alonzo Sanchez Coello.

Philippe II, lorsqu'il quitta les Pays-Bas, après le traité de Cateau-Cambrésis, y laissa pour gouvernante sa sœur Marguerite, duchesse de Parme. Cette princesse, si elle eût pu suivre les inspirations de son caractère doux et conciliant, eût peut-être maintenu dans ces contrées agitées l'autorité du roi son frère. Mais ses conseils de modération et de prudence furent mal écou-

tés de Philippe II, qui lui donna le duc d'Albe pour successeur (1567). La duchesse de Parme se retira en Italie, où elle mourut en 1586, à l'âge de soixante-quatre ans. Elle fut la mère du célèbre capitaine Alexandre Farnèse.

DON JUAN D'AUTRICHE,

GOUVERNEUR DES PAYS-BAS,

FILS NATUREL DE L'EMPEREUR CHARLES-QUINT.

(N° 2059.) Lestang, d'après un tableau de la galerie espagnole.

Don Juan d'Autriche a rempli sa courte vie de souvenirs héroïques. Philippe II, tout en le traitant comme un frère, voulut lui fermer la route de l'ambition et le fit élever pour la vie religieuse; mais tous les goûts du jeune prince étaient ceux d'un cavalier, et il fallut le laisser se vouer au métier des armes. Il avait vingt-trois ans lorsque Philippe II mit à l'essai ses talents et sa bravoure, en l'envoyant contre les Maures révoltés de l'Alpuxarra. Don Juan poursuivit la rébellion de montagne en montagne, et chassa sur le rivage africain ces derniers restes d'un peuple vaincu (1570). L'année suivante apporta au jeune héros une occasion de gloire plus éclatante encore. La chrétienté faisait un grand effort pour abattre la puissance maritime des Turcs dans la Méditerranée. Les galères du pape Pie V et de la république de Venise s'étaient unies à la flotte du roi d'Espagne, et don Juan fut mis à la tête de ce puissant

armement. La victoire de Lépante a immortalisé le nom de celui qui l'a remportée (7 octobre 1571). Cependant, le duc d'Albe et don Luis de Requesens ayant échoué aux Pays-Bas, Philippe II voulut essayer sur ce théâtre la fortune et les talents de son frère. Don Juan traversa la France en 1576, et arriva à Bruxelles avec la double mission de négocier et de combattre. Le temps lui manqua pour aller jusqu'au bout de la tâche qui lui était confiée : il vainquit les insurgés dans la plaine de Gembloux, près de Namur (31 décembre 1577); mais la maladie l'empêcha de poursuivre ses succès, et il mourut, le 1er octobre 1578, dans la trente-deuxième année de son âge.

ALBE (FERDINAND ALVAREZ DE TOLÈDE,
DUC D'),

FILS DE GARCIAS DE TOLÈDE ET DE BÉATRIX DE PIMENTEL.

(N° 2060.) D'après un portrait de la collection du château d'Eu.

Né en 1508. — Marié à Marie-Henriquez de Gusman. — Mort le 12 janvier 1582.

ALBE (FERDINAND ALVAREZ DE TOLÈDE,
DUC D'),

(N° 2061.) CABLITZ, d'après Antonio Moro.

Le duc d'Albe, dans sa jeunesse, annonça plus d'aptitude aux affaires d'état qu'au métier des armes. Il ne

dut qu'à sa haute naissance de monter rapidement aux premiers grades de l'armée espagnole, et, depuis la bataille de Pavie jusqu'au siége de Perpignan (1525-1542), rien ne le signala parmi les généraux de Charles-Quint. Ce fut, dit-on, l'orgueil blessé qui poussa vers la guerre les facultés puissantes de son esprit, et en fit un grand capitaine. Ce qu'il y a de certain, c'est que Charles-Quint lui dut son éclatante victoire de Mühlberg sur les protestants d'Allemagne. Le duc d'Albe fut moins heureux au siége de Metz, où tous les efforts de son génie et la puissance militaire de l'Empire échouèrent contre l'intrépidité du duc de Guise et de la noblesse française. Philippe II lui accorda la même confiance que son père, et le chargea de combattre en Italie le pape Paul IV et les Français (1557). Deux ans après, lorsque le traité de Cateau-Cambrésis eut donné Élisabeth de France pour épouse au roi d'Espagne, le duc d'Albe représenta son maître à Paris avec tout le faste castillan (1559). Nul général, nul homme d'état ne convenait mieux que lui à la politique impitoyable de Philippe II, et quand ce monarque résolut de renoncer à tout ménagement envers les insurgés des Pays-Bas, ce fut lui qu'il choisit pour commander en son nom dans ces malheureuses contrées (1567). Au lendemain même de son arrivée, le duc d'Albe institua le *conseil des troubles*, que les habitants ne tardèrent pas à appeler le *conseil de sang*, et il fit monter les comtes d'Egmont et de Horn sur l'échafaud (1568). A ces rigueurs il ajouta des victoires. Mais ni le sang des dix-huit mille victimes qu'il se van-

tait d'avoir immolées, ni ses savantes campagnes, ni sa supériorité dans l'art des siéges, ni tout l'appareil de sa fastueuse et terrible domination, n'abattirent le courage des Hollandais, et il fut fatigué de sa tâche de bourreau avant qu'ils le fussent de leur patriotique résistance. Il demanda lui-même son rappel (1573), et, peu après, une désobéissance audacieuse aux volontés du roi le jeta dans la disgrâce et l'exil. Le jour vint, cependant, où Philippe II eut encore besoin de lui : sans lui rendre sa faveur, sans le rappeler même en sa présence, il l'envoya conquérir pour lui la couronne de Portugal (1580). Le duc d'Albe obéit en sujet fidèle et en grand capitaine : trois semaines lui suffirent pour donner ce royaume à son maître, et, après avoir soutenu fièrement les droits de son armée victorieuse, il rentra dans son exil pour y mourir (1582). On raconte que Philippe II, reconnaissant ses torts envers le duc d'Albe, le visita dans sa dernière maladie, et que celui-ci, dès qu'il l'aperçut, se retourna vers la muraille en disant : « Il est trop tard. »

PERRENOT (ANTOINE),

CARDINAL DE GRANVELLE,

SECOND FILS DE NICOLAS PERRENOT, SEIGNEUR DE GRANVELLE, GARDE DES SCEAUX DE L'EMPEREUR CHARLES-QUINT, ET DE NICOLE DE BONVALOT.

(N° 2062.) MEISSONIER, d'après un portrait de l'ancienne collection de M^{lle} de Montpensier, au château d'Eu.

Né à Ornans, près Besançon, vers 1516. — Mort le 21 septembre 1586.

Antoine Perrenot, fils de l'habile ministre de Charles-Quint, fut initié par lui au grand art de la politique. Évêque d'Arras à l'âge de vingt-trois ans, il ne trouva dans les dignités de l'Église qu'une route plus facile pour parvenir au maniement des affaires. Il accompagna son père, en 1540, aux diètes de Worms et de Ratisbonne, assista avec lui à l'ouverture du concile de Trente en 1545, et, à sa mort, le remplaça comme chancelier dans les conseils de l'empereur. Ce fut à lui que Charles-Quint confia la difficile négociation du mariage de son fils Philippe avec Marie, reine d'Angleterre (1553). Six ans après, Perrenot, chargé de négocier la paix entre l'Espagne et la France, tomba d'accord avec le cardinal de Lorraine pour unir les deux couronnes dans une guerre commune contre l'hérésie, et procura ainsi à Philippe II les incalculables avantages du traité de Cateau-Cambrésis (1559). Philippe, en partant pour la Castille, le laissa

auprès de sa sœur, la duchesse de Parme, gouvernante des Pays-Bas, afin qu'il l'aidât de son expérience. Granvelle, déconcerté dans sa science politique par les symptômes menaçants d'une révolution, déploya assez de rigueur pour se rendre odieux aux peuples des Pays-Bas, trop peu pour satisfaire son maître. Il reçut sa démission de Marguerite en 1564. Le pape Pie IV lui avait donné, en 1561, le chapeau de cardinal, et de nouveaux honneurs ecclésiastiques vinrent encore surcharger sa vieillesse. Il mourut à Madrid, à l'âge de soixante et dix ans.

JEANNE D'AUTRICHE,

PRINCESSE DE PORTUGAL,

SECONDE FILLE DE CHARLES-QUINT, EMPEREUR D'ALLEMAGNE ET ROI D'ESPAGNE, ET D'ISABELLE DE PORTUGAL.

(N° 2063.) ALONZO COELLO SANCHEZ.

Née..... — Mariée, en 1553, à Jean, prince de Portugal, fils de Jean III, roi de Portugal, et de Catherine d'Autriche. — Morte en 1578.

JEANNE D'AUTRICHE,

PRINCESSE DE PORTUGAL,

(N° 2064.) DE TERNANTE, d'après Alonzo Coello Sanchez.

Cette princesse était destinée à s'asseoir sur le trône de Portugal avec l'infant, son époux; mais ce jeune prince devança son père, Jean III, au tombeau. Jeanne

d'Autriche fut la mère de l'infortuné roi don Sébastien, et elle mourut la même année que son fils.

JEAN-FRÉDÉRIC,

DEUXIÈME DU NOM, DUC DE SAXE-GOTHA.

(N° 1976, page 370 du tome VII.)

CALVIN (JEAN), OU CAUVIN,

UN DES CHEFS DE LA RÉFORME,

FILS DE GERARD CAUVIN, TONNELIER, ET DE JEANNE LE FRANC.

(N° 2065.) Tableau du temps.

Né à Noyon, le 10 juillet 1509. — Marié à Strasbourg, en 1539, à Idelette de Burié, veuve de Jean Storder. — Mort à Genève, le 27 mai 1564.

Calvin dut à l'église catholique la science qu'il tourna contre elle. Il avait été élevé pour le sacerdoce, et, à vingt ans, possédait déjà une cure et un bénéfice. Ce fut à Paris qu'il fut initié aux nouveautés introduites par Luther dans la religion, et il s'en pénétra davantage encore dans les écoles d'Orléans et de Bourges, où il alla étudier la jurisprudence. Il se démit alors de ses honneurs et de ses revenus ecclésiastiques (1532), et commença à propager secrètement les doctrines de la réforme. Forcé de quitter Paris, il courut pendant trois ans de retraite en retraite : on le vit successivement à la cour de Marguerite, reine de Navarre, et à celle de

la duchesse de Ferrare, Renée de France; mais son plus long séjour fut à Bâle, où il publia son célèbre traité de l'Institution chrétienne. Calvin, dans ce livre, suppose un mandat qu'il n'a point reçu des réformés de France, et se fait leur organe auprès du roi François Ier. Ses dogmes se séparent bien plus profondément que ceux de Luther de l'enseignement catholique. Il supprime entièrement la présence réelle de l'eucharistie, pousse la doctrine de la grâce jusqu'au fatalisme, et ne laisse plus debout dans l'Église aucune hiérarchie. La publication de cet ouvrage lui avait donné un grand renom parmi les protestants, mais n'avait pas mis un terme aux incertitudes de sa vie errante, lorsque enfin Genève, où il avait professé déjà la théologie et qui l'avait repoussé de son sein, le rappela (1541) et consentit à subir sa réforme tyrannique. En effet, il exerça dans cette ville une sorte de dictature spirituelle, et mérita qu'on l'appelât le *pape de Genève*. En même temps qu'il imposait sa doctrine à toutes les consciences, il instituait un tribunal assez semblable à la censure romaine, qui assujettissait la vie de chaque citoyen à sa surveillance. Les peines les plus sévères, la mort même, atteignaient le dissentiment religieux sous le nom d'impiété. Un docteur était chassé de sa chaire et de la ville pour ne pas vouloir damner les enfants dans le sein de leurs mères; Jacques Gruet payait de sa tête des vers licencieux, et Michel Servet, étranger, proscrit, se fiant, pour son malheur, à l'hospitalité génevoise, expiait dans les flammes un livre imprimé en France contre le dogme de la

sainte Trinité (1553). Il fallut à Calvin les efforts du travail le plus persévérant et le plus actif pour convertir ainsi Genève à son plan de rénovation religieuse et sociale, et la façonner, pour ainsi dire, à son image. Mais ce n'était pas assez pour lui de prêcher, d'enseigner, de réglementer, en un mot de tout décider et de tout faire en cette ville. On peut dire que c'était lui qui gouvernait la réforme en France, donnant des ministres aux églises, répandant ses écrits et ses lettres dans toutes les provinces avec profusion, opposant aux docteurs catholiques une vive et infatigable controverse, enchaînant enfin à la lettre de son étroit et dur dogmatisme le parti huguenot, jusque-là mal fixé dans ses croyances. On sait qu'au célèbre colloque de Poissy ce fut lui qui parla constamment, par la bouche de Théodore de Bèze (1561). La frêle organisation de Calvin ne pouvait suffire longtemps à d'aussi vastes travaux. Il n'était âgé que de cinquante-cinq ans lorsqu'il mourut à Genève, en 1564. La réforme avait reçu de Luther le mouvement impétueux d'une révolution; Calvin lui donna la fixité d'un gouvernement.

ÉDOUARD VI,

ROI D'ANGLETERRE.

FILS DE HENRI VIII, ROI D'ANGLETERRE, ET DE JANE SEYMOUR.

(N° 2066.) Cablitz, d'après Holbein.

Né le 12 octobre 1537. — Mort le 6 juillet 1553.

Édouard VI, âgé de moins de dix ans lorsqu'il monta sur le trône, ne fut d'abord qu'un instrument entre les mains ambitieuses de son oncle, le duc de Somerset, investi de la régence sous le nom de Protecteur. Mais ce seigneur précipita sa chute par l'abus qu'il fit du pouvoir (1550), et lord Dudley, duc de Northumberland, le remplaça à la tête du gouvernement. Édouard VI, élevé dans les principes du calvinisme le plus rigide, donna les mains à tout ce qui fut fait en son nom pour pousser jusqu'aux dernières limites de l'hérésie la réforme anglicane, qui s'était arrêtée au schisme sous la main de Henri VIII. Mais le temps manqua à ce jeune prince pour accomplir l'œuvre à laquelle il se livrait avec toute l'ardeur d'une conviction passionnée : une maladie de langueur le mit au tombeau dans sa seizième année. Édouard VI, avant de mourir, crut faire un acte de conscience en déshéritant ses sœurs et appelant Jane Grey à lui succéder; mais, au lieu de la couronne, il légua l'échafaud à cette femme infortunée.

MARIE,

REINE D'ANGLETERRE,

FILLE DE HENRI VIII, ROI D'ANGLETERRE ET D'IRLANDE, ET DE CATHERINE D'ARAGON.

(N° 2007.) Tableau du temps.

Née le 18 février 1516. — Mariée, le 25 juillet 1554, à l'infant don Philippe, roi d'Espagne sous le nom de Philippe II. — Morte le 17 novembre 1558.

Édouard VI, par un acte qui lui avait été dicté à son lit de mort, avait exclu sa sœur Marie de la succession au trône d'Angleterre (1553); mais la volonté nationale n'avait pas ratifié cet acte: elle porta bientôt Marie triomphante dans le palais de son père, et l'infortunée Jane Grey paya de sa liberté et ensuite de sa vie le triste honneur d'avoir porté quelques jours la couronne. A peine rétablie dans ses droits, Marie professa publiquement la religion catholique et annonça l'intention de faire rentrer l'Angleterre au sein de l'église orthodoxe. Elle trouva moins de peine qu'elle ne l'eût cru peut-être à accomplir ce vœu de sa conscience, et le parlement fut aussi prompt et aussi servile à retourner sous l'obéissance de Rome qu'il l'avait été à y renoncer sous Henri VIII. A la nouvelle du prochain mariage de la reine avec l'infant don Philippe, fils de l'empereur Charles-Quint, le protestantisme s'agita et des bandes rebelles pénétrèrent jusque dans Londres. Marie dompta l'insurrection par son courage et en punit les chefs : ce fut alors que la tête de Jane Grey tomba sur l'échafaud. Philippe arriva bientôt en Angleterre, et, devenu le mari de la reine, il ne tarda guère à froisser par son flegme hautain l'orgueil britannique. Marie cependant, pour complaire à son époux, n'en mit que plus d'ardeur à poursuivre la réconciliation de l'Angleterre avec le saint-siége. Le cardinal Pole, légat de Jules III, accomplit cette grande œuvre et donna (novembre 1554) aux deux chambres du parlement une solennelle absolution. Des peines rigoureuses furent alors décrétées contre l'hérésie, et le zèle

des communes semble avoir dépassé celui de la reine dans cette violente réaction. Marie, délaissée de son époux, qui n'attendait plus d'elle de postérité et était retourné en Flandre, commença à ressentir tous les maux que l'absence fait souffrir à une âme jalouse (1555). Concentrée dans ses inconsolables regrets et dans les soins de sa santé altérée, elle laissa dès lors le fanatisme persécuteur du chancelier Gardiner prévaloir contre la mansuétude du cardinal Pole, et permit que les bûchers s'allumassent pour punir les adhérents de la réforme. Cependant elle revit, en 1557, l'époux qu'elle s'était donné pour son malheur. Héritier de la puissance et de l'ambition de son père, Philippe II vint réclamer les secours de l'Angleterre contre la France. Il fut obéi, et un héraut d'armes, envoyé par Marie, alla déclarer la guerre à Henri II. Les fruits en furent amers pour cette infortunée reine : six mois après, le duc de Guise enlevait à l'Angleterre la ville de Calais, qu'elle possédait depuis plus de deux cents ans (janvier 1558), et Marie, blessée au cœur par cet affront fait à sa couronne, voyait le sentiment national s'éloigner d'elle sans retour. Elle n'y put survivre; ce nouveau chagrin précipita le cours du mal dont elle était atteinte, et elle mourut le 17 novembre 1558, à l'âge de quarante-deux ans. La plupart des historiens protestants de l'Angleterre ont flétri la mémoire de cette princesse en lui donnant le nom de *Marie Sanglante,* flétrissure qui paraîtra imméritée si l'on considère que les supplices étaient la justice ordinaire du xvi^e siècle contre les dissidences reli-

gieuses, et que Marie en ordonna bien moins que d'autres souverains de cette époque.

FABIANO FABIANI.

(N° 2068.) Ancien portrait.

Ce personnage, inconnu dans l'histoire, paraît avoir été attaché à la cour de Marie, reine d'Angleterre.

FRANÇOIS II,

ROI DE FRANCE.

(N° 1262, page 6 du tome VII.)

FRANÇOIS II,

ROI DE FRANCE.

(N° 2069.) Tableau du temps.

FRANÇOIS II,

ROI DE FRANCE.

(N° 2070.) ALBRIER, d'après un tableau de Quesnel, de la collection du château d'Eu.

MARIE STUART,
REINE DE FRANCE ET D'ÉCOSSE,
FILLE UNIQUE DE JACQUES V, ROI D'ÉCOSSE,
ET DE MARIE DE LORRAINE,

(N° 2071.) Copie d'un portrait de la collection du château d'Eu.

Née le 6 décembre 1542. — Mariée : 1° le 24 avril 1558, à François II, roi de France; 2° le 19 juillet 1565, à Henri Stuart, comte de Darnley; 3° le 15 mai 1567, à Jacques Hephburn, comte de Bothwell.— Morte le 18 février 1587.

MARIE STUART,
REINE DE FRANCE ET D'ÉCOSSE.

(N° 2072.) ALDRIER, d'après un tableau du temps placé dans une des chapelles de la cathédrale d'Anvers.

MARIE STUART,
REINE DE FRANCE ET D'ÉCOSSE

(N° 2073.) D'après un ancien portrait.

MARIE STUART,
REINE DE FRANCE ET D'ÉCOSSE.

(N° 2074.) SERRUR, d'après un portrait de l'ancienne collection de M^{lle} de Montpensier, au château d'Eu.

Il y a peu d'histoires plus connues que celle de Marie Stuart : sa beauté, les grâces de son esprit, ses fautes et

ses malheurs ont été racontés dans toutes les langues. Donner leur date aux principaux événements de sa vie est donc ici tout ce qu'il convient de faire.

Marie Stuart, reine d'Écosse en naissant, fut recherchée dans son berceau par des prétendants contre lesquels sa mère la mit en sûreté d'abord dans la forteresse de Stirling, et ensuite en France (1548). Elle y fut élevée, objet des soins les plus attentifs du roi Henri II, qui voyait croître en elle l'épouse du dauphin, son fils. Ce mariage fut célébré en 1558, et la dauphine-reine dans tout l'éclat de la jeunesse et de la beauté, s'enivra des hommages et des joies de la cour de France. Elle partagea bientôt le trône de son jeune époux (1559), et, sous son nom, les princes lorrains, ses oncles, furent les maîtres du royaume. Mais avec la courte vie de François II se terminèrent les prospérités de Marie Stuart (1560), et il lui fallut bientôt quitter cette France qui lui était si chère, cette France dont la langue, les mœurs, la religion, étaient les siennes. Elle partit pour le royaume de ses pères, en 1561 : elle y trouva le culte catholique aboli, le disciple de Calvin, John Knox, gouvernant les peuples par sa parole fanatique, et la turbulente noblesse d'Écosse cherchant dans les nouvelles doctrines un moyen plus puissant de résistance à l'autorité royale. Le jaloux voisinage d'Élisabeth entretenait soigneusement ces mauvaises dispositions de la nation écossaise envers sa souveraine, et si Marie Stuart en eût cru son hypocrite rivale, elle eût déshonoré son trône

en le partageant avec l'indigne favori de cette princesse, le comte de Leicester. Elle ne fut guère mieux conseillée en épousant Henry Darnley, fils du comte de Lennox, qui n'avait pour lui que les grâces de sa figure (1565). Leur union fut promptement troublée : Darnley, docile instrument des passions haineuses de la noblesse, livra au poignard de Ruthven David Rizzio, le secrétaire et le confident de la reine, qui fut toute souillée du sang de cet infortuné serviteur (1566). Bientôt suivit l'horrible catastrophe de Kirk of Field : pendant que Marie Stuart célébrait à Holy-Rood les noces d'une de ses filles d'honneur, la maison où reposait son mari malade sautait en l'air par une formidable explosion. Bothwell, auteur du crime et maître de la personne de la reine, la contraignit à l'épouser. Innocente peut-être de la mort de Darnley, Marie Stuart s'en fit la complice aux yeux de l'Écosse en donnant sa main au meurtrier, et une vaste insurrection dirigée par son frère naturel, le comte de Murray, éclata contre elle. Assiégée et prise dans la forteresse de Dunbar, elle fut enfermée au château de Lochleven et, sous l'empire de la violence, y signa son abdication. Un enfant de quinze ans, William Douglas, lui rendit un moment la liberté, et, avec une poignée de sujets fidèles, elle livra une bataille, à Langside, au régent son frère. Mais le fanatisme d'un peuple calviniste répudiait une reine catholique : Marie fut vaincue, et, obéissant à de funestes conseils, elle alla se mettre en Angleterre sous la protection d'Élisabeth (16 mai 1568). Dès lors elle ne fut plus que le jouet de la politique fausse et cruelle

de cette reine et de ses ministres. Sa captivité dura dix-neuf ans. De généreux et imprudents efforts furent faits pour la sauver; le premier des seigneurs d'Angleterre, le duc de Norfolk, paya de sa tête ce dévouement chevaleresque. Élisabeth, fatiguée de l'intérêt que l'Europe catholique témoignait à son illustre prisonnière, menacée par des complots qui renaissaient sans cesse pour la lui enlever, se décida, après quelques hésitations, à consommer sa vengeance. Marie Stuart, transportée, le 25 septembre 1586, au château de Fotheringay, dans le comté de Northampton, vit arriver une commission présidée par le lord chancelier d'Angleterre et chargée d'instruire son procès. Elle parut en reine devant des juges qu'elle récusait, et se contenta de protester hautement qu'elle n'avait jamais conspiré contre les jours d'Élisabeth. Son arrêt était dicté à l'avance, et, après quelques semblants d'une pitié mensongère, Élisabeth en ordonna l'exécution (18 février 1587). La mort de Marie Stuart est un des plus touchants exemples de résignation chrétienne qu'on lise dans l'histoire. Pendant que la réforme triomphait d'avoir frappé une si grande victime et insultait à sa mémoire, les catholiques n'avaient qu'une voix pour lui décerner les honneurs du martyre.

CHARLES IX,

ROI DE FRANCE.

(N° 1263, page 62 du tome VII.) Adolphe BRUNE.

CHARLES IX,

ROI DE FRANCE.

(N° 2075.) Tableau du temps.

ÉLISABETH D'AUTRICHE,

REINE DE FRANCE,

DEUXIÈME FILLE DE MAXIMILIEN II, EMPEREUR D'ALLEMAGNE,
ET DE MARIE D'AUTRICHE, SOEUR DE CHARLES-QUINT.

(N° 2076.)

Née le 5 juin 1554. — Mariée à Mézières, le 26 novembre 1570, à Charles IX, roi de France. — Morte le 22 janvier 1592.

Le mariage de Charles IX avec cette princesse, poursuivi neuf ans par la politique de Catherine de Médicis et entravé par les intrigues de Philippe II, fut décidé en 1570. Le duc d'Anjou, frère du roi, alla recevoir à Sedan sa belle-sœur, et les noces royales furent célébrées, le 26 novembre, à Mézières. Élisabeth d'Autriche porta dans une cour sans foi et sans mœurs les exemples de la vertu la plus pure et de la piété la plus fervente. Éloignée des affaires et délaissée du roi son époux, elle n'apprit les horreurs de la sanglante nuit de la Saint-Barthélemy que le lendemain à son réveil, et s'agenouilla aussitôt pour prier Dieu en faveur de Charles IX. Elle prodigua à cet infortuné monarque les plus tendres soins dans sa dernière maladie (1574). Veuve à l'âge de

vingt et un ans, Élisabeth d'Autriche quitta la France, où tant de malheurs attristaient ses regards, et retourna à Vienne auprès de l'empereur Rodolphe II, son frère. Ce fut en vain que Philippe II voulut obtenir sa main: retirée dans le monastère de Sainte-Claire qu'elle avait fondé, elle y acheva sa vie dans les exercices de la piété la plus austère. Brantôme rapporte qu'elle avait composé deux écrits, l'un *sur la parole de Dieu*, l'autre sur les événements dont elle avait été le témoin en France.

FRANÇOIS DE BOURBON,
DUC DE MONTPENSIER,
DE CHATELLERAULT, ET SOUVERAIN DE DOMBES,

FILS AÎNÉ DE LOUIS DE BOURBON, DEUXIÈME DU NOM, DUC DE MONTPENSIER, ET DE JACQUELINE DE LONGWY.

(N° 2077.) D'après un portrait de l'ancienne collection de M^{lle} de Montpensier, au château d'Eu.

Né en 1542. — Marié, en 1566, à Renée d'Anjou, marquise de Mézières, comtesse de Saint-Fargeau. — Mort le 4 juin 1592.

FRANÇOIS DE BOURBON,
DUC DE MONTPENSIER,

(N° 2078.) DEBACQ, d'après un portrait de l'ancienne collection de M^{lle} de Montpensier, au château d'Eu.

François de Bourbon portait le titre de dauphin d'Auvergne, lorsqu'il fit ses premières armes dans les guerres

de religion. Il assista au siége de Rouen sous les ordres du roi de Navarre, chef de sa maison, en 1562, combattit, en 1569, à Jarnac et à Moncontour, accompagna son père, en 1573, sous les murs de la Rochelle, et passa aux Pays-Bas, en 1581, avec le duc d'Anjou. Fidèle à Henri III contre la Ligue, il alla demander pour lui des secours à la reine Élisabeth, siégea à ses côtés aux états de Blois (1588), et, lorsque ce malheureux prince fut tombé sous le couteau de Jacques Clément, se rangea sous l'obéissance du roi de Navarre, devenu roi de France (1589). Il était avec lui aux batailles d'Arques (1589) et d'Ivry (1590), et quitta le siége de Rouen, où il l'avait suivi, pour aller mourir à Lisieux, le 4 juin 1592.

(MONTPENSIER RENÉE D'ANJOU,

DUCHESSE DE), MARQUISE DE MÉZIÈRES, COMTESSE DE SAINT-FARGEAU,

FILLE UNIQUE DE NICOLAS D'ANJOU, MARQUIS DE MÉZIÈRES, COMTE DE SAINT-FARGEAU, ET DE GABRIELLE DE MAREUIL.

(N° 2079.) D'après un portrait de l'ancienne collection de M^{lle} de Montpensier, au château d'Eu.

Née le 21 octobre 1550. — Mariée, en 1566, à François de Bourbon, dauphin d'Auvergne, fils aîné de Louis de Bourbon, deuxième du nom, duc de Montpensier. — Morte vers 1574.

LÉONOR D'ORLÉANS,

DUC DE LONGUEVILLE,

COMTE DE DUNOIS, ETC. PAIR ET GRAND CHAMBELLAN DE FRANCE.

FILS AÎNÉ DE FRANÇOIS D'ORLÉANS, MARQUIS DE ROTHELIN, COMTE DE NEUFCHATEL, ETC. ET DE JACQUELINE DE ROHAN.

(N° 2080.) M^{lle} Bresson, d'après un portrait de la collection du château d'Eu.

Né vers 1540. — Marié, le 2 juillet 1563, à Marie de Bourbon, duchesse d'Estouteville, fille unique de François de Bourbon, premier du nom, et d'Adrienne, duchesse d'Estouteville. — Mort au mois d'août 1573.

Léonor d'Orléans recueillit, en 1551, l'héritage de son cousin François III, duc de Longueville, et devint ainsi le chef de cette noble maison. Il fut un des prisonniers de distinction qui restèrent aux mains des Espagnols, à la bataille de Saint-Quentin, et on le trouve dans les rangs de l'armée catholique, en 1569, à la journée de Moncontour. Charles IX crut devoir à l'illustration héréditaire de la race de Dunois de « tenir et réputer son cousin Léonor duc de Longueville pour prince de son sang » (1571). Deux ans après, le duc de Longueville suivit le duc d'Anjou au siége de la Rochelle (1573). Il mourut à Blois, au mois d'août de la même année, âgé seulement de trente-trois ans.

JACQUES DE SAVOIE,

DUC DE NEMOURS,

COMTE DE GENEVOIS, MARQUIS DE SAINT-SORLIN, ETC.

FILS AÎNÉ DE PHILIPPE DE SAVOIE, DUC DE NEMOURS,
ET DE CHARLOTTE D'ORLÉANS-LONGUEVILLE.

(N° 2081.) Tableau du temps, attribué à CLOUET.

Né à l'abbaye de Vauluisant, le 12 octobre 1531. — Marié à Saint-Maur-les-Fossés, en 1566, à Anne d'Este, veuve de François de Lorraine, duc de Guise. — Mort le 15 juin 1585.

JACQUES DE SAVOIE,

DUC DE NEMOURS.

(N° 2082.) Tableau du temps.

Le duc de Nemours était, selon Brantôme, « un très-beau prince et de très-bonne grâce, brave et vaillant, agréable, aimable et accostable, bien disant, bien écrivant, autant en rimes qu'en prose..... Il fit ses jeunes guerres en Piémont par deux à trois voyages qu'il y fit, et en France au siége de Bouloigne..... » Il fut un des seigneurs qui s'enfermèrent dans Metz, avec le duc de Guise, pour défendre cette ville contre Charles-Quint (1552), servit en brave capitaine dans toutes les guerres qui remplirent le règne de Henri II, et était un des tenants du prince au fatal tournoi de la rue Saint-Antoine (1559). Dès que les guerres religieuses éclatèrent en

France, le duc de Nemours prêta à la cause royale le secours de sa fidèle épée; et ce fut lui qui, par sa ferme et habile contenance, fit entrer sain et sauf dans Paris le jeune roi Charles IX, que le prince de Condé se flattait d'enlever avec ses huguenots (29 septembre 1562). Il était à la bataille de Saint-Denis, et coopéra ensuite à l'inutile effort que fit l'armée catholique pour empêcher la réunion du prince de Condé avec Jean Casimir en Lorraine (1568). Le duc de Nemours, fatigué d'un service ingrat et stérile, se retira alors dans son duché de Génevois pour ne plus se mêler aux événements dont la France était le théâtre. Il légua, mais inutilement, à ses fils, le conseil de rester étrangers aux guerres civiles de ce royaume. Ses jours s'achevèrent à Annecy, dans la paisible culture des lettres et des arts.

MONTMORENCY (FRANÇOIS,
DUC DE),
MARÉCHAL DE FRANCE.

(N° 1456, page 236 du tome VII.) DEJUINNE.

MONTMORENCY (FRANÇOIS,
DUC DE),
MARÉCHAL DE FRANCE.

(N° 2083.) Tableau du temps [1]

[1] On lit sur ce portrait l'inscription suivante :

Der Connestabl in Franckreich.

6.

MONTMORENCY (DIANE,

DUCHESSE DE) ET D'ANGOULÊME,

FILLE NATURELLE ET LÉGITIMÉE DE HENRI II, ROI DE FRANCE,
ET DE PHILIPPA DUC, DAME PIÉMONTAISE.

(N° 2084.) Tableau du temps.

Née en 1538. — Mariée : 1° le 13 février 1553, à Horace Farnèse, duc de Castro; 2° le 3 mai 1557, à François, duc de Montmorency, maréchal de France.— Morte le 11 janvier 1619.

Cette princesse, légitimée par son père, épousa, en 1553, Horace Farnèse, duc de Castro, qui fut tué l'année suivante au siége d'Hesdin. Le connétable de Montmorency, pour affermir auprès du roi le crédit de sa famille, demanda alors, et obtint, pour son fils la main de la duchesse de Castro (1557). Mais la mort inattendue de Henri II fit avorter les espérances attachées à ce mariage. La duchesse de Montmorency n'en garda pas moins un haut rang à la cour, et le roi Henri III, en particulier, lui montra toujours l'affection d'un frère : ce fut lui qui, en 1582, trois ans après qu'elle fut devenue veuve de son second mari, lui donna le duché d'Angoulême. Lorsque l'assassinat du duc de Guise, aux états de Blois, en 1588, força Henri III de chercher un appui contre la Ligue dans l'alliance du roi de Navarre, la duchesse d'Angoulême fut chargée par son frère de négocier cette alliance. Henri IV la traita toujours avec distinction, et

elle prolongea sa vie jusqu'aux premières années du règne de Louis XIII. Elle s'intitulait dans des actes de sa main qui existent encore : «Fille et sœur légitimée de roys, duchesse d'Angoulême, douairière de Montmorency, comtesse de Ponthieu. »

MARIE TOUCHET,

DUCHESSE D'ENTRAIGUES,

FILLE DE JEAN TOUCHET ET DE MARIE MATHY.

(N° 2085.) Tableau du temps.

Née en 1549. — Mariée, en 1578, à François de Balzac, seigneur d'Entraigues, etc. gouverneur d'Orléans et lieutenant général de l'Orléanais. — Morte vers 1620.

Marie Touchet inspira à Charles IX une passion qui ne finit qu'avec la vie de ce monarque. Elle eut de lui un fils, connu dans l'histoire sous les noms de comte d'Auvergne et de duc d'Angoulême. Mariée, en 1578, au seigneur d'Entraigues, elle mena une vie sérieuse et retirée, qui ne rappelait en rien les jours qu'elle avait passés à la cour. Elle mourut, en 1620, sous le règne de Louis XIII, âgée de soixante et onze ans.

LA TRÉMOILLE (LOUIS DE),

TROISIÈME DU NOM, PREMIER DUC DE THOUARS, PRINCE DE TARENTE ET DE TALMOND,

FILS AÎNÉ DE FRANÇOIS DE LA TRÉMOILLE, VICOMTE DE THOUARS,

ET D'ANNE DE LAVAL.

(N° 2086.) Ancien tableau.

Né en 1521. — Marié, le 29 juin 1549, à Jeanne de Montmorency, seconde fille d'Anne, duc de Montmorency, connétable de France, et de Madeleine de Savoie. — Mort le 25 mars 1577.

Louis de la Trémoille commença à servir dans les dernières guerres du règne de François Ier, fut un des otages du traité conclu par Henri II avec l'Angleterre, en 1550, et alla combattre ensuite en Piémont, dans l'armée du maréchal de Brissac. Pendant qu'un grand nombre de gentilshommes de sa province et de sa famille même embrassaient le calvinisme, il resta fidèle à la cause royale et à la religion catholique. Charles IX l'en récompensa, par l'érection de la vicomté de Thouars en duché, au mois de juillet 1563.

ROUANNOIS (CLAUDE GOUFFIER,

DUC DE), MARQUIS DE BOISY, ETC. GRAND ECUYER DE FRANCE,

FILS AÎNÉ D'ARTHUS GOUFFIER, DUC DE ROUANNOIS, GRAND MAÎTRE

DE FRANCE, ET D'HÉLÈNE DE HANGEST, DAME DE MAGNY.

(N° 2087.) Ancien tableau.

Né..... —Marié : 1° le 13 janvier 1526, à Jacqueline

de la Trémoille, fille de Georges de la Trémoille, seigneur de Jonvelle, et de Madeleine, dame d'Azay; 2° le 13 décembre 1545, à Françoise de Brosse, fille de René de Brosse, comte de Penthièvre, et de Jeanne de Compeys de Gruffi, dame de Palluau, sa seconde femme; 3° le 25 juin 1559, à Marie de Gaignon, fille de Jean de Gaignon, seigneur de Saint-Bohaire et de Conan, et de Marguerite Châtaignier; 4° le 16 janvier 1567, à Claude de Beaune, dame de Châteaubrun et de la Carte, fille de Guillaume de Beaune, seigneur de Samblançay, et de Bonne Cottereau; 5° à Antoinette de la Tour-Landry, dame de Saint-Mars et de la Jaille, fille de Jean, baron de la Tour-Landry, comte de Châteauroux, et de Jeanne Chabot. — Mort après le mois de juin 1570.

Le duc de Rouannois fut premier gentilhomme de la chambre de François Ier et capitaine de la première compagnie des gentilshommes de sa maison. Il servit Henri II et ses deux fils François II et Charles IX, et mourut dans un âge avancé.

ROUANNOIS (CLAUDE DE BEAUNE,

DAME DE CHÂTEAUBRUN ET DE LA CARTE, DUCHESSE DE), DAME D'HONNEUR DE LA REINE CATHERINE DE MEDICIS,

FILLE DE GUILLAUME DE BEAUNE, SEIGNEUR DE SAMBLANÇAY ET DE LA CARTE, VICOMTE DE TOURS, ETC. ET DE BONNE COTTEREAU.

(N° 2088.) JANET.

Née vers 1530. — Mariée : 1° à Louis Burgensis, seigneur de Gauguier, premier médecin du roi Fran-

çois I^{er} ; 2° le 16 janvier 1567, à Claude Gouffier, duc de Rouannois, marquis de Boisy, etc. grand écuyer de France. — Morte en 1571.

Elle mourut sans enfants, à l'âge d'environ quarante ans, et fut enterrée dans la chapelle de la Madeleine de l'église des Célestins de Paris. Claude de Beaune était la sœur de l'archevêque de Sens, Renaud de Beaune, qui reçut, dans l'année 1593, l'abjuration de Henri IV.

MICHEL DE L'HÔPITAL,

CHANCELIER DE FRANCE,

FILS DE JEAN DE L'HÔPITAL, SEIGNEUR DE LA TOUR DE LA BUSSIÈRE, EN AUVERGNE.

(N° 2089.) M^{me} DE LÉOMÉNIL, d'après un tableau de Clouet de la galerie du Musée royal.

Né à Aigueperse, en 1505. — Marié, en 1537, à Marie Morin. — Mort le 13 mars 1573.

Michel de l'Hôpital est le plus éminent peut-être de ces personnages du XVI^e siècle qui, nourris à l'école de la Grèce et de Rome, se firent une gloire de reproduire dans leur vie l'idéal de la sagesse antique. Ses vertus ne sauraient mieux se comparer qu'à celles des stoïciens du temps des Césars. Le trait qui y domine est le sentiment exalté de la dignité humaine et le respect de soi-même porté jusqu'à l'orgueil. Cette trempe philosophique du génie de l'Hôpital n'allait guère aux passions de son siècle,

et le scepticisme effronté de Catherine de Médicis s'en accommoda plus volontiers que les convictions ardentes des catholiques. Plusieurs fois l'illustre chancelier fut accusé d'hérésie, parce qu'il refusait de livrer aux entraînements du zèle religieux l'impassible sérénité de sa raison.

L'Hôpital étudiait le droit à Toulouse, lorsque son père fut enveloppé dans la disgrâce du connétable de Bourbon, dont il était le médecin, et l'emmena avec lui en Italie. Il fréquenta les écoles de Milan et de Padoue, et joignit à l'étude de la jurisprudence le culte des lettres grecques et latines. Ce ne fut qu'en 1534 qu'il rentra en France, et, après avoir suivi quelque temps, à Paris, le barreau, il obtint une charge de conseiller au parlement (1537). L'Hôpital, dans ces graves fonctions, donna l'exemple d'une assiduité laborieuse assez rare alors; mais, quoiqu'il eût peu d'ambition, l'étroite carrière d'un juge ne pouvait longtemps suffire à un génie comme le sien. Le chancelier Olivier, qui avait apprécié ses vertus et ses lumières, le tira, après dix ans, de l'obscure enceinte du Palais pour l'envoyer, comme ambassadeur de France, au concile de Trente (1547). A son retour de cette inutile mission, l'Hôpital fixa les regards de Marguerite, duchesse de Berry, à qui François Ier, son père, avait laissé le soin de continuer aux lettres et aux arts sa protection éclairée. Cette princesse nomma l'Hôpital son chancelier, et, peu après, le désigna à Henri II pour remplir le poste difficile de chef et surintendant des finances du Roi en la chambre des comptes. L'Hôpital

justifia la confiance du monarque par son administration intègre et vigilante, et par la sévérité inflexible avec laquelle il arrêta les désordres, réprima les abus, punit les malversations. Il était à Nice, auprès de la princesse Marguerite, devenue duchesse de Savoie, lorsque Catherine de Médicis le donna pour successeur à Olivier dans la dignité de chancelier de France (30 juin 1560). C'est dans ces fonctions, qu'il garda huit ans, que l'Hôpital s'est acquis une immortelle renommée. Tout ce que peut faire la force de l'esprit et du caractère, il le fit pour arrêter le déchaînement des guerres religieuses. On le vit avec une généreuse inflexibilité refuser aux Guises la tête du prince de Condé, dont l'arrêt de mort était prononcé (1560). On le vit, en janvier 1562, publier le premier édit qui accorda aux protestants la liberté de conscience; puis, dans le conseil du Roi, lutter énergiquement contre l'ascendant du connétable de Montmorency, qui demandait à grands cris la guerre; on le vit enfin, après l'assassinat du duc de Guise, intervenir comme arbitre entre les deux partis armés, pour régler les conditions de la paix (1563). Mais, afin de rendre cette paix durable, le chancelier s'efforça vainement de créer un parti d'hommes sages, dont le fanatisme n'égarât pas la conscience, et qui, par leur autorité, tinssent en équilibre les chefs rivaux toujours prêts à courir aux armes. Vainement, pour remettre l'ordre et la tranquillité dans le royaume, il consacra ses veilles à rédiger cette grande ordonnance de Moulins, qui introduisait de si salutaires réformes dans les lois et l'administration (1566).

Il ne put empêcher une seconde guerre d'éclater (1567), et, coupable de vouloir toujours la conciliation et la paix dans une cour où les sinistres conseils de la violence commençaient à régner sans partage, il n'attendit pas longtemps sa disgrâce. Catherine de Médicis lui fit redemander les sceaux (24 mai 1568), et le noble vieillard alla chercher dans sa terre de Vignay, près d'Étampes, une retraite partagée entre de pieux et savants loisirs. Il y écrivit quelques-unes de ses plus belles poésies latines, en même temps que le *Testament*, dans lequel il a laissé des détails pleins d'intérêt sur sa vie. Les fureurs de la Saint-Barthélemy faillirent atteindre l'Hôpital dans sa solitude; mais, si elles s'arrêtèrent au seuil de sa demeure, son cœur en fut brisé, et la douleur termina les jours de ce grand citoyen. Il mourut le 13 mars 1573, à l'âge de soixante-huit ans.

RENÉ DE BIRAGUE,

CHANCELIER DE FRANCE,

ÉVÊQUE DE LAVAUR,

TROISIÈME FILS DE GALÉAS DE BIRAGUE, GOUVERNEUR DE PAVIE, ET D'ANTOINETTE TRIVULCE.

(N° 2090.) Tableau de l'école de Porbus.

Né à Milan, le 3 février 1507. — Marié à Valentine Balbiano, veuve du seigneur de Gribaldi. — Mort le 24 novembre 1583.

Birague, d'une famille milanaise attachée à la France,

vint chercher un asile à la cour de François Ier, lorsque le dernier des Sforces eut été rétabli dans son duché par les armes impériales. Le Roi donna au jeune exilé une charge de conseiller au parlement de Paris, et, après la conquête du Piémont, le nomma surintendant de la justice et président du sénat de Turin. Mais l'auteur véritable de sa fortune fut Catherine de Médicis, toujours disposée à s'aider du génie italien dans sa politique d'expédients et de ruses. Ce fut elle qui fit donner à Birague l'office de garde des sceaux, en 1570, quand l'Hôpital eut emporté dans sa retraite le titre, sans fonctions, de chancelier de France. Birague, en effet, mit au service de la reine toutes les ressources d'un esprit à la fois dur et servile, et il fut un des funestes conseillers qui, dans la nuit de la Saint-Barthélemy, vainquirent l'indécision de Charles IX et le précipitèrent dans cet exécrable forfait (1572). La dépouille de l'Hôpital, mort de douleur, lui était due (1573), et le nouveau chancelier, avec son indigne fortune, étala à la cour de Henri III les maximes effrontées de la politique de Machiavel. Sa faveur s'en accrut à ce point, que le Roi demanda et obtint pour lui le chapeau de cardinal, et lui donna l'évêché de Lavaur avec de nombreux bénéfices (1578). Birague, soit aux états généraux de Blois, en 1576, soit au lit de justice tenu au Parlement, en 1583, ne fit qu'avilir la magistrature suprême dont il était revêtu et ajouter au mépris sous lequel succombait alors l'autorité royale en France. Cependant il ne vit pas les dernières misères de ce règne, et mourut à l'âge de soixante

et seize ans, le 24 novembre 1583, défiant encore la haine publique, après qu'il avait cessé de vivre, par le faste de sa sépulture.

ODET DE COLIGNY,

CARDINAL DE CHÂTILLON,

ARCHEVÊQUE DE TOULOUSE ET ÉVÊQUE DE BEAUVAIS,

FILS AÎNÉ DE GASPARD DE COLIGNY, PREMIER DU NOM, SEIGNEUR DE COLIGNY, D'ANDELOT, ETC. MARÉCHAL DE FRANCE, ET DE LOUISE DE MONTMORENCY.

(N° 2091.) Tableau du temps.

Né le 10 juillet 1515. — Mort le 14 février 1571.

Odet de Coligny n'était âgé que de dix-huit ans lorsque François Ier obtint pour lui du pape Clément VII le chapeau de cardinal. Bientôt l'archevêché de Toulouse, l'évêché de Beauvais et une foule de bénéfices se réunirent sur sa tête et le firent un des premiers dignitaires du clergé de France. Mais, en lui prodiguant ainsi les honneurs et les richesses de l'Église, on n'avait pu lui donner la sévérité des mœurs ecclésiastiques, et les nouveautés de la réforme, auxquelles adhéra sa famille, lui fournirent les moyens de mettre sa conscience à l'aise au milieu des désordres de sa vie. Il ne fit toutefois profession du calvinisme qu'en 1562, lorsque eut éclaté la première guerre religieuse. Pie IV, en apprenant l'étrange scandale d'un prince de l'Église affichant l'hérésie, le raya de la liste des cardinaux. L'évêque apostat ne garda plus de bornes

dès lors. Il épousa Élisabeth de Hauteville, et, à la faveur de la première paix de religion, ne craignit pas de la présenter à la cour sous les noms singuliers de comtesse de Beauvais et de madame la Cardinale. Odet de Coligny alla plus loin : lorsque la guerre se ralluma, en 1567, il combattit dans l'armée protestante à la journée de Saint-Denis, et mérita, en y faisant *très-bien*, les scandaleuses louanges de Brantôme. Un arrêt du Parlement le décréta alors de prise de corps, et, pour y échapper, force lui fut de se réfugier à la cour d'Élisabeth, en Angleterre. Il revenait en France après la pacification de 1570, lorsqu'il mourut, empoisonné, dit-on, par son valet de chambre. Il était âgé de cinquante-six ans.

GASPARD DE COLIGNY,

DEUXIÈME DU NOM, COMTE DE COLIGNY, ETC.

AMIRAL DE FRANCE.

(N° 1316, page 109 du tome VII.)

GASPARD DE COLIGNY.

DEUXIÈME DU NOM, COMTE DE COLIGNY, ETC.

AMIRAL DE FRANCE.

(N° 2092.) Tableau du temps.

FRANÇOIS DE COLIGNY,

SEIGNEUR D'ANDELOT,

COMTE DE LAVAL, COLONEL GÉNÉRAL DE L'INFANTERIE FRANÇAISE,

TROISIÈME FILS DE GASPARD DE COLIGNY, PREMIER DU NOM, SEIGNEUR DE COLIGNY, D'ANDELOT, ETC. MARÉCHAL DE FRANCE, ET DE LOUISE DE MONTMORENCY.

(N° 2093.) Dumoustier.

Né à Châtillon-sur-Loing, le 18 avril 1521. — Marié : 1° le 19 mars 1547, à Claude de Rieux, comtesse de Laval et de Montfort; 2° le 27 août 1564, à Anne de Salm, veuve de Balthazar de Haussonville. — Mort le 27 mai 1569.

D'Andelot, frère puîné de l'amiral de Coligny, fut, au XVI° siècle, l'un des adhérents les plus résolus de la réforme en France et l'un de ses meilleurs capitaines. Il combattit si vaillamment à Cerisoles (1544) que le comte d'Enghien l'arma chevalier sur le champ de bataille. On le vit ensuite accompagner en Écosse Jean de Montgommery dans l'expédition envoyée au secours de la régente Marie de Lorraine (1545); et quand la guerre éclata en 1552 entre Henri II et l'empereur, il alla servir en Piémont dans l'armée du maréchal de Brissac. Tombé prisonnier aux mains des Espagnols, il fut enfermé pendant quatre ans au château de Milan, et ce fut, dit-on, pendant cette longue captivité qu'il lut des livres où il prit le germe des erreurs de la réforme. La trève de Vau-

celles le remit en liberté (1556), et, l'année suivante, il prit part, avec son frère l'amiral de Coligny, à l'héroïque défense de Saint-Quentin. Il eut le bonheur, après la prise de cette ville, d'échapper aux mains des Espagnols, et trouva une nouvelle occasion de gloire au siége de Calais, à côté du duc de Guise (1558). Ce fut au retour de cette expédition, qu'interrogé par Henri II sur sa foi religieuse, il avoua tout haut son adhésion aux dogmes du calvinisme, et ne craignit pas de provoquer ainsi les emportements furieux de ce monarque, qui le fit arrêter et l'enferma à Meaux d'abord, et ensuite à Melun. Il ne fallut pas moins de tout le crédit du connétable de Montmorency pour que la liberté fût rendue à son neveu; mais d'Andelot, pour avoir fait un semblant de soumission à l'Église catholique, n'avait pas renoncé dans son cœur à la réforme, et prit une part active à tous les mouvements des huguenots en France. Il était à la bataille de Dreux (1562), et ce fut lui qui, l'année suivante, défendit Orléans contre le duc de Guise. Lorsque les protestants reprirent les armes en 1567, d'Andelot se retrouva sous la bannière du prince de Condé, et deux ans après il le suivit encore à Jarnac (1569). Par son habile et ferme contenance il sut, au lendemain de cette journée, recueillir à Saintes les débris de l'armée protestante; mais il ne tarda pas à succomber dans cette ville aux atteintes d'une fièvre pestilentielle, le 27 mai, à l'âge de quarante-huit ans.

SCEPEAUX (FRANÇOIS DE),

SEIGNEUR DE VIEILLEVILLE,

MARÉCHAL DE FRANCE.

(N° 1457, page 237 du tome VII.) Sotta.

SCEPEAUX (FRANÇOIS DE),

SEIGNEUR DE VIEILLEVILLE,

MARÉCHAL DE FRANCE.

(N° 2094.) Tableau du temps.

BOURDILLON (IMBERT DE LA PLATIÈRE,

SEIGNEUR DE),

MARÉCHAL DE FRANCE.

(N° 1458, page 238 du tome VII.) Blondel.

COSSÉ (ARTUS DE),

COMTE DE SECONDIGNY,

MARÉCHAL DE FRANCE.

(N° 1460, page 240 du tome VII.) Raverat.

COSSÉ (ARTUS DE),

COMTE DE SECONDIGNY,

MARÉCHAL DE FRANCE.

(N° 2095.) Ancien tableau.

TAVANNES (GASPARD DE SAULX,

SEIGNEUR DE),

MARÉCHAL DE FRANCE.

(N° 1461, page 241 du tome VII.) Tassaert.

VILLARS (HONORAT DE SAVOIE,

MARQUIS DE),

AMIRAL DE FRANCE.

(N° 1317, page 110 du tome VII.)

VILLARS (HONORAT DE SAVOIE,

MARQUIS DE),

MARÉCHAL DE FRANCE.

(N° 1462, page 242 du tome VII.) Ecusson.

JEAN D'ESTRÉES,

SEIGNEUR DE VALIEU ET DE COEUVRES, VICOMTE DE SOISSONS,

GRAND MAITRE ET CAPITAINE GÉNÉRAL DE L'ARTILLERIE DE FRANCE,

FILS AÎNÉ D'ANTOINE D'ESTRÉES, SEIGNEUR DE VALIEU,
ET DE JEANNE, DAME DE LA CAUCHIE-EN-BOULONNAIS.

(N° 2096.) Schopin, d'après un portrait de la collection
du château de Beauregard.

Né en 1486. — Marié à Catherine de Bourbon-Vendôme, fille aînée de Jacques de Bourbon, bâtard de Vendôme. — Mort le 23 octobre 1571.

Brantôme, dans ses Vies des hommes illustres, s'exprime ainsi sur Jean d'Estrées : « M. d'Estrées a été l'un
« des plus dignes hommes de son état... et le plus as-
« suré dans les tranchées et batteries : car il y allait la
« tête levée, comme si c'eût été dans les champs à la
« chasse..... c'était l'homme du monde qui connaissait
« le mieux les endroits pour faire une batterie de place,
« et qui l'ordonnait le mieux : aussi était-ce un des confi-
« dents que M. le duc de Guise souhaitait auprès de lui
« pour faire conquête et prendre ville, comme il fit à
« Calais. Ç'a été lui qui, le premier, nous a donné ces
« belles fontes d'artillerie dont nous nous servons aujour-
« d'hui... C'était un fort grand homme, beau et véné-
« rable vieillard, avec une barbe qui lui descendait très-
« bas, et sentait bien son vieux aventurier de guerre du
« temps passé, dont il avait fait profession, où il avait
« appris d'être un peu cruel. » Cette longue carrière de
combats dont parle Brantôme commença pour Jean
d'Estrées sous le règne de Louis XII et s'acheva sous
celui de Charles IX. Ce fut Henri II qui lui donna, en
1550, la charge de grand maître de l'artillerie de France,
dans laquelle il se fit tant admirer de ses contemporains.
Il mourut à l'âge de quatre-vingt-cinq ans.

BUSSY (LOUIS DE CLERMONT D'AMBOISE,

SEIGNEUR DE),

FILS AÎNÉ DE JACQUES DE CLERMONT D'AMBOISE, SEIGNEUR
DE BUSSY, ET DE CATHERINE DE BEAUVAIS.

(N° 2097.) PINGRET, d'après un portrait de la collection
du château de Beauregard.

Né en 1549. — Mort le 19 août 1579.

On l'appelait le brave Bussy, moins pour ses services de guerre que pour l'audace et le succès de ses duels. Il se fit une odieuse célébrité dans le massacre de la Saint-Barthélemy (1572), accompagna l'année suivante le duc d'Anjou en Pologne, et finit par périr victime d'une de ces entreprises de séduction qui se partageaient sa vie avec les aventures de sa féroce valeur.

LA ROCHEFOUCAULD (FRANÇOIS,

COMTE DE), TROISIÈME DU NOM, PRINCE DE MARSILLAC,

FILS AÎNÉ DE FRANÇOIS, DEUXIÈME DU NOM, COMTE DE LA ROCHE-
FOUCAULD, ET D'ANNE DE POLIGNAC, DAME DE RANDAN.

(N° 2098.) Ancien tableau.

Né..... — Marié : 1° en 1552, à Sylvie Pic de la Mirandole, fille aînée de Galéas Pic, deuxième du nom, comte de la Mirandole, et d'Hippolyte de Gonzague; 2° au mois de mai 1557, à Charlotte de Roye, comtesse de Roucy, deuxième fille de Charles, sire de Roye,

comte de Roucy, et de Madeleine de Mailly. — Mort le 24 août 1572.

François, comte de la Rochefoucauld, se conduisit en brave gentilhomme au siége de Metz (1552), et fut un des prisonniers de la bataille de Saint-Quentin (1557). Ayant embrassé la religion réformée, il suivit la fortune du parti huguenot dans les batailles de Dreux (1562), de Saint-Denis (1567), et de Moncontour (1569). Lorsque, après la paix de 1570, les seigneurs réformés affluèrent à la cour, François de la Rochefoucauld s'y fit remarquer par l'aimable enjouement de son caractère. Charles IX le traitait avec une affectueuse familiarité; quelques instants avant que commençât le massacre de la Saint-Barthélemy, il fit d'inutiles efforts pour le retenir près de lui au Louvre et le dérober ainsi à la mort qui l'attendait dans sa demeure.

LA ROCHEFOUCAULD (SYLVIE PIC DE LA MIRANDOLE,

COMTESSE DE),

FILLE AÎNÉE DE GALÉAS PIC, DEUXIÈME DU NOM, COMTE DE LA MIRANDOLE, ET D'HIPPOLYTE DE GONZAGUE.

(N° 2099.) Ancien tableau.

Née en 1530. — Mariée, en 1552, à François, troisième du nom, comte de la Rochefoucauld, prince de Marsillac. — Morte en 1556.

RANDAN (CHARLES DE LA ROCHEFOUCAULD,
COMTE DE),

TROISIÈME FILS DE FRANÇOIS, DEUXIÈME DU NOM, COMTE DE LA ROCHEFOUCAULD, ET D'ANNE DE POLIGNAC, DAME DE RANDAN.

(N° 2100.) Ancien tableau.

Né en 1525. — Marié à Fulvie Pic de la Mirandole, deuxième fille de Galéas Pic, deuxième du nom, comte de la Mirandole, et d'Hippolyte de Gonzague. — Mort le 4 novembre 1562.

RANDAN (CHARLES DE LA ROCHEFOUCAULD,
COMTE DE).

(N° 2101.)

Le comte de Randan faisait partie de la noblesse enfermée dans Metz, en 1552. Il était dans les rangs de l'armée royale aux siéges de Bourges et d'Orléans, en 1562, et mourut d'une blessure reçue devant cette dernière ville. Il était âgé de trente-sept ans.

CARNAVALET (FRANÇOIS DE KERNEVENOY ou KAERNEVENOY, ou KERVENOY,

CONNU SOUS LE NOM DE BARON ET SEIGNEUR DE), GOUVERNEUR DU DUC D'ANJOU,

FILS DE PHILIPPE, SEIGNEUR DE KERNEVENOY,
ET DE MARIE DE CHASTEL.

(N° 2102.)

Né vers 1520. — Marié : 1° à Anne Hurault; 2° le 20 novembre 1566, à Françoise de la Baume, veuve de François de la Baume, seigneur de Saint-Sorlin. — Mort en 1571.

Piganiol de la Force, dans sa Description de Paris[1], dit que François de Kervenoy, issu d'une famille bretonne, fut appelé par corruption *Carnavalet*. « Son esprit, sa valeur et sa jeunesse, ajoute cet auteur, le mirent en telle considération auprès de Henri II, que ce prince le choisit pour être gouverneur du duc d'Anjou, son fils, qui fut roi de Pologne, et puis ensuite roi de France. Il fut fait chevalier de l'ordre du Roi l'an 1560, puis gouverneur d'Anjou, de Bourbonnais et de Forez, et mourut à Paris, âgé de cinquante et un ans. »

[1] Tome II, page 203.

BABOU (JEAN),

SEIGNEUR DE LA BOURDAISIÈRE ET DE THUISSEAU, BARON DE SAGONNE,

FILS DE PHILIBERT BABOU, SECRÉTAIRE DU ROI, ET DE MARIE GAUDIN, DAME DE LA BOURDAISIÈRE ET DE THUISSEAU.

(N° 2103.) Tableau attribué à CLOUET.

Né..... — Marié à Blois, le 6 décembre 1539, à Françoise Robertet, fille de Florimond Robertet, baron d'Alluye, et de Michelle Gaillard. — Mort le 11 octobre 1569.

Jean Babou était gouverneur de François de France, duc d'Alençon, frère des rois Charles IX et Henri III. Il était dans les rangs de l'armée royale aux batailles de Saint-Denis (1567) et de Jarnac (1569), et reçut de Charles IX le collier de l'ordre (1568) avec la charge de conseiller d'état (1569). Une de ses filles devint la mère de la célèbre Gabrielle d'Estrées.

SAINT-GELAIS (LOUIS DE),

BARON DE LA MOTHE-SAINT-HÉRAYE, SEIGNEUR DE LANSAC ET DE PRÉCY-SUR-OISE,

FILS D'ALEXANDRE DE SAINT-GELAIS, SEIGNEUR DE ROMEFORT, CHAMBELLAN DE LOUIS XII, ROI DE FRANCE, ET DE JACQUETTE, DAME DE LANSAC.

(N° 2104.) Ancien tableau.

Né en 1513. — Marié : 1° en 1545, à Jeanne de la Roche-Andry; 2° en 1565, à Gabrielle de Rochechouart. — Mort au mois d'octobre 1589.

On lit dans l'Histoire des grands officiers de la couronne par le P. Anselme[1] : « Saint-Gelais était conseiller d'état, chevalier d'honneur de la reine Catherine de Médicis, et surintendant de sa maison, lorsqu'il fut envoyé en ambassade à Rome, dans l'année 1554. Nommé capitaine de la seconde compagnie des cent gentilshommes de la maison du Roi en 1568, il reçut, en 1579, le collier des ordres du Roi, et mourut à l'âge de soixante et seize ans.

NOSTRADAMUS (MICHEL DE NOSTREDAME
DIT).

(N° 2105.) D'après un tableau du temps[2].

Né à Saint-Remy, en Provence, en 1503. — Mort à Salon, le 2 juillet 1566.

Michel Nostradamus, né d'une famille juive convertie, étudia la médecine à Montpellier et y prit ses degrés. On le voit, au sortir de l'école, promener, pendant douze ans, son obscure existence, à travers la Guyenne, le Languedoc et l'Italie, et, revenu en Provence, s'y établir dans la petite ville de Salon. Quelques cures heureuses qu'il fit à Aix et à Lyon dans des maladies épidémiques commencèrent sa renommée, mais lui

[1] Tome IX, page 66.
[2] On lit à l'entour du portrait original :

Clarissimvs Michael Nostradamvs consiliarivs medicvs regivs Galliæ oracvlvm patriæ decvs. An. aetatis LXIII.

donnèrent en même temps des envieux, et, pour se dérober à leur persécution, il s'enferma dans la retraite. Ce fut là que son cerveau, échauffé par le travail et la solitude, eut des visions qui lui persuadèrent qu'il était doué du don de prophétie. Il rédigea ses prédictions dans des quatrains écrits du ton mystérieux des oracles, et formant sept centuries (1555). La publication de ce bizarre ouvrage eut un succès prodigieux. Ce ne fut pas seulement le peuple qui accueillit avec une avide crédulité les songes rimés de ce cerveau malade; Catherine de Médicis, qui réservait à l'astrologie la foi qu'elle refusait aux mystères de la religion, appela Nostradamus à Paris et lui fit tirer l'horoscope de ses fils; le duc et la duchesse de Savoie l'allèrent visiter dans sa maison de Salon, et ce fut plus tard, en traversant cette ville, que Charles IX le vit et le nomma son médecin ordinaire (1565). Nostradamus publia, outre ses centuries, un almanach où étaient consignées des prédictions météorologiques et qui a joui d'une longue popularité dans nos campagnes. Il mourut en 1566, à l'âge de soixante-trois ans.

GOUJON (JEAN),
SCULPTEUR.

(N° 2106.)

Né à Paris, vers 1520. — Mort le 24 août 1572.

Jean Goujon étudia sous un maître dont le nom est

demeuré inconnu, et qui lui enseigna de bonne heure à admirer les chefs-d'œuvre de l'art antique. De bonne heure aussi il les imita, et son nom était déjà célèbre dans la sculpture sous le règne de François Iᵉʳ. Mais ce fut sous Henri II qu'il accomplit ses plus beaux ouvrages. Ce prince, qui devait à son père, à la reine son épouse, et à son siècle aussi le goût des arts, employa Jean Goujon à l'embellissement du château d'Anet, magnifique demeure de Diane de Poitiers, aussi bien qu'à la décoration de la partie du Louvre bâtie par Pierre Lescot. Les sculptures dont Jean Goujon orna la fontaine des Innocents à Paris, et celles de l'hôtel Carnavalet, habité plus tard par madame de Sévigné, sont comptées parmi ses chefs-d'œuvre. Il était monté sur un échafaud, travaillant à la façade du Louvre, lorsque, dans la journée de la Saint-Barthélemy, il tomba frappé d'un coup d'arquebuse. Ses biographes lui ont donné le surnom de Phidias français et de Corrége de la sculpture.

DELORME (PHILIBERT),

ARCHITECTE.

(N° 2107.)

Né à Lyon, en..... — Mort en 1577.

Philibert Delorme alla en Italie, dès les premiers jours de son adolescence, pour y étudier l'art dans lequel il a acquis un si grand renom. Après s'être inspiré, à Rome surtout, des grands modèles offerts à son admi-

ration, il retourna dans sa ville natale, et consacra les prémices de son talent à la construction de la façade de l'église de Saint-Nizier. Il ne l'avait point achevée lorsque le cardinal du Bellay l'appela à Paris et le fit connaître à la cour de François Ier. Le fer à cheval de Fontainebleau fut son premier ouvrage, et il fit ensuite, pour Henri II, les plans des châteaux d'Anet et de Meudon. Après la mort de ce prince, Catherine de Médicis, qui appréciait grandement le talent de Philibert Delorme, lui confia l'intendance de ses bâtiments, et ce fut pour elle qu'il bâtit le palais des Tuileries, œuvre inachevée, dont les plans qui nous sont restés attestent la grandeur telle qu'il l'avait conçue. Il fut nommé gouverneur de cette royale demeure, et promu, par la faveur de la reine, à plusieurs bénéfices ecclésiastiques, quoiqu'il n'eût reçu que la simple tonsure. Philibert Delorme mourut en 1577.

PIE V (MICHEL GHISLERI),

PAPE.

(N° 2108.) Ancienne collection de la Sorbonne

Né à Boschi, près Alexandrie en Piémont, le 17 janvier 1504. — Mort le 1er mai 1572.

PIE V (MICHEL GHISLERI),

PAPE.

(N° 2109.) Ancien portrait.

Michel Ghisleri, né d'une famille pauvre et destiné par ses parents à l'humble profession d'artisan, fut entraîné par sa vocation dans un couvent de dominicains. Son zèle et son savoir se firent remarquer d'abord dans l'enseignement de la théologie et de la philosophie, puis dans les fonctions de prieur qu'il exerça successivement au sein de plusieurs maisons de son ordre. Partout on le vit attentif à faire revivre l'austérité primitive de la règle de saint Dominique. Il ne fut pas moins fidèle à la mission donnée aux frères prêcheurs de combattre l'hérésie, et reçut le titre d'inquisiteur de la foi dans le Piémont et la Lombardie. Paul IV le revêtit de la pourpre, en 1557, et lui confia les grandes fonctions d'inquisiteur général de la chrétienté. Il était évêque de Sutri; trois ans après, Pie IV le promut au siége de Mondovi, et, à la mort de ce pontife, en 1565, Michel Ghisleri, sous le nom de Pie V, lui succéda dans la chaire de saint Pierre. Pie V porta sur le trône pontifical toutes les vertus du disciple de saint Dominique, l'esprit de pauvreté, les pratiques d'une vie humble et austère, une charité ardente et un zèle sans bornes pour le triomphe de la foi; mais ce zèle fut empreint trop souvent de l'inflexible rigidité de son caractère. L'hérésie tremblante se cacha devant lui plutôt qu'elle ne se convertit à sa

voix, et Rome frémit sous la main sévère qui la ramenait impérieusement à la pureté première des mœurs chrétiennes. En même temps qu'il accomplissait dans l'Église la tâche d'un saint réformateur, Pie V donnait à la catholicité l'exemple des efforts les plus généreux pour arrêter la marche toujours menaçante des Turcs vers l'Europe occidentale. Il avait un trésor qui n'avait d'autre destination que la guerre contre les infidèles, et il arma une grande partie des galères qui vainquirent la flotte de Sélim II à Lépante (1571). Dieu lui envoya une révélation prophétique de cette victoire au moment même où elle fut remportée. Pie V, usé par les travaux et les austérités de la vie apostolique, ne survécut guère à ce grand événement. Il mourut, le 1er mai 1572, à l'âge de soixante-huit ans, laissant une mémoire à jamais vénérée dans l'Église catholique. Clément XI prononça sa canonisation en 1713.

MAXIMILIEN II,

EMPEREUR D'ALLEMAGNE, ROI DE HONGRIE ET DE BOHÊME,

FILS AÎNÉ DE FERDINAND Ier, EMPEREUR D'ALLEMAGNE,
ET D'ANNE, FILLE DE LADISLAS VI, ROI DE HONGRIE ET DE BOHÊME.

(2110.) Tableau du temps.

Né à Vienne, le 1er août 1527. — Marié à Prague, le 18 septembre 1548, à Marie d'Autriche, fille aînée de Charles-Quint et d'Isabelle de Portugal. — Mort le 12 octobre 1576.

Maximilien II, élu roi des Romains en 1558, succéda, en 1564, à son père sur le trône impérial. Élevé dans les erreurs du luthéranisme, il les renia publiquement lorsqu'il reçut la couronne, mais ne cessa, pendant tout le cours de son règne, de leur accorder une secrète faveur. Il porta au reste dans le gouvernement de l'empire un esprit sage, modéré, conciliant, qui maintint en paix les catholiques et les protestants, toujours prêts à courir aux armes les uns contre les autres. Un des principaux soins de son administration toute pacifique fut de faire fleurir les lettres et les arts. Cependant, l'honneur de sa couronne l'obligea de poursuivre la guerre engagée par l'empereur Ferdinand, son père, contre Soliman le Magnifique. L'assistance fidèle et dévouée que les états de l'empire prêtèrent à un prince qui faisait aimer et respecter son pouvoir lui fournit les moyens de conclure, avec le successeur de Soliman, une paix avantageuse (1568). Maximilien, vers la fin de son règne, voulut faire asseoir l'archiduc Ernest, le second de ses fils, sur le trône de Pologne; mais, pendant que ce jeune prince était appelé par une partie de la noblesse polonaise, la majorité nationale élisait Étienne Battori (1575). L'empereur se préparait à soutenir par les armes les droits de son fils; la mort, qui vint le frapper dans la cinquantième année de son âge, ne lui laissa pas le temps d'accomplir ce projet (1576).

MARIE D'AUTRICHE,

IMPÉRATRICE D'ALLEMAGNE, REINE DE HONGRIE ET DE BOHÊME,

FILLE AÎNÉE DE CHARLES-QUINT, ET D'ÉLISABETH DE PORTUGAL.

(N° 2111.) *Tableau du temps.*

Née le 21 juin 1528. — Mariée à Prague, le 18 septembre 1548, à Maximilien II, empereur d'Allemagne. Morte, le 24 février 1603.

MARIE D'AUTRICHE,

IMPÉRATRICE D'ALLEMAGNE, REINE DE HONGRIE ET DE BOHÊME.

(N° 2112.) Poisson, d'après un portrait d'Alonzo Sanchez Coello de la galerie espagnole.

Cette princesse était tout Espagnole, comme son frère Philippe II. Après la mort de son époux, elle quitta l'Allemagne pour retourner dans son pays natal, où elle se réjouissait de n'avoir point à rencontrer des hérétiques. Elle s'enferma dans un couvent de Clarisses, où elle vécut jusqu'à l'âge de soixante et quinze ans. Marie d'Autriche avait donné à Maximilien seize enfants, dont huit moururent en bas âge.

GUILLAUME DE NASSAU,

PREMIER DU NOM, DIT LE TACITURNE, COMTE DE NASSAU,

PRINCE D'ORANGE,

FILS DE GUILLAUME, COMTE DE NASSAU, ET DE JULIENNE DE STOLBERG

(N° 2113.) François PORBUS, le père.

Né le 16 avril 1533. — Marié : 1° en 1551, à Anne d'Egmont, comtesse de Buren et de Leerdam; 2° le 10 août 1561, à Anne-Marie de Saxe, fille de Maurice, électeur de Saxe; 3° le 12 juin 1574, à Charlotte de Bourbon, fille de Louis de Bourbon, duc de Montpensier; 4° le 12 avril 1583, à Louise de Coligny, veuve de Charles, seigneur de Téligny, fille de Gaspard, comte de Coligny, amiral de France. — Mort le 10 juillet 1584.

Guillaume de Nassau peut être compté parmi les plus illustres personnages du xvi° siècle : en même temps qu'il fondait la grandeur de sa maison, il eut la gloire de fonder l'indépendance des Provinces-Unies et de préparer à un petit peuple, presque inconnu jusqu'alors, un rang élevé parmi les puissances de l'Europe. Charles-Quint, avec l'admirable connaissance des hommes qui le distinguait, devina les grandes qualités du comte de Nassau lorsqu'il sortait à peine de l'adolescence. Il appelait les conseils de ce jeune homme à l'aide de sa vieille expérience, et en faisait, à vingt et un ans, le successeur

d'Emmanuel-Philibert dans le commandement de ses armées (1554). Deux ans après, lorsqu'il abdiqua ses couronnes, l'empereur se fit voir à ses peuples appuyé sur le bras du prince d'Orange, semblant vouloir par là le désigner à Philippe II comme le soutien de son trône. Mais Philippe éprouvait pour le prince d'Orange une instinctive antipathie que les événements ne tardèrent pas à justifier. Guillaume avait été élevé dans la foi protestante, et, dès que les seigneurs flamands commencèrent à s'agiter pour maintenir contre le roi d'Espagne leurs libertés politiques et religieuses, on le vit un des premiers donner le signal de la résistance au despotisme. Il eût voulu fermer au duc d'Albe l'entrée des Pays-Bas, mais l'épée n'était pas encore jetée hors du fourreau, et la noblesse confédérée ne voulut point risquer un pas aussi décisif. Guillaume, plus clairvoyant que ses amis les comtes d'Egmont et de Horn, se hâta dès lors de mettre sa tête hors des atteintes du lieutenant de Philippe II, et se retira dans ses terres d'Allemagne (1568). Condamné à mort et dépouillé de ses biens par le roi d'Espagne, il déploya hardiment le drapeau de l'insurrection et tenta, avec plus de résolution que de succès, deux campagnes en Brabant contre les forces supérieures de son redoutable ennemi. Cependant un théâtre plus favorable venait de s'ouvrir à ses armes : les *gueux de mer*, corsaires audacieux qu'il avait lancés contre la marine espagnole, s'étaient emparés de la ville de Brielle, et la Hollande, insurgée tout entière, avait nommé le prince d'Orange son gouverneur. Le duc d'Albe mit vainement

en usage tout son génie dans l'art des siéges, et noya dans leur sang plusieurs des villes révoltées. Ni lui ni ses successeurs don Luis de Requesens et don Juan d'Autriche ne purent rétablir, dans les provinces de Hollande et de Zélande, l'autorité de leur maître. Guillaume se flatta même un instant de réunir en une confédération dont il eût été le chef, les Belges et les Hollandais, malgré la différence profonde de la religion et du caractère national; mais l'habileté d'Alexandre Farnèse fit échouer ce vaste dessein, et il ne fut donné à la politique du prince d'Orange de triompher que là où avait triomphé déjà la réforme. Ce fut en 1579 que s'accomplit par ses soins l'union d'Utrecht, et que, sous le nom de Provinces-Unies, la nation hollandaise fit sa glorieuse entrée dans l'histoire. Guillaume, cependant, crut devoir mettre sous la protection de la France la liberté naissante et mal assurée de sa patrie, et il y appela le duc d'Alençon, frère de Henri III. A ce coup, Philippe II mit sa tête à prix; mais les états généraux de Hollande prirent noblement la cause de leur défenseur, en déclarant le roi d'Espagne déchu de la souveraineté des Pays-Bas (1581). L'attentat téméraire du duc d'Alençon sur la ville d'Anvers mit fin à sa puissance d'un jour, mais porta en même temps atteinte à la confiance sans bornes que les peuples avaient accordée jusqu'alors au fondateur de leur liberté. Le prince d'Orange se retira à Delft, et ce fut là qu'en 1584 il fut assassiné par Balthasar Gérard, instrument fanatique des vengeances du roi d'Espagne.

DON CARLOS,

INFANT D'ESPAGNE,

FILS DE PHILIPPE II, ROI D'ESPAGNE, ET DE MARIE DE PORTUGAL, SA PREMIÈRE FEMME.

(N° 2114.) Antonio Moro[1].

Né à Valladolid, le 8 juillet 1545. — Mort, en 1568, sans avoir été marié.

Don Carlos annonça, dès ses premières années, un caractère emporté et violent, mal fait pour se plier aux volontés absolues de son père. On prétend qu'Élisabeth de France, sa belle-mère, lui avait été destinée d'abord pour épouse, et que cette princesse lui inspira une passion qui eut pour effet de lui rendre l'autorité paternelle plus odieuse encore. Il fit plusieurs tentatives pour s'y soustraire; mais l'œil soupçonneux de Philippe II ne le quittait jamais, et tous ses projets furent déconcertés. Don Carlos acheva de se perdre, à ce que l'on croit, par les intrigues qu'il noua avec le comte de Berg et le baron de Montigny, députés de la noblesse insurgée des Pays-Bas à la cour de Madrid. Philippe, sans pitié pour son propre sang dans une affaire où son pouvoir et la religion étaient en même temps menacés, alla lui-même arrêter don Carlos pendant la nuit (18 janvier 1568), et le livra au tribunal de l'inquisition. Ce qui suivit est

[1] On lit sur le tableau l'inscription suivante :
Dom. Carlus. prince. des. Espagnes. mort. en. 1568.

reste un long sujet de doute pour l'histoire : les écrivains espagnols ont fait succomber don Carlos à une fièvre maligne causée par la violence déréglée de son tempérament, tandis que l'opinion contraire à Philippe II accuse ce monarque d'avoir ordonné la mort de son fils. Le mystère semble désormais éclairci. Pendant les guerres des Français en Espagne, sous l'empereur Napoléon, un de nos maréchaux eut la curiosité de faire ouvrir devant lui le tombeau de don Carlos à l'Escurial, et il trouva la tête de ce prince séparée du tronc.

HENRY STUART, LORD DARNLEY,

ROI D'ÉCOSSE,

FILS DE MATHIEU STUART, COMTE DE LENNOX, ET DE MARGUERITE DOUGLAS.

(N° 2115.) D'après un portrait du temps.

Né en 1541. — Marié, le 19 juillet 1565, à Marie Stuart, reine d'Écosse, veuve de François II, roi de France. — Mort le 10 février 1567.

Henry Darnley tenait, par sa naissance, aux deux familles royales d'Écosse et d'Angleterre. Il était jeune, bien fait, mais cachait, sous de brillants dehors, une âme lâche et corrompue. Marie Stuart, en le prenant pour époux, céda à la faiblesse de son cœur, et par le titre de roi qu'elle lui donna, par tous les bienfaits qu'elle amassa sur sa tête, crut se l'attacher à jamais. Mais Darn-

ley ne tarda pas à la délaisser pour se livrer aux plus indignes amours, et il entra dans une ligue formée contre la reine par ses plus mortels ennemis. Le meurtre de David Rizzio et la captivité de la reine furent les gages qu'il donna à cette coupable alliance (1566). Marie Stuart échappa à ses geôliers, et Darnley, réconcilié avec elle, l'aida à chasser les conjurés d'Édimbourg. Les deux époux étaient rentrés dans cette ville, lorsque arriva l'explosion dont Henry Darnley fut victime, et dont les haines contemporaines imputèrent le crime à Marie Stuart (10 février 1567).

LA VALETTE (JEAN PARISOT DE),

GRAND MAITRE DE L'ORDRE DE SAINT-JEAN DE JÉRUSALEM,

FILS DE GUILLOT PARISOT DE LA VALETTE ET DE JEANNE DE CASTRES, DAME DE BAUZEILLE.

(N° 2116.) Xavier Dupré, d'après un portrait de la collection du château de Beauregard.

Né en 1494. — Mort le 21 août 1568.

LA VALETTE (JEAN-PARISOT DE),

GRAND MAITRE DE L'ORDRE DE SAINT-JEAN DE JÉRUSALEM.

(N° 2117.) Larivière.

La Valette fut élu grand maître de Malte en 1557. Déjà il s'était signalé par d'heureuses courses faites contre les infidèles, et il continua d'honorer, par de brillants

faits d'armes, le pavillon de la religion jusqu'au jour où Soliman le Magnifique entreprit de venger ses pertes en enlevant Malte, comme il avait enlevé Rhodes, aux infatigables ennemis de l'islamisme. La flotte turque était composée de deux cents navires et portait quarante mille soldats. Pendant quatre mois, elle livra chaque jour de redoutables attaques à la petite armée qui défendait l'île et ses fortifications : tout échoua devant le courage et l'habileté de la Valette (1565). Voulant préserver Malte du danger d'un nouveau siége, cet illustre grand maître fit construire la ville qui, de son nom, s'est appelée Cité-Valette, et qui rend l'île imprenable. Il mourut, en 1568, à l'âge de soixante et quatorze ans.

SÉLIM II,

SULTAN DES TURCS OTTOMANS,

DEUXIÈME FILS DE SOLIMAN II.

(N° 2118.)

Né en 1524. — Mort le 13 décembre 1574.

Les historiens ont fait commencer avec Sélim II la décadence de l'empire ottoman ; cependant l'énergie conquérante de la nation turque se soutint encore pendant le règne de ce prince, et, non content de conserver, il agrandit même le vaste héritage de ses pères. En moins de quatre années, il fit rentrer sous son obéissance la province révoltée de l'Yémen, reprit sur les

Espagnols l'importante ville de Tunis, et, après une sanglante guerre, enleva l'île de Chypre aux Vénitiens (1570). Mais l'année suivante, un éclatant revers vint mettre un terme à cette suite de prospérités : la bataille de Lépante décida que les Turcs ne seraient point les maîtres de la Méditerranée, et du côté de l'Occident leur ferma à jamais cette voie de conquête. Sélim II mourut, en 1574, à l'âge de cinquante ans.

HENRI III,
ROI DE FRANCE.

(N° 1264, page 63 du tome VII.) Rubio.

HENRI III,
ROI DE FRANCE.

(N° 2119. Tableau du temps.

HENRI III,
ROI DE FRANCE.

(N° 2120.)

HENRI III,
ROI DE FRANCE.

(N° 2121.) Tableau de l'école de Porbus.

HENRI III,
ROI DE FRANCE.

(N° 2122.) Ancien portrait.

HENRI III,

ROI DE FRANCE.

BAL DONNÉ À LA COUR DE HENRI III, À L'OCCASION DU MARIAGE D'ANNE, DUC DE JOYEUSE, AVEC MARGUERITE DE LORRAINE, LE 24 SEPTEMBRE 1581.

(N° 2123.) François CLOUET.

On reconnaît dans ce tableau les portraits de :

1° HENRI III,
ROI DE FRANCE

(N° 1264, page 63 du tome VII);

2° LOUISE DE LORRAINE,
REINE DE FRANCE

(Voir plus bas, page 122, n° 2125);

3° CATHERINE DE MÉDICIS,
REINE DE FRANCE

(Voir ci-dessus, page 4, n° 2000);

4° MARGUERITE DE FRANCE,
DUCHESSE DE VALOIS,
REINE DE NAVARRE

(Voir plus bas, page 197, n° 2208);

5° GUISE (HENRI DE LORRAINE,
PREMIER DU NOM, DUC DE),
SURNOMMÉ LE BALAFRÉ

(Voir plus bas, page 128, n° 2131);

6° MAYENNE (CHARLES DE LORRAINE,

DUC DE),

AMIRAL DE FRANCE

(N° 1318, page 111 du tome VII);

7° JOYEUSE (ANNE,

DUC DE),

AMIRAL DE FRANCE

(N° 1319, page 112 du tome VII);

8° MARGUERITE DE LORRAINE [1].

HENRI III,

ROI DE FRANCE.

BAL DONNÉ À LA COUR DE HENRI III.

(N° 2124.) Tableau du temps.

On ne sait pas à quelle occasion ce bal fut donné. On trouve dans ce tableau les portraits de Henri III, de Louise de Lorraine, de Catherine de Médicis, et des principaux personnages de la cour de France à cette époque.

LOUISE DE LORRAINE,

REINE DE FRANCE,

SECONDE FILLE DE NICOLAS DE LORRAINE, DUC DE MERCOEUR, COMTE DE VAUDÉMONT, ET DE MARGUERITE D'EGMONT, SA PREMIÈRE FEMME.

(N° 2125.) Ancien tableau.

Née le 15 avril 1553. — Mariée à Reims, le 14 fé-

[1] Marguerite de Lorraine était fille de Nicolas de Lorraine, duc de Mercœur, comte de Vaudémont, et de Jeanne de Savoie, sa seconde

vrier 1575, à Henri III, roi de France. — Morte le 29 janvier 1601.

LOUISE DE LORRAINE,

REINE DE FRANCE.

(N° 2126.) PELLERIN, d'après un ancien portrait
de la collection du château d'Eu.

Cette princesse fut élevée à la cour de son cousin le duc de Lorraine. Le duc d'Anjou la vit en traversant Nancy pour se rendre en Pologne, et fut frappé de sa beauté (1573). Rentré en France pour y succéder à son frère, Henri III se souvint de l'impression que lui avait faite Louise de Lorraine, et la demanda en mariage (1575). La reine exerça d'abord sur le cœur de son mari un empire qui excita la jalousie de Catherine de Médicis; mais Henri III se détacha bientôt d'elle pour se livrer avec ses favoris à de honteuses débauches, et Louise de Lorraine vécut dès lors oubliée à la cour, jusqu'à la fin tragique du roi son mari (1589). Elle demanda justice à Henri IV contre les complices de Jacques Clément, et s'opposa jusqu'au bout, mais inutilement, à l'enregistrement de l'acte d'oubli promulgué par ce prince. Elle crut dès lors n'avoir plus rien à faire avec le monde, et se retira au château de Moulins, où sa vie

femme; elle était née le 14 mars 1564; elle fut mariée, le 24 septembre 1581, à Anne, duc de Joyeuse, amiral de France, et, en secondes noces, le 31 mars 1599, à François de Luxembourg, duc de Piney, pair de France. Marguerite de Lorraine mourut le 20 septembre 1625.

s'acheva dans les austérités et les bonnes œuvres. Elle mourut, le 29 janvier 1601, à l'âge de quarante-sept ans.

FRANÇOIS DE FRANCE,
DUC D'ALENÇON, PUIS DUC D'ANJOU,
CINQUIÈME FILS DE HENRI II, ROI DE FRANCE,
ET DE CATHERINE DE MÉDICIS.

(N° 2127.) ALBRIER, d'après un portrait peint par François Quesnel.

Né le 18 mars 1554. — Mort le 10 juin 1584.

FRANÇOIS DE FRANCE,
DUC D'ALENÇON, PUIS DUC D'ANJOU.

(N° 2128.) ALBRIER, d'après un portrait de la collection du château d'Eu.

Le duc d'Alençon fit ses premières armes, en 1573, dans l'armée de son frère, le duc d'Anjou, au siége de la Rochelle. Peu après, une faction de cour, qui prenait le nom de parti des *Politiques*, et donnait la main aux huguenots, mit à sa tête ce jeune prince, et se servit de son nom pour tenter une prise d'armes à laquelle il n'eut point de part. Catherine de Médicis le retint captif au palais avec le roi de Navarre, et d'imprudents favoris payèrent de leur tête le complot où ils l'avaient entraîné. Rendu à la liberté par Henri III, le duc d'Alençon, avec les *Politiques* et les huguenots, entra aussitôt en campagne contre la cour, et lui imposa la paix de

Monsieur, plus favorable à ses intérêts qu'à ceux de ses compagnons d'armes. Les duchés d'Anjou, de Touraine et de Berry lui furent donnés en apanage. Le duc d'Anjou, avec un esprit aussi remuant que médiocre et un cœur aussi lâche que corrompu, ne se tint pas pour satisfait de cet agrandissement de sa fortune. Tour à tour servant son frère contre les huguenots (1577), et cherchant parmi les huguenots un appui contre son frère, il ne cessa d'agiter par ses intrigues la cour et le royaume que lorsque l'on eut donné au dehors un cours à sa misérable ambition. Il convoita la souveraineté des Pays-Bas et la main d'Élisabeth, et fut près d'atteindre ce double but. Mais la reine d'Angleterre, après avoir hésité quelque temps entre la politique et l'amour, craignit, en se donnant un époux, de se donner un maître, et renvoya au delà du détroit son amant rebuté (1581). Le duc d'Anjou, chef élu d'une nation qui avait pris les armes pour être libre, se crut tout permis contre cette liberté, dont le dépôt était confié à son honneur. En se saisissant des places fortes des Pays-Bas, il se flatta d'y substituer son despotisme à celui de Philippe II; mais Anvers lui opposa une courageuse résistance. D'autres villes suivirent l'exemple patriotique de cette grande cité, et le prince fugitif s'échappa à grand'peine de la contrée qu'il avait eu l'impuissante fantaisie d'asservir (1583). Il ne voulut pas néanmoins renoncer à son titre de duc de Brabant, et lorsque, peu après, il succomba à une mort prématurée, il légua à son frère les droits de sa prétendue souveraineté. Il mourut sans que personne le re-

grettât, et « ayant acquis, dit d'Aubigné, autant d'ennemis qu'il y avait de gens qui le connussent. »

HENRI DE BOURBON,

PREMIER DU NOM, PRINCE DE CONDÉ,

FILS AÎNÉ DE LOUIS DE BOURBON, PREMIER DU NOM, PRINCE DE CONDÉ, ET D'ÉLÉONORE DE ROYE, SA PREMIÈRE FEMME.

(N° 2129.) CASSEL, d'après un portrait de la collection de Chantilly.

Né à la Ferté-sous-Jouarre, le 29 décembre 1552. — Marié : 1° au mois de juillet 1572, à Marie de Clèves, fille de François de Clèves, premier du nom, duc de Nevers, comte d'Eu, et de Marguerite de Bourbon-Vendôme; 2° le 16 mars 1586, à Charlotte-Catherine de la Trémoille. — Mort le 5 mars 1588.

Au lendemain de la bataille de Jarnac, Jeanne d'Albret présenta aux huguenots réfugiés dans les murs de Saintes, son fils le prince de Béarn, et son neveu Henri de Bourbon, prince de Condé. Trois ans après, celui-ci se montra plus ferme que son cousin le roi de Navarre devant les menaces de mort que Charles IX leur fit entendre le jour du massacre de la Saint-Barthélemy. Dès qu'il fut rendu à la liberté, il courut en Allemagne pour y lever des troupes et les amener au secours des églises réformées de France (1574). Il accepta, ainsi que les autres chefs huguenots, la trompeuse paix de Monsieur (1576), mais reprit bientôt les armes, et ne les posa

que lorsque le traité de Bergerac eut accordé aux calvinistes la liberté de conscience. Dans les deux guerres des *Amoureux* (1580) et des *Trois Henris* (1585), le prince de Condé montra le plus énergique dévouement à la cause protestante, soit qu'il lui fallût aller demander à l'Allemagne de nouveaux secours, soit qu'il lui fallût, à travers l'Anjou, le Poitou et la Saintonge, exposer sa tête plutôt en soldat qu'en capitaine dans les plus périlleuses aventures. Il combattit à Coutras à côté du roi de Navarre, et mourut, l'année suivante, à Saint-Jean-d'Angély, à l'âge de trente-cinq ans, regretté des huguenots, qui admiraient en lui un zèle fervent et des vertus austères dont les exemples devenaient chaque jour plus rares parmi leurs chefs.

CHARLOTTE-CATHERINE DE LA TRÉMOILLE,

PRINCESSE DE CONDÉ,

FILLE DE LOUIS, TROISIÈME DU NOM. SEIGNEUR DE LA TRÉMOILLE,
DUC DE THOUARS, ET DE JEANNE DE MONTMORENCY.

(N° 2130.) BEAUJOUAN, d'après un portrait de la collection du château de Chantilly.

Née en 1568. — Mariée, le 16 mars 1586, à Henri de Bourbon, premier du nom, prince de Condé. — Morte le 28 août 1629.

Charlotte de la Trémoille, malgré le vœu de sa famille, épousa le prince de Condé, à cause du zèle ardent qu'il montrait pour la foi protestante (16 mars 1586). Leur union fut de courte durée, et le prince

ayant succombé, en 1588, à une mort inattendue, sa veuve fut accusée de l'avoir fait périr par le poison. Elle ne dut qu'à son état de grossesse de ne pas subir les cruelles épreuves de la torture. Cependant elle ne resta pas moins de huit ans sous le coup de la vengeance des lois, et ce ne fut qu'en 1596 qu'un arrêt du parlement proclama son innocence. Docile à l'exemple et à la volonté de Henri IV, elle était rentrée, dès l'année précédente, avec son jeune fils, dans le sein de l'Église catholique. Elle mourut à Paris, au couvent de l'Ave-Maria, le 28 août 1629, à l'âge de soixante et un ans.

GUISE (HENRI DE LORRAINE,

PREMIER DU NOM, DUC DE), SURNOMMÉ LE BALAFRÉ,

PAIR ET GRAND MAITRE DE FRANCE,

FILS AÎNÉ DE FRANÇOIS DE LORRAINE, DUC DE GUISE ET D'AUMALE,

ET D'ANNE DE FERRARE.

(N° 2131.) Tableau du temps.

Né le 31 décembre 1550. — Marié à Paris, au mois de septembre 1570, à Catherine de Clèves, comtesse d'Eu, seconde fille de François de Clèves, premier du nom, duc de Nevers, comte d'Eu, et de Marguerite de Bourbon-Vendôme. — Mort le 23 décembre 1588.

GUISE (HENRI DE LORRAINE,

PREMIER DU NOM, DUC DE),

PAIR ET GRAND MAITRE DE FRANCE.

(N° 2132.) M^{lle} Robert, d'après un portrait de la collection de M^{lle} de Montpensier, au château d'Eu.

GUISE (HENRI DE LORRAINE,

PREMIER DU NOM, DUC DE),

PAIR ET GRAND MAITRE DE FRANCE.

(N° 2133.) Tableau de la galerie des Guises de l'ancien château de Joinville.

GUISE (HENRI DE LORRAINE,

PREMIER DU NOM, DUC DE).

(N° 2134.) Ancien portrait.

Henri de Lorraine surpassa la fortune et n'égala pas le génie de son père. Il eut tous les dehors d'un grand homme, toutes les qualités qui fascinent les regards de la multitude, la bonne mine avec l'affabilité qui la relève, les grâces de la parole, la bravoure d'un héros, et je ne sais quelle aisance toute royale à se laisser porter au flot de la popularité. Mais l'audace, qui était dans ses espérances, n'était point dans son caractère; il fut à la fois sans scrupule et sans vigueur dans son ambition, et s'il s'arrêta dans la carrière criminelle de l'usurpation, ce fut par la faiblesse d'un esprit indécis, et non pas par conscience. Du reste, les vices d'une cour corrompue et d'un temps de guerre civile lui étaient familiers, et, ce qui est encore de son siècle, il les alliait avec les pratiques d'une foi sincère.

Il n'avait que douze ans et se trouvait au siége d'Orléans dans l'armée de son père, lorsque celui-ci fut assas-

siné. Henri de Lorraine jura dans son cœur une haine implacable aux huguenots et à leur chef Coligny, qu'il s'obstina toujours à regarder comme l'auteur de ce crime. Après être allé en Hongrie faire ses premières armes contre les Turcs (1566), il revint en France jouer son rôle dans le drame sanglant des guerres de religion. Son premier exploit fut la défense de Poitiers contre l'amiral de Coligny (1569); et, tout glorieux de lui avoir fait lever le siège de cette ville, il alla se ranger dans l'armée royale, sur le champ de bataille de Moncontour. Heureux s'il n'eût pas autrement poursuivi la vengeance de son père! Mais, pour assouvir plus sûrement sa haine, il réclama le triste honneur de diriger les scènes de sang qui remplirent la nuit de la Saint-Barthélemy, et l'on sait quelle part il eut à l'assassinat de Coligny (1572). Dans la guerre qui suivit ce massacre, le duc de Guise, vainqueur des huguenots à Dormans, reçut une blessure au visage, à laquelle il dut le surnom populaire de *Balafré*. Mais ce fut lorsque la *sainte Ligue* se forma pour empêcher le triomphe de l'hérésie en France que commença véritablement la haute fortune du duc de Guise. Reconnu pour chef par ce grand parti, il en fit le puissant instrument de son ambition et lui donna pour alliés le pape Grégoire XIII, le roi d'Espagne Philippe II, tout ce qui voulait, en Europe, le triomphe de la foi catholique. Quand la mort du duc d'Anjou eut fait le roi de Navarre héritier de la couronne, les réclamations de la Ligue devinrent mieux fondées et les menées du duc de Guise plus hardies. En même temps qu'il décriait, dans

l'opinion des peuples, le gouvernement honteux de Henri III par des libelles répandus d'un bout à l'autre du royaume, il faisait revivre, en faveur des princes lorrains, descendants de Charlemagne, un droit prétendu d'hérédité au trône de France. La victoire qu'il remporta à Vimory, près de Montargis, sur l'armée allemande, venue au secours des huguenots (26 octobre 1587), donna un nouvel essor à sa popularité, et lui permit de tout oser. Dans un conseil des chefs de la sainte Union, tenu à Nancy, onze articles furent arrêtés et signifiés impérieusement à Henri III, qui, s'il les repoussait, devait avoir à combattre les huguenots d'un côté et la Ligue de l'autre (janvier 1588). Bientôt, malgré les ordres du roi, le duc de Guise arrive à Paris, l'emprisonne dans des barricades poussées jusqu'aux portes du Louvre, et le réduit à fuir sa capitale (13 mai 1588). Les ligueurs les plus résolus eussent voulu que le duc de Guise poursuivît alors sa victoire; mais il crut que la couronne tomberait du front humilié de Henri III, sans qu'il fût obligé de la lui arracher par la violence, et il se contenta de paraître aux états de Blois avec le titre de lieutenant général du royaume et les forces de la Ligue rassemblées autour de lui. Toutes les pensées du roi n'eurent pour but dès lors que de se défaire par un crime de l'ennemi qui se livrait si imprudemment à sa vengeance. Le matin du 23 décembre, comme le duc de Guise entrait dans le cabinet de Henri III, les gardes de ce prince le massacrèrent. Il était dans la trente-huitième année de son âge.

GUISE (CATHERINE DE CLÈVES,

DUCHESSE DE), COMTESSE D'EU,

SECONDE FILLE DE FRANÇOIS DE CLÈVES, PREMIER DU NOM, DUC DE NEVERS, COMTE D'EU, ET DE MARGUERITE DE BOURBON-VENDÔME.

(N° 2135.) Célestin Nanteuil, d'après un portrait de l'ancienne collection de M^{lle} de Montpensier, au château d'Eu.

Née en 1548. — Mariée : 1° à Antoine de Croï, prince de Porcien ; 2° au mois de septembre 1570, à Henri de Lorraine, duc de Guise. — Morte le 11 mai 1633.

Le duc de Guise épousa, dit-on, cette princesse pour se soustraire à la colère de Charles IX, qui voulait le punir d'aspirer à la main de sa sœur, Marguerite de France. Cette union ne produisit guère que des scandales. Cependant, à la mort du duc de Guise, sa veuve témoigna la plus vive douleur, et alla porter plainte au parlement contre Henri III. Fidèle jusqu'au bout à la cause de la Ligue, la duchesse de Guise n'en sut pas moins, lorsque Henri IV eut triomphé, s'insinuer habilement dans l'esprit de ce monarque, et gagner même sa faveur. Ce fut elle qui fit donner à son fils le gouvernement de la Provence, en 1595. Elle vécut jusque dans un âge très-avancé, et, à sa mort, en 1633, fut enterrée dans la chapelle du collége d'Eu, qu'elle avait fondée.

GUISE (LOUIS DE LORRAINE,

CARDINAL DE), ARCHEVÊQUE, DUC DE REIMS,

PAIR DE FRANCE,

TROISIÈME FILS DE FRANÇOIS DE LORRAINE, DUC DE GUISE,
ET D'ANNE DE FERRARE.

(N° 2136.) Tableau du temps.

Né à Dampierre, le 6 juillet 1555. — Mort le 24 décembre 1588.

GUISE (LOUIS DE LORRAINE,

CARDINAL DE), ARCHEVÊQUE, DUC DE REIMS,

PAIR DE FRANCE.

(N° 2137.) Tableau de la galerie des Guises de l'ancien château de Joinville.

Louis de Lorraine, à la mort de son oncle le cardinal, en 1574, fut élevé sur le siége primatial de Reims, mais il n'en prit possession qu'en 1683. Revêtu de la pourpre, en 1578, par le pape Grégoire XIII, il présida l'assemblée du clergé de France, tenue en 1585 à Saint-Germain-en-Laye; et bientôt, devenu l'un des moteurs de la Ligue et associé aux ambitieuses entreprises de son frère, il alla siéger, à la tête de son ordre, aux états généraux de Blois (1588). L'audace connue de son caractère et les menaces qu'il laissa éclater au milieu de sa douleur, en entendant tomber le duc de Guise sous les coups des gardes de Henri III, décidèrent ce prince à

le faire périr, malgré le caractère doublement auguste d'évêque et de prince de l'Église dont il était revêtu.

RAMBOUILLET (CHARLES D'ANGENNES,

CARDINAL DE),

FILS DE JACQUES D'ANGENNES ET D'ÉLISABETH COTTEREAU, DAME DE MAINTENON.

(N° 2138.) Ancienne collection de la Sorbonne.

Né le 30 octobre 1530. — Mort le 25 mars 1587.

Charles d'Angennes fut fait, en 1560, évêque du Mans et alla siéger, trois ans après, au concile de Trente, où il fit admirer son éloquence. Envoyé par Charles IX comme ambassadeur auprès du pape Pie V, il reçut de ce pontife le chapeau de cardinal en 1570. Revenu en France pour donner ses soins à l'administration de son diocèse, il fut rappelé à Rome par la mort de Grégoire XIII, et concourut à l'élection de Sixte-Quint. Ce pontife, appréciant les éminentes qualités du cardinal de Rambouillet, lui donna le gouvernement de Corneto. Mais Charles d'Angennes ne jouit pas longtemps de cette faveur, et mourut, en 1587, dans la cinquante-septième année de son âge.

FOIX (PAUL DE),

ARCHEVÊQUE DE TOULOUSE.

(N° 2139.) Ancienne collection de la Sorbonne.

Né en 1528. — Mort au mois de mai 1584.

Paul de Foix descendait par les femmes de l'illustre maison de ce nom; mais, gentilhomme sans patrimoine et clerc sans bénéfice, il chercha dans l'étude la route vers la fortune et les honneurs. A peine sorti des écoles, il professait la jurisprudence à Toulouse avec un succès égal à celui des plus illustres docteurs du xvie siècle. Henri II lui donna une charge de conseiller au parlement de Paris; mais, à la fin de son règne, il lui retira sa faveur à cause de la modération que Paul de Foix portait dans le jugement des hérétiques. Arrêté par ordre du Roi et accusé lui-même d'hérésie, le savant magistrat se disculpa sans peine, mais n'en resta pas moins sous le poids d'un soupçon qui faillit plus tard l'ajouter aux victimes de la Saint-Barthélemy. Paul de Foix, rendu à la liberté, se démit de sa charge, et alla mettre au service de la cour ses grands talents et son expérience des affaires. Catherine de Médicis lui confia plusieurs ambassades, en Écosse, en Angleterre et auprès de la république de Venise. Toutes les missions de Paul de Foix tournaient à l'agrandissement de ses connaissances, et partout il liait des relations de savoir et d'amitié avec les plus doctes personnages. Quatre fois il se rendit à

Rome, et, en même temps qu'il y servait les rois Charles IX et Henri III, il fallut qu'il y répondît juridiquement à cette accusation d'hérésie que toute sa vie démentait, mais qui n'en continuait pas moins de lui fermer la porte des honneurs ecclésiastiques. Ce ne fut qu'après neuf ans que son innocence fut proclamée et qu'il reçut les bulles de l'archevêché de Toulouse (1583). Grégoire XIII voulait y ajouter le chapeau de cardinal, pour compléter la réparation due au mérite éclatant et à la piété de Paul de Foix; mais le savant prélat ne devait point jouir de cette tardive justice, ni même aller montrer ses vertus à son diocèse : Rome fut son tombeau. Il y mourut à l'âge de cinquante-six ans.

FOIX (FRANÇOIS DE),

DUC DE CANDALE, ÉVÊQUE D'AIRE,

CINQUIÈME FILS DE GASTON DE FOIX, TROISIÈME DU NOM, COMTE DE CANDALE ET DE BENAUGES, ET DE MARTHE, COMTESSE D'ASTARAC.

(N° 2140.) Ancien portrait.

Né en 1513. — Mort le 5 février 1594.

Ce prélat était issu d'une des branches de l'ancienne maison des comtes de Foix. Il obtint, en 1570, l'évêché d'Aire, et fut nommé, en 1587, commandeur de l'ordre du Saint-Esprit. Il avait un grand goût pour les sciences, et paraît les avoir cultivées avec plus de curiosité que de succès. Il mourut à l'âge de quatre-vingt-un ans.

AMYOT (JACQUES),

ÉVÊQUE D'AUXERRE,

GRAND AUMÔNIER DE FRANCE,

FILS DE NICOLAS AMYOT, BOURGEOIS DE MELUN,
ET DE MARGUERITE DES AMOURS.

(N° 2141.)

Né à Melun, le 30 octobre 1513. — Mort le 6 février 1593.

Jacques Amyot, pauvre écolier de Paris, y prit les ordres et s'y fit recevoir maître ès arts. Étant ensuite allé à Bourges pour y étudier le droit, il ne tarda pas à y être pourvu d'une chaire de grec et de latin qu'il garda pendant six ans. La traduction du roman grec des Amours de Théagène et de Chariclée commença sa réputation, et François Ier, à qui fut dédié cet ouvrage, en récompensa l'auteur par le don de l'abbaye de Bellozane. Ce fut plus tard, sous le règne de Charles IX, qu'Amyot traduisit un autre livre du même genre, *Daphnis et Chloé*, avec un charme de langage dont rien n'approchait à cette époque et que rien peut-être n'a depuis surpassé. L'Italie appelait alors tout ce qu'il y avait de savants en Europe, et Amyot, qui avait commencé sa grande version de Plutarque, s'y rendit pour consulter les manuscrits de cet écrivain qu'il pourrait rencontrer. Il vit à Rome le cardinal de Tournon, qui goûta son esprit et son

savoir, et le chargea de porter une lettre du roi Henri II aux pères du concile de Trente. Le cardinal fit plus : voyant le Roi occupé de chercher un précepteur pour ses fils, il lui désigna Amyot, qui fut agréé. Charles IX, qui avait pour les lettres un goût très-vif, fit, dès le lendemain de son avénement au trône, un acte de volonté souveraine en donnant à celui qu'il appelait son *maître* la dignité de grand aumônier de France (6 décembre 1560). Il le fit ensuite conseiller d'état, le pourvut de riches bénéfices, et finit par le créer évêque d'Auxerre (1570). Henri III ne traita pas Amyot avec moins de faveur : il le nomma commandeur de son ordre du Saint-Esprit, faisant de cette distinction un droit désormais attaché au siége d'Auxerre. Survinrent les troubles de la Ligue, et l'ancien précepteur des fils de Henri II, à son retour des états de Blois (1588), eut à essuyer de dures avanies de la part des fauteurs de la sainte Union. L'absolution qu'il demanda et obtint du légat du pape lui fit encourir le reproche d'ingratitude envers les princes ses bienfaiteurs, mais lui assura le repos jusqu'à la fin de ses jours dans sa ville épiscopale. Il y mourut à l'âge de quatre-vingts ans. La traduction des œuvres de Plutarque est le plus important de ses ouvrages, et c'est avec les Essais de Montaigne le monument le plus remarquable de la langue française au xvi^e siècle. Cette langue acquiert, sous la main de l'habile interprète, une souplesse et une variété de tours, une heureuse abondance d'expressions et tout un trésor d'harmonie et de grâce, dont il n'y avait point d'exemple

avant lui et que l'on ne retrouve pas toujours dans les meilleurs écrivains du siècle suivant.

CHIVERNY (PHILIPPE HURAUT,

COMTE DE),

CHANCELIER DE FRANCE,

CINQUIÈME FILS DE RAOUL HURAUT, DEUXIÈME DU NOM, SEIGNEUR DE CHIVERNY, GÉNÉRAL DES FINANCES, ET DE MARIE DE BEAUNE, FILLE DE JACQUES DE BEAUNE, SEIGNEUR DE SAMBLANÇAY.

(N° 2142.) M^{lle} Bresson, d'après un portrait de la collection du château de Beauregard.

Né le 25 mars 1528. — Marié, le 13 mai 1566, à Anne de Thou, troisième fille de Christophe de Thou, premier président au parlement de Paris, chancelier des ducs d'Anjou et d'Alençon, et de Jacqueline de Tulleu. — Mort le 30 juillet 1599.

Philippe Huraut de Chiverny succéda à l'Hôpital dans la charge de conseiller au parlement de Paris. Charles IX, en 1562, le nomma maître des requêtes, et le duc d'Anjou, frère du Roi, le fit peu après son chancelier. Ce prince le conduisit, quoique étranger aux armes, à la bataille de Jarnac et à celle de Moncontour, en 1569, et le laissa à la cour afin d'y veiller à ses intérêts, lorsqu'il partit pour aller prendre possession du trône de Pologne. Devenu roi de France, Henri III ne tarda pas à donner aux services de Chiverny une récompense éclatante. Il lui confia les sceaux, en 1578, le fit, l'année

suivante, commandeur de son nouvel ordre du Saint-Esprit, et, à la mort de Birague, en 1583, l'investit des fonctions de chancelier. Chiverny, cependant, après la journée des Barricades, reçut l'ordre inopiné de rendre les sceaux. Henri III, méditant déjà le coup qu'il devait frapper à Blois, ne voulut point avoir autour de lui des conseillers trop accoutumés à lire dans le secret de sa pensée; et le chancelier disgracié alla attendre dans ses terres que la querelle fût vidée entre la Ligue et la royauté. Henri IV le tira de sa retraite, et lui demanda de le servir comme il avait servi son prédécesseur. Ce fut le chancelier de Chiverny qui fit tous les préparatifs du sacre et du couronnement de ce prince, à Chartres, en 1594. Il mourut cinq ans après, laissant le renom d'un magistrat dont la probité et les mœurs étaient loin d'être irréprochables.

CHIVERNY (ANNE DE THOU,

COMTESSE DE),

TROISIÈME FILLE DE CHRISTOPHE DE THOU, PREMIER PRÉSIDENT AU PARLEMENT DE PARIS, CHANCELIER DES DUCS D'ANJOU ET D'ALENÇON, ET DE JACQUELINE DE TULLEU.

(N° 2143.) Tableau du temps.

Née en..... — Mariée, le 13 mai 1566, à Philippe Hurault, comte de Chiverny, chancelier de France. — Morte le 27 juillet 1584.

JOYEUSE (GUILLAUME,

DEUXIEME DU NOM, VICOMTE DE),

MARÉCHAL DE FRANCE.

(N° 1469, page 251 du tome VII.) Écusson.

JOYEUSE (MARIE DE BATARNAY.

VICOMTESSE DE),

FILLE DE RENÉ DE BATARNAY, COMTE DU BOUCHAGE ET D'ISABELLE DE SAVOIE-TENDE

(N° 2144.) D'après un portrait de la collection de M^{lle} de Montpensier, au château d'Eu.

Née le 27 août 1539. — Mariée, en 1561, à Guillaume, vicomte de Joyeuse, deuxième du nom, maréchal de France. — Morte à Toulouse, le 24 juillet 1595.

JOYEUSE (ANNE,

DUC DE),

PAIR ET AMIRAL DE FRANCE.

(N° 1319, page 112 du tome VII.)

JOYEUSE (ANNE,

DUC DE),

PAIR ET AMIRAL DE FRANCE.

(N° 2145.) Tableau du temps.

ANGOULÊME (HENRI D'),

GRAND PRIEUR DE FRANCE,

GOUVERNEUR DE PROVENCE, AMIRAL DES MERS DU LEVANT,

FILS NATUREL DE HENRI II, ROI DE FRANCE, ET DE N... DE LEVISTON, DEMOISELLE ÉCOSSAISE, FILLE D'HONNEUR DE LA REINE MARIE STUART.

(N° 2146.) Tableau du temps

Né en 1551. — Mort le 2 juin 1586.

Ce prince s'acquit une triste célébrité dans la nuit sanglante de la Saint-Barthélemy. Quelques mois après, pendant que Charles IX était hors de Paris, il songea à en renouveler les horreurs. On l'envoya au siége de la Rochelle, en 1573, et son frère Henri III lui donna le gouvernement de la Provence. Il fut tué, à Aix, par Philippe Altoviti, baron de Castellane, le 2 juin 1586, dans la trente-sixième année de son âge.

RETZ (ALBERT DE GONDI,

COMTE, PUIS DUC DE),

MARÉCHAL DE FRANCE.

(N° 1463, page 243 du tome VII.) Lécurieux.

RETZ (ALBERT DE GONDI,

COMTE, PUIS DUC DE),

MARÉCHAL DE FRANCE.

(N° 2147.) François Clouet.

BELLEGARDE (ROGER DE SAINT-LARY,

SEIGNEUR DE),

MARÉCHAL DE FRANCE.

(N° 1464, page 245 du tome VII.) Jérôme-Martin LANGLOIS.

MONTLUC (BLAISE DE MONTESQUIOU-LASSERAN-MASSENCÔME,

SEIGNEUR DE),

MARÉCHAL DE FRANCE.

(N° 1465, page 246 du tome VII.) Henri SCHEFFER.

MATIGNON (JACQUES),

DEUXIÈME DU NOM, SIRE DE),

MARÉCHAL DE FRANCE.

(N° 1467, page 249 du tome VII.) Jérôme-Martin LANGLOIS.

BIRON (ARMAND DE GONTAUT),

BARON DE),

MARÉCHAL DE FRANCE.

(N° 1466, page 247 du tome VII.) Robert FLEURY.

AUMONT (JEAN D'),

SIXIÈME DU NOM, COMTE DE CHÂTEAUROUX, BARON D'ÉTRABONNE,

MARÉCHAL DE FRANCE.

(N° 1468, page 250 du tome VII.) BILFELDT.

STROZZI (PHILIPPE),

SEIGNEUR D'ÉPERNAY ET DE BRESSUIRE,

COLONEL GÉNÉRAL DE L'INFANTERIE FRANÇAISE,

FILS AÎNÉ DE PIERRE STROZZI, MARÉCHAL DE FRANCE,
ET DE LAODAMIE DE MÉDICIS.

(N° 2148.) Tableau du temps.

Né à Venise, au mois d'avril 1541.—Mort le 26 juillet 1582.

Philippe Strozzi, né d'une illustre famille exilée de Florence, fut placé, en 1542, comme enfant d'honneur auprès du petit-fils de François Ier, destiné à régner plus tard sous le nom de François II. A l'âge de quinze ans, il s'enfuit de la maison paternelle pour aller se battre en Piémont, à l'armée du maréchal de Brissac. Il était au siége de Calais, sous le duc de Guise, en 1558, et mérita, par son éclatante bravoure, d'être nommé, en 1563, colonel des gardes françaises. Il combattit vaillamment à Jarnac, et, après la mort de d'Andelot, reçut du Roi la charge de colonel général de l'infanterie (1569). La même année, il était encore dans l'armée royale à Moncontour, et, au siége de la Rochelle, en 1573, il étonna de son audace amis et ennemis. Brantôme et tous les historiens contemporains rendent hommage aux améliorations que lui dut l'infanterie dans son armement et sa discipline. Strozzi fut un des chevaliers du Saint-Esprit que fit Henri III à la création de cet

ordre, en 1579. Lorsque, en 1581, Catherine de Médicis voulut soutenir contre Philippe II les droits d'Antonio de Crato sur la couronne de Portugal, elle confia à son vaillant compatriote le commandement de la flotte destinée à combattre les Espagnols. Strozzi fit voile pour les Açores, au mois de mai 1582, et trouva la mort dans un combat naval devant l'île Saint-Michel. Il était âgé de quarante et un ans.

JEAN DE MOY,

SEIGNEUR DE LA MEILLERAYE,

VICE-AMIRAL DE FRANCE,

FILS DE CHARLES DE MOY, SEIGNEUR DE LA MEILLERAYE, VICE-AMIRAL DE FRANCE, ET DE CHARLOTTE DE DREUX, DAME DE PIERRECOURT.

(N° 2149.)

On ignore la date de sa naissance et celle de sa mort.

Jean de Moy, conseiller d'état, vice-amiral de France, lieutenant général au gouvernement de Picardie, capitaine de cent hommes d'armes, fut compris dans la promotion des chevaliers du Saint-Esprit qui eut lieu, le 31 décembre 1582, dans l'église des Grands-Augustins.

JEAN BABOU,

COMTE DE SAGONNE,

MESTRE DE CAMP GÉNÉRAL DE LA CAVALERIE FRANÇAISE,

SECOND FILS DE JEAN BABOU, SEIGNEUR DE LA BOURDAISIÈRE ET DE THUISSEAU, BARON DE SAGONNE, ET DE FRANÇOISE ROBERTET.

(N° 2150.) *Tableau du temps.*

Né en..... — Mort en 1589.

Le Père Anselme dit que Jean Babou fut gentilhomme de la chambre du roi Henri III, chambellan du duc d'Alençon, capitaine de cent gentilshommes de la maison du Roi, et gouverneur de Brest. Il fut nommé, en 1587, mestre de camp général de la cavalerie, et servait dans l'armée de la Ligue au combat d'Arques, où il fut tué (1589). Il était jeune, admiré pour sa beauté et pour sa bravoure, et deux poëtes du temps ont célébré dans leurs vers sa mort *lamentable*.

JEAN DE LÉAUMONT,

SEIGNEUR DE PUYGAILLARD,

GRAND MARÉCHAL DES CAMPS ET ARMÉES DU ROI,

FILS DE JEAN DE LÉAUMONT, SEIGNEUR DE PUYGAILLARD, ET D'ANNE DE GLOCESTER.

(N° 2151.)

Né en... — Marié à Françoise du Puy-du-Fou, veuve de N. de Montalais. — Mort en.....

Jean de Léaumont fut, suivant le Père Anselme, chevalier de l'ordre du Saint-Esprit, de la promotion faite dans l'église de Saint-Sauveur de Blois, le 31 décembre 1580, capitaine de cinquante hommes d'armes, grand maréchal des camps et armées du Roi, conseiller aux conseils d'état et privé, et lieutenant pour Sa Majesté en son armée de Picardie. Il fut aussi gouverneur d'Anjou, en 1584.

SAINT-MÉGRIN (PAUL DE STUER DE CAUSSADE,

SEIGNEUR DE),

SECOND FILS DE FRANÇOIS DE STUER DE CAUSSADE, VICOMTE, BARON ET SEIGNEUR DE PUISCORNET, ET D'ANNE DE MAILLÉ DE LA TOUR-LANDRY.

(N° 2152.) Tableau du temps.

Né..... — Mort le 21 juillet 1578.

Saint-Mégrin n'est connu dans l'histoire que pour avoir été l'un des mignons de Henri III. Il eut l'imprudence de se vanter des bonnes grâces de la duchesse de Guise, et l'époux de cette princesse le fit assassiner au sortir du Louvre, le 21 juillet 1578.

SOURDIS (ANNE DE ROSTAING,

DAME D'ESCOUBLEAU ET BARONNE DE),

FILLE DE TRISTAN DE ROSTAING, SEIGNEUR DE THIEUX, CHEVALIER DES ORDRES DU ROI, GRAND MAÎTRE DES EAUX ET FORÊTS DE FRANCE, ET DE FRANÇOISE ROBERTET.

(N° 2153.) Tableau du temps.

Née... — Mariée : 1° à René d'Escoubleau, seigneur et baron de Sourdis; 2° en 1568, à Jacques de la Veuche, baron de Montignac. — Morte vers 1625.

GUICHE (DIANE D'ANDOUINS,

COMTESSE DE),

DITE LA BELLE CORISANDE,

FILLE UNIQUE DE PAUL D'ANDOUINS, VICOMTE DE LOUVIGNY, ET DE MARGUERITE DE CAUNA.

(N° 2154.) Ancien tableau.

Née en 1554. — Mariée, le 7 août 1567, à Philibert de Gramont, comte de Guiche. — Morte vers 1620.

La comtesse de Guiche avait perdu son mari, mort d'une blessure reçue devant la Fère, en 1580, lorsque Henri de Bourbon, roi de Navarre, la vit à Bordeaux, et s'éprit d'une vive passion pour elle. Pendant plusieurs années, la *belle Corisande* sembla dominer toutes les pensées du Béarnais : il lui faisait hommage de toutes

ses victoires, et allait se consoler auprès d'elle de l'horreur des guerres civiles. Quoique catholique, elle aidait de tous ses moyens à la fortune de son royal amant, et on la vit vendre pour lui ses diamants, engager ses terres et recruter, dans les montagnes du pays basque, des soldats qu'elle lui envoyait. Mais il ne lui fut pas donné de fixer Henri auprès d'elle, et, délaissée pour d'autres maîtresses, elle mourut dans l'oubli, vers l'an 1620, à l'âge de soixante-six ans.

JOYEUSE (CATHERINE DE),

QUATRIÈME FILLE DE JEAN, VICOMTE DE JOYEUSE, SEIGNEUR DE SAINT-SAUVEUR ET D'ARQUES, LIEUTENANT GÉNÉRAL EN LANGUEDOC, ET DE FRANÇOISE DE VOISINS, BARONNE D'ARQUES.

(N° 2155.) Ancien tableau [1].

Née en..... — Mariée : 1° le 18 janvier 1553, à Ennemond de Brancas, baron d'Oise, de Maubec, etc. 2° à Claude Berton, seigneur de Crillon, chevalier des ordres du Roi. — Morte en.....

On ignore la date de sa mort; on sait seulement qu'elle fit son testament en 1608.

[1] On lit sur ce tableau l'inscription suivante :
Mⁱᵉ CATERI DE JOYEUS.

JOYEUSE (CLAUDE DE),

<small>SEIGNEUR DE SAINT-SAUVEUR,</small>

SEPTIÈME FILS DE GUILLAUME, DEUXIÈME DU NOM, VICOMTE DE JOYEUSE, MARÉCHAL DE FRANCE, ET DE MARIE DE BATARNAY-BOUCHAGE.

(N° 2156.)

Né vers 1570. — Mort le 21 octobre 1587.

Il n'était âgé que de dix-sept ans lorsqu'il suivit le duc de Joyeuse, son frère, à la bataille de Coutras, en 1587, et y fut tué avec lui.

LA NOUE (FRANÇOIS DE),

<small>TROISIÈME DU NOM, DIT BRAS DE FER,</small>

FILS DE FRANÇOIS DE LA NOUE, DEUXIÈME DU NOM, SEIGNEUR DE LA NOUE, DE CHAVANNES, LA ROCHE-BERNARD, LE LOROUX ET BOTTEREAUX, ET DE BONAVENTURE L'ESPERVIER, DAME DE BRIOR.

(N° 2157.) Eugène Goyet, d'après un portrait de la collection du château de Beauregard.

Né en 1531. — Marié à Marguerite de Téligny, fille de Louis de Téligny et de Louise de Coligny. — Mort en 1591.

François de la Noue, capitaine huguenot, honora la cause qu'il servait par ses rares talents, et plus encore par l'irréprochable pureté de son caractère. Il fit dès sa

première jeunesse la guerre en Italie, combattit sous Henri II contre les armées impériales, et fut un des prisonniers de la bataille de Saint-Quentin (1557). Le malheur qu'il eut dans cette journée devait se renouveler plus d'une fois pour lui dans sa longue carrière de combats. Dès que commencèrent les guerres de religion, il se rangea sous la bannière du prince de Condé, et ce fut lui qui, en 1567, donna aux huguenots l'importante place d'Orléans. Il commandait une petite armée en Poitou, lorsqu'en 1570 il reçut, au siége de Fontenay-le-Comte, une blessure qui le força de remplacer son bras coupé par un bras de fer, d'où lui vint le surnom qu'il a gardé dans l'histoire. Revenu des Pays-Bas, où il était allé servir contre les Espagnols, il s'enferma dans la Rochelle, en 1573, et, ne pouvant y faire prévaloir les conseils de son expérience contre l'exaltation furieuse de quelques ministres, il fut réduit à chercher un refuge dans l'armée du duc d'Anjou. Mais l'année suivante, n'attendant plus rien de la modération avec une cour haineuse et perfide, il revint à la Rochelle pour la fortifier, et lui donner une marine qui devint son principal boulevard (1574). A la paix, il retourna aux Pays-Bas pour y combattre les ennemis de la France, et, tombé aux mains des Espagnols, resta leur prisonnier pendant cinq ans. Ce fut le roi de Navarre qui paya sa rançon, et rendit aux huguenots cet habile capitaine au moment où, devenus alliés de la cause royale, ils avaient engagé contre la Ligue une guerre à outrance. La victoire gagnée devant Senlis sur le duc d'Aumale fut due à l'ex-

périence militaire de la Noue et à la noble modestie du jeune duc de Longueville, qui lui abandonna le commandement (17 mai 1589). Henri IV, monté sur le trône, donna à la Noue le titre de son lieutenant général en Bretagne, avec la mission d'arrêter dans cette province les progrès du duc de Mercœur. La Noue assiégeait contre son gré le château de Lamballe lorsqu'il y reçut un coup de feu, dont les suites le mirent au tombeau dans la soixantième année de son âge. Il a laissé, sous le nom de *Discours politiques et militaires*, des mémoires pleins d'intérêt, où respirent les plus nobles sentiments, exprimés dans un langage toujours vif et animé, et s'élevant quelquefois jusqu'à l'éloquence.

BAUFFREMONT (NICOLAS DE),

BARON DE SENECEY, GOUVERNEUR D'AUXONNE,

FILS DE PIERRE DE BAUFFREMONT, BARON DE SENECEY.

(N° 2158.) Tableau du temps.

Né..... — Marié à Denise Paterin, fille de Claude Paterin, vice-chancelier de Milan et premier président au parlement de Bourgogne. — Mort le 10 février 1582.

BAUFFREMONT (NICOLAS DE),

BARON DE SENECEY, GOUVERNEUR D'AUXONNE,

AVEC SES DEUX FILS,

1° CLAUDE DE BAUFFREMONT,

MARQUIS DE SENECEY;

2° GEORGES-ÉPAMINONDAS DE BAUFFREMONT,

COMTE DE CRUSILLES.

(N° 2159.) Ancien tableau[1].

Nicolas de Bauffremont servit contre les huguenots dans l'armée royale aux batailles de Jarnac et de Moncontour. Il assista aux états généraux de Blois, en 1576, et y harangua, au nom de son ordre, le roi Henri III.

ARPENTIS (LOUIS DU BOIS,

SEIGNEUR DES), MAÎTRE DE LA GARDE-ROBE DU ROI, GOUVERNEUR DE TOURAINE, ETC.

FILS AÎNÉ DE LOUIS DU BOIS, SEIGNEUR DE MONCLAVE ET DES ARPENTIS, ET DE LOUISE DE SURGERES.

(N° 2160.) Ancien tableau.

Né vers 1520. — Marié, vers 1566, à Claude Robertet, fille d'honneur de la reine Catherine de Médicis. — Mort en.....

Tout ce qu'on sait de ce personnage, c'est qu'il fut compris dans la promotion de chevaliers du Saint-Esprit

[1] Ce tableau est sous l'invocation de saint Nicolas.

faite par Henri III, en 1585, dans l'église des Augustins, à Paris.

O (FRANÇOIS,

MARQUIS D'), SEIGNEUR DE FRESNES ET DE MAILLEBOIS, SURINTENDANT DES FINANCES,

FILS AÎNÉ DE JEAN, DEUXIÈME DU NOM, SEIGNEUR D'O ET DE MAILLEBOIS, CAPITAINE DE LA GARDE ÉCOSSAISE DU ROI, ET D'HÉLÈNE D'ILLIERS, DAME DE MANOU.

(N° 2161.) Cardillet, d'après un portrait de la collection du château de Beauregard.

Né vers 1535. — Marié à Charlotte-Catherine de Villequier, fille de René de Villequier, baron de Clervaux, chevalier des ordres du Roi, etc. et de Françoise de la Marck, sa première femme. — Mort au mois d'octobre 1594.

François d'O, après avoir quelque temps porté les armes, chercha la fortune dans une voie qui lui parut plus sûre pour l'atteindre, et, s'étant introduit dans la faveur de Henri III par une honteuse communauté de débauches avec ce prince, il reçut de lui, en 1578, la charge de surintendant des finances, et bientôt après le collier de l'Ordre, avec le gouvernement de Paris. Jamais ministre ne porta plus loin les exigences odieuses de la fiscalité, et ne s'enrichit plus scandaleusement de la misère publique; jamais trésors, dépassant ceux des rois, ne furent dissipés avec une plus fastueuse prodigalité. Cependant telle était l'effronterie de cet homme,

chargé de la haine et du mépris universel, qu'après la mort de Henri III, ce fut lui qui osa demander à Henri IV de se faire catholique pour être reconnu roi de France (1589), et telle était en même temps la puissance que lui donnaient ses vices mêmes étalés avec une cynique insolence, qu'il s'imposa à la confiance du nouveau monarque, et fut confirmé par lui dans la surintendance des finances et le gouvernement de la capitale. Il mourut en 1594, âgé de moins de soixante ans, ruiné par ses profusions, et assistant de son lit de mort au pillage des derniers débris de son opulence.

PIBRAC (GUY DU FAUR,

SEIGNEUR DE),

QUATRIÈME FILS DE PIERRE DU FAUR, SEIGNEUR DE PUJOLS, ET DE CAUSIDE-DOUCE, DAME DE PIBRAC.

(N° 2162.) Ancien tableau.

Né à Toulouse, en 1529. — Marié, le..... à Jeanne de Custos, dame de Tarabel. — Mort le 27 mai 1584.

Guy du Faur, seigneur de Pibrac, étudia la jurisprudence, sous Cujas, à Bourges, et sous Alciat, à Padoue. Digne élève de ces deux grands maîtres, il fut nommé successivement conseiller au parlement et juge-mage à Toulouse. Charles IX le choisit, sur sa renommée, pour aller défendre, au concile de Trente, les libertés de l'Église gallicane (1563), et tel fut son succès dans cette mis-

sion, qu'à son retour il fut proposé par le chancelier de l'Hôpital pour remplir les fonctions d'avocat général au parlement de Paris (1565). Cinq ans après, il reçut la charge de conseiller d'état, et lorsqu'en 1573 le duc d'Anjou fut élu roi de Pologne, Pibrac fut placé, par Catherine de Médicis, auprès de ce jeune prince pour lui prêter le secours de ses lumières et de son expérience. Il ne tint pas à lui que la noblesse polonaise ne conservât son obéissance à Henri III devenu roi de France. Ce monarque récompensa sa fidélité en le nommant président à mortier au parlement de Paris. Marguerite de France, reine de Navarre, le fit en même temps son chancelier. Peu de temps après, Pibrac passa, avec ce même titre, au service du duc d'Alençon, qu'il accompagna, en 1582, dans sa malheureuse campagne des Pays-Bas. Il rentra en France avec lui l'année suivante, et revint prendre son siége au parlement. Pibrac succomba, dit-on, à une maladie de langueur causée par les douloureux pressentiments que lui inspirait l'état de la France. Parmi les écrits qu'il a laissés, ses Quatrains moraux sont le plus connus : pendant près d'un siècle, ils ont été au premier rang parmi les livres d'éducation de la jeunesse française.

DURANTI (JEAN-ÉTIENNE),

FILS DE N. DURANTI, CONSEILLER AU PARLEMENT DE TOULOUSE.

(N° 2163.) Ancien tableau.

Né en..... — Mort en 1589.

Duranti est moins connu par sa vie que par sa mort. Après avoir été, en 1563, l'un des capitouls de Toulouse, il fut nommé avocat général, puis premier président au parlement de cette ville (1581). Il tint à honneur de garder une fidélité inviolable au roi Henri III, qui lui avait confié ces hautes fonctions, et lutta courageusement contre la Ligue, qui avait dans Toulouse la supériorité du nombre et de l'audace. Cependant après le meurtre du duc de Guise à Blois, les passions populaires s'exaltèrent si furieusement, qu'il devint impossible à cet intrépide magistrat d'y résister. Comme il sortait du palais, le 10 février 1589, il fut assailli par une multitude forcenée, qui l'assiégea d'abord dans l'hôtel de ville, où il s'était réfugié, puis dans le couvent des Dominicains, et finit par lui donner la mort. Le corps de Duranti fut attaché au gibet, avec un portrait de Henri III, dont la toile fut son linceul lorsqu'il fut mis au tombeau.

PASQUIER (ÉTIENNE),

AVOCAT GÉNÉRAL A LA CHAMBRE DES COMPTES.

(N° 2164.) François Porbus.

Né en 1529. — Marié, en 1557, à N. de Montdomaine. — Mort en 1615.

PASQUIER (ÉTIENNE).

(N° 2165.) Lehmann, d'après François Porbus.

Étienne Pasquier doit surtout sa célébrité au rôle

qu'il joua dans le procès de l'Université contre les jésuites. Il fut bon jurisconsulte, mais pas assez pour être admiré dans un siècle où brillaient les Cujas, les Loisel et les Pithou. Ses Recherches sur la France sont un ouvrage d'une érudition estimable pour l'époque, mais sans méthode et sans critique; enfin ses poésies, goûtées des contemporains, sont tombées dans un juste oubli. Mais son plaidoyer contre les jésuites commença la longue suite d'attaques que cette célèbre compagnie était appelée à subir, et eut, à l'époque où il fut prononcé, toute l'importance d'un événement politique.

Pasquier, dont la vie est racontée dans un recueil fort curieux de lettres qu'il a laissées, fut reçu avocat au parlement, en 1549; mais, à peine eut-il le temps de s'y faire connaître. Une maladie grave l'écarta du barreau pendant deux ans, et, lorsqu'il y reparut, il fut longtemps avant de pouvoir appeler sur lui l'attention. Heureusement le goût des lettres l'avait lié avec deux savants docteurs de l'Université de Paris, et, lorsqu'en 1564 ce corps illustre fut appelé à rendre compte devant le parlement de son refus d'admettre les jésuites dans son sein, on fut étonné de voir sa cause remise aux mains d'un avocat assez jeune d'âge et de renommée, que rien ne désignait à une pareille distinction. Étienne Pasquier répondit à la confiance de ses clients par la violence des coups qu'il porta à l'institut rival de l'Université, et sa plaidoirie eut un succès extraordinaire: elle fut répandue par toute la France, et traduite même dans plusieurs langues étrangères. La place d'Étienne Pasquier était

marquée dès lors dans les premiers rangs du barreau, et il continua d'y figurer avec honneur jusqu'en 1585, où Henri III le fit avocat général à la chambre des comptes. Il siégea, trois ans après, aux états de Blois, et assista à la sanglante tragédie qui les termina. Il n'en resta pas moins fidèle à Henri III, le suivit à Tours, et, lorsque Henri IV fut monté sur le trône, se rangea parmi les magistrats qui formèrent le parlement du roi huguenot. Pasquier ne prétendit pas tirer avantage de ce loyal dévouement, et, après que Paris eut ouvert ses portes au monarque converti, trouva tout simple de n'être que ce qu'il était auparavant (1594). Deux ans après, l'Université crut le moment venu d'obtenir un arrêt dans son procès contre les jésuites, appointé depuis plus de trente ans : la criminelle tentative de Jean Châtel lui donna gain de cause; mais le plaidoyer d'Étienne Pasquier fut réimprimé à cette occasion, et il en résulta pour lui une guerre de plume avec les défenseurs de la compagnie, dans laquelle on alla de part et d'autre aux dernières limites de la violence. Après plus de cinquante années passées au barreau et dans la magistrature, Pasquier se démit, en 1603, de sa charge en faveur de l'aîné de ses fils, et donna le reste de sa vie à la culture des lettres, qu'il avait toujours aimées. Il mourut à l'âge de quatre-vingt-six ans.

BRISSON (BARNABÉ),

AVOCAT GÉNÉRAL ET PRÉSIDENT À MORTIER AU PARLEMENT DE PARIS,

FILS DE FRANÇOIS BRISSON, LIEUTENANT AU SIÉGE ROYAL
DE FONTENAY-LE-COMTE.

(N° 2166.) Ancienne collection de la Sorbonne.

Né à Fontenay-le-Comte, en 1531. — Mort le 15 novembre 1591.

Barnabé Brisson fut un magistrat plus estimé pour son savoir que pour son caractère. Henri III le nomma, en 1575, avocat général, et en 1583, président à mortier au parlement de Paris. Ce monarque lui confia, en outre, d'importantes négociations. Mais, lorsque la journée des Barricades eut amené le triomphe de la Ligue dans la capitale, le courage de Brisson fut mis à des épreuves qu'il n'était point en état de soutenir. Il ne sut point accompagner Achille de Harlay sous les verrous de la Bastille, ni obéir même aux ordres du Roi, qui enjoignait à son parlement de se rendre à Tours (février 1589). Après s'être mis en garde par une protestation secrète contre les dangers de sa conduite publique, Brisson accepta des chefs de la Ligue les fonctions de premier président, et les exerça jusque vers la fin de l'année 1591. Tel était alors dans Paris le déchaînement du fanatisme populaire, qu'il était impossible au parlement de la Ligue de le suivre jusqu'au bout dans ses fureurs. Le parti des *Politiques* commença à dominer

dans cette compagnie, et, quelque circonspect, quelque timide qu'il fût dans toutes ses démarches, Brisson encourut le soupçon de trahir la cause de la sainte Union pour celle du Béarnais. En l'absence du duc de Mayenne, c'étaient les Seize qui gouvernaient : aussitôt se forme dans leur sein un comité des Dix, chargé de briser par la violence la sourde opposition du parlement, et, le 15 novembre, Brisson est arrêté avec deux autres magistrats. On lui lit un arrêt qui le condamne à être pendu et étranglé comme fauteur d'hérésie, ennemi et traître à la ville, et cet arrêt est le jour même exécuté. La mort de Brisson, suivant de Thou, fut une perte plus grande pour la république des lettres que pour l'état.

PITHOU (PIERRE),
JURISCONSULTE.

(N° 2167.) Ancienne collection de la Sorbonne.

Né à Troyes, le 1^{er} novembre 1539. — Marié, en 1579, à Catherine de Palluau, fille d'un conseiller au parlement de Paris. — Mort le 1^{er} novembre 1596.

PITHOU (PIERRE),
JURISCONSULTE.

(N° 2168.) D'après un portrait de l'ancienne collection de la Sorbonne.

Pierre Pithou étudia les lettres latines sous Turnèbe et la jurisprudence sous Cujas, et fit honneur à l'un et à

l'autre de ces deux maîtres. Il débuta, comme avocat, au barreau de Paris à l'âge de vingt et un ans, fut repoussé par celui de Troyes, sa patrie, parce qu'il était calviniste, et s'en alla rédiger alors, pour la ville de Sedan, un code de lois que lui avait demandé le duc de Bouillon. Il était à Bâle, occupé à des travaux d'érudition et de philologie, lorsque l'édit de pacification de 1570 lui rouvrit les portes de la France. Peu s'en fallut qu'il ne fût, deux ans après, l'une des victimes de la Saint-Barthélemy. Cependant Pierre Pithou ne tarda pas à rentrer au sein de l'Église catholique, et telle était sa réputation d'honnêteté, qu'en ce temps de haines religieuses aucune voix ne s'éleva parmi les réformés qu'il abandonnait pour lui reprocher cet acte de conscience. On ne le vit point, en effet, se frayer par là une route aux honneurs, comme il lui eût été facile de le faire. Toujours simple et modeste dans sa vie, il n'accepta que des fonctions temporaires, moins pour son propre avantage que pour celui de la royauté, qui réclamait ses services. C'est ainsi qu'il remplit l'office de procureur général à la chambre de justice instituée provisoirement en Guyenne par Henri III, c'est ainsi qu'après la rentrée d'Henri IV à Paris il reçut de ce monarque la même charge auprès du parlement de la Ligue, pour en préparer la réunion avec les deux fractions royalistes qui avaient siégé à Tours et à Châlons (1594). La conduite que Pierre Pithou tint à Paris pendant les cinq années que la Ligue y domina fut à la fois celle d'un patriote toujours fidèle aux intérêts de la France, et d'un catholique toujours fidèle à ceux de

la religion. Il sentit sa conscience à l'aise après l'abjuration de Henri IV, et, ne voyant plus dès lors dans la Ligue qu'une faction étrangère, il prit sa part dans la composition de cette *satire Ménippée*, pamphlet admirable, chef-d'œuvre d'esprit et de bon sens, qui ne profita guère moins à la cause royale que les deux victoires d'Arques et d'Ivry. Pierre Pithou s'unit avec son frère pour composer le célèbre *Traité des libertés de l'Église gallicane*, en opposition aux prétentions temporelles du saint-siége. Dans sa vie toute laborieuse, les travaux littéraires étaient le seul délassement des veilles savantes du jurisconsulte. Il mourut à Paris le jour même où il venait d'entrer dans sa cinquante-septième année.

CUJAS (JACQUES),
JURISCONSULTE.

(N° 2169.) Ancienne collection de la Sorbonne.

Né à Toulouse, en 1520. — Marié : 1° à Madeleine Roure, fille d'un médecin d'Avignon; 2° à Bourges, vers 1586, à Gabrielle Hervé. — Mort le 4 octobre 1590.

CUJAS (JACQUES),
JURISCONSULTE.

(N° 2170.) D'après un portrait de l'ancienne collection de la Sorbonne.

Cujas a laissé le renom du plus grand jurisconsulte

du xvi° siècle. Né dans une condition obscure, il fit presque seul son éducation, et eut besoin de beaucoup de temps et de peine pour se produire. Cependant des leçons de jurisprudence qu'il donnait à quelques jeunes gens de Toulouse mirent son savoir en lumière, et il put, quoique sans succès, se mettre sur les rangs pour obtenir une chaire de droit vacante dans cette ville (1554). Cette année même, Cahors lui offrit ce que Toulouse lui avait refusé, et son enseignement y acquit dès l'abord une telle renommée qu'il fut appelé presque au lendemain sur un plus grand théâtre. L'Hôpital le désigna à Marguerite de Valois, duchesse de Berry, qui désirait placer son université de Bourges au premier rang parmi celles du royaume (1555). La jalousie d'un vieil émule ne lui permit pas alors un long séjour dans cette ville, et il s'en alla professer à Valence, où l'accompagna sa grande réputation. Dès cette époque, on voit l'enseignement de Cujas se partager entre Valence et Bourges. A peine resta-t-il quelques mois à Turin, où sa protectrice Marguerite, devenue duchesse de Savoie, eût souhaité le fixer. Ce fut vainement aussi que Henri III voulut lui accorder le privilége, sans exemple, d'enseigner, dans l'université de Paris, la jurisprudence (1576). Cujas alla, en 1577, s'établir à Bourges pour n'en plus sortir. Le nombre de ses élèves y fut prodigieux, et il y trouva, pendant les dernières années de sa vie, le repos avec la gloire. Comme la plupart des jurisconsultes, Cujas resta fidèle au principe monarchique dans la grande querelle entre la Ligue et

la royauté, et, quoique sincère catholique, il ne cessa jamais de faire des vœux pour Henri IV. Il mourut avant d'avoir vu s'accomplir le triomphe de ce prince, le 4 octobre 1590. Cujas est admiré surtout pour la sagacité profonde avec laquelle il a pénétré l'esprit des lois romaines, et il a mérité que le chancelier d'Aguesseau dît de lui qu'il « a mieux parlé la langue du droit qu'aucun moderne, et peut-être aussi bien qu'aucun ancien. »

MONTAIGNE (MICHEL DE),
ÉCRIVAIN MORALISTE.

(N° 2171.) Ancienne collection de la Sorbonne.

Né au château de Montaigne, en Périgord, le 2 février 1533.— Marié, en 1566, à Françoise de la Chassagne, fille d'un conseiller au parlement de Bordeaux.— Mort le 13 septembre 1592.

MONTAIGNE (MICHEL DE),
ÉCRIVAIN MORALISTE.

(N° 2172.) Mauzaisse, d'après un portrait de l'ancienne collection de la Sorbonne.

Michel de Montaigne reçut de son père une de ces savantes éducations assez communes au XVI° siècle, qui lui apprit à parler le latin avant sa langue maternelle, et le fit sortir à treize ans des bancs du collége. Avec cette forte préparation, l'étude de la jurisprudence fut pour

lui un jeu, et à vingt et un ans il remplissait la charge de conseiller au parlement de Bordeaux (1554). Il trouva à côté de lui, exerçant les mêmes fonctions, Étienne la Boëtie avec lequel il se lia tout d'abord, et qui fut trop tôt enlevé à sa tendre affection. Quelques pages de Montaigne, dans ses Essais, sont un monument immortel élevé à leur amitié. Mais l'esprit indépendant du philosophe ne pouvait longtemps s'assujettir aux étroits engagements d'un office judiciaire, et Montaigne, dont la curiosité étudiait l'homme tantôt dans le monde, tantôt dans les livres, se mit à partager sa vie entre les voyages et les loisirs d'une retraite studieuse. La cour fut pour lui un pays à visiter : Henri II l'y accueillit avec distinction, et lui donna le collier de son ordre; plus tard, Charles IX le nomma gentilhomme de sa chambre, et Marguerite de France l'admit dans son intimité. Ses voyages embrassèrent, pour le temps où il vivait, un cercle fort étendu : il parcourut la France, la Suisse, l'Allemagne et l'Italie. Le pape Grégoire XIII lui donna le titre de citoyen romain (1581). A son retour il fut obligé, malgré le peu de goût qu'il avait pour les fonctions publiques, d'accepter celles de maire de Bordeaux, bien difficiles à remplir au milieu du déchaînement des haines religieuses. Il s'en acquitta avec un esprit de conciliation qui lui fit honneur. Retiré ensuite dans son château de Montaigne, il n'y put trouver le repos qu'il y cherchait; la guerre civile désolait tout autour de lui, et les deux partis, au lieu de respecter le sage qui ne partageait point leurs passions, le persécutaient également : selon son expres-

sion, « au gibelin il était guelfe, et au guelfe, gibelin. » Il se rendit à Paris, et, pour épargner à la France les désastres dont il la voyait menacée, il s'efforça de réconcilier le roi de Navarre et le duc de Guise. Montaigne était à Blois lors de la sanglante tragédie qui termina les états généraux tenus dans cette ville (1588). Ce fut à cette époque, lorsqu'il souffrait en même temps et des maux publics et des douleurs d'une cruelle maladie, qu'il connut mademoiselle de Gournay, sa *fille d'alliance*, que l'admiration avait attirée auprès de lui, et dont l'amitié fit le charme de ses dernières années. Il mourut en 1592, à l'âge de cinquante-neuf ans. Les Essais de Montaigne sont le monument le plus remarquable de la langue française au xvie siècle : il y a dans *ce livre de bonne foi*, comme il l'appelle lui-même, une originalité et une grâce de langage impérissables. Montaigne, en prenant pour devise le mot si connu « Que sais-je? » parmi la mobilité et la contradiction infinie des opinions humaines, mettait sa sagesse et son bonheur dans le doute; mais son scepticisme s'arrêtait devant les vérités religieuses : il les respecta dans sa vie, et sa mort fut celle d'un chrétien.

DUBARTAS (GUILLAUME DE SALLUSTE).

POÈTE.

(N° 2173.) Ancienne collection de la Sorbonne.

Né à Montfort, près d'Auch, en 1545. — Mort au mois de juillet 1591.

Guillaume Dubartas, gentilhomme huguenot, servit le roi de Navarre dans la guerre et les négociations : il fut envoyé successivement par lui en Danemarck, en Écosse et en Angleterre. Il était à la bataille d'Ivry en 1590, et y reçut une blessure dont il mourut quelques mois après. Le nom de Dubartas serait resté dans l'oubli s'il n'eût joint à ses autres mérites celui de poëte : *la Semaine de la création*, son principal ouvrage, fut, à l'époque où elle parut, l'objet d'une admiration à laquelle ne se sont pas associés les jugements plus éclairés de la critique moderne.

GRÉGOIRE XIII (HUGUES BUONCOMPAGNO),

PAPE.

(N° 2174.) Ancienne collection de la Sorbonne.

Né à Bologne en 1502. — Mort le 10 avril 1585.

Ugo Buoncompagno, savant docteur et prélat respecté, fut créé cardinal en 1565 et succéda à Pie V, en 1572, dans la chaire de saint Pierre. C'était l'époque des plus grandes luttes de l'Église contre l'hérésie, et l'année même où commença le pontificat de Grégoire XIII fut celle du massacre de la Saint-Barthélemy. Rome applaudit à ce coup d'état exécrable comme à une victoire, et le pape, avec ses lumières et ses vertus, ne sut point résister à l'entraînement du fanatisme populaire. Plus tard, il seconda la formation et les progrès de la Ligue en France, mais en voulant qu'elle fût un soutien pour la

religion, et non une faction contre le trône. Ce fut Grégoire XIII qui, en 1575, confirma l'établissement de la pieuse et savante congrégation de l'Oratoire, fondée par saint Philippe Néri; mais le souvenir le plus important que ce pontife ait laissé à l'histoire est la réformation du calendrier, qu'il ordonna par la bulle du 24 février 1582. Grégoire XIII mourut, le 10 avril 1585, à l'âge de quatre-vingt-trois ans.

SIXTE-QUINT (FELICE PERETTI),
PAPE.

(N° 2175.) Tableau du temps.

Né le 13 décembre 1521. — Mort le 27 août 1590.

SIXTE-QUINT (FELICE PERETTI),
PAPE.

(N° 2176.) Ancienne collection de la Sorbonne.

On a cru relever le grand nom de Sixte-Quint dans l'histoire en entourant de fables sa naissance et ses premières années; mais tout ce que l'on a dit de l'enfance du *pâtre de Montalte* semble controuvé, et a disparu devant une critique plus exacte et plus savante.

Felice Peretti, d'une famille noble de la Dalmatie réfugiée dans la marche d'Ancône, fut élevé au couvent des cordeliers d'Ascoli et se fit connaître de bonne

heure dans l'enseignement de la théologie et dans la prédication. Il fut envoyé à Venise avec le titre de grand inquisiteur, et, dans l'exercice de ces rigoureuses fonctions, la hauteur de son caractère le brouilla avec le sénat de cette république. Sa renommée l'avait précédé à Rome lorsqu'il s'y rendit, et il y devint successivement procureur général des cordeliers, consulteur du saint-office, et enfin général de son ordre en 1566. Le pape Pie V, appréciant ses grandes qualités, le créa cardinal en 1568, et lui donna l'évêché de Santa-Agata et l'archevêché de Fermo. Grégoire XIII, pendant les treize années de son pontificat, n'accorda point au cardinal de Montalte une confiance particulière; mais celui-ci, avec tous les calculs d'une habile et profonde ambition, se prépara de loin à le remplacer. On prétend que le moyen principal dont il usa pour gagner les suffrages des cardinaux fut d'affecter tous les dehors de la décrépitude et de faire croire à sa mort prochaine. Il fut élu pape en 1585. Peu de pontifes, dans leur gouvernement temporel, ont déployé une habileté et une énergie égales à celles de Sixte-Quint : sa police vigilante et sévère purgea les États romains des brigands dont ils étaient infestés; il régularisa l'administration publique, jusqu'à lui confuse et désordonnée, par l'institution de quinze congrégations de cardinaux auxquelles devaient aboutir toutes les affaires; il embellit Rome de monuments utiles et magnifiques, reprit l'œuvre abandonnée du desséchement des marais Pontins, et, protecteur éclairé des lettres et des arts, donna au Vatican son imprimerie et sa célèbre bi-

bliothèque. Sixte-Quint savait joindre à la magnificence une prudente économie, et il laissa en mourant cinq millions d'écus d'or dans le trésor pontifical. Au dehors, il prétendit rendre au siége apostolique l'attitude fière et dominante qu'il avait eue aux jours de Grégoire VII et d'Innocent III; mais en excommuniant Henri IV, héritier protestant d'une couronne catholique, il sut rendre justice aux grandes qualités de ce prince, et présagea son triomphe. Il mourut en 1590, dans la sixième année de son pontificat, à l'âge de soixante-neuf ans.

URBAIN VII (JEAN-BAPTISTE CASTAGNA),

PAPE.

(N° 2177.) Ancienne collection de la Sorbonne.

Né..... – Mort le 26 septembre 1590.

Ce pontife, après avoir professé le droit canon et rempli à plusieurs reprises les fonctions de la nonciature, fût élevé au cardinalat par Sixte-Quint, et lui succéda en 1590. Il ne s'assit que treize jours dans la chaire de saint Pierre.

FRANÇOIS-MARIE DE MÉDICIS,

GRAND-DUC DE TOSCANE,

FILS AÎNÉ DE COSME DE MÉDICIS, GRAND-DUC DE TOSCANE,
ET D'ÉLÉONORE DE TOLÈDE, SA PREMIÈRE FEMME.

(N° 2178.)

Né le 25 mars 1541.— Marié : 1° en 1565, à Jeanne d'Autriche, fille de Ferdinand I^{er}, empereur d'Allemagne; 2° le 12 octobre 1578, à Bianca Capello, fille de Bartolomeo Capello, sénateur vénitien. — Mort le 19 octobre 1587.

François-Marie de Médicis avait gouverné la Toscane du vivant de son père, qui lui avait remis le pouvoir entre les mains. Il n'en apprit pas mieux à se faire aimer de ses sujets, et sa tyrannie ombrageuse et cruelle ne connut plus de bornes le jour où la mort de Cosme lui eut laissé la souveraineté. Bas et servile devant Philippe II, pour en obtenir la reconnaissance de son titre de grand-duc, il enchaîna sa politique à celle du monarque espagnol, et s'enferma comme lui dans un despotisme sombre et inaccessible. Ses peuples ne connaissaient de lui que les maux qu'il leur infligeait, et sa vengeance poursuivait par le fer et le poison les patriotes florentins, qu'il savait ses ennemis, jusque dans les cours étrangères. L'événement de sa vie qui fit le plus d'éclat fut son mariage avec la Vénitienne Bianca Capello, qui avait été longtemps sa maîtresse. N'ayant d'héritiers ni d'elle ni de sa première

femme Jeanne d'Autriche, François de Médicis laissa en mourant la couronne à son frère le cardinal Ferdinand, qu'il avait haï toute sa vie.

JEANNE D'AUTRICHE,

GRANDE-DUCHESSE DE TOSCANE,

FILLE DE FERDINAND Ier, EMPEREUR D'ALLEMAGNE,
ET D'ANNE DE HONGRIE.

(N° 2179.)

Née en..... — Mariée, en 1565, à François-Marie de Médicis, fils aîné de Cosme Ier de Médicis, grand-duc de Toscane. — Morte le 6 avril 1578.

CAPELLO (BIANCA),

GRANDE-DUCHESSE DE TOSCANE,

FILLE DE BARTOLOMEO CAPELLO, SÉNATEUR DE VENISE.

(N° 2180.) Stephano MARTELLANGHI, 1571.

Née en 1542. — Mariée, le 12 octobre 1578, à François-Marie de Médicis, premier du nom, grand-duc de Toscane. — Morte le 19 octobre 1587.

Bianca Capello, fille d'un sénateur de Venise, fut séduite par un jeune Florentin sans naissance et sans fortune qui l'emmena dans sa patrie. Là elle charma les regards de François de Médicis, fils du grand-duc Cosme Ier, et devint bientôt sa maîtresse. Bianca Capello, haïe et repoussée par Cosme, qui voulait faire épouser à son fils

l'archiduchesse Jeanne d'Autriche, employa toutes les ruses de son esprit et les séductions de sa beauté pour conserver le cœur de son amant, qui, marié même, ne rompit pas ses liens avec elle (1565). Ayant succédé à son père en 1574, et devenu veuf en 1578, François de Médicis se laissa subjuguer à l'ascendant de sa maîtresse jusqu'au point de l'épouser secrètement, et peu après, Bianca Capello ayant reçu du sénat de Venise le titre pompeux de *fille véritable et particulière de la république* (16 juin 1579), son mariage avec le grand-duc fut publiquement annoncé. Bianca Capello essaya vainement de donner pour successeur à François de Médicis un enfant supposé, élevé à la cour comme son fils. Elle fut emportée par la même maladie que son mari, et le même jour, à l'âge de quarante-cinq ans.

TOLET (FRANÇOIS),

DE LA COMPAGNIE DE JÉSUS,

CARDINAL.

(N° 2181.) Ancienne collection de la Sorbonne.

Né à Cordoue, en 1532.—Mort le 14 septembre 1596.

François Tolet, élevé à l'université de Salamanque, y montra une facilité d'esprit si précoce et si merveilleuse, qu'à l'âge de quinze ans il professait la philosophie. Il entra ensuite dans la compagnie de Jésus, et son noviciat achevé, ses supérieurs l'envoyèrent à Rome. Son érudition théologique et ses succès dans la chaire ne tardèrent

pas à appeler sur lui l'attention du pape Pie V, qui le nomma son prédicateur. Il fut continué dans cet emploi par Grégoire XIII, Sixte-Quint et Urbain VII, et reçut de Grégoire XIV, d'Innocent IX et de Clément VIII le titre de leur théologien ordinaire. Ces derniers pontifes lui confièrent en même temps diverses missions dont il s'acquitta avec autant de succès que de dextérité. Clément VIII crut devoir à l'éclat de ses services une récompense extraordinaire : il lui donna le chapeau de cardinal, qu'aucun membre de la société de Jésus n'avait reçu avant lui (1593). Tolet joua un rôle important dans la réconciliation de Henri IV avec le saint-siége : il oublia ses rancunes d'Espagnol et de jésuite pour ne voir dans cette grande affaire que les intérêts de la catholicité, et Duperron s'applaudit d'avoir à traiter avec un aussi sage négociateur (1595). Le cardinal Tolet ne survécut pas longtemps au grand événement dans lequel il avait eu tant de part : il mourut en 1596, à l'âge de soixante-quatre ans.

BARONIUS (CÉSAR),
CARDINAL.

(N° 2182.) Ancienne collection de la Sorbonne.

Né à Sora, dans le royaume de Naples, le 30 octobre 1538. — Mort au mois de juin 1607.

Baronius fut un des premiers disciples de saint Philippe Néri, l'illustre fondateur de l'Oratoire, et il succéda

en 1593 à son maître comme général de cette congrégation. Clément VIII, dont il était le confesseur, le fit cardinal et bibliothécaire du Vatican (1596). Peu s'en fallut qu'à la mort de ce pontife, et ensuite à celle de Léon XI (1605), Baronius ne fût porté par le vœu du conclave sur la chaire de saint Pierre : ses talents et ses vertus le rendaient digne de cet honneur; l'opposition de la cour de Madrid l'empêcha de l'obtenir. Jusqu'alors il n'y avait point eu d'histoire de l'Église, et le champ était libre aux centuriateurs de Magdebourg pour raconter ses origines au profit de la réforme. Les Annales ecclésiastiques de Baronius eurent pour but de donner à la catholicité ce monument qui lui manquait; il y mit tous ses travaux et toute sa science, et conduisit ce grand récit jusqu'à la fin du XIIe siècle. Il était le premier à entrer dans cette voie, il était seul à y marcher, et la critique historique, qui n'existait point encore, ne lui prêtait pas son flambeau : les Annales ecclésiastiques renferment donc d'inévitables erreurs; mais elles n'en ont pas moins conservé un haut rang dans l'estime de tous les juges que leur savoir a rendus dignes de les apprécier. Baronius mourut en 1607, à l'âge de soixante-neuf ans.

VETTORI (PIERRE),

SAVANT ITALIEN.

(N° 2183.) Ancienne collection de la Sorbonne.

Né à Florence, le 11 juillet 1499. — Mort le 18 décembre 1585.

« Il est impossible, dit Tiraboschi dans son Histoire de la littérature italienne, de se faire une juste idée de tous les travaux de Vettori, comme philologue et comme critique. Dans ce siècle de l'érudition, aucun savant n'a rendu plus de services aux lettres grecques et latines. » Le catalogue de ses ouvrages est immense; mais il ne se contenta pas d'écrire, il donna pendant quarante ans, dans sa ville natale, des leçons d'éloquence suivies par une nombreuse jeunesse, et l'on peut dire que son enseignement exerça une grande influence sur les lettres italiennes au XVIe siècle. Florence lui accorda tous les honneurs dont elle pouvait combler un de ses enfants depuis qu'elle avait cessé d'être libre; le pape Jules III le nomma chevalier et comte, et il fut recherché, admiré dans toute l'Italie. Il vécut jusqu'à l'âge de quatre-vingt-six ans.

LIPSE (JUSTE),

SAVANT ET PHILOLOGUE,

FILS DE GILLES LIPSE ET D'ISABELLE PETIRIVE.

N° 2184.) Ancienne collection de la Sorbonne.

Né à Isch, en Brabant, le 18 octobre 1547. — Marié, à Cologne, à Anne Calstrie. — Mort le 23 mars 1606.

Juste Lipse dédia son premier ouvrage de philologie au cardinal Granvelle, qui se l'attacha comme secrétaire, et l'emmena à Rome (1566). Les deux années qu'il y

passa furent employées dans la société des savants et l'étude de l'antiquité. Il visita ensuite l'Allemagne, qui était dès lors un pays d'érudition, et accepta une chaire d'éloquence et d'histoire, qui lui fut offerte dans l'université d'Iéna. Son séjour n'y fut que de deux ans. Il retourna au lieu de sa naissance; mais, loin d'y trouver le repos nécessaire à ses études, il n'y rencontra que les fureurs de la guerre. Ce fut alors que la ville de Leyde, dont l'université avait le plus grand renom, et se maintenait florissante au milieu du fracas des armes dont elle était entourée, appela Juste Lipse dans son sein (1579). Le docte professeur ajouta pendant douze ans par ses leçons à la splendeur littéraire dont cette ville s'enorgueillissait; mais il aspirait à rentrer dans sa patrie et dans la religion catholique qu'il avait abandonnée. Ce fut à grand'peine que les magistrats de Leyde le dégagèrent des liens qu'il avait contractés avec leur université, et qu'il put enfin aller en 1593 illustrer par son enseignement la ville de Louvain, aux portes de laquelle il était né. Là ses dernières années furent tranquilles et honorées : Philippe II, glorieux de retrouver sous son sceptre un sujet que tous les princes de l'Europe lui disputaient, le nomma son historiographe, et l'archiduc Albert, gouverneur des Pays-Bas, lui donna une place dans le conseil des affaires d'état. La vaste érudition de Juste Lipse a embrassé les sujets les plus divers : il approfondit la philosophie des stoïciens, écrivit des traités sur la politique et sur l'art de la guerre, commenta Sénèque et Tacite, et se livra même à la controverse religieuse. Il

était âgé de cinquante-neuf ans lorsqu'il mourut à Louvain, le 23 mars 1606.

SIGONIUS (CHARLES),

SAVANT ITALIEN.

(N° 2185.) Ancienne collection de la Sorbonne.

Né à Modène, en 1520. — Mort en 1584.

Carlo Sigonio professa successivement les belles-lettres et l'éloquence à Modène, sa patrie (1546), à Venise (1552) et à Padoue (1560). Son nom remplissait l'Italie, et toutes les villes de cette savante contrée eussent voulu le posséder; mais ce fut Bologne qui, par sa généreuse hospitalité, le fixa dans son sein (1563). Les travaux de Sigonio embrassèrent la philologie, les antiquités romaines et l'histoire du moyen âge; il fut le premier à signaler l'importance qu'il y a pour cette histoire dans la science de la diplomatique, et il répandit sur les faits la lumière de quelques documents originaux inconnus avant lui et déchiffrés par son savoir et sa patience. Il mourut dans sa maison de plaisance, près de Modène, en 1584.

WENCESLAS D'AUTRICHE,

GRAND PRIEUR DE CASTILLE,

SIXIÈME FILS DE MAXIMILIEN II, EMPEREUR D'ALLEMAGNE,
ET DE MARIE D'AUTRICHE

(N° 2186.)

Né en 1561. — Mort en 1578.

FERDINAND,

INFANT D'ESPAGNE,

FILS DE PHILIPPE II, ROI D'ESPAGNE, ET D'ANNE-MARIE D'AUTRICHE, FILLE DE L'EMPEREUR MAXIMILIEN II.

(N° 2187.) M^{me} DU LOREZ, d'après un tableau d'Alonzo Sanchez Coello, peint en 1577, et appartenant a la galerie espagnole.

Né en 1571. — Mort en 1578.

ALEXANDRE FARNÈSE,

DUC DE PARME ET DE PLAISANCE,

GOUVERNEUR DES PAYS-BAS,

FILS D'OCTAVE FARNÈSE, DUC DE PARME ET DE PLAISANCE, ET DE MARGUERITE D'AUTRICHE, FILLE NATURELLE DE CHARLES-QUINT.

(N° 2188.) Ancien tableau.

Né en 1544. — Marié, en 1566, à Marie de Portugal, fille d'Édouard, prince de Portugal, duc de Guimaraens, connétable de Portugal, et d'Isabelle de Bragance. — Mort le 2 décembre 1592.

Alexandre Farnèse fut l'un des plus habiles capitaines du xvi^e siècle. On commença à le remarquer à la bataille navale de Lépante, gagnée sur les Turcs en 1571. Envoyé ensuite dans les Pays-Bas par Philippe II, il y trouva don Juan d'Autriche affaibli par la maladie, et

presque incapable de porter le fardeau du commandement. Il lui succéda dès l'année suivante (1578), et, sous sa main ferme et prudente, les affaires de Philippe II ne tardèrent pas à se relever. Également propre aux négociations et aux combats, Alexandre Farnèse sut enlever les provinces catholiques de la Flandre et du Brabant à l'alliance protestante des Hollandais, et le prince d'Orange, à qui ne suffisaient plus les ressources de son patriotisme et de son génie, se vit réduit à jeter l'union d'Utrecht, à peine formée, entre les bras de la France. Mais l'arrivée du duc d'Anjou n'apporta guère que des dissensions et des embarras à la nouvelle république des Provinces-Unies (1581-1583), et les plus fortes places de l'Escaut et de la Meuse, tombées l'une après l'autre au pouvoir de Farnèse, semblaient promettre à Philippe II le retour prochain des Pays-Bas tout entiers sous sa domination. Aussi ne voulut-il pas permettre à son habile lieutenant de quitter le théâtre de ses victoires pour aller prendre possession du duché de Parme que lui laissait la mort de son père (1586). Mais une diversion puissante vint sauver alors la Hollande des périls que courait son indépendance. Le monarque espagnol, occupé de la grande pensée d'envahir l'Angleterre, voulut que le duc de Parme, avec toutes les ressources de son génie et les forces dont il disposait, secondât les opérations de l'*invincible Armada* (1588). Vain projet! Farnèse resta attaché aux rivages de la Flandre, et bientôt la puissance ébranlée de son maître ne lui fournit plus que d'insuffisantes ressources pour

tenir tête au jeune Maurice de Nassau, en qui la Hollande avait trouvé un général digne de le combattre. Ce fut cependant au milieu de ces difficiles circonstances que le duc de Parme reçut l'ordre d'entrer en France pour aller au secours de la Ligue et sauver Paris des mains de Henri IV (1590). Il accomplit cette tâche en grand capitaine, et, après une campagne de près de quatre mois, rentra aux Pays-Bas ayant gagné sans combat tous les fruits de la victoire. Deux ans après, la ville de Rouen aux abois invoqua de même ses secours, et il força encore Henri IV de lever ce siége. Mais blessé dans sa belle retraite de Caudebec, et épuisé par la fièvre qui le dévorait depuis plusieurs mois, Alexandre Farnèse, au retour de cette expédition, mourut à Arras, le 2 décembre 1592, dans la quarante-huitième année de son âge.

CONDÉ (CHARLES DE), ET SON FILS.

(N° 2189.) Tableau du temps.

1° CHARLES DE CONDÉ,

FILS DE PIERRE DE CONDÉ ET D'ANNE OEMEN.

Né le 23 mars 1535. — Marié à Claire Grusset. — Mort au mois d'avril 1602.

2° JEAN DE CONDÉ,

FILS DU PRÉCÉDENT.

Né..... — Marié à Adrienne Coppens. — Mort.....

Ces deux personnages n'occupent aucune place dans l'histoire. On trouve seulement leurs noms inscrits dans le Nobiliaire des Pays-Bas.

ALLAN (GUILLAUME), DIT ALANUS,
CARDINAL, ARCHEVÊQUE DE MALINES.

(N° 2190.) Ancienne collection de la Sorbonne.

Né à Rossal, dans le comté de Lancastre, en 1532.— Mort en 1594.

Allan, prêtre catholique, ne put rester longtemps en Angleterre sous la domination d'Élisabeth; il se retira à Louvain, et y commença contre la religion anglicane une controverse qui dura autant que sa vie. Ses écrits, secrètement répandus, entretenaient parmi les catholiques anglais une courageuse opposition à l'établissement religieux d'Élisabeth, et ils furent jugés si dangereux par cette princesse, qu'elle en défendit la vente, la lecture même, et punit toute relation avec l'auteur comme crime de haute trahison. Allan n'en devint que plus animé à poursuivre cette guerre contre l'hérésie, et l'on prétend que chacun des vaisseaux de l'*invincible Armada* portait de nombreux exemplaires d'une sorte de manifeste d'insurrection qu'il avait rédigé contre Élisabeth. Sixte-Quint récompensa cette vie de combats soutenus pour l'Église en revêtant Allan de la pourpre romaine, et le nommant archevêque de Malines. Il le chargea de réviser la traduction de la Bible

avec Bellarmin et le cardinal Colonna. Allan mourut en 1594, à l'âge de soixante-deux ans.

SCALIGER (JOSEPH-JUSTE),

DIXIÈME ENFANT DE JULES-CÉSAR SCALIGER, ET D'AUDIETTE DE ROQUES-LOBEJAC.

(N° 2191.) Ancienne collection de la Sorbonne.

Né à Agen, le 4 août 1540. — Mort le 21 janvier 1609.

Joseph-Juste Scaliger succéda à un nom illustré dans la république des lettres, et l'illustra davantage encore. Il soutint toute sa vie la prétention qu'avait eue son père de descendre de l'antique maison des Della Scala de Vérone, prétention mensongère et ridicule d'un orgueil qui, chez l'un comme chez l'autre, pouvait se fonder sur de meilleurs titres. La forte éducation que le jeune Scaliger trouva sous le toit paternel développa à ce point les facultés de son intelligence, qu'il put, seul et sans maître, apprendre treize langues anciennes ou modernes. Cependant on ne le vit pas courir de bonne heure après la gloire que donnait alors l'enseignement public. Attaché pendant plusieurs années au seigneur de la Roche-Pozay, dont il élevait les enfants, il lui dut de pouvoir tantôt faire des voyages dans lesquels il ajoutait au trésor de ses connaissances et formait de savantes amitiés, tantôt jouir, dans une belle terre de Touraine, des studieux loisirs

que lui ménageait une noble hospitalité. Ce fut l'université de Leyde qui, après la retraite de Juste Lipse (1591), l'enleva à cette vie de son choix, qu'il eût voulu ne jamais quitter. Vainement essaya-t-il de se faire un rempart de la volonté de Henri IV contre les instances des États-Généraux : Henri IV était jaloux de complaire à ses alliés de Hollande, et il pressa Scaliger de partir (1593). La vie de ce savant homme s'acheva à Leyde, au milieu des honneurs de l'enseignement académique et de la tranquille jouissance d'une gloire à laquelle toute l'Europe lettrée rendait hommage. Son repos ne fut troublé que par les fâcheuses controverses que lui suscitèrent ses prétentions généalogiques. Scaliger, comme beaucoup de savants de cette époque, qui mettaient l'indépendance et l'honneur de leur raison à quitter la religion de leurs pères, avait embrassé le calvinisme; mais la douceur naturelle de son caractère et son amour exclusif pour les lettres ne permirent jamais aux passions religieuses d'approcher de son âme. Il mourut à l'âge de soixante-neuf ans.

MOONSIA (MADELEINE).

(N° 2192.) Quintin-Metsys.

On ignore les dates de sa naissance et de sa mort : on sait seulement qu'elle se distingua au siége que soutint la ville de Leyde contre les Espagnols, en 1574.

CLAUDE DE FRANCE,

DUCHESSE DE LORRAINE ET DE BAR,

DEUXIÈME FILLE DE HENRI II, ROI DE FRANCE,
ET DE CATHERINE DE MÉDICIS.

(N° 2193.)

Née à Fontainebleau, le 12 novembre 1547. — Mariée, le 22 janvier 1558, à Charles III, duc de Lorraine et de Bar, fils de François I*er*, duc de Lorraine et de Bar, et de Christine de Danemarck. — Morte le 20 février 1575.

Cette princesse n'avait que dix ans lorsque son père, Henri II, la maria, en 1558, à Charles II, duc de Lorraine. Elle mourut dans sa vingt-huitième année, et fut enterrée dans l'église des Cordeliers de Nancy.

GUILLAUME,

DEUXIÈME DU NOM, DIT LE RELIGIEUX,

DUC DE BAVIÈRE-MUNICH,

SECOND FILS D'ALBERT III, DIT LE MAGNANIME, ET D'ANNE D'AUTRICHE, FILLE DE FERDINAND I*er*, EMPEREUR D'ALLEMAGNE, ET D'ANNE DE HONGRIE.

(N° 2194.) Ancien tableau.

Né le 29 septembre 1548. — Marié, le 22 février 1568, à Renée, fille de François, duc de Lorraine et de Bar. — Mort le 7 février 1626.

Ce prince succéda à son père en 1579, et, après un

règne de dix-sept ans, céda la couronne ducale à son fils Maximilien (1596). Il se retira alors dans le couvent des Chartreux, près de Ratisbonne, où il prolongea ses jours jusqu'en 1626. La branche des ducs de Bavière dont Guillaume *le Religieux* fut le chef a pris de lui le nom de branche Wilhelmine.

ÉLISABETH,

REINE D'ANGLETERRE,

FILLE DE HENRI VIII, ROI D'ANGLETERRE, ET D'ANNE DE BOLEYN,
SA SECONDE FEMME.

(N° 2195.) HEALY, d'après Zucchero.

Née le 7 septembre 1533. — Morte le 3 avril 1603.

Élisabeth a eu dans l'histoire le même bonheur que son père Henri VIII : son règne a été despotique, et il est resté populaire. Elle porta sur le trône autant de vices que de vertus, autant de petitesse que de grandeur, et fut sans respect pour des libertés dont le peuple anglais, avant et après elle, s'est toujours montré jaloux à l'excès. Cependant, comme elle sut flatter les préjugés et les passions de ce peuple en les partageant, elle exalta en sa faveur le sentiment national et lui fit produire de grandes choses. De là la reconnaissance et l'admiration qui tinrent, pendant quarante-cinq ans, l'Angleterre à genoux devant Élisabeth; de là le spectacle étrange de

cette fière nation, oubliant sa liberté dans sa gloire, et remettant à régler le compte de ses droits méconnus et de tous les torts de la royauté avec la race infortunée des Stuarts.

Élisabeth, née du mariage de Henri VIII avec Anne de Boleyn, fut d'abord exclue de la succession au trône par un acte de la colère de son père, puis remise en possession de ses droits par le testament qu'il fit en mourant. Surveillée avec une défiance jalouse par les conseillers de son frère Édouard VI, elle fut traitée plus rigoureusement encore sous le règne de sa sœur Marie. On l'arrêta comme complice d'un crime d'état, et on l'enferma dans la Tour de Londres. Elle en sortit, chose étrange, par la protection de l'infant don Philippe, destiné à devenir le plus cruel de ses ennemis, et obtint, au prix d'une profession hypocrite du catholicisme, une retraite tranquille dans le château de Woodstock. Cette retraite lui fut très-utile : la réflexion y développa la vigueur naturelle de son intelligence, et l'étude y ajouta aux connaissances déjà fort étendues que lui avait données son éducation. A la mort de Marie, en 1558, Élisabeth fut reconnue sans obstacle par toute l'Angleterre. Elle sembla d'abord vouloir rester fidèle à la religion catholique, et l'on a dit que ce furent les orgueilleuses prétentions du pape Paul IV qui rejetèrent la fille de Henri VIII au sein de la réforme. Quoi qu'il en soit, elle n'hésita pas à rompre avec Rome et à ressaisir le pouvoir spirituel qui avait appartenu à son père et à son frère.

Le parlement, convoqué par elle en 1559, la déclara gouvernante suprême de l'Église comme de l'État, et les trente-neuf articles formèrent dès lors l'établissement religieux de l'Angleterre. Le traité de paix de Cateau-Cambrésis qu'Élisabeth signa avec la France (2 avril 1559) n'ajoutait ni gloire ni puissance à sa couronne; mais elle se mit aussitôt à l'œuvre pour donner à son royaume de nouveaux moyens de force et de grandeur. On la vit favoriser l'agriculture et le commerce, introduire l'économie et la régularité dans les dépenses publiques, déployer enfin, pour l'accroissement de la marine, la plus active sollicitude. Elle recourait en même temps à de moins nobles armes pour faire triompher son pouvoir, et sa conduite avec la reine d'Écosse, sa voisine et sa parente, n'est qu'une longue suite d'artifices et de noirceurs. Il faut le dire, une misérable jalousie de femme se joignait ici à la rivalité politique, et l'incomparable beauté de la jeune veuve de François II enflammait la haine d'Élisabeth bien plus que les armes d'Angleterre écartelées avec celles de France sur l'écu de Marie Stuart. Aussi, du jour où l'infortunée Marie débarqua à Leith pour y prendre possession de son royaume (1561), jusqu'à l'heure fatale de son supplice (1587), la main d'Élisabeth est-elle dans tous ses malheurs, et, l'on pourrait presque ajouter, dans toutes ses fautes. Ce fut une grande joie pour la reine d'Angleterre de voir sa rivale, chassée du trône, lui demander un asile (1567); mais en traitant comme sa sujette celle qui était son égale, en la promenant de prison en prison,

elle excita en faveur de sa captive la pitié des âmes généreuses, et prépara de graves embarras à son gouvernement. Pour en triompher, elle dressa des échafauds, et y fit monter Norfolk, Throckmorton, Babington et une foule d'autres catholiques, avant d'y faire monter Marie elle-même. Il est vrai qu'avec une impartialité digne de son père elle frappait de la même hache les puritains qui niaient sa suprématie spirituelle; mais ces sanglantes exécutions, en accord avec l'esprit et les mœurs du temps, n'ôtaient rien à Élisabeth de l'amour de ses peuples; et, après avoir refusé au parlement de se donner un époux, elle pouvait se donner des amants, sans que le prestige qui l'entourait en fût affaibli. C'est qu'en elle se personnifiait pour l'Angleterre la cause de son indépendance religieuse, et que rien n'était plus ferme et plus habile que la manière dont cette cause était soutenue par Élisabeth à la face de toute l'Europe. Ainsi la vit-on, tout le temps que durèrent les guerres de religion en France, prêter aux huguenots une assistance tantôt secrète, tantôt déclarée, et souvent efficace; ainsi envoya-t-elle, à plusieurs reprises, aux insurgés des Pays-Bas des régiments anglais, qui arrêtèrent les efforts des armes espagnoles; ainsi finit-elle par braver face à face la puissance de Philippe II et engager, pour le triomphe du protestantisme, une guerre à mort avec le roi catholique. Cette époque est la plus mémorable du règne d'Élisabeth : elle sut échauffer l'enthousiasme de la nation anglaise à la vue des périls qui la menaçaient, opposer les mesures les plus habiles et les plus éner-

giques aux préparatifs gigantesques de son ennemi, profiter enfin de toutes les ressources que donnait à son peuple le génie de la mer, pour achever le désastre de l'*invincible Armada*, commencé par les tempêtes (1588). L'Angleterre lui dut alors la révélation de sa supériorité maritime, et, jusqu'à la fin de cette guerre, elle ne cessa d'humilier le pavillon espagnol par de nouvelles défaites. Élisabeth croyant voir, à l'avénement de Henri IV, la réforme assise sur le trône de France, prêta au monarque des secours dont elle attendait un grand profit pour les intérêts de sa religion et de son royaume. Sa politique fut trompée cette fois, et la paix de Vervins (1598) lui donna le spectacle de la France pacifiée et puissante sous un prince catholique. La folle passion d'Élisabeth vieillie pour le comte d'Essex causa à ses dernières années de mortels déplaisirs: après avoir encouragé, en lui accordant tout, l'ambition de ce jeune seigneur, elle fut réduite à en réprimer les excès et à demander contre lui un arrêt de mort, qu'elle expia par des larmes tardives (1600). Ce fut en vain qu'avant de mourir elle vit l'Irlande, que les Espagnols avaient soulevée et qui s'était donné un chef national, rentrer, épuisée de sang, sous le joug britannique (1602): il n'y avait plus de joie pour son cœur désolé, plus de soulagement à ses infirmités aggravées par le poids de l'âge, et elle acheva sa vie au milieu de toutes les amertumes d'une mort anticipée.

LEICESTER (ROBERT DUDLEY,

COMTE DE),

FILS DE JEAN DUDLEY, DUC DE NORTHUMBERLAND, ET DE...

(N° 2196.) Cablitz, d'après un portrait de la galerie de Hampton-Court.

Né en 1531. — Marié : 1° à lady Douglas Howard, baronne douairière de Sheffield ; 2° en 1578, à la veuve de Walter Dévereux, comte d'Essex. — Mort en 1588.

Le comte de Leicester doit toute la célébrité qu'il a dans l'histoire à la faveur dont il jouit pendant trente ans auprès de la reine Élisabeth. Ce ne fut du reste qu'un courtisan doué des dons extérieurs qui peuvent plaire, mais, sans foi, sans honneur, et jugé capable des crimes les plus noirs par ses contemporains. Il était fils de ce duc de Northumberland, qui, maîtrisant les dernières volontés d'Édouard VI, avait dicté à ce jeune monarque le fatal testament qu'il fit en faveur de Jane Grey. Robert Dudley, à l'avénement de la reine Marie, partagea la prison de son père, sans le suivre à l'échafaud, et, rendu à la liberté ainsi qu'à son rang, il fut investi de la charge de maître de l'artillerie. Mais à peine Élisabeth eut-elle succédé à sa sœur, qu'elle subit le charme de la noble figure et des manières élégantes de l'habile courtisan, et commença à lui prodiguer les marques les plus éclatantes de son amour. Elle le fit son grand-écuyer et lui donna l'ordre de la Jarretière en même temps que les belles seigneuries de Denbigh et

de Kenilworth. Telle était alors la faveur de Dudley qu'il aspira à la main de sa souveraine, et se prépara, dit-on, à cet honneur en faisant périr sa femme par le poison (1560). Ce fut en 1564 qu'il reçut de la reine le titre de comte de Leicester, auquel il joignit bientôt celui de chancelier de l'université d'Oxford. Tout autre que lui eût encouru la disgrâce d'Élisabeth pour les offenses qu'il prodiguait à une maîtresse si hautaine; mais ni ses parjures, ni les empoisonnements dont il était accusé, ne firent jamais déchoir sa fortune. Deux fois il fut envoyé dans les Pays-Bas pour y soutenir contre l'Espagne la cause des insurgés avec l'or et les troupes de l'Angleterre (1585-1587) : deux fois il y trouva les revers dus à son impéritie, et n'en revint que plus puissant à la cour. Élisabeth ne se dégoûta même pas de cet odieux favori en l'entendant lui conseiller de se défaire par le poison de l'infortunée Marie Stuart. Lorsque enfin l'*invincible Armada* commença à menacer les côtes d'Angleterre (1588), ce fut à lui que la reine donna le commandement du camp de Tilbury, et elle alla jusqu'à l'investir d'un pouvoir sans exemple en le créant lord-lieutenant d'Angleterre et d'Irlande. Les fidèles conseillers d'Élisabeth, qui rougissaient de cet acte de la faiblesse de leur souveraine, ne l'eussent point empêché de s'accomplir, si Leicester n'eût été, à cette époque même, surpris par la mort (4 septembre 1588). Élisabeth le pleura, mais en même temps fit vendre publiquement ses biens pour l'acquit de certaines sommes qu'il devait à l'échiquier.

AMURATH OU MOURAD III,

SULTAN DES TURCS OTTOMANS,

FILS AÎNÉ DE SÉLIM II.

(N° 2197.)

Né en 1546. — Mort le 17 janvier 1595.

Amurath III succéda à son père Sélim II, le 13 décembre 1574. Fidèle à la politique ombrageuse et barbare des sultans ottomans, il fit étrangler, la nuit même de son entrée au sérail, ses cinq frères, dont le plus âgé avait moins de huit ans. Les historiens turcs disent de ce prince qu'il ouvrit avec les nations chrétiennes des relations plus étendues qu'aucun de ses prédécesseurs : Élisabeth conclut avec lui le premier traité de commerce entre l'Angleterre et la Porte. Amurath III, sans commander lui-même ses armées, fit heureusement la guerre. Celle qu'il soutint pendant douze ans contre le schah de Perse aboutit à la conquête de trois provinces, qui vinrent agrandir l'empire ottoman. En même temps qu'il poussait ses armées vers l'Orient, Amurath maintenait en Occident la puissance turque : il triompha des prétentions de l'empereur Maximilien II sur le trône de Pologne, et y fit monter son vassal Étienne Battori, vayvode de Transylvanie (1575). Plus tard (1585), il réclama de Rodolphe II, successeur de Maximilien, le tribut dont ce prince était redevable à la Porte, et, soutenant sa réclamation par les armes, il envoya en

Hongrie son grand vizir Sinam-Pacha, qui s'empara de l'importante place de Raab sur le Danube (1592). Amurath III mourut, le 17 janvier 1595, à l'âge de quarante-neuf ans.

HENRI DE BOURBON,

PRINCE DE BEARN,

PLUS TARD ROI DE NAVARRE, PUIS ROI DE FRANCE.

(N° 2198.) François PORBUS [1].

HENRI IV,

ROI DE FRANCE ET DE NAVARRE.

(N° 1265, page 64 du tome VII.) M^{me} DE LÉOMENIL.

HENRI IV,

ROI DE FRANCE ET DE NAVARRE.

(N° 2199.) Ancien tableau de l'école allemande.

HENRI IV,

ROI DE FRANCE ET DE NAVARRE.

(N° 2200.) Ancien tableau.

HENRI IV,

ROI DE FRANCE ET DE NAVARRE.

(N° 2201.) ALBRIER, d'après François Quesnel.

[1] On lit dans la partie inférieure du tableau l'inscription suivante : Henry prince de Navarre en l'eage de 4 ans. ao. 1557.

HENRI IV,
ROI DE FRANCE ET DE NAVARRE.
(N° 2202.) Portrait en pied, par François Porbus, le fils.

HENRI IV,
ROI DE FRANCE ET DE NAVARRE.
(N° 2203.) Ary Scheffer, portrait équestre.

HENRI IV,
ROI DE FRANCE ET DE NAVARRE.
(N° 2204.)

HENRI IV,
ROI DE FRANCE ET DE NAVARRE.
(N° 2205.) Pierre Franque.

HENRI IV,
ROI DE FRANCE ET DE NAVARRE,
ET LE CARDINAL DE MÉDICIS.
(N° 2206.)

On sait que le cardinal de Médicis fut envoyé en France comme légat par Clément VIII, après la réconciliation de Henri IV avec le saint-siége, et qu'il contribua puissamment à l'ouverture des conférences de Vervins.

HENRI IV,
MÉDIATEUR ENTRE LES PROVINCES-UNIES ET LES ESPAGNOLS.
(N° 2207.) Tableau de l'école d'Otto Venius.

On lit dans la Vie du président Jeannin, que cet

habile négociateur fut envoyé en Hollande par Henri IV dans les années 1607, 1608 et 1609. L'objet principal de cette mission « fut la paix projetée entre les Provinces-Unies et l'Espagne, qui avait accepté plutôt que demandé la médiation de la France. Jeannin ne parla que de trêve; mais il en régla les conditions de manière à les rendre équivalentes aux solides avantages de la paix. Les États-Généraux remercièrent solennellement Henri IV de leur avoir envoyé un ministre si sage et si éclairé. » C'est sans doute vers cette époque et à l'occasion de cette trêve que fut fait en Hollande le tableau qui porte pour inscription : « Henri IV, médiateur entre les Provinces-Unies et les Espagnols. »

MARGUERITE DE FRANCE,

REINE DE NAVARRE ET DE FRANCE,

TROISIÈME FILLE DE HENRI II, ROI DE FRANCE,
ET DE CATHERINE DE MÉDICIS.

(N° 2208.) Tableau du temps.

Née le 14 mai 1553. — Mariée à Paris, le 18 août 1572, à Henri de Bourbon, roi de Navarre, depuis roi de France sous le nom de Henri IV. — Morte le 27 mars 1615.

Marguerite de France, fille de Henri II, sœur de Charles IX et de Henri III, offrit dans sa personne en un degré vraiment extraordinaire, ce mélange des goûts

les plus délicats de l'intelligence avec les goûts grossiers d'une débauche sans frein, qui caractérise les derniers Valois. En un temps où la corruption était si générale et si profonde, elle en dépassa tellement la mesure ordinaire, que ni la grandeur de sa naissance ni l'éclat de son esprit et de sa beauté ne la sauvèrent de l'avilissement et du mépris. Insouciante de l'opinion de ses contemporains, elle a essayé de tromper la postérité, et a laissé des Mémoires qui ne sont qu'une apologie mensongère de ses désordres; mais la postérité s'est refusée à la juger sur ce faux témoignage, et tous les artifices de sa narration, toutes les grâces de son langage ont été perdus pour l'effet qu'elle a voulu produire. Sa vie est un des scandales de l'histoire du xvie siècle.

Son mariage avec le roi de Navarre, en 1572, fut un acte de violence exercé sur l'un et sur l'autre : aucun des deux ne prit au sérieux cet engagement qui les liait contre leur gré, et mari et femme donnèrent un égal éclat à leurs galanteries. Celles de Marguerite déchaînèrent contre elle toute la colère de son frère Henri III ; elle lui devint plus odieuse encore en s'unissant aux intrigues politiques du duc d'Anjou et secondant sa fuite (1575). Bientôt l'évasion du roi de Navarre (1576) vint accroître les embarras de la cour, qui pendant quatre ans l'avait tenu captif. Ce prince, à peine libre, était rentré au sein de la religion réformée, et avait redemandé à Henri III la reine son épouse; elle lui fut refusée pendant trois ans, et ce ne fut qu'en 1579 que Catherine de Médicis la conduisit à la petite cour de Navarre.

Marguerite y passa cinq années, vivant avec son mari dans une sorte de bonne intelligence qui ne les honorait ni l'un ni l'autre; puis, se disant gênée en Béarn dans l'exercice de la religion catholique, elle demanda à retourner à la cour du roi son frère (1584). Elle n'y reçut de Henri III que des affronts trop mérités et si publics que le roi de Navarre fut condamné à en demander et à en apprendre la cause. Il fut dès lors impossible à ce prince de garder avec Marguerite les apparences mêmes de l'union conjugale, et il la laissa continuer obscurément ses désordres, enfermée dans son château d'Usson, au fond de l'Auvergne. Elle y passa près de vingt ans, et ce fut là qu'elle écrivit ses Mémoires. Cependant Henri IV, possesseur tranquille de son royaume, songea tout d'abord à rompre un mariage qui lui faisait honte et devait le laisser sans postérité. Tant qu'elle se crut menacée de voir Gabrielle d'Estrées régner à sa place, Marguerite refusa d'entendre aux ouvertures de son mari; mais, lorsqu'elle le sut décidé à conclure une alliance royale, elle accomplit volontiers son sacrifice, n'y mettant d'autre condition que le payement de ses dettes et une pension considérable (1599). Le rôle de Marguerite semblait fini sur la scène du monde, mais elle ne l'entendait pas ainsi : tourmentée jusqu'au bout par le goût de l'intrigue et le besoin des émotions d'une vie agitée, elle vint à Paris en 1606, sans y être autorisée par le roi, et obtint de lui la permission d'y rester. Henri IV eut à gémir des habitudes de désordre et de prodigalité que l'âge n'avait point guéries dans cette princesse; mais il la traita avec

une extrême condescendance, et ne lui infligea d'autre punition que de la forcer, en 1610, à assister au couronnement de celle qui avait pris sa place. Marguerite, dernier reste du sang des Valois, mourut, en 1615, à l'âge de soixante-deux ans.

MARIE DE MÉDICIS,

REINE DE FRANCE ET DE NAVARRE,

FILLE AÎNÉE DE FRANÇOIS-MARIE DE MÉDICIS, PREMIER DU NOM, GRAND-DUC DE TOSCANE, ET DE JEANNE D'AUTRICHE.

(N° 2209.) Tableau du temps.

Née le 26 avril 1575. — Mariée à Lyon, le 27 décembre 1600, à Henri IV, roi de France et de Navarre. — Morte le 3 juillet 1642.

MARIE DE MÉDICIS,

REINE DE FRANCE ET DE NAVARRE.

(N° 2210.) Ancien tableau.

MARIE DE MÉDICIS,

REINE DE FRANCE ET DE NAVARRE.

(N° 2211.) Albrier, d'après un tableau de Porbus, de la galerie du Musée royal.

Marie de Médicis, avec un caractère hautain et emporté, un esprit borné et opiniâtre, n'apporta pas à

Henri IV le bonheur domestique, et contribua à l'entretenir dans ses coupables habitudes de galanterie. Livrée à l'ascendant de la trop célèbre Leonora Galigaï, elle ne voyait que par les yeux de cette femme, et semblait en toutes choses prendre le contre-pied des volontés du roi son mari. Elle était Espagnole dans le cœur, tandis que la politique de Henri IV tendait à abaisser la maison d'Autriche pour rendre la France prépondérante en Europe. Cependant, à la veille de se rendre à son armée pour accomplir ses grands desseins, le roi crut devoir à son épouse une marque solennelle de sa confiance : il la fit couronner à Saint-Denis, et c'était à elle qu'il se proposait de laisser la régence. On sait comment le couteau de Ravaillac anéantit alors les projets de Henri IV, et l'on sait aussi comment Marie de Médicis encourut, quoique à tort, le soupçon d'avoir dirigé ce coup fatal (14 mai 1610). Quelques heures après le crime commis, le duc d'Épernon, que la rumeur publique lui donnait pour complice, la fit reconnaître comme régente par le parlement. Rien de plus honteux, rien de plus misérable peut-être dans notre histoire que les années de la régence de Marie de Médicis : on y voit détruit pièce à pièce tout ce qu'avaient fait le génie d'un grand roi et la sagesse de son ministre; les trésors amassés par une prévoyante économie livrés en proie à d'indignes favoris; tous les emplois, toutes les dignités données à l'intrigue ou aux plus honteux services; partout le désordre, partout le pillage, et l'autorité nulle part : on y voit la politique nationale délaissée au profit

d'une politique étrangère, et la France enchaînée aux intérêts de l'Espagne par un double mariage. Marie de Médicis, en proclamant la majorité de son fils et en lui donnant une épouse (1615), crut avoir affermi sa domination; mais les Concini, à qui elle livrait le royaume, avaient amassé sur leurs têtes un tel fardeau de haine, qu'ils y succombèrent, et entraînèrent dans leur ruine le pouvoir de leur bienfaitrice (1617). On voit commencer alors pour Marie de Médicis des alternatives de bonne et mauvaise fortune, de crédit ou de disgrâce, qui durèrent treize ans. Repoussée par le connétable de Luynes tout le temps que ce favori gouverna Louis XIII, elle rentra triomphante au conseil quand il eut cessé de vivre (1621), et crut s'y fortifier en y faisant asseoir à côté d'elle le cardinal de Richelieu (1624). Mais, au lieu de se donner un serviteur, elle avait donné un maître absolu à Louis XIII, et au royaume un grand ministre. Après une lutte tantôt sourde tantôt déclarée entre les passions égoïstes et violentes d'une femme et le puissant génie qui travaillait à fonder la grandeur de la France, la *journée des dupes* laissa à Richelieu une victoire sans retour (1630). D'imprudents conseillers poussèrent Marie de Médicis hors des frontières du royaume, et le cardinal décida qu'elle ne les repasserait jamais. Vainement elle en appela au cœur de son fils, vainement elle invoqua en suppliante ce parlement qu'elle s'était plu autrefois à humilier sous son superbe pouvoir : toutes ses démarches furent sans succès. Louis XIII tremblait sous les volontés de son ministre; le parlement n'avait plus de voix dans

l'état, et Florence était l'asile marqué par Richelieu à Marie de Médicis. Il en coûtait trop à cette âme orgueilleuse de rendre sa patrie témoin de sa grandeur abaissée : elle aima mieux aller à Londres demander l'appui de son gendre Charles Ier (1639). Mais ce prince, aux prises lui-même avec les embarras les plus graves, ne lui prêta d'autre secours que celui d'une infructueuse négociation, et bientôt même l'Angleterre, où grondaient les premiers orages d'une révolution, ne fut plus un sûr asile pour la reine exilée. Ce fut à Cologne que Marie de Médicis alla fixer sa destinée errante; ce fut là que la veuve de Henri IV, délaissée et presque sans ressources, digne objet de pitié même pour ses ennemis, mourut, le 3 juillet 1642, dans la soixante-septième année de son âge.

FRANÇOIS DE BOURBON,

PRINCE DE CONTY,

SOUVERAIN DE CHÂTEAU-REGNAULT, SEIGNEUR DE BONNESTABLE ET DE LUCÉ, ETC.

TROISIÈME FILS DE LOUIS DE BOURBON, PREMIER DU NOM, PRINCE DE CONDÉ, ET D'ÉLÉONORE DE ROYE, SA PREMIÈRE FEMME.

(N° 2212.) D'après un portrait de la collection du château d'Eu.

Né à la Ferté-sous-Jouarre, le 19 août 1558. — Marié : 1° au mois de janvier 1582, à Jeanne de Coëme, dame de Bonnestable et de Lucé, veuve de Louis, comte de Montafié, en Piémont ; 2° le 24 juillet 1605, à Louise-Marguerite de Lorraine, fille de Henri de Lor-

raine, premier du nom, duc de Guise, et de Catherine de Clèves. — Mort le 3 août 1614.

Le prince de Conty, âgé seulement de dix-huit ans, siégea aux états de Blois de 1576. En 1587, il quitta la cour pour aller se ranger sous la bannière de son cousin le roi de Navarre, revint l'année suivante à l'armée de Henri III, et, à la mort de ce prince, fut le premier à reconnaître le chef de la maison de Bourbon pour roi de France (1589). Il combattit à Ivry (1590), assista au sacre de Henri IV à Chartres, en 1594, et, le 17 octobre 1610, représenta à celui de Louis XIII le duc de Normandie. Il mourut à Paris, sans postérité, en 1614, dans l'hôtel abbatial de Saint-Germain-des-Prés.

HENRI DE BOURBON,
DUC DE MONTPENSIER,

FILS UNIQUE DE FRANÇOIS DE BOURBON, DUC DE MONTPENSIER, ET DE RENÉE D'ANJOU, MARQUISE DE MÉZIÈRES, COMTESSE DE SAINT-FARGEAU.

(N° 2213.) CORNEILLE, de Lyon.

Né à Mézières en Touraine, le 12 mai 1573. — Marié, le 15 mai 1597, à Henriette-Catherine de Joyeuse, duchesse de Joyeuse, fille unique de Henri, duc de Joyeuse, comte du Bouchage, maréchal de France, et de Catherine de Nogaret de la Valette. — Mort le 27 février 1608.

HENRI DE BOURBON,

DUC DE MONTPENSIER.

(N° 2214.) D'après un portrait de la collection du château d'Eu.

HENRI DE BOURBON,

DUC DE MONTPENSIER.

(N° 2215.) Rioult, d'après un portrait de la collection du château d'Eu.

Henri de Bourbon portait le titre de prince de Dombes, et n'était âgé que de seize ans lorsque Henri IV l'envoya combattre en Bretagne le duc de Mercœur. Son inexpérience et son peu d'union avec le prince de Conty, son cousin, le firent battre sous les murs de la petite ville de Craon (1592). Nommé gouverneur de Normandie, à la mort de son père, il fut employé par le roi à réduire, en 1594, les villes de cette province qui n'avaient point fait leur soumission. Lorsque Henri IV, en 1597, courut reprendre Amiens surpris par les Espagnols, le duc de Montpensier commandait l'avant-garde de l'armée royale, et, trois ans après, il accompagna encore ce monarque dans sa campagne de Savoie. Il mourut à Paris, en 1608, à l'âge de trente-cinq ans.

MONTPENSIER (HENRIETTE-CATHERINE DE JOYEUSE,

DUCHESSE DE),

FILLE UNIQUE DE HENRI, DUC DE JOYEUSE, COMTE DU BOUCHAGE, MARÉCHAL DE FRANCE, ET DE CATHERINE DE NOGARET DE LA VALETTE.

(N° 2216.) Ancien portrait.

Née à Paris, au Louvre, le 8 janvier 1585. — Mariée : 1° le 15 mai 1597, à Henri de Bourbon, duc de Montpensier; 2° en 1611, à Charles de Lorraine, duc de Guise. — Morte à Paris, le 25 février 1656.

Cette princesse, devenue veuve en 1608, obtint des lettres de continuation de pairie en faveur de Marie de Bourbon, sa fille, unique héritière du duché de Montpensier. Elle épousa en secondes noces Charles de Lorraine, duc de Guise, et mourut à Paris, à l'âge de soixante et onze ans.

CATHERINE D'ORLÉANS,

MADEMOISELLE DE LONGUEVILLE,

FILLE AÎNÉE DE LÉONOR D'ORLÉANS, DUC DE LONGUEVILLE, ET DE MARIE DE BOURBON, DUCHESSE D'ESTOUTEVILLE.

(N° 2217.) Tableau du temps.

Née en..... — Morte en 1638.

Cette princesse ne fut point mariée, et occupa toute sa vie à des fondations religieuses. Elle mourut aveugle à Paris, et fut enterrée dans l'église des Carmélites de la rue du Faubourg-Saint-Jacques.

JOYEUSE (FRANÇOIS, DUC DE),
CARDINAL,
ARCHEVÊQUE DE ROUEN,

SECOND FILS DE GUILLAUME, DEUXIÈME DU NOM, VICOMTE DE JOYEUSE, MARÉCHAL DE FRANCE, ET DE MARIE DE BATARNAY DU BOUCHAGE.

(N° 2218.) Ancien portrait.

Né le 24 juin 1562. — Mort le 23 août 1615.

Ce prélat, porté par la faveur de son frère aux plus grands honneurs de l'Église, s'en montra digne par sa piété et ses lumières. Nommé archevêque de Narbonne en 1583 et peu après cardinal, il fut envoyé par Henri III à Rome, avec le titre de protecteur des affaires de France, et y soutint dignement les prérogatives du roi son maître contre les prétentions de l'ambassadeur de Philippe II. A son retour, il fut placé sur le siége de Toulouse, et, après l'abjuration de Henri IV (1593), fut un des cardinaux qui s'entremirent pour ménager sa réconciliation avec le saint-siége. Ce prince lui donna, en 1604, l'archevêché de Rouen, et, l'année suivante, l'assemblée générale du clergé tenue à Paris eut pour président le cardinal de Joyeuse. Paul V le nomma, en

1606, son légat en France, et le chargea de le représenter comme parrain au baptême du dauphin, qui se fit à Fontainebleau. Ce fut lui qui, en 1610, la veille de la mort de Henri IV, couronna à Saint-Denis la reine Marie de Médicis, et, cinq mois après, il sacra à Reims le jeune roi Louis XIII. Le cardinal de Joyeuse présida l'ordre du clergé aux états généraux de 1614, et mourut l'année suivante, à Avignon, dans la cinquante-quatrième année de son âge.

OSSAT (ARNAUD D'),
CARDINAL.

(N° 2219.) Ancienne collection de la Sorbonne.

Né à Cassagnabère, le 23 août 1536. — Mort le 13 mars 1604.

OSSAT (ARNAUD D'),
CARDINAL.

(N° 2220.) D'après un portrait de l'ancienne collection de la Sorbonne.

Arnaud d'Ossat, d'une famille obscure et pauvre, dut son éducation à la charité, et sa fortune à son éducation. Il rencontra à Paris Paul de Foix, qui goûta les charmes de son esprit et l'étendue de son savoir, lui fit donner un petit emploi dans la magistrature, et finit par l'emmener à Rome. D'Ossat resta près de trente ans dans cette métropole du monde chrétien, qui était alors le

centre auquel venaient aboutir les plus grands intérêts de la politique européenne. Ce fut là que, simple clerc d'abord et sans caractère public, il s'initia à la pratique des affaires, et il y réussit à tel point que la diplomatie romaine n'eut bientôt plus pour lui de secret. Sa modestie, autant que son habileté, en faisait un instrument précieux entre les mains des ambassadeurs de France auprès du saint-siége. Aussi Paul de Foix, le cardinal Hippolyte d'Este et le cardinal de Joyeuse le prirent-ils tour à tour pour leur secrétaire. Survinrent les audacieuses entreprises de la Ligue et son triomphe à la journée des Barricades. D'Ossat, resté à Rome malgré les offres brillantes de Henri III qui l'appelait dans ses conseils (1588), ne cessa pas d'y servir avec une courageuse fermeté les intérêts de son maître. On le vit, sous les coups de la faction espagnole qui dominait à la cour pontificale, écrire contre la Ligue un mémoire dans lequel était dévoilée la politique ambitieuse des Guises. Il fit plus : lorsque la conversion de Henri IV trouvait encore Rome incrédule et défiante, il travailla, sans mission pour le faire, à la réconciliation de ce monarque avec l'Église. L'infructueuse ambassade du duc de Nevers auprès de Clément VIII (1594) ne découragea point ses patients efforts, et il avait tout aplani pour le succès, quand Duperron fut envoyé pour mener à fin avec lui cette grande affaire (1595). Le roi récompensa les services que lui rendit d'Ossat dans cette mémorable circonstance en le créant conseiller d'état et évêque de Rennes. Il continua plusieurs années encore à s'aider en Italie de

l'expérience et des talents d'un si habile diplomate, et ne crut pas trop faire en demandant pour lui la pourpre et lui donnant l'évêché de Bayeux (1599-1600). Il était de la destinée du cardinal d'Ossat de rester pauvre au faîte même des dignités de l'Église. Sully ne lui pardonna point d'être l'ami de Villeroy, et, disputant les bienfaits de Henri IV à un homme qui l'avait si bien servi, il n'eut pas honte de le réduire à mourir dans la détresse (13 mars 1604). Les lettres de d'Ossat à Villeroy ont toujours été considérées comme un des manuels les plus instructifs pour la pratique des affaires : elles sont en même temps un des monuments les plus remarquables de la langue française au xvie siècle.

DUPERRON (JACQUES DAVY),

CARDINAL,

FILS DE JULIEN DAVY, MÉDECIN.

(N° 2221.) Ancienne collection de la Sorbonne.

Né dans le canton de Berne, le 25 novembre 1556. — Mort le 5 septembre 1618.

Duperron était issu d'une famille française réfugiée dans le canton de Berne, pour échapper aux peines portées contre les huguenots. Il vint à Paris, sans autres ressources que celles de son esprit, et reconnut bientôt qu'il n'y avait point pour lui d'espérance de fortune hors de la religion catholique. Il s'y fit instruire, entra dans les ordres, et obtint bientôt la charge de lecteur de

Henri III. L'étendue prodigieuse de sa mémoire et la facilité de son élocution lui procurèrent de brillants succès, en même temps que ses vers lui donnaient un rang élevé parmi les beaux esprits du temps. Après la mort de Henri III, Duperron ne se donna ni à Henri IV ni à la Ligue ; il mit ses talents au service de l'ambition médiocre et vaniteuse du cardinal de Vendôme, cadet de la maison de Bourbon, et essaya de former en faveur de ce prince un tiers-parti. Cette tentative avortée, loin de le perdre, le fit connaître de Henri IV, qui se l'attacha en lui donnant l'évêché d'Évreux (1591). Duperron eut avec Renaud de Beaune, archevêque de Bourges, la plus grande part à la conversion du monarque. Il eut moins de succès, plus tard, auprès de quelques-uns des seigneurs huguenots, qu'il voulut convaincre par ses arguments et par l'exemple de leur maître. Une nouvelle occasion de fortune s'offrit à l'ambitieux prélat : Henri IV l'envoya à Rome joindre ses efforts à ceux d'Arnaud d'Ossat, pour le réconcilier avec l'Église (1595). Cette mission heureusement accomplie accrut sa faveur auprès du roi, mais ne lui donna pas encore le chapeau de cardinal, objet de ses vœux. Il ne l'obtint qu'en 1604, et fut nommé, la même année, protecteur des affaires de France à Rome. La médiation habile de Duperron, pendant son séjour en Italie, rétablit la paix entre la république de Venise et le saint-siége, et, à son retour en France, Henri IV lui donna l'archevêché de Sens, un des plus riches du royaume. Le cardinal Duperron se montra le défenseur le plus zélé des prérogatives de la cour de Rome contre

les doctrines gallicanes et les arrêts des parlements. On le vit, aux états généraux de 1614, combattre énergiquement les articles dans lesquels le tiers état voulait établir l'indépendance absolue du pouvoir temporel, et la harangue qu'il prononça dans cette occasion fut un des plus remarquables monuments de son éloquence. Duperron, qui était alors un des organes les plus éminents de la controverse catholique, travaillait à une réfutation des arguments théologiques de Jacques Ier, roi d'Angleterre, lorsque la mort vint le surprendre dans la soixante-deuxième année de son âge (5 septembre 1618).

BONZI (JEAN DE),

CARDINAL, ÉVÊQUE DE BÉZIERS, GRAND AUMÔNIER DE LA REINE MARIE DE MÉDICIS,

FILS DE DOMINIQUE DE BONZI, SÉNATEUR DE FLORENCE.

(N° 2222.) Rioult, d'après un portrait du temps.

Né..... — Mort le 4 juillet 1621.

Jean de Bonzi fit à Padoue de fortes études dans le droit civil et canonique, et mérita, par la supériorité de ses lumières, d'être choisi pour arbitre dans le différend élevé entre le grand-duc de Toscane Jean-François de Médicis et le pape Clément VIII. Nommé sénateur de Florence, quoique son âge lui interdît ces fonctions, il reçut de Henri IV l'évêché de Béziers, en 1598, et célébra le mariage de ce prince avec Marie de Médicis (1600). La place de grand aumônier de la reine fut créée

pour lui, et plus tard le roi lui fit obtenir le chapeau de cardinal. Le cardinal de Bonzi siégea aux états généraux de 1614, et se retira, en 1621, à Rome, où il mourut.

BEAUNE (RENAUD DE),

FILS DE GUILLAUME DE BEAUNE, BARON DE SAMBLANÇAY,
ET DE BONNE COTHEREAU.

(N° 2223.) Ancienne collection de la Sorbonne.

Né à Tours, en 1527. — Mort en 1606.

Renaud de Beaune était petit-fils du malheureux Samblançay, surintendant des finances sous François I^{er}, et naquit l'année même où son aïeul périt sur l'échafaud. Il entra d'abord dans la magistrature, et était président aux enquêtes lorsqu'il quitta le Parlement pour les honneurs de l'Église. Il fut nommé évêque de Mende en 1568, archevêque de Bourges en 1581, et, en 1591, grand aumônier de France. Les ligueurs le croyaient dévoué à leur cause, lorsqu'en 1588, aux états de Blois, ils le donnèrent pour substitut au cardinal de Guise, président de l'ordre du clergé. Mais, après l'assassinat des princes lorrains, l'archevêque de Bourges, au lieu de s'associer aux colères de la Ligue, se rattacha plus fortement à l'autorité royale, et fut le premier des évêques de France à proclamer les droits de Henri IV. Il fut aussi le plus actif à travailler à la conversion de ce monarque, et ne craignit pas de lui donner l'abso-

lution que le saint-siége lui refusait. Ses ennemis lui attribuèrent, en cette occasion, la pensée coupable de détacher la France de l'obédience de Rome et d'ériger en sa faveur une sorte de patriarcat. Si Clément VIII ne crut pas à cet ambitieux projet de l'archevêque de Bourges, du moins ne lui pardonna-t-il pas aisément le droit qu'il s'était arrogé de relever Henri IV des censures pontificales, et il lui fit attendre six ans ses bulles pour le siége de Sens, sur lequel le roi l'avait placé (1602). Renaud de Beaune était regardé en son temps comme un des plus éloquents prélats de l'Église gallicane. Il mourut en 1606, à l'âge de soixante et dix-neuf ans.

ROSE (GUILLAUME),
ÉVÊQUE DE SENLIS.

(N° 2224.) Tableau du temps.

Né vers 1542, à Chaumont-en-Bassigny. — Mort à Senlis, le 10 mars 1602.

Nous ne donnons pas ici de notice sur la vie de Guillaume Rose, parce que le tableau qui porte le n° 2224 n'est point le portrait de ce prélat. Ce tableau représente la fameuse procession de la Ligue, qui fut conduite par Guillaume Rose, et qui offrit aux Parisiens assiégés un spectacle à la fois grotesque et terrible.

THIARD (PONTUS DE),

SEIGNEUR DE BISSY, ÉVÊQUE DE CHÂLON-SUR-SAÔNE,

FILS DE JEAN DE THIARD, SEIGNEUR DE BISSY,
ET DE JEANNE DE GANAY.

(N° 2225.) ALBRIER, d'après un tableau de famille.

Né en 1523. — Mort le 23 septembre 1605.

Pontus de Thiard, d'une ancienne et noble famille du Mâconnais, fut un de ces beaux esprits admirés de son temps et oubliés du nôtre, dont il y eut un assez grand nombre au XVI° siècle. Il était une des étoiles de la fameuse pléiade de Ronsard. Nommé par Henri III évêque de Châlon-sur-Saône, il quitta cette ville et son siége épiscopal en 1589, plutôt que de se faire un des instruments de la Ligue. Vers la fin de sa vie, il remit à son neveu l'administration de son diocèse, et se retira à son château de Bragny, où il acheva ses jours entre la culture des lettres et les devoirs de son ministère.

MAYENNE (CHARLES DE LORRAINE,

DUC DE),

AMIRAL DE FRANCE.

(N° 1318, page 111 du tome VII.)

MAYENNE (CHARLES DE LORRAINE,

DUC DE);

AMIRAL DE FRANCE.

(N° 2226.) Tableau du temps.

MAYENNE (CHARLES DE LORRAINE,

DUC DE).

(N° 2227.) Féron, d'après un portrait de la collection du château de Beauregard.

SOMMERIVE (CHARLES-EMMANUEL DE LORRAINE,

COMTE DE),

SECOND FILS DE CHARLES DE LORRAINE, DUC DE MAYENNE, AMIRAL DE FRANCE, ET DE HENRIETTE DE SAVOIE, MARQUISE DE VILLARS, COMTESSE DE TENDE ET DE SOMMERIVE.

(N° 2228.) Debacq, d'après un tableau de l'ancienne collection de M^{lle} de Montpensier, au château d'Eu.

Né à Grenoble, le 19 octobre 1581. — Mort le 14 septembre 1609.

Ce jeune prince, qui n'a laissé aucun souvenir à l'histoire, mourut à Naples, à l'âge de vingt-huit ans.

CHARLES-EMMANUEL DE SAVOIE,

DUC DE NEMOURS,

GOUVERNEUR DU LYONNAIS, DU FOREZ ET DU BEAUJOLAIS,

FILS AÎNÉ DE JACQUES DE SAVOIE, DUC DE NEMOURS, ET D'ANNE DE FERRARE, VEUVE DE FRANÇOIS DE LORRAINE, DUC DE GUISE.

(N° 2229.) D'après un portrait de la collection du château d'Eu.

Né au château de Nanteuil, au mois de février 1567. — Mort au mois de juillet 1595.

Le duc de Nemours ne suivit point le conseil que lui avait laissé son père en mourant, de ne pas se mêler aux guerres de religion qui désolaient la France. Il était, en 1588, gouverneur du Lyonnais et vint siéger aux états de Blois, à côté de son frère utérin, le duc de Guise. Il fut un des huit prisonniers dont s'assura Henri III, après s'être défait de son trop puissant ennemi; mais il s'échappa des mains de ses geôliers, et alla prendre son rang dans l'armée de la Ligue. Il combattit sous les ordres du duc de Mayenne à Arques (1589), et à Ivry (1590), et reçut de lui le commandement de Paris pendant le siége de cette ville par Henri IV. Voué à l'ardente faction des Seize, et mécontent de la modération de son frère, le duc de Nemours quitta Paris pour retourner dans son gouvernement du Lyonnais, et, à la faveur de l'anarchie qui dévorait le royaume, il travailla à se faire, avec cette province et

celle du Dauphiné, une souveraineté indépendante qui s'appuierait sur le voisinage de la Savoie. Mais le patriotisme des Lyonnais ne permit pas à ce seigneur étranger d'enchaîner leur liberté : ils se soulevèrent contre lui, poussèrent leurs barricades jusqu'à la porte de son palais et l'enfermèrent au château de Pierre-Encise (1593). Le duc de Nemours ne sortit de sa prison qu'après avoir vu Lyon se donner à Henri IV (1594), et il se retira en Savoie, à Annecy, emportant avec lui tous les dépits de l'ambition déçue. Il y mourut à l'âge de vingt-huit ans.

MONTMORENCY (HENRI,

PREMIER DU NOM, DUC DE),

MARÉCHAL DE FRANCE.

(N° 1459, page 239 du tome VII.) Écusson.

MONTMORENCY (HENRI,

PREMIER DU NOM, DUC DE),

CONNÉTABLE DE FRANCE.

(N° 1373, page 166 du tome VII.) Jules ÉTEX.

MONTMORENCY (HENRI,

PREMIER DU NOM, DUC DE).

(N° 2230.) Ancien tableau.

MONTMORENCY (HENRI,

PREMIER DU NOM, DUC DE).

(N° 2231.) Tableau du temps.

MONTMORENCY (LOUISE DE BUDOS,

DAME DE VACHÈRES, DUCHESSE DE).

FILLE DE JACQUES DE BUDOS, VICOMTE DE PORTES, CHEVALIER DE L'ORDRE DE SAINT-MICHEL, ET DE CATHERINE DE CLERMONT-MONTOISON.

(N° 2232.) Tableau du temps.

Née le 13 juillet 1575. — Mariée : 1° à Jacques de Gramont, seigneur de Vachères; 2° à Agde, le 29 mars 1593, à Henri Ier, duc de Montmorency, pair, maréchal et connétable de France, chevalier des ordres du roi, second fils d'Anne, duc de Montmorency, connétable de France, et de Madeleine de Savoie. — Morte à Chantilly, le 26 septembre 1598.

BOUILLON (HENRI DE LA TOUR-D'AUVERGNE,

VICOMTE DE TURENNE, PRINCE DE SEDAN,

DUC DE).

PAIR ET MARÉCHAL DE FRANCE.

(N° 1470, page 252 du tome VII.) BLONDEL.

ÉPERNON (JEAN-LOUIS DE NOGARET DE LA VALETTE,

DUC D').

PAIR ET AMIRAL DE FRANCE.

(N° 1320, page 113 du tome VII.)

ÉPERNON (JEAN-LOUIS DE NOGARET DE LA VALETTE,

DUC D'),

PAIR ET AMIRAL DE FRANCE.

(N° 2233.) Tableau du temps.

ÉPERNON (JEAN-LOUIS DE NOGARET DE LA VALETTE,

DUC D'),

PAIR ET AMIRAL DE FRANCE.

(N° 2234.) Pierre FRANQUE, d'après un ancien portrait.

BIRON (CHARLES DE GONTAUT,

DUC DE),

AMIRAL DE FRANCE.

(N° 1323, page 117 du tome VII.)

BIRON (CHARLES DE GONTAUT,

DUC DE),

AMIRAL DE FRANCE.

(N° 2235.) Tableau du temps.

BIRON (CHARLES DE GONTAUT,

DUC DE),

AMIRAL DE FRANCE.

(N° 2236.) Tableau du temps.

BIRON (CHARLES DE GONTAUT,
DUC DE),
MARÉCHAL DE FRANCE.

(N° 1471, page 253 du tome VII.) GALLAIT.

ESTRÉES (GABRIELLE D'),
DUCHESSE DE BEAUFORT ET MARQUISE DE MONCEAUX,

CINQUIÈME FILLE D'ANTOINE D'ESTRÉES, MARQUIS DE COEUVRES, GRAND MAÎTRE DE L'ARTILLERIE DE FRANCE, ET DE FRANÇOISE BABOU, FILLE DE JEAN BABOU, SEIGNEUR DE LA BOURDAISIÈRE.

(N° 2237.) Tableau du temps [1].

Née vers 1571. — Mariée, le..... à Nicolas d'Amerval, seigneur de Liancourt. — Morte le 10 avril 1599.

GABRIELLE D'ESTRÉES,
AVEC SES DEUX ENFANTS,
CÉSAR ET ALEXANDRE DE VENDÔME.

(N° 2238.) LEHMANN, d'après un ancien portrait.

Gabrielle d'Estrées, maîtresse de Henri IV, fut tellement aimée de ce prince, qu'elle fut au moment de s'asseoir à côté de lui sur le trône de France. Le roi, après avoir levé le siége de Paris, avait dispersé ses troupes dans leurs quartiers en Picardie, vers la fin de l'année 1590, lorsque le hasard le conduisit au château de Cœu-

[1] On lit sur le tableau l'inscription suivante :
Gabrielle d'Estrée, âgée de XI ans.

vres : il y vit Gabrielle, fut frappé de sa beauté, l'aima, et, pour l'enlever à la surveillance de son père, la fit épouser au seigneur de Liancourt. Ce mariage, dissous avant d'avoir été consommé, livra Gabrielle à la passion de Henri IV, et cette passion ne connut bientôt plus de bornes. Henri allait se reposer aux pieds de cette maîtresse adorée des fatigues de la guerre, et lui faisait tenir à sa cour le rang de souveraine. Il lui donna d'abord la terre de Monceaux, puis celle de Beaufort, qu'il érigea en duché (10 juillet 1597), et créa l'aîné des fils qu'il avait eus d'elle duc de Vendôme, faisant ainsi passer sur la tête d'un de ses bâtards le titre qu'avait porté son père. Mais tout cela n'était assez ni pour l'amour du roi, ni pour l'ambition de Gabrielle. Henri IV annonça au cardinal de Médicis, médiateur de la paix de Vervins, l'intention qu'il avait d'épouser la duchesse de Beaufort (1598), et il demanda à Rosny, sur cette délicate matière, des conseils qu'il était décidé à ne pas suivre. Aucun obstacle n'eût alors empêché ce mariage si Marguerite de Valois n'eût refusé de céder sa place « à une femme de si basse extraction et de si mauvaise conduite. » Il fallut négocier avec Rome pour triompher de cette grave difficulté, et avant qu'elle fût levée, Gabrielle d'Estrées avait cessé de vivre : on attribua, mais sans fondement, sa mort au poison.

BRISSAC (CHARLES DE COSSÉ,

DEUXIÈME DU NOM, COMTE, PUIS DUC DE ,

MARÉCHAL DE FRANCE.

(N° 1473, page 255 du tome VII. Jean ALAUX.

DAMVILLE (CHARLES DE MONTMORENCY,
DUC DE),
AMIRAL DE FRANCE.

(N° 1325, page 119 du tome VII.)

JOYEUSE (HENRI,
DUC DE),
MARÉCHAL DE FRANCE.

(N° 1476, page 258 du tome VII.) Eugène GOYET.

JOYEUSE (CATHERINE DE NOGARET DE LA VALETTE,
DUCHESSE DE),
FILLE DE JEAN DE NOGARET, SEIGNEUR DE LA VALETTE, ET DE JEANNE DE SAINT-LARY DE BELLEGARDE.

(N° 2239.) D'après un portrait de l'ancienne collection de M^{lle} de Montpensier, au château d'Eu.

Née en..... — Mariée, le 28 novembre 1581, à Henri de Joyeuse, comte du Bouchage, puis duc de Joyeuse, pair et maréchal de France. — Morte à Paris, le 12 août 1587.

SULLY (MAXIMILIEN DE BÉTHUNE,
PREMIER DU NOM, DUC DE),
MARÉCHAL DE FRANCE.

(N° 1505, page 294 du tome VII.) NORBLIN.

SULLY (MAXIMILIEN DE BÉTHUNE,

PREMIER DU NOM, DUC DE),

MARÉCHAL DE FRANCE.

(N° 2240.) A. COLIN, d'après un portrait de l'ancienne collection de M^{lle} de Montpensier, au château d'Eu.

SULLY (MAXIMILIEN DE BÉTHUNE,

PREMIER DU NOM, DUC DE),

MARÉCHAL DE FRANCE.

(N° 2241.) D'après un portrait d'Ambroise Dubois, placé au palais de Fontainebleau.

BELLEGARDE (ROGER DE SAINT-LARY,

DUC DE), MARQUIS DE VERSOY, SEIGNEUR ET BARON DE TERMES,

PAIR ET GRAND ÉCUYER DE FRANCE,

FILS AÎNÉ DE JEAN, SEIGNEUR DE SAINT-LARY ET DE TERMES, CHEVALIER DES ORDRES DU ROI, CONSEILLER D'ÉTAT, ETC. ET D'ANNE DE VILLEMUR, FILLE DE FRANÇOIS DE VILLEMUR, BARON DE SAINT-PAUL.

(N° 2242.) Tableau du temps.

Né le 10 janvier 1563. — Marié, en 1596, à Anne de Bueil, dame de Fontaines, fille d'Honoré de Bueil, seigneur de Fontaines, et d'Anne de Bueil-Sancerre. — Mort le 13 juillet 1646.

BELLEGARDE (ROGER DE SAINT-LARY,
DUC DE),
GRAND ÉCUYER DE FRANCE.

(N° 2243.) De Creuse, d'après un portrait de la collection du château de Beauregard.

BELLEGARDE (ROGER DE SAINT-LARY,
DUC DE),
GRAND ÉCUYER DE FRANCE.

(N° 2244.) Portrait du temps.

Le duc de Bellegarde eut moins une renommée de soldat que de courtisan. Comblé des faveurs de Henri III, il était dans les rangs de cette vaillante et malheureuse noblesse qui alla combattre les huguenots à Coutras (1587). Deux ans après il assista aux derniers moments du Roi, poignardé par Jacques Clément, et s'étant donné alors à Henri IV, il le suivit à Arques et à Ivry (1589-1590). On le retrouve, près de quarante ans plus tard, prenant part aux travaux du siége de la Rochelle (1628), sous les ordres du cardinal de Richelieu. Mais tous ces services de guerre eussent laissé son nom dans l'oubli : l'amour de Gabrielle d'Estrées lui procura plus de célébrité, et sa charge de grand écuyer le mêla, sous Henri IV et sous Louis XIII, à toutes les intrigues de la cour. Il mourut en 1646, à l'âge de quatre-vingt-trois ans, ayant commencé sa vie sous Charles IX et l'ayant achevée sous Louis XIV.

LA TRÉMOILLE (CLAUDE,

SEIGNEUR DE), DUC DE THOUARS, PRINCE DE TARENTE ET DE TALMONT, COMTE DE TAILLEBOURG, ETC.

PAIR DE FRANCE,

TROISIÈME FILS DE LOUIS, TROISIÈME DU NOM, SIRE DE LA TRÉMOILLE, PREMIER DUC DE THOUARS, PRINCE DE TARENTE ET DE TALMONT, ETC. ET DE JEANNE DE MONTMORENCY, DAME D'HONNEUR DE LA REINE ÉLISABETH D'AUTRICHE.

(N° 2245.) Féron, d'après un portrait de la collection du château de Beauregard.

Né à Thouars, le 20 décembre 1566. — Marié, le 11 mars 1598, à Charlotte Brabantine de Nassau, fille de Guillaume de Nassau, premier du nom, prince d'Orange, comte de Nassau, et de Charlotte de Bourbon. — Mort le 25 octobre 1604.

Claude de la Trémoille, à l'âge de vingt et un ans, commandait, avec le vicomte de Turenne, l'avant-garde du roi de Navarre à la bataille de Coutras (1587). Il amena du Poitou un renfort de cavalerie à Henri IV dans les plaines d'Ivry (1590), et fit partie de la vaillante escorte avec laquelle ce prince affronta l'armée espagnole au combat de Fontaine-Française (1595). Henri IV récompensa ses services en érigeant, cette même année, sa seigneurie de Thouars en duché-pairie. Claude de la Trémoille fut un des chefs huguenots qui tourmentèrent le plus Henri IV, devenu catholique, par leurs exigences tracassières. Il mourut en 1604, à l'âge de trente-huit ans.

BELLIÈVRE (POMPONNE DE),

SEIGNEUR DE GRIGNON,

CHANCELIER DE FRANCE,

SECOND FILS DE CLAUDE DE BELLIÈVRE, SEIGNEUR DE HAUTEFORT, PREMIER PRÉSIDENT AU PARLEMENT DE GRENOBLE, ET DE LOUISE FAYE.

(N° 2246.) M^{me} Desnos, d'après un portrait de la collection du château de Beauregard.

Né à Lyon, en 1529. — Marié à Marie Prunier, fille de Jean Prunier, seigneur de Grigny et de Cussieu, et de Jeanne de Renouard, dame de Vernay. — Mort le 9 septembre 1607.

Pomponne de Bellièvre, presque au sortir des écoles, siégea comme juge au sénat de Chambéry, tribunal institué en Savoie par la conquête. Il fut chargé ensuite de rendre la justice au présidial de Lyon (1562), et, lorsque le massacre de la Saint-Barthélemy eut rempli tous les huguenots en Europe d'indignation et de stupeur, il reçut la difficile mission de justifier ce grand attentat auprès des Suisses, dont il importait à Charles IX de ne pas perdre l'alliance (1572). Catherine de Médicis le donna, l'année suivante, pour conseiller à son fils le duc d'Anjou, quand il alla prendre possession du trône de Pologne, et ce prince le goûta tellement que, devenu roi de France, il lui confia l'administration des finances du royaume (1575). Ce fut Bellièvre que Henri III choisit

pour l'envoyer à Londres auprès de la reine Élisabeth, afin de plaider la cause de l'infortunée Marie Stuart (1586); ce fut lui que, deux ans après, il chargea d'arrêter le duc de Guise dans sa marche audacieuse sur Paris, à la veille de la journée des Barricades. Ni l'une ni l'autre de ces négociations ne réussit, et dans la dernière Bellièvre fut soupçonné d'avoir trahi son maître. Henri III le congédia avec ses autres ministres au moment de l'ouverture des états de Blois, et dix ans se passèrent avant qu'on le vît reparaître sur le théâtre des affaires. Henri IV, lorsqu'il s'agit de faire la paix avec l'Espagne, se ressouvint de Bellièvre et de sa vieille expérience, et l'envoya comme son plénipotentiaire aux conférences de Vervins (1598). L'année suivante, il récompensa ses services en l'élevant à la dignité de chancelier de France. Pomponne de Bellièvre, presque au terme de sa vie, eut le déplaisir amer de se voir ôter les sceaux et de n'être plus, comme il le disait, qu'un corps sans âme, avec le vain titre de chancelier (1605). Il mourut en 1607, à l'âge de soixante et dix-huit ans.

BRULART (NICOLAS),

MARQUIS DE SILLERY, SEIGNEUR DE PUISIEUX, ETC.

CHANCELIER DE FRANCE,

FILS AINÉ DE PIERRE BRULART, TROISIÈME DU NOM, SEIGNEUR DE BERNY, ET DE MARIE CAUCHON, DAME DE SILLERY ET DE PUISIEUX.

(N° 2247.) Etex, d'après un ancien portrait.

Né vers 1544. — Marié, le 24 novembre 1574, à Claude Prudhomme. — Mort le 1er octobre 1624.

Nicolas Brûlart était âgé de vingt-quatre ans lorsqu'il fut nommé conseiller au parlement de Paris (1568). Henri III le fit peu après maître des requêtes et l'envoya, en 1589, en ambassade auprès des Suisses et Grisons; Henri IV lui confia la même mission en 1593, récompensa son zèle et son habileté en le créant président d'une des chambres du Parlement, et le donna pour collègue à Pomponne de Bellièvre aux conférences de Vervins (1598). L'année suivante, il le chargea de négocier à Rome la rupture de son mariage avec Marguerite de Valois, et de signer, à Florence, le traité en vertu duquel il devait épouser Marie de Médicis (1599). Brûlart, rival de Bellièvre et moins âgé que lui, le remplaça en 1605 dans la garde des sceaux du royaume, et en 1607 dans la dignité de chancelier. Retranché dans l'inamovibilité de son office, il vit se passer les orages de la minorité de Louis XIII dans des alternatives de faveur et de disgrâce.

Il siégeait aux états généraux de 1614 dans tout l'appareil du chef de la magistrature, céda les sceaux à Guillaume du Vair en 1616, les reprit en 1623 et en fut encore une fois dépouillé l'année suivante (janvier 1624). Il ne survécut que de quelques mois à ce coup, qui frappa la fortune de son fils en même temps que la sienne, et mourut le 3 octobre, à l'âge de quatre-vingts ans.

LA VALETTE (BERNARD DE NOGARET,

SEIGNEUR DE),

AMIRAL DE FRANCE.

(N° 1322, page 116 du tome VII.)

LA VALETTE (BERNARD DE NOGARET,

SEIGNEUR DE),

AMIRAL DE FRANCE.

(N° 2248.)

VILLARS (ANDRÉ-BAPTISTE DE BRANCAS,

SEIGNEUR DE),

AMIRAL DE FRANCE.

(N° 1324, page 118 du tome VII.)

LA CHATRE (CLAUDE DE),

DEUXIÈME DU NOM, BARON DE LA MAISONFORT,

MARÉCHAL DE FRANCE.

(N° 1472, page 254 du tome VII.) Écusson.

BALAGNY (JEAN DE MONTLUC,

SEIGNEUR DE),

MARÉCHAL DE FRANCE.

(N° 1474, page 256 du tome VII.) W<small>EBER</small>.

BALAGNY (JEAN DE MONTLUC,

SEIGNEUR DE),

MARÉCHAL DE FRANCE.

(N° 2249.)

NANGIS (ANTOINE DE BRICHANTEAU,

MARQUIS DE),

AMIRAL DE FRANCE.

(N° 1321, page 114 du tome VII.)

LAVARDIN (JEAN DE BEAUMANOIR,

TROISIÈME DU NOM, MARQUIS DE),

MARÉCHAL DE FRANCE.

(N° 1474, page 256 du tome VII.) W<small>EBER</small>.

BOIS-DAUPHIN (URBAIN DE MONTMORENCY-LAVAL,

PREMIER DU NOM, MARQUIS DE),

MARÉCHAL DE FRANCE.

(N° 1477, page 260 du tome VII.) M<small>AUZARD</small>.

ORNANO (ALPHONSE D'), DIT ALPHONSE CORSE,

MARÉCHAL DE FRANCE.

(N° 1478, page 261 du tome VII.) Quecq.

FERVAQUES (GUILLAUME DE HAUTEMER,

QUATRIÈME DU NOM, SEIGNEUR DE),

MARÉCHAL DE FRANCE.

(N° 1479, page 262 du tome VII.) Dedreux Dorcy.

ESPINAY (FRANÇOIS D'),

SEIGNEUR DE SAINT-LUC,

GRAND MAITRE DE L'ARTILLERIE DE FRANCE,

FILS DE VALERAN DES HAYES, DIT D'ESPINAY, SEIGNEUR DE SAINT-LUC ET DE BUSANCOURT, ET DE MARGUERITE DE GROUCHY, SA SECONDE FEMME.

(N° 2250.) Massé, d'après un portrait de la collection du château de Beauregard.

Né en 1554. — Marié à Jeanne de Cossé, fille de Charles de Cossé, comte de Brissac, maréchal de France. — Mort le 8 septembre 1597.

ESPINAY (FRANÇOIS D'),

SEIGNEUR DE SAINT-LUC,

GRAND MAITRE DE L'ARTILLERIE DE FRANCE.

(N° 2251.) ALBRIER, d'après un portrait de famille.

D'Espinay-Saint-Luc, un des mignons de Henri III, effaça cette tache de sa jeunesse par les qualités brillantes de son esprit et de son cœur. Disgracié par le Roi, il se réfugia dans la forteresse de Brouage, dont il était gouverneur (1580), et l'année suivante, partit à la suite du duc d'Anjou pour les Pays-Bas. Lorsque la guerre des trois Henris s'alluma en 1585, Saint-Luc défendit vaillamment Brouage contre les huguenots, et deux ans après il fut, à Coutras, un des prisonniers qui tombèrent aux mains du roi de Navarre. A la mort de Henri III, on le vit un des premiers à reconnaître les droits de son successeur. Il servit fidèlement Henri IV, et ses liaisons avec Brissac, son beau-frère, gouverneur de Paris, facilitèrent la soumission de cette grande capitale (1594). Le Roi lui donna pour prix de ses services le collier de l'Ordre (1595) et la charge de grand maître de l'artillerie (1596). Saint-Luc fut tué, en 1597, au siège d'Amiens. Brantôme le loue comme un « très-gentil et accompli cavalier en tout..... un très-brave, vaillant et bon capitaine, » et le docte Scévole de Sainte-Marthe lui a donné place parmi les Français de son temps illustres par leur savoir.

BELLE-ISLE (CHARLES DE GONDI,

MARQUIS DE),

GÉNÉRAL DES GALÈRES,

FILS AÎNÉ D'ALBERT DE GONDI, DUC DE RETZ, PAIR ET MARÉCHAL DE FRANCE, ET DE CLAUDE-CATHERINE DE CLERMONT-DAMPIERRE, BARONNE DE RETZ, VEUVE DE JEAN D'ANNEBAULT, BARON DE RETZ.

(N° 2252.) Tableau du temps.

Né en 1569. — Marié à Antoinette d'Orléans, fille de Léonor d'Orléans, duc de Longueville, et de Marie de Bourbon, duchesse d'Estouteville. — Mort en 1596.

Charles de Gondi obtint en 1579 la charge de général des galères par la faveur dont jouissait son père auprès de Catherine de Médicis. Il servit dans les armées royales contre les huguenots et contre la Ligue, et fut tué au siége du Mont-Saint-Michel, en 1596, à l'âge de vingt-sept ans.

BELLE-ISLE (ANTOINETTE D'ORLÉANS,

DAME DE CHATEAU-GONTIER, MARQUISE DE),

FILLE DE LÉONOR D'ORLÉANS, DUC DE LONGUEVILLE,
ET DE MARIE DE BOURBON, DUCHESSE D'ESTOUTEVILLE.

(N° 2253.) Tableau de l'école de Porbus.

Née vers 1572. — Mariée, le 1ᵉʳ mars 1588, à Charles de Gondi, marquis de Belle-Isle, général des galères de France. — Morte le 25 avril 1618.

Le P. Anselme dit que cette princesse, restée veuve à vingt-quatre ans, « se rendit à Toulouse en 1599 et y prit l'habit de religieuse feuillantine, sous le nom de sœur Antoinette-Scholastique. Depuis, elle fonda à Poitiers la congrégation des Bénédictines, et mourut dans ce monastère, à l'âge de quarante-sept ans. »

CRILLON (LOUIS DE BALBE-BERTON,

SEIGNEUR DE),

LIEUTENANT-COLONEL GÉNÉRAL DE L'INFANTERIE FRANÇAISE,

FILS DE GILLES DE BALBE, COMTE DE BERTON,
ET DE JEANNE DE BRISSAC.

(N° 2254.) GAILLOT, d'après un portrait de famille, en pied.

Né en 1541. — Mort le 2 décembre 1615.

Crillon, dans sa longue vie, offre le modèle le plus accompli du soldat, et sa gloire n'est pas moins pure que celle de Bayard. Il avait été élevé pour être chevalier de Malte, mais ne se montra qu'en une seule rencontre sur les galères de la religion, et, pendant le règne de cinq rois, remplit les armées françaises de sa renommée et de ses exemples. Il débuta à dix-sept ans dans la carrière, en montant le premier à l'assaut de Calais, sous les yeux du duc de Guise (1558). Attaché à ce prince par le lien de la reconnaissance, Crillon l'aida de son épée dans le sanglant tumulte d'Amboise. Sur-

vinrent les guerres de religion, et on le vit à chaque bataille se signaler dans les premiers rangs de l'armée royale. A Dreux, à Saint-Denis, à Jarnac, à Moncontour (1562-1569), il n'y eut guerrier dont les exploits fussent plus glorieux que les siens, et ce fut après cette dernière journée qu'au siége de Saint-Jean-d'Angély Charles IX l'embrassa, tout sanglant d'une blessure qu'il venait de recevoir, et lui donna le nom de *brave Crillon*. Ce n'était pas assez pour cet héroïque courage d'affronter en France les dangers de la guerre : il alla les chercher au delà des mers en combattant les Ottomans, et il donna à l'ordre de Malte sa part dans la victoire de Lépante. Les services de Crillon furent si éclatants dans cette bataille, qu'il fut choisi par don Juan d'Autriche pour porter à Pie V la nouvelle du grand triomphe de la chrétienté (1571). On fit l'honneur à ce vaillant champion de la foi catholique de ne pas l'initier au secret horrible de la Saint-Barthélemy; mais on le retrouva pour aller au siége de la Rochelle chercher une nouvelle gloire et de nouvelles blessures (1573). Crillon suivit le duc d'Anjou en Pologne, et, revenu avec lui en France, essaya de faire entendre l'austère langage de la vérité à cette âme qu'il croyait faite pour les grandes choses et qu'il voyait se dégrader dans la superstition et la débauche. Henri III supporta, mais sans les suivre, les conseils de ce sujet dévoué, et continua en toute occasion à employer utilement sa vaillance. Il sut aussi la récompenser : en 1581, il donna à Crillon le régiment des gardes avec le collier de son Ordre, et peu après

créa pour lui la charge de lieutenant-colonel général de l'infanterie française. A ces honneurs militaires Crillon joignait les revenus de quatre évêchés et de plusieurs bénéfices ecclésiastiques, et le pauvre cadet de famille était ainsi monté à une des plus hautes fortunes du royaume. Il ne tint point à lui que Henri III n'eût pas la honte de fuir devant le duc de Guise à la journée des Barricades (1588), et quelques mois après, lorsque ce prince, résolu à se venger par un crime, lui demanda son bras pour frapper, on sait quelle fut la noble réponse du soldat. L'année suivante, Crillon servit son roi comme il lui convenait de le faire, en lui sauvant la couronne et la vie dans l'attaque dirigée contre Tours par le duc de Mayenne. Les blessures qu'il reçut dans cette rencontre l'empêchèrent de se trouver au combat d'Arques, et lui valurent les paroles si flatteuses et si connues de Henri IV : « Pends-toi, brave Crillon ! » Sous ce nouveau maître, si bon juge de la valeur guerrière, les occasions et les encouragements ne manquèrent pas au héros pour ajouter à sa gloire : il fit des merveilles à la journée d'Ivry (1590), aux siéges de Paris et de Rouen (1591), et, avec cinquante-cinq combattants, défendit Quillebœuf contre l'amiral de Villars. Il ne fut pas de ceux qui reprochèrent à Henri IV, devenu, par sa conversion, maître de son royaume, d'oublier ses anciens pour ses nouveaux serviteurs. Son désintéressement et sa modestie égalaient sa bravoure, et il ne lui en coûta pas d'aller dans un poste subalterne aider le jeune duc de Guise à conquérir pour le Roi la Provence (1595). Le

bâton de maréchal était dû à de si longs et si glorieux services : les maîtresses de Henri IV ne permirent pas à l'austère vertu de Crillon d'obtenir cette récompense. On le vit cependant, presque sexagénaire, prêter encore au Roi le secours de son épée dans la courte guerre de Savoie (1600), et ce fut là que Henri IV, sous le feu des canons ennemis, l'appela le *brave des braves*. Au milieu d'une cour avide et corrompue, où les plus honnêtes, comme Sully, poussaient chaque jour plus avant leur fortune, on aime à voir Crillon rendre à la couronne les charges qu'il tient d'elle, à l'Église ses évêchés et ses bénéfices, et aller s'ensevelir dans la retraite pour y servir Dieu comme il avait servi ses rois. Tous ses biens étaient distribués en aumônes, et les prodiges de sa charité ajoutaient à la vénération qu'inspiraient ses vertus guerrières. La nouvelle de la mort de Henri IV vint le surprendre et lui briser le cœur au sein de cette vie calme et recueillie. Vainement Marie de Médicis voulut-elle le rappeler à la cour pour donner à sa régence l'appui d'un si grand nom. Crillon, pliant sous le poids de l'âge et des infirmités, ne songeait plus qu'à se préparer à la mort. Il la vit venir sur son lit de douleur, ainsi qu'il l'avait affrontée dans les combats, et sembla s'élancer vers la gloire des cieux comme il s'était élancé vers celle de la terre : « Allons, allons ! » disait-il en rendant son dernier soupir. Il était âgé de soixante et quinze ans. En le mettant au tombeau, on compta sur son corps les cicatrices de vingt-deux larges blessures.

HUMIÈRES (CHARLES,

SIRE D'), MARQUIS D'ENCRE, SEIGNEUR DE BRAY ET DE MIRAUMONT,

LIEUTENANT GÉNÉRAL DE PICARDIE,

FILS UNIQUE DE JACQUES, SIRE D'HUMIÈRES, MARQUIS D'ENCRE, ETC. ET DE RENÉ D'AVERTON, DAME DE BELIN ET DE MILLY EN-GÂTINAIS.

(N° 2255.) M^{me} DE LÉOMÉNIL, d'après un portrait de la collection du château de Beauregard.

Né..... — Marié, le 28 juillet 1585, à Madeleine d'Ongnies, fille de Jacques d'Ongnies, comte de Chaulnes, et d'Anne des Ursins. — Mort le 10 juin 1595.

Il était fils de Jacques d'Humières, qui, pour ne pas livrer au prince de Condé sa ville de Péronne, fit signer un acte d'union entre les seigneurs catholiques de Picardie, et donna ainsi naissance à la Ligue. Charles d'Humières ne suivit pas les exemples de son père : il resta fidèle à la cause royale, et reçut de Henri III les charges de gentilhomme de la chambre et de capitaine de cent hommes d'armes (1585). A la mort de ce prince, il se rangea sous les drapeaux de Henri IV, combattit à Ivry, en 1590, et fut tué d'un coup de mousquet à la prise de la ville de Ham sur les Espagnols, en 1595.

MIOSSENS (HENRI D'ALBRET,

PREMIER DU NOM, COMTE DE MARENNES, BARON DE), ETC.

FILS AÎNÉ DE JEAN D'ALBRET, BARON DE MIOSSENS ET DE COARAZE,
ET DE SUZANNE DE BOURBON.

(N° 2256.) Ancien portrait.

Né en..... — Marié à Antoinette, dame de Pons et de Marennes, fille d'Antoine, sire de Pons, comte de Marennes, et de Marie de Montchenu. — Mort en.....

Le baron de Miossens, issu de l'ancienne et illustre maison d'Albret, se trouva par sa naissance attaché à la fortune du roi de Navarre; mais les détails manquent sur sa vie, et on le voit seulement, en 1595, chevalier de l'Ordre et lieutenant de la compagnie de deux cents hommes d'armes du roi Henri IV.

BELIN (JEAN-FRANÇOIS DE FAUDOAS,

COMTE DE) ET D'AVERTON,

CINQUIEME FILS D'OLIVIER DE FAUDOAS, SEIGNEUR DE LA MOTHE,
ET DE MARGUERITE DE SERILLAC.

(N° 2257.) Ancien portrait.

Né en....:. — Marié : 1° à Françoise de Warty, veuve de Galiot de Crussol, seigneur de Beaudiner; 2° à Renée d'Averton, dame de Belin, etc. veuve de Jacques, seigneur d'Humières, marquis d'Encre. — Mort en.....

Jean-François de Faudoas fit l'apprentissage de la guerre sous son parent le maréchal de Montluc. Il fut nommé gentilhomme de la chambre du roi Henri III en 1580, et mestre de camp des vieilles bandes françaises, en 1582; il reçut ensuite le titre de lieutenant du roi en Picardie, avec le gouvernement des villes de Ham, Ardres et Calais. Devenu comte de Belin par son second mariage, il figura sous ce nom parmi les chefs principaux de la Ligue, et fut créé par Mayenne gouverneur de Paris, après la retraite du duc de Nemours. Mais ses affections cessèrent d'être à la Ligue dès qu'il apprit la conversion de Henri IV : il se démit de son gouvernement le 15 janvier 1594, et se rendit aux quartiers du Roi avec l'écharpe blanche. Les intelligences qu'il avait conservées dans la capitale aidèrent, deux mois après, Henri IV à y entrer. Lorsque la guerre eut été déclarée à Philippe II, Belin fut chargé de défendre la ville d'Ardres contre les Espagnols et, par un indigne esprit de rivalité contre Annebourg, qui partageait avec lui le commandement, il rendit la place quand il pouvait la défendre longtemps encore. Il fut mis en jugement par ordre du Roi; mais la protection de Gabrielle d'Estrées le sauva, et, au lieu de la punition qu'il avait méritée, il reçut de nouveaux honneurs. Henri IV le donna pour gouverneur au jeune prince de Condé, qu'il voulait faire élever dans la religion catholique, et le décora du collier de l'Ordre en 1599. On ignore l'époque à laquelle mourut le comte de Belin.

THIARD (HÉLIODORE DE),

SEIGNEUR DE BISSY,

GOUVERNEUR DE VERDUN,

FILS DE CLAUDE DE THIARD, SEIGNEUR DE BISSY,
ET DE GUILLEMETTE DE MONTGOMMERY.

(N° 2258.) ALBRIER, d'après un portrait de famille.

Né en 1557. — Marié à Marguerite de Busseuil. — Mort le 27 juillet 1594.

Héliodore de Thiard fut un brave capitaine qui se distingua au service de Henri III et de Henri IV contre la Ligue. Ayant reçu du premier de ces princes le gouvernement de Verdun, il y fut assiégé deux fois, et deux fois s'y défendit avec le plus grand courage. Il entreprit, en 1594, d'enlever la ville de Beaune au duc de Mayenne, et fut tué dans cette attaque. Il était âgé de trente-sept ans.

THIARD (MARGUERITE DE BUSSEUIL,

DAME DE) ET DE BISSY.

(N° 2259.) ALBRIER, d'après un portrait de famille.

Née en... — Mariée à Héliodore de Thiard, seigneur de Bissy, gouverneur de Verdun. — Morte en 1594.

Elle était issue d'une ancienne maison de Bourgogne, et elle partagea le sort de son mari au siége de Beaune.

HARAMBURE (JEAN D'),

BARON DE PICASSARY EN BASSE NAVARRE, SEIGNEUR DE ROMEFORT, ETC.

GOUVERNEUR DE VENDÔME ET D'AIGUES-MORTES,

FILS DE BERTRAND D'HARAMBURE, BARON DE PICASSARY, GOUVERNEUR DE MAULÉON, ETC. ET DE FLORENCE DE BELZUNCE.

(N° 2260.) Tableau du temps.

Né en..... — Mort après 1624.

On lit dans les Historiettes de Tallemant des Réaux que le baron d'Harambure « était borgne, et qu'il avait commandé les chevau-légers de la garde sous Henri IV. On appelait la Curée, lui et quelques autres : « les dragons du roi de Navarre. »

LAVAL-MONTMORENCY (GUY DE),

MARQUIS DE NESLE, COMTE DE JOIGNY ET DE MAILLÉ, GENTILHOMME DE LA CHAMBRE DU ROI,

FILS AÎNÉ DE JEAN DE LAVAL-MONTMORENCY, MARQUIS DE NESLE, ETC. ET DE RENÉE DE ROHAN.

(N° 2261.) Tableau du temps.

Né le 28 juillet 1565. — Marié, au mois de février 1585, à Marguerite Huraut de Chiverny, fille aînée de Philippe Huraut, comte de Chiverny et de Limours, chancelier de France, et d'Anne de Thou. — Mort le 12 avril 1590.

Il était gentilhomme de la chambre et capitaine de cinquante hommes d'armes des ordonnances du Roi, et mourut d'une blessure qu'il avait reçue à la bataille d'Ivry.

BAUFFREMONT (CLAUDE DE),

BARON DE SENECEY,

FILS AÎNÉ DE NICOLAS DE BAUFFREMONT ET DE DENISE PATERIN.

(N° 2262.) Ancien tableau.

Né en 1546. — Marié à Marie de Brichanteau, fille de Nicolas, seigneur de Beauvais-Nangis, et de Jeanne d'Aguerre. — Mort en 1596.

Claude de Bauffremont, bailli de Châlons et gouverneur d'Auxonne, n'est connu que pour le rôle qu'il joua aux états généraux de Blois, en 1588. Ce fut lui qui, dans la séance d'ouverture de cette assemblée, harangua le roi au nom de la noblesse. Il était ardent ligueur, et est désigné comme tel dans les écrits satiriques de ce temps.

BALZAC D'ENTRAIGUES (CATHERINE-HENRIETTE DE),

MARQUISE DE VERNEUIL,

FILLE DE FRANÇOIS DE BALZAC, SEIGNEUR D'ENTRAIGUES, GOUVERNEUR D'ORLÉANS ET LIEUTENANT GÉNÉRAL DE L'ORLÉANAIS, ET DE MARIE TOUCHET, DAME DE BELLEVILLE.

(N° 2263.) Ancien tableau.

Née vers 1583. — Morte le 9 février 1633.

Après la mort de Gabrielle d'Estrées, Henri IV, à qui l'on avait vanté la beauté de mademoiselle d'Entraigues, la vit et s'éprit d'elle au point de lui signer une promesse de mariage, si dans l'année elle lui donnait un enfant mâle. Vainement Rosny déchira cette promesse; le roi la récrivit, et il se trouva bientôt entre cet engagement qu'il avait souscrit et celui que ses ambassadeurs prenaient en son nom avec la fille du grand-duc de Toscane (1600). La politique l'emporta; mais Henri IV ne renonça pas à son amour, et il eut à subir les reproches amers et trop justes de la reine en même temps que les tracasseries hautaines de sa maîtresse. Le marquisat de Verneuil, qu'il donna à mademoiselle d'Entraigues, ne satisfaisait pas ses désirs ambitieux; elle se faisait toujours une arme de la promesse du roi restée entre ses mains, et se mêlait à toutes les intrigues ourdies contre son amant. Elle n'avait point ignoré les projets de Biron, auxquels avait adhéré son frère utérin le comte d'Auvergne (1602). Elle fut l'âme du complot

que ce bâtard de Charles IX forma deux ans après avec Balzac d'Entraigues contre Henri IV. Le roi, par un reste d'amour pour elle, pardonna à ses deux complices, et ne lui infligea d'autre peine que de lui faire rendre sa promesse de mariage (1604). La marquise de Verneuil, dont l'ambition était désormais sans espoir, se retira de la cour, en 1608, et mourut à Paris à l'âge de cinquante ans.

DU PLESSIS-LIANCOURT (ANNE),

DAME DE COULANGES-LA-VINEUSE,

FILLE AÎNÉE DE JEAN DU PLESSIS-LIANCOURT, SEIGNEUR D'ASNIÈRES,
ET DE LOUISE DE VIEILCHASTEL.

(N° 2264.) Ancien tableau.

Mariée, le 19 janvier 1586, à Olivier de Chastellux de Beauvoir, seigneur de Coulanges-la-Vineuse et de Val-de-Mercy.

On ignore l'époque de sa naissance et celle de sa mort.

BUEIL (JACQUELINE DE),

COMTESSE DE MORET,

FILLE AÎNÉE DE CLAUDE DE BUEIL, SEIGNEUR DE COURCILLON
ET DE LA MARCHÈRE, ET DE CATHERINE DE MONTECLAIR.

(N° 2265.) Tableau du temps.

Née vers 1580. — Mariée : 1° vers 1611, à Philippe

de Harlay, comte de Cesy; 2° en 1617, après l'annulation de son premier mariage, à René du Bec, deuxième du nom, marquis de Vardes, gouverneur de la Capelle, second fils de René du Bec, marquis de Vardes, et d'Hélène d'O. — Morte en.....

Les galanteries de Henri IV avec mademoiselle de Bueil commencèrent en 1604, et il la fit comtesse de Moret. Il eut d'elle, en 1607, un fils, qui hérita du titre de sa mère.

VILLEROY (NICOLAS DE NEUFVILLE,
QUATRIÈME DU NOM, SEIGNEUR DE),

SECRÉTAIRE D'ÉTAT,

FILS AÎNÉ DE NICOLAS DE NEUFVILLE, SEIGNEUR DE VILLEROY, SECRÉTAIRE DES FINANCES DE LA CHAMBRE DU ROI, TRÉSORIER DE L'ORDRE DE SAINT-MICHEL, ET DE JEANNE PRUDHOMME.

(N° 2266.) François CLOUET.

Né en 1543. — Marié, en 1562, à Madeleine de l'Aubespine, fille de Claude de l'Aubespine, seigneur de Châteauneuf-sur-Cher, secrétaire d'état, et de Jeanne de Boschetel, sa première femme. — Mort le 12 novembre 1616.

VILLEROY (NICOLAS DE NEUFVILLE,

SEIGNEUR DE),

SECRÉTAIRE D'ÉTAT.

(N° 2267.) LARCHER, d'après un portrait de la collection du château de Beauregard.

Villeroy annonça, dès sa jeunesse, une rare aptitude pour les affaires. Il avait peu d'études, était sans goût pour les lettres, mais savait cacher son ignorance sous une réserve habilement calculée, et la souplesse de son caractère en fit un serviteur commode pour les quatre rois dont il fut le ministre. Catherine de Médicis devina de bonne heure les qualités de Villeroy et lui confia d'importantes négociations. Il était âgé de moins de vingt-cinq ans lorsqu'en 1567 Charles IX lui donna la charge de secrétaire d'état. Le grand art de Villeroy fut de garder tout son crédit auprès de la reine mère, en même temps qu'il s'insinuait plus avant chaque jour dans la confiance du jeune monarque. Aussi Charles IX mourant le recommanda-t-il à son successeur (1574), et Henri III, docile aux avis de sa mère, s'empressa de le confirmer dans son office. Villeroy fut créé par ce prince grand trésorier de l'ordre du Saint-Esprit, et continua de siéger dans ses conseils jusqu'à l'ouverture des états de Blois, où Henri III voulut paraître entouré de nouveaux ministres (1588). Mayenne, quoiqu'il ne trouvât pas dans Villeroy l'étoffe d'un ligueur, voulut s'attacher un homme de tant d'habileté et d'expérience. Il le fit un

de ses conseillers et le trouva fidèle tant que Henri IV ne fut que le roi des huguenots. Mais la conversion de ce monarque mit la conscience de Villeroy à l'aise, et le Roi, de son côté, malgré les protestations réitérées de sa sœur, Catherine de Bourbon, organe des réformés, se hâta de lui rendre la charge de secrétaire d'état (1594). Jaloux de son autorité et soigneux des intérêts de sa famille, Villeroy s'opposa aussi longtemps qu'il le put à ce que Rosny obtînt la surintendance des finances et l'office de grand maître de l'artillerie; et quand la volonté royale eut prévalu contre la sienne, il y eut entre le rude et passionné réformateur et le partisan obstiné des anciennes routines une lutte longue et violente dans les conseils de Henri IV. La régence de Marie de Médicis donna gain de cause au vieux secrétaire d'état. Tandis que Sully demandait vainement que les projets du feu roi fussent poursuivis pour la grandeur et la prospérité de la France, Villeroy se ménageait une facile victoire en secondant le penchant de la reine pour l'alliance espagnole. Tantôt uni d'intérêts, tantôt en lutte avec Concini, il fut sacrifié deux fois à ce favori et deux fois rappelé au maniement des affaires par le besoin que l'on éprouvait de son expérience. Il y avait quelques mois à peine que Luynes venait de lui rendre la faveur de Louis XIII, lorsque la mort l'enleva à des fonctions qu'il avait remplies près de cinquante ans. Villeroy emportait un renom de probité bien rare dans l'époque de vénalité et de corruption qu'il avait traversée.

FORGET (PIERRE),

SEIGNEUR DE FRESNES,

SECRÉTAIRE D'ÉTAT,

FILS DE PIERRE FORGET, SEIGNEUR DU BOURET, ETC. ARGENTIER DE LA REINE, ET DEPUIS CONSEILLER ET SECRÉTAIRE DES ROIS FRANÇOIS 1er ET HENRI II, ET DE FRANÇOISE DE FORTIA, DAME DE LA BRANCHOIRE, L'UNE DES DAMES DE LA REINE.

(N° 2268.) M^{lle} Rossignon, d'après un portrait de la collection du château de Beauregard.

Né vers 1544. — Marié à Anne de Beauvilliers, veuve de Claude du Châtelet, gentilhomme ordinaire de la chambre du Roi, et fille de Claude de Beauvilliers, comte de Saint-Aignan, et de Marie Babou de la Bourdaisière. — Mort en 1610.

Pierre Forget fut fait secrétaire d'état, en 1588, par Henri III, et envoyé, peu après, en ambassade auprès de Philippe II pour se plaindre des secours que ce prince accordait à la Ligue. A son retour d'Espagne, il offrit ses services à Henri IV, qui l'employa dans le maniement délicat des affaires de religion, et lui donna part à la rédaction de l'édit de Nantes (1598). Il fut ensuite nommé intendant général des bâtiments de la couronne et conseiller au bureau des finances. Le Roi l'emmena avec lui dans sa campagne contre la Savoie, et lui confia la négociation du traité qui donna à la France la Bresse et le Bugey en échange du marquisat de Saluces (1601).

Forget se démit de toutes ses charges en 1610, et mourut du chagrin que lui causa la mort de Henri IV. Il était âgé de soixante-six ans.

RÉVOL (LOUIS DE),

SECRÉTAIRE D'ÉTAT.

(N° 2269.) M^{lle} Ducluseau, d'après un portrait de la collection du château de Beauregard.

Né en..... — Mort le 24 septembre 1594.

Révol remplissait les fonctions d'intendant de justice, police et finances, à l'armée de la Valette en Provence, lorsqu'il fut surpris par le témoignage inattendu de la confiance royale qui l'appelait au poste de secrétaire d'état (15 septembre 1588). Henri III, dans les provisions qu'il lui fit expédier, le qualifie « d'homme fidèle, de sainte réputation, désintéressé et accoutumé à le servir dès ses premières années. » Henri IV l'employa aux conférences qui s'ouvrirent à Surênes, au mois d'avril 1593, entre les chefs de la Ligue à Paris et les catholiques du parti royal. La mort de Révol rouvrit, l'année suivante, la porte du conseil à Villeroy.

RUZÉ (MARTIN),

SEIGNEUR DE BEAULIEU, ETC.

SECRÉTAIRE D'ÉTAT,

SECOND FILS DE GUILLAUME RUZÉ, RECEVEUR GÉNÉRAL DES FINANCES EN TOURAINE, ET DE MARIE TESTU.

(N° 2270.) Tableau du temps.

Né vers 1527. — Marié à Geneviève Araby. — Mort le 6 novembre 1613.

Ruzé de Beaulieu était secrétaire des commandements du duc d'Anjou, et l'accompagna en Pologne (1573). Lorsque ce prince succéda à Charles IX, il nomma Ruzé secrétaire des finances, et en 1588, à la veille de l'ouverture des états de Blois, il l'appela inopinément à siéger dans ses conseils. Ruzé joignit à sa charge de secrétaire d'état celle de grand trésorier des ordres du Roi (1589). Il remplit plus tard, sous Henri IV, les fonctions de grand maître des mines et minières de France. Il mourut en 1613, à l'âge de quatre-vingt-six ans.

MORNAY (PHILIPPE DE),

SEIGNEUR DU PLESSIS-MARLY, ETC.

CONSEILLER D'ÉTAT, GOUVERNEUR DE SAUMUR,

FILS PUÎNÉ DE JACQUES DE MORNAY, SEIGNEUR DE BUHY,
ET DE FRANÇOISE DU BEC, DAME DU PLESSIS-MARLY.

(N° 2271.) Henry Scheffer, d'après un portrait de famille.

Né à Buhy, dans le Vexin français, le 5 novembre 1549. — Marié, le 3 janvier 1576, à Charlotte Arbaleste, veuve de Nicolas du Pas-Feuquières, seigneur de Martinsart. — Mort le 9 novembre 1623.

Du Plessis-Mornay fut pendant près de cinquante ans le véritable chef de la réforme en France : il la servit sur les champs de bataille, dans les négociations et jusque dans l'arène savante de la controverse. On l'appelait *le pape des huguenots*. Ce fut sa mère qui l'instruisit en secret dans les nouvelles doctrines et le rangea, tout jeune encore, sous la bannière déployée par le prince de Condé et l'amiral de Coligny. Mornay, à la forte éducation qu'il avait reçue sous les maîtres les plus célèbres, voulut joindre les connaissances que donnent les voyages, et il alla étudier les hommes et les choses en Suisse, en Allemagne, en Italie et aux Pays-Bas. Il avait vingt-sept ans et était déjà pourvu d'une grande expérience lorsque, en 1576, il fut appelé au service du roi de Navarre, qui venait de se mettre à la tête des huguenots dans le midi

de la France. Henri lui confia l'administration de ses finances et l'employa dans les plus importantes négociations. Plus d'une fois Mornay fut chargé de demander des secours à Élisabeth pour la réforme en péril, et le mémoire dans lequel il trace à cette princesse le rôle que la Providence lui destinait alors en Europe est resté un des monuments les plus remarquables de la diplomatie de cette époque (1585). Du Plessis n'était point dans les rangs des huguenots à Coutras. Pendant que Henri tenait la campagne contre l'armée du duc de Joyeuse, c'était lui qui, sous le titre de surintendant général de la couronne de Navarre, gouvernait et défendait ce petit royaume. Après l'assassinat du duc de Guise, voyant Henri III engagé dans une guerre à mort avec la Ligue, il donna à son maître le sage conseil de s'offrir avec son armée au roi dont il était l'héritier. La cession de Saumur fut le gage de cette alliance, et ce gage fut mis aux mains de Mornay (1589). Bientôt le roi de Navarre devient Henri IV, et son fidèle serviteur semble aussi dès lors changer de personnage : on le voit bien moins occupé de faire triompher la cause royale que la cause protestante. L'esprit de secte, avec ses étroits préjugés, offusque sa raison, et il fait tous ses efforts pour retenir la royauté dans les rangs d'une minorité impuissante à lui donner la victoire. Plus tard, quand l'abjuration du Roi est consommée, il ne sait que faire retentir à ses oreilles les griefs des huguenots et le récit des périls qui les menacent. L'édit de Nantes fit taire ses doléances, et il n'eut plus à se plaindre alors que de l'entraînement qui

poussait grand nombre de ses coreligionnaires au sein de l'Église romaine. Son Traité de l'institution de l'eucharistie, remède sans force contre le mal qu'il voulait combattre, attaquait trop directement un des dogmes fondamentaux de la foi catholique pour ne pas soulever, en France comme à Rome, les plus vives réclamations. Henri IV crut que c'était assez faire pour le triomphe de la vérité que de la convier au grand jour de la discussion. Dans la célèbre conférence de Fontainebleau (1600), Mornay fut appelé à une controverse publique avec Duperron, et l'avantage ne lui resta pas. Cette défaite fut pour lui le signal d'une sorte de disgrâce, et pendant les dix dernières années de la vie du Roi, il ne quitta qu'une seule fois Saumur pour venir à la cour. Marie de Médicis, devenue régente, traita avec les ménagements d'une apparente bienveillance un homme que tant de respect entourait dans sa retraite, et de qui pouvait dépendre la tranquillité des huguenots au milieu des factions qui troublaient le royaume. Du Plessis, en effet, employa toute son autorité pour maintenir en paix les églises protestantes, et, dans leur émeute de 1621, il résista aussi longtemps qu'il le put au fol entraînement qui les poussait à la guerre. Ce fut alors que Louis XIII, reçu par lui dans le château de Saumur, refusa de rendre cette forteresse aux mains fidèles qui la gardaient depuis trente-trois ans. Vainement Luynes offrit-il à Mornay, pour dédommagement, 300,000 écus et le bâton de maréchal : l'austère vieillard ne voulut point faire marché d'une des places de sûreté données à sa religion. Il se retira dans

son château de la Forêt-sur-Sèvre, en bas Poitou, et y mourut deux ans après, dans la soixante et quinzième année de son âge.

THOU (JACQUES-AUGUSTE DE),
CONSEILLER D'ÉTAT, HISTORIEN DU ROI,

TROISIÈME FILS DE CHRISTOPHE DE THOU, SEIGNEUR DE BONNEUIL, DE CELY, ETC. PRÉSIDENT AU PARLEMENT DE PARIS, ET DE JACQUELINE DE TULLEU, DAME DE CELY.

(N° 2272.)

Né à Paris, le 8 octobre 1553.—Marié : 1° en 1587, à Marie de Barbançon, dame de Cany, fille de François-Michel de Barbançon, seigneur de Cany et de Varennes, et de Péronne de Pisseleu; 2° en 1602, à Gasparde de la Châtre, troisième fille de Gaspard de la Châtre, seigneur de Nançay, capitaine des gardes du corps du Roi, et de Gabrielle de Batarnay. — Mort le 17 mai 1617.

Jacques-Auguste de Thou était fils du vertueux premier président qui trouva des accents si énergiques pour flétrir les horreurs de la Saint-Barthélemy. Il reçut cette forte éducation, assez commune alors, que l'on pourrait appeler l'éducation parlementaire. Cependant, comme il avait deux frères aînés, il était destiné à l'Église, et ce fut sous l'habit ecclésiastique qu'il accompagna Paul de Foix dans sa mission auprès du saint-siége (1573). On voit dès lors le futur historien du XVI° siècle

ramasser sur sa route les premiers matériaux du grand édifice qu'il doit élever. A son retour en France, de Thou fut fait conseiller clerc au parlement de Paris (1576), et cinq ans après, il était un des commissaires que Henri III envoya à Bordeaux pour y remplacer la chambre mi-partie. Ce fut dans ce voyage qu'il vit le roi de Navarre, et devina en lui les qualités qui devaient en faire un grand roi : ce fut alors aussi qu'il se lia avec Montaigne. La mort de ses deux frères l'enleva bientôt à l'Église : il se maria, fut nommé maître des requêtes, et obtint la survivance de son oncle, président à mortier au parlement de Paris (1587). L'année suivante, il alla à Rouen pour préparer cette ville à recevoir dans ses murs le Roi, chassé de Paris après la journée des Barricades, et les services qu'il rendit alors furent récompensés par le brevet de conseiller d'état. Henri III, dans la crise où se trouvaient ses affaires, eut le mérite d'apprécier un serviteur aussi éclairé et aussi fidèle. Il l'envoya de Blois à Paris auprès du premier président, Achille de Harlay, et, peu de mois après, le chargea de négocier son alliance avec le roi de Navarre. De Thou était à Venise, demandant à l'Italie et à l'Allemagne des secours pour la cause royale, lorsqu'il apprit que la France avait pour roi Henri IV (1589). Il accourut auprès de ce monarque, et, pendant plus de quatre ans, le suivit dans les camps, prêt à remplir toutes les missions confiées à son zèle et à ses lumières. Il fut un des catholiques que le Roi converti employait le plus volontiers à calmer les défiances des huguenots, et la part

qu'il prit à la rédaction de l'édit de Nantes n'est pas un de ses moindres titres d'honneur (1598). Henri IV avait récompensé le savoir de de Thou en lui donnant, à la mort de Jacques Amyot, la charge de grand maître de la bibliothèque du Roi; il ne rendit pas un moindre hommage à ses lumières en le faisant un des juges de la controverse théologique de Fontainebleau entre Mornay et Duperron (1600). De Thou, dans sa sincère orthodoxie, donna la victoire à l'évêque d'Évreux; mais en même temps, fidèle à l'esprit du Parlement et à ses traditions de famille, il maintenait hardiment contre le saint-siége les libertés de l'Église gallicane, ne négligeait aucune occasion de combattre les jésuites, et plus qu'un autre s'opposait à ce que les canons disciplinaires du concile de Trente fussent reçus en France. Aussi Rome le traita-t-elle en ennemi : il y vit sa foi mise en doute et ses dernières années en furent remplies d'amertume. La mort de Henri IV aggrava cruellement ses chagrins; la régence de Marie de Médicis y mit le comble. Le siége de son beau-frère Achille de Harlay, premier président au Parlement, lui avait été promis et lui fut refusé (1611). Vainement le fit-on un des trois directeurs des finances qui remplacèrent Sully : ce n'était pas là le juste objet de son ambition et comme son légitime héritage; on ne faisait que lui imposer une tâche ingrate et contre ses goûts. De Thou essaya de se consoler en reprenant ses travaux interrompus et achevant le grand ouvrage qui a recommandé son nom à la postérité. Cet ouvrage (*Historia mei temporis*) est le monument le plus complet et

le plus remarquable de la science historique en France au xvi⁰ siècle. Les recherches consciencieuses de l'érudit, la sagacité du critique, les jugements profonds de l'homme d'état et quelques-unes des qualités du grand écrivain se réunissent chez de Thou aux inspirations d'un patriotisme éclairé, à un sincère amour de l'humanité et de la justice, et font de son histoire un livre auquel il n'a manqué que d'être écrit dans la langue nationale pour jouir d'une véritable immortalité. De Thou n'avait encore donné au public que la première moitié de ce vaste travail lorsqu'il mourut, en 1617, dans la soixante-quatrième année de son âge.

JEANNIN (PIERRE),
PREMIER PRÉSIDENT AU PARLEMENT DE BOURGOGNE.

(N° 2273.) Tableau de l'école de Porbus.

Né à Autun, en 1540. — Mort le 31 octobre 1622.

Jeannin, né à Autun dans les rangs obscurs de la bourgeoisie, fut, comme il le disait lui-même, *le fils de ses propres vertus*. Ayant étudié le droit sous Cujas, il plaida avec succès au barreau de Dijon, et, simple avocat encore, il eut l'honneur, par l'ascendant de ses sages conseils, d'épargner à cette ville et à la Bourgogne entière les horreurs de la Saint-Barthélemy. Le tiers état de Dijon l'envoya, comme député, aux premiers états généraux de Blois, en 1576. Jeannin s'y montra serviteur fidèle de la royauté; ce ne fut que plus tard que son

zèle fervent pour la foi catholique imposa à sa conscience le serment de la sainte Union. Il fut pendant six ans un des conseillers du duc de Mayenne; mais, au plus fort des fureurs de la Ligue, l'esprit de parti n'égara jamais en lui le patriotisme, et son cœur français combattit toujours les prétentions de l'étranger. Aussi, dès qu'il vit Henri IV converti et absous par Rome, il pressa Mayenne de se soumettre à son roi, et eut le bonheur d'accomplir cette œuvre de réconciliation si utile à la France (1596). Le Roi, qui dans cette négociation avait apprécié les rares qualités de Jeannin, ne voulut point perdre un serviteur si honnête et si habile. Il lui donna la charge de premier président au parlement de Bourgogne, mais à condition de la vendre et de rester à la cour pour siéger dans ses conseils. Depuis lors, en effet, Jeannin ne quitta plus Henri IV, et après Sully, aucun des hommes qu'il employa n'eut une plus grande part à sa confiance. Il aimait à l'appeler le *bon homme*, voulant par là rendre à ses vertus un hommage qu'il croyait superflu de rendre à ses lumières. De toutes les négociations dans lesquelles l'habile diplomate servit son maître, aucune ne lui fit plus d'honneur que celle qu'il conduisit de 1607 à 1609, avec les Provinces-Unies. La trêve de douze ans que l'Espagne leur accorda, sous la médiation de la France, entraînait la reconnaissance implicite de leur indépendance, et Jeannin fut comblé de remercîments et d'honneurs par la Hollande, qu'il avait fait entrer parmi les nations européennes. A la mort de Henri IV, Marie de Médicis laissa Jeannin dans le poste

élevé qu'il occupait; mais les conseillers que le grand roi avait animés de son génie ne furent plus les mêmes hommes dès qu'il eut disparu. Du moins Jeannin, successeur de Sully dans l'administration des finances du royaume, sembla-t-il, aux états généraux de 1614, bien au-dessous de sa haute renommée. L'âge avait affaibli la forte trempe de son caractère, et son honnêteté était réduite à cacher maladroitement les dissipations d'une cour livrée à l'intrigue et au désordre. Il conserva cependant la place de surintendant jusqu'en 1622, où il mourut à l'âge de quatre-vingt-deux ans. Ses Négociations sont un ouvrage qui garde aujourd'hui encore l'estime des diplomates.

MOLÉ (ÉDOUARD),

SEIGNEUR DE LASSY ET DE CHAMPLÂTREUX,

PRÉSIDENT A MORTIER AU PARLEMENT DE PARIS,

FILS DE NICOLAS MOLÉ, SEIGNEUR DE JUSAUVIGNY, CONSEILLER AU PARLEMENT, ET DE JEANNE DE LA GRANGE-TRIANON.

N° 2274.) DUPAVILLON, d'après un portrait de famille.

Né vers 1550. — Marié, le 28 novembre 1581, à Marie Chartier, fille de Mathieu Chartier, doyen des conseillers au parlement de Paris, et veuve de Christophe Bouquier, conseiller au Parlement. — Mort le 17 septembre 1616.

Édouard Molé était conseiller au parlement de Paris lorsque, le 17 janvier 1589, il fut compris dans la vio-

lente épuration que le conseil des Seize fit subir à cette illustre compagnie. Quelques jours après, cependant, il remonta sur son siége avec la plupart de ses collègues, et une sorte d'acclamation populaire lui imposa les fonctions de procureur général. La situation d'Édouard Molé, royaliste fidèle au fond du cœur, fut très-périlleuse tout le temps que durèrent à Paris les fureurs de la Ligue. Il avait sous les yeux le tragique exemple de la mort du président Brisson, et il fut forcé d'attendre la conversion de Henri IV pour donner à ses affections monarchiques une libre carrière. Ce fut à sa requête que le Parlement rendit les deux arrêts des 3 et 18 janvier 1594, par lesquels étaient proclamés les droits du chef de la maison de Bourbon à la couronne, et ordre donné aux garnisons étrangères de sortir de la capitale. L'entrée du Roi à Paris suivit de près ces éclatantes manifestations du zèle parlementaire, et Molé alla reprendre modestement sa place de conseiller, qu'il échangea, en 1602, contre celle de président à mortier. Il mourut, en 1616, à l'âge de soixante-six ans.

GROULARD (CLAUDE),

SEIGNEUR DE LA COURT, BARON DE TORCY, ETC.

PREMIER PRÉSIDENT AU PARLEMENT DE ROUEN,

FILS DE CLAUDE GROULARD, SEIGNEUR DE LA COURT,
ET D'HÉLÈNE BOUCHARD.

(N° 2275.) Jean ALAUX, d'après un portrait de famille.

Né à Dieppe, en 1551. — Marié, 1° vers 1580, à

Élisabeth Bouchard, fille d'Alexandre Bouchard, seigneur d'Englesqueville, conseiller au parlement de Rouen, et de Catherine du Val; 2° le 23 juillet 1584, à Barbe Guiffard, veuve de Robert le Roux, seigneur de Tilly, conseiller au parlement de Normandie.—Mort le 1er décembre 1607.

Groulard fut pourvu d'un office au grand conseil en 1578, et sept ans après, par la protection du cardinal de Joyeuse, archevêque de Rouen, fut nommé premier président au parlement de Normandie. Il travailla, par ordre du roi Henri IV, à la réforme de la coutume de cette province, et mourut en 1607, à l'âge de cinquante-six ans.

ZAMET (SÉBASTIEN),

BARON DE MURAT ET DE BILLY,

SURINTENDANT DE LA MAISON DE MARIE DE MÉDICIS.
(N° 2276.)

Né à Lucques, vers 1547. — Marié, vers 1590, à Madeleine Leclerc, fille de Pierre Leclerc, seigneur de Maisons, et de Madeleine de Villeneuve. — Mort le 14 juillet 1614.

Sébastien Zamet était un de ces Italiens qui furent appelés en France par la protection de Catherine de Médicis. Attaché d'abord à la personne de Henri III dans un emploi fort subalterne, il se poussa par l'in-

trigue, et devint bientôt un de ces financiers habiles à faire fortune au milieu de la détresse publique. On le voit sous la Ligue procurer des ressources à un gouvernement sans crédit et s'enrichir par des opérations dont la hardiesse faisait croire le succès impossible. On le voit sous Henri IV étalant le faste et affectant les manières d'un grand seigneur, aimant et protégeant les beaux-arts, familier du prince, et lui rendant des services qui tous n'étaient pas honorables. Il en fut amplement récompensé, et reçut, avec le brevet de conseiller d'état, le gouvernement de Fontainebleau et la surintendance de la maison de la reine. Il mourut, en 1614, dans la soixante-septième année de son âge.

JABOT (NICOLAS),
PREMIER MÉDECIN DE HENRI IV.

(N° 2277.) Tableau du temps.

Vivait vers 1600.

MALHERBE (FRANÇOIS DE),
POËTE,

FILS DE FRANÇOIS DE MALHERBE, SIEUR DE DIGNY, CONSEILLER AU BAILLIAGE ET PRÉSIDIAL DE CAEN, ET DE LOUISE LEVALLOIS.

(N° 2278.)

Né à Caen, en 1555. — Marié à Madeleine de Coriolis. — Mort en 1628.

François de Malherbe, gentilhomme normand, quitta

de bonne heure la ville de Caen, où il était né, pour aller s'établir en Provence. Il s'y attacha au grand prieur de France, Henri, comte d'Angoulême, bâtard du roi Henri II, qui, avec tous les vices des Valois, avait leur goût pour les lettres et les arts. Une sorte de commerce d'esprit unit le protecteur et le protégé, et ce ne fut qu'après la mort du prince (1586) que Malherbe endossa la cuirasse pour prendre part aux guerres que la religion allumait alors dans tout le royaume. Il y tint le parti de la Ligue; mais il y avait chez lui une vocation plus forte que celle des armes. Dès sa jeunesse, il avait débuté, quoique sans beaucoup d'éclat, dans la poésie. L'ode qu'il composa, en 1600, sur l'arrivée en France de Marie de Médicis, fut le commencement véritable de sa réputation. Ce fut alors qu'on entendit parler à Paris et à la cour de ce novateur hardi, qui ne prétendait à rien moins qu'à une réforme entière de la poésie française; qui, sans ménagement pour les plus hautes renommées, s'attaquait également à l'archaïsme pédantesque de Ronsard et à la libre incorrection de Regnier; qui ne permettait à la langue d'autres mots et d'autres tours que ceux qu'il trouvait dans la bouche du peuple de Paris; qui enfin, dans des vers d'un style sévèrement châtié, appuyait le précepte par l'exemple. Henri IV savait le nom de Malherbe, lorsqu'en 1605 on lui apprit qu'il venait d'arriver à Paris : il voulut aussitôt le voir, et l'assura de sa protection. En effet, Malherbe fut bien accueilli à la cour, et il ne tarda pas à y exercer, dans les matières de goût, une autorité qui allait jus-

qu'au despotisme. On l'appelait le *tyran des mots et des syllabes*. Cependant les libéralités du roi furent assez minces à son égard, et Marie de Médicis, devenue régente, paya plus généreusement l'encens poétique qu'il brûla devant elle. Elle lui donna une pension de cinq cents écus. Malherbe, du jour où il vint à Paris, n'en sortit plus, et, jusqu'à sa dernière heure, à travers bien des combats, il ne cessa de poursuivre l'œuvre de régénération de la langue française à laquelle il avait attaché sa gloire. Il mourut, en 1628, à l'âge de soixante et treize ans. Boileau, dans des vers que tout le monde sait, a signalé le rôle important qui appartient à Malherbe dans notre littérature. De nos jours, on l'a comparé avec justesse à ces forgerons dont le labeur infatigable préparait de fortes armures aux demi-dieux d'Homère. Il ne fut pas le grand poëte, il fut l'ouvrier patient dont le marteau travailla la langue poétique et la livra, toute fabriquée, au génie de Corneille et de Racine.

CASAUBON (ISAAC),

PHILOLOGUE,

FILS D'ARNAUD CASAUBON ET DE JEANNE ROSSEAU.

(N°. 2279.) Ancienne collection de la Sorbonne.

Né à Genève, au mois de février 1559.—Marié, le 28 avril 1586, à Florence Estienne, fille de Henri Estienne, philologue et imprimeur. — Mort le 1ᵉʳ juillet 1614.

Isaac Casaubon, né d'un père huguenot, qui avait

quitté la France pour se réfugier à Genève, fit ses études dans cette ville, et à vingt-trois ans y enseigna la langue grecque. Marié à la fille du célèbre Henri Estienne, il s'accommoda mal de l'humeur difficile de son beau-père, et transporta son enseignement à Montpellier (1596). Il était décidé à quitter cette ville, où ses rares talents étaient trop pauvrement récompensés, lorsque Henri IV l'appela à Paris (1598), et lui donna la chaire de langue grecque au collége Royal. Il le fit en même temps son bibliothécaire, et Casaubon, ainsi soutenu par la faveur du monarque, triompha sans peine des tracasseries que lui suscitaient sa religion et la jalousie de ses rivaux. Il dut compter parmi les plus nobles témoignages qu'il reçut de la confiance royale l'honneur d'être choisi pour un des arbitres de la controverse de Fontainebleau entre Du Plessis-Mornay et Duperron. Cependant, à la mort de Henri IV, Casaubon, soit par l'inquiétude naturelle de son humeur, soit par les craintes que lui inspirait la régence de Marie de Médicis, quitta la France et passa en Angleterre. Jacques Ier, érudit jusqu'au pédantisme, accueillit l'illustre philologue avec le plus grand empressement, et lui prodigua les caresses et les faveurs. Il importait grandement au parti de la réforme que Casaubon, dont la raison faisait chaque jour un nouveau pas vers la foi catholique, n'abandonnât pas la terre protestante, où il venait de fixer son séjour, pour présenter à la France le spectacle de son abjuration. Le docte théologien, surpris à Londres par la mort, donna cette satisfaction à ses coreligionnaires.

DUBOIS (AMBROISE),
PEINTRE.

(N° 2280.)

Né à Anvers, en..... — Mort en.....

Ambroise Dubois vint en France dans l'année 1601 et s'y fit naturaliser. On ne connaît cet artiste que par les travaux qu'il a exécutés dans la résidence royale de Fontainebleau. La plus grande partie en a péri : il n'en reste plus que le tableau d'autel de la chapelle de la Trinité et les peintures de la chambre Ovale, où naquit Louis XIII, représentant les amours de Théagène et de Chariclée. Ambroise Dubois fut nommé, en 1606, peintre de la reine Marie de Médicis, et mourut dans un âge assez avancé.

GRÉGOIRE XIV (NICOLAS SFONDRATO),
PAPE.

(N° 2281.) Ancienne collection de la Sorbonne.

Né à Crémone, en 1535. — Mort le 15 octobre 1591.

GRÉGOIRE XIV (NICOLAS SFONDRATO),
PAPE.

(N° 2282.) Ancien tableau.

Nicolas Sfondrato, évêque de Crémone, fut élu pape le 5 décembre 1590 et prit le nom de Grégoire XIV. Avec des vertus évangéliques, il eut une simplicité de caractère qui le livra trop facilement à la politique de Philippe II et des chefs de la Ligue en France. Il envoya à Paris le nonce Landriani avec un monitoire foudroyant dirigé contre Henri IV et ses adhérents. En même temps il épuisa les trésors amassés par la sage économie de Sixte-Quint, pour mettre en campagne une armée qui devait se joindre aux troupes de la Ligue; mais cette armée, arrêtée par la nouvelle de sa mort, ne dépassa pas les frontières de la Lorraine, et son monitoire ne fit que provoquer une réponse violente et injurieuse des parlements royalistes de Châlons et de Tours. Grégoire XIV mourut le 15 octobre 1591, après dix mois de pontificat.

INNOCENT IX (JEAN-ANTOINE FACCHINETTI),
PAPE.

(N° 2283.) Ancienne collection de la Sorbonne.

Né à Bologne, en 1519. — Mort le 30 décembre 1591.

Innocent IX, dont l'historien de Thou loue les vertus

et les lumières, n'eut point le temps de réaliser les espérances que donnait son avénement au pontificat. Il ne resta que deux mois assis dans la chaire de saint Pierre, et mourut le 30 décembre 1591, à l'âge de soixante et douze ans.

CLÉMENT VIII (HIPPOLYTE ALDOBRANDINI),

PAPE,

FILS DE SILVESTRE ALDOBRANDINI.

(N° 2284.) Ancienne collection de la Sorbonne.

Né à Fano, en 1536. — Mort le 5 mars 1605.

Clément VIII ferme dignement la liste des grands papes du XVI° siècle : il réunit à un haut degré la piété et la science, aima les lettres et fit chérir à Rome sa paternelle administration. Peu de pontifes donnèrent autant que lui d'illustres cardinaux à l'Église : Baronius, Bellarmin, Tolet, d'Ossat, Duperron, reçurent la pourpre de ses mains, et ce fut lui qui conçut la noble pensée de couronner le Tasse au Capitole. Mais les actes les plus importants du gouvernement de Clément VIII furent la réconciliation de Henri IV avec le siége apostolique (1595) et la paix rétablie entre la France et l'Espagne par la médiation pontificale. Ce fut sous ce pape que commença à se débattre la question de la grâce, qui, pendant tout le XVII° siècle, devait émouvoir si profondément la catholicité. Clément VIII évoqua à son tribunal ce grand procès

théologique, et mourut en 1605 avant d'avoir pu prononcer sa sentence : il était âgé de soixante-neuf ans.

LÉON XI (ALEXANDRE OCTAVIEN DE MÉDICIS),
PAPE.

(N° 2285.) Ancienne collection de la Sorbonne.

Né en 1535. — Mort le 25 avril 1605.

Le cardinal Alexandre de Médicis, plus connu sous le nom de cardinal de Florence, fut envoyé comme légat en France par Clément VIII en 1596, et apporta dans cette délicate mission les dispositions les plus sages et les plus conciliantes. Il contribua puissamment à amortir le reste des ardentes passions de la Ligue, en donnant l'exemple du respect et de l'affection pour Henri IV, et eut l'honneur de rétablir par la médiation du saint-siége la paix entre les couronnes de France et d'Espagne. Clément VIII, qui mieux qu'un autre appréciait ses vertus et ses talents, lui avait annoncé qu'il serait son successeur : il ne le fut que pendant vingt-sept jours, et mourut à l'âge de soixante et dix ans.

CHRISTINE DE LORRAINE,

GRANDE-DUCHESSE DE TOSCANE,

FILLE DE CHARLES III, DUC DE LORRAINE ET DE BAR, ET DE CLAUDE DE FRANCE, SECONDE FILLE DE HENRI II, ROI DE FRANCE, ET DE CATHERINE DE MÉDICIS.

(N° 2286.) Tableau du temps.

Née le 6 août 1565. — Mariée, le 30 avril 1589, à Ferdinand de Médicis, premier du nom, grand-duc de Toscane, second fils de Cosme, premier du nom, grand-duc de Toscane, et d'Éléonore de Tolède, sa première femme. — Morte le 20 décembre 1636.

Cette princesse fut élevée en France par son aïeule Catherine de Médicis. Lorsque le cardinal Ferdinand de Médicis, devenu grand-duc de Toscane, eut été sécularisé, il épousa Christine de Lorraine, qui lui survécut, et mourut en 1636, à l'âge de soixante et onze ans.

BELLARMIN (ROBERT FRANÇOIS ROMULE),

CARDINAL.

(N° 2287.) Ancienne collection de la Sorbonne.

Né à Montepulciano, en Toscane, le 4 octobre 1542. — Mort le 16 août 1621.

Bellarmin illustra la compagnie de Jésus par ses ver-

tus et son savoir, et fut un des oracles de la théologie romaine dans les grandes controverses qui remplirent la seconde moitié du xviᵉ siècle. Il était neveu du pape Marcel II. A l'âge de dix-huit ans, il entra chez les jésuites, et son talent pour la prédication était si éminent que ses supérieurs n'attendirent pas qu'il fût prêtre pour le faire monter en chaire. Bientôt on crut pouvoir le produire sur le théâtre de la célèbre université de Louvain, et son enseignement théologique y eut un succès prodigieux. Revenu à Rome en 1576, il fut appelé par Grégoire XIII à donner des leçons publiques de controverse, et lorsqu'en 1589 Sixte-Quint envoya comme légat en France le cardinal Gaetani, il lui adjoignit le docte et éloquent jésuite pour soutenir, s'il y avait lieu, la discussion contre les théologiens protestants. Clément VIII le fit cardinal en 1598 et lui donna trois ans après l'archevêché de Capoue. Mais Bellarmin, nommé par Paul V bibliothécaire du Vatican en 1605, résigna ses fonctions épiscopales pour se donner tout entier à ses travaux de doctrine pour la défense de la foi catholique. Deux fois ses vertus l'eussent fait monter dans la chaire de saint Pierre, si les couronnes n'eussent craint en lui les doctrines trop absolues de la société de Jésus. La même opposition du pouvoir temporel empêcha, dit-on, au dernier siècle sa canonisation. Bellarmin, en effet, outre son catéchisme et ses grandes controverses contre les hérétiques, publia un traité sur le *pontife de Rome*, dans lequel il revendiquait pour le siége apostolique non plus l'absolue souveraineté dont avaient joui les papes du

moyen âge, mais un droit d'extraordinaire intervention en faveur du salut des âmes pouvant aller jusqu'à la déposition des princes, et la Sorbonne s'unit au Parlement en France pour condamner cette thèse ultramontaine. Il mourut en 1621, dans la soixante et dix-neuvième année de son âge.

SALES (SAINT FRANÇOIS DE),

ÉVÊQUE DE GENÈVE,

FILS DE FRANÇOIS, SEIGNEUR DE SALES, ET DE FRANÇOISE DE SIONNAZ.

(N° 2288.) Tableau du temps.

Né au château de Sales, en Savoie, le 21 août 1567. — Mort le 28 décembre 1622.

Saint François de Sales parut à l'époque où la querelle religieuse du xvi° siècle commençait à se retirer des champs de bataille, et à laisser la place aux pacifiques influences de la prédication et des vertus évangéliques. Il eut la gloire de faire rentrer des milliers d'âmes dans le sein de l'Église catholique par le seul ascendant de sa parole et de ses exemples. Né d'une famille de la Savoie où la piété était héréditaire avec la noblesse, il fut envoyé à Paris pour y recevoir l'éducation d'un gentilhomme. Il n'avait que seize ans lorsqu'il quitta cette ville, et, déjà touché de la grâce, il sentait pour la vie ecclésiastique un entraînement irrésistible. Cependant, tou-

jours docile à la volonté de ses parents, il se rendit à l'université de Padoue et y prit le bonnet de docteur; mais, dans sa vie de retraite et de travail, il avait su joindre l'étude de la théologie à celle de la jurisprudence, et lorsque, pour achever son éducation, il reçut l'ordre de visiter Rome et les autres grandes villes de l'Italie, il n'écouta pas les instincts d'une vaine curiosité, il ne songea qu'à nourrir sa piété en allant prier dans les sanctuaires les plus vénérés et recherchant la trace auguste du sang des martyrs. Revenu en 1593 dans la maison paternelle, il déclara sa vocation à ses parents, qui voulaient le marier, et obtint, quoique non sans peine, la permission de la suivre. L'évêque de Genève, trop heureux d'enrichir son clergé d'un tel trésor de vertu et de science, fit violence à l'humilité du jeune lévite, et l'obligea de franchir dans la même année tous les degrés qui le séparaient du sacerdoce (1593). Dès le lendemain même de son ordination, François de Sales court aux plus rudes et aux plus périlleuses fonctions de l'apostolat, à la conversion des hérétiques. Le voisinage de Genève avait infecté des erreurs de Calvin les âpres vallées du Chablais, et le duc de Savoie désirait impatiemment de faire rentrer sous l'autorité du saint-siége les sauvages peuplades de cette contrée. En trois ans cette grande œuvre fut accomplie à travers mille dangers et par les miracles d'une infatigable charité. Clément VIII, au nom de l'Église dont il était le chef, applaudit à cette victoire éclatante de la prédication catholique, et trois ans après, l'évêque de Genève voulut avoir l'apôtre du

Chablais pour son coadjuteur (1599). Le traité conclu en 1601 entre Henri IV et Charles-Emmanuel venait de donner à la France une partie du diocèse de Genève : François de Sales fut obligé de se rendre à Paris dans l'intérêt du troupeau qu'il devait gouverner un jour, et le Roi donna l'exemple à sa cour de s'incliner devant les vertus du prélat et de se soumettre à ses pieux enseignements. La mort de l'évêque de Genève survint alors (1602) et rappela François de Sales en Savoie. Tout ce que l'administration épiscopale peut répandre de bienfaits fut prodigué pendant vingt ans aux peuples placés sous l'autorité de ce saint pasteur. On le vit, sans aucun souci de l'âpreté du climat et au péril journalier de sa vie, poursuivre jusqu'aux portes de Genève sa lutte de patience et de douceur contre les restes opiniâtres de l'hérésie; on le vit introduire les plus sages réformes, multiplier les fondations pieuses, faire couler de toutes parts les sources abondantes de la charité dans son diocèse. Tout à tous, il visitait, il consolait, il catéchisait, ne laissant aucune souffrance qui ne fût soulagée, aucune indigence qui ne fût secourue, aucune ignorance qui ne fût instruite, et faisant revivre dans ses pauvres montagnes toutes les merveilles des premiers siècles du christianisme. En même temps son zèle apostolique savait se répandre au dehors en mille saintes œuvres. Il prêchait le carême à Dijon, en 1604, lorsqu'il commença à y connaître madame de Chantal. La pieuse intimité qui unit ces deux âmes fut prompte, et l'on sait ce que François de Sales employa de soins et de veilles pour diriger

vers la perfection la brebis chérie qui s'était placée sous sa houlette. Le saint institut de la Visitation, donné à la chrétienté, fut le fruit de leurs communs efforts. A Rome, c'était le pape Paul V qui écrivait à l'évêque de Genève pour le consulter sur la solution qui devait être donnée à la question ardue de la grâce (1607); en France, c'était un nombre infini d'âmes qui sollicitaient des directions, et le grand roi Henri IV, qui, par des offres répétées, s'efforçait de gagner à son royaume le plus riche joyau de l'Église. François de Sales refusa d'échanger le gouvernement de son humble troupeau contre « des grandeurs pour lesquelles, disait-il, Dieu ne l'avait pas fait; » mais il garda toujours pour Henri IV un profond sentiment d'admiration et de reconnaissance, et donna des larmes à sa mort (1610). Plus tard, à la suite du cardinal de Savoie, fils de Charles-Emmanuel, il revit la cour de France, et cette fois encore on fit de vains efforts pour le retenir en lui offrant la coadjutorerie de Paris, avec tout le bien que cette grande charge lui eût donné à faire (1618). Ce fut alors qu'il vit Vincent de Paul et apparut aux yeux de ce saint prêtre comme le portrait vivant de Jésus-Christ sur la terre; ce fut alors aussi qu'il connut la mère Angélique Arnauld, et donna à cette âme ardemment emportée vers la perfection des conseils de modération et de prudence dont elle eut le malheur de ne pas toujours se souvenir. Rentré dans son diocèse, François de Sales eût voulu n'en plus sortir. Il couvait de ses ailes l'œuvre bénite de la Visitation et jouissait du merveilleux essor qu'elle commençait à prendre. Chaque

jour il se donnait davantage aux pauvres et se faisait pauvre avec eux. Il lui fallut cependant abandonner ces travaux si chers de l'épiscopat pour obéir à son souverain, qui lui commandait encore une fois d'accompagner en France le cardinal de Savoie, envoyé à Avignon pour complimenter le roi Louis XIII. François de Sales, comme averti d'en haut qu'il ne reverrait plus son troupeau, fit son testament avant de partir et prêcha une dernière fois dans sa cathédrale. Sa santé, naturellement faible et ruinée par les labeurs de l'apostolat, ne résista point à la fatigue de ce voyage. En reprenant le chemin de son diocèse, il tomba malade à Lyon, et y mourut le 28 décembre 1622 : il était dans la cinquante-sixième année de son âge. Quarante-trois ans après sa mort, François de Sales fut inscrit par l'Église sur la liste des saints qu'elle vénère. Il a laissé des écrits où respire tout le parfum de son âme et qui offrent les enseignements les plus hauts de la piété revêtus du charme d'un langage naïf et familier.

CATHERINE DE BOURBON,

PRINCESSE DE NAVARRE, DUCHESSE DE BAR,

FILLE D'ANTOINE DE BOURBON, ROI DE NAVARRE, ET DE JEANNE D'ALBRET.

(N° 2289.) D'après un portrait de la collection du château d'Eu.

Née à Paris, le 7 février 1558. — Mariée, le 30 janvier 1599, à Henri de Lorraine, duc de Bar, fils aîné

de Charles II, duc de Lorraine et de Bar, et de Claude de France. — Morte à Nancy, le 13 février 1604.

Catherine de Bourbon, sœur de Henri IV, fut élevée comme lui dans la religion protestante et ne consentit jamais à la quitter. Elle aimait son cousin, le comte de Soissons; mais son frère ne lui permit point de l'épouser. Il la donna en mariage au duc de Bar, Henri de Lorraine, sans demander au pape Clément VIII une dispense que la différence de religion des deux époux rendait nécessaire. Cette démarche imprudente ne tarda pas à causer de graves soucis à Henri IV, qui s'efforça vainement d'obtenir l'abjuration de sa sœur : il fallut que la volonté du pape fléchît devant l'invincible obstination de cette princesse, et qu'il légitimât ce mariage irrégulier (1601). Catherine de Bourbon mourut trois ans après, dans la quarante-septième année de son âge.

MERCOEUR (PHILIPPE-EMMANUEL DE LORRAINE,

DUC DE),

FILS DE NICOLAS DE LORRAINE, COMTE DE VAUDÉMONT ET PREMIER DUC DE MERCOEUR, ET DE JEANNE DE NEMOURS, SA SECONDE FEMME.

(N° 2290.) Dedacq, d'après un portrait de l'ancienne collection de Mlle de Montpensier, au château d'Eu.

Né à Nomeny, en Lorraine, le 9 septembre 1548.

— Marié à Paris, le 12 juillet 1575, à Marie de Luxembourg, duchesse de Penthièvre, fille unique et héritière de Sébastien de Luxembourg, duc de Penthièvre, et de Marie de Beaucoire-Puy-Guillon. — Mort le 19 février 1602.

Le duc de Mercœur reçut de Henri III le gouvernement de la Bretagne. Il contint son ambition, et garda les apparences de la fidélité envers ce prince jusqu'à l'assassinat du duc de Guise à Blois, en 1588. Il déploya alors le drapeau de la Ligue en Bretagne, et, à la faveur de l'anarchie qui régnait par tout le royaume, aspira ouvertement à la souveraineté de cette province. Aidé des secours de Philippe II, il repoussa pendant six ans les chefs de l'armée royale envoyés pour le combattre. Après la soumission du duc de Mayenne et des autres princes lorrains, Mercœur s'obstina encore à rester les armes à la main; il attendait de l'Espagne le succès de ses ambitieuses prétentions. Il perdit ainsi le moment de traiter avec avantage. Heureusement pour lui, lorsque s'ouvrirent les négociations de Vervins (1598), deux femmes le protégèrent contre le juste ressentiment de Henri IV : sa sœur, Louise de Lorraine, veuve de Henri III, et la belle Gabrielle d'Estrées unirent leur puissante intercession en sa faveur. Mercœur avait gagné celle-ci en lui offrant la main de sa fille et l'héritage de son immense fortune pour le jeune duc de Vendôme, bâtard légitimé qu'elle avait eu du Roi. A ce prix, le dernier des chefs de la Ligue fut réconcilié avec Henri IV, et

il en coûta moins à son orgueil de se démettre du gouvernement de la Bretagne en faveur de l'enfant royal qui devait être son gendre. L'empereur Rodolphe II, attaqué par les Turcs, offrit, en 1601, au duc de Mercœur le commandement de ses armées. Le prince lorrain justifia, par quelques succès, la confiance qui lui était accordée; mais les fatigues qu'il essuya furent plus fortes que sa santé, et, comme il retournait en France, il s'arrêta malade à Nuremberg, et y mourut à l'âge de cinquante-quatre ans.

CHALIGNY (CLAUDE DE MOY,
MARQUISE DE MOY,
COMTESSE DE),

FILLE UNIQUE ET HÉRITIÈRE DE CHARLES, MARQUIS DE MOY, CHEVALIER DES ORDRES DU ROI, ETC. ET DE CATHERINE DE SUZANNE, COMTESSE DE CERNY.

(N° 2291.) COLIN, d'après un ancien portrait.

Née en 1572. — Mariée, 1° le 16 février 1583, à Georges de Joyeuse, vicomte de Saint-Didier; 2° le 19 septembre 1585, à Henri de Lorraine, premier du nom, comte de Chaligny, prince du Saint-Empire, frère du duc de Mercœur.— Morte le 3 novembre 1627.

Après la mort de son mari, la comtesse de Chaligny fonda le monastère du Saint-Sépulcre à Charleville, y fit profession le 26 mars 1626, et mourut l'année suivante, à l'âge de cinquante-cinq ans.

RODOLPHE II,

EMPEREUR D'ALLEMAGNE,

ROI DE HONGRIE ET DE BOHÊME,

FILS AÎNÉ DE MAXIMILIEN II, EMPEREUR D'ALLEMAGNE, ROI DE HONGRIE ET DE BOHÊME, ET DE MARIE D'AUTRICHE, FILLE DE L'EMPEREUR CHARLES-QUINT ET D'ÉLISABETH DE PORTUGAL.

(N° 2292.) Tableau du temps.

Né à Vienne, le 18 juillet 1552. — Mort le 20 janvier 1612.

RODOLPHE II,

EMPEREUR D'ALLEMAGNE,

ROI DE HONGRIE ET DE BOHÊME.

(N° 2293.) M^{lle} Irma Martin, d'après un portrait de la galerie espagnole peint par Alonso Sanchez Coelio.

Rodolphe II, élevé en Espagne sous les yeux de Philippe II, dut à son éducation un zèle ardent pour la foi catholique. Aussi, dès le jour de son avénement au trône impérial, il revint sur toutes les mesures de tolérance prises par Maximilien II son père, et, incapable de soutenir ses résolutions par l'énergie de son caractère, il ne fit que troubler l'Allemagne et préparer la longue et profonde commotion de la guerre de Trente ans.

Roi de Hongrie en 1572, de Bohême en 1575, il fut couronné empereur en 1576, et, pendant les trente-cinq ans de durée de son règne, laissa chaque jour l'autorité tomber plus bas entre ses mains. Après avoir renouvelé deux fois la trêve conclue par son père avec les Turcs, il se laissa entraîner contre eux à la guerre, et la fit pendant quatorze ans avec une alternative de succès et de revers. Une nouvelle trêve de vingt ans mit le terme à ces sanglantes hostilités (1606). La succession contestée des duchés de Clèves et de Juliers faillit le mettre aux prises avec Henri IV, et ce fut le poignard de Ravaillac qui sauva seul la maison d'Autriche des coups que ce monarque allait lui porter (1610). La faiblesse et la violence du gouvernement de Rodolphe II, les frayeurs superstitieuses qui le tenaient renfermé dans son palais, l'oubli dans lequel il laissait les affaires de l'empire pour s'occuper des rêves de l'alchimie et de l'astrologie judiciaire, encouragèrent l'archiduc Mathias, son frère, à lui enlever, l'une après l'autre, chacune de ses couronnes. Dépossédé de la Hongrie, de la Moravie et de l'Autriche, Rodolphe fut forcé de quitter à Prague, devant une émeute, le trône de Bohême, et il ne lui restait plus que le titre stérile et vain d'empereur, dont les électeurs se préparaient à le dépouiller, lorsqu'il mourut, le 20 janvier 1612, dans la soixantième année de son âge.

ERNEST,

ARCHIDUC D'AUTRICHE,

GOUVERNEUR DES PAYS-BAS,

FILS DE MAXIMILIEN II, EMPEREUR D'ALLEMAGNE,
ET DE MARIE D'AUTRICHE.

(N° 2294.) M^{lle} Irma Martin, d'après un tableau de la galerie espagnole peint par Coello.

Né en 1553. — Mort le 21 février 1595.

L'archiduc Ernest, frère de l'empereur Rodolphe II, reçut en 1594, du roi Philippe II, le gouvernement des Pays-Bas. La prise de la Fère, en Picardie (19 mai), fut son seul exploit militaire. Il mourut le 20 février de l'année suivante, à l'âge de quarante-deux ans.

PHILIPPE III,

ROI D'ESPAGNE,

SECOND FILS DE PHILIPPE II, ROI D'ESPAGNE, ET DE SA QUATRIÈME FEMME ANNE-MARIE D'AUTRICHE, FILLE DE L'EMPEREUR MAXIMILIEN II.

(N° 2295.) Ancien tableau.

Né à Madrid, le 14 avril 1578. — Marié, le 18 avril 1599, à Marguerite d'Autriche, fille de Charles d'Autriche, deuxième du nom, archiduc de Grætz et de Marie de Bavière. — Mort le 31 mars 1621.

PHILIPPE III,
ROI D'ESPAGNE.

(N° 2296.) *Portrait du temps.*

PHILIPPE III,
ROI D'ESPAGNE.

(N° 2297.)

Philippe III reçut de son père l'Espagne épuisée et hors d'état de soutenir en Europe le grand rôle qu'elle y jouait depuis quatre-vingts ans. Avec un esprit borné, un caractère faible et indolent, il n'était pas fait pour arrêter, sur son déclin, la monarchie dont il devint le maître à vingt ans. Son favori, le duc de Lerme, régna pour lui, sans avoir plus que lui d'énergie et de lumières. Au dedans comme au dehors, il n'y eut pour l'Espagne qu'humiliation et malheur. En paix avec la France et avec l'Angleterre, Philippe III n'avait plus de guerre à soutenir qu'aux Pays-Bas, et il y laissa l'archiduc Albert presque sans secours contre le patriotisme hollandais et le génie de Maurice de Nassau. La trêve de douze ans négociée en 1609 par Jeannin ne fut pas moins un bienfait pour l'Espagne que pour les Provinces-Unies. C'était à cette même époque que Philippe III venait par l'expulsion des Morisques de porter un coup mortel à la prospérité intérieure de la Péninsule. Le traité qui, après la mort de Henri IV, unit les maisons de France et de

Castille par un double mariage ne fut pas un traité d'amitié entre les deux puissances, et Louis XIII, quoiqu'il n'eût pas encore Richelieu dans ses conseils, suivit les traditions de la politique de son père en protégeant le duc de Savoie contre la cour de Madrid (1615), et encourageant, à Naples, la révolte du duc d'Ossuna (1620). La révolution de palais qui donna pour successeur au duc de Lerme son fils le duc d'Uzeda ne changea rien à l'état languissant de la monarchie espagnole, et le malheureux Philippe III présenta bientôt l'étrange spectacle d'un roi condamné à mourir en martyr de l'étiquette. On le laissa exposé sans secours à la vapeur mortelle d'un brasero. Il était âgé de quarante-trois ans.

MARGUERITE D'AUTRICHE,

REINE D'ESPAGNE,

FILLE DE CHARLES D'AUTRICHE, DEUXIÈME DU NOM, ARCHIDUC DE GRÆTZ, ET DE MARIE DE BAVIÈRE.

(N° 2298.) *D'après Velasquez.*

Née en 1584. — Mariée, le 18 avril 1599, à Philippe III, roi d'Espagne. — Morte le 3 octobre 1611.

MARGUERITE D'AUTRICHE,

REINE D'ESPAGNE.

(N° 2299.) *Ancien tableau.*

ALBERT VII,

ARCHIDUC D'AUTRICHE,

GOUVERNEUR DES PAYS-BAS,

SIXIEME FILS DE MAXIMILIEN II, EMPEREUR D'ALLEMAGNE,
ET DE MARGUERITE D'AUTRICHE.

(N° 2300.) Portrait du temps, en pied.

Né le 13 novembre 1559.—Marié, le 18 avril 1599, à Isabelle-Claire-Eugénie d'Autriche, infante d'Espagne, gouvernante des Pays-Bas, fille de Philippe II, roi d'Espagne, et d'Élisabeth de France, sa troisième femme. — Mort le 13 juillet 1621.

ALBERT VII,

ARCHIDUC D'AUTRICHE,

GOUVERNEUR DES PAYS-BAS,

(N° 2301.) Attribué à Porbus.

ALBERT VII,

ARCHIDUC D'AUTRICHE,

GOUVERNEUR DES PAYS-BAS,

(N° 2302.) Gaspard DE CRAYER.

L'archiduc Albert fut destiné à l'Église dès son enfance : Philippe II lui donna l'archevêché de Tolède et obtint pour lui le chapeau de cardinal. Voulant attacher à son gouvernement le Portugal récemment conquis, il

y envoya en 1583, avec le titre de vice-roi, l'archiduc Albert, dont la modération et la sagesse lui étaient connues. Douze ans après, lorsque la mort eut enlevé son frère Ernest, gouverneur des Pays-Bas, le cardinal-archiduc reçut de Philippe II cet important commandement. Ce fut lui qui, à la tête des troupes espagnoles, soutint le poids de la guerre que Henri IV avait déclarée au roi catholique, et la prise de Calais, d'Ardres et d'Amiens (1596-1597) donna quelque honneur à ses armes. Bientôt après il déposa la pourpre romaine, et, relevé par le pape de ses engagements avec l'Église, il épousa sa cousine, l'infante Isabelle-Claire-Eugénie (18 avril 1599). Philippe II avait attaché à ce mariage la souveraineté collective des Pays-Bas et du comté de Bourgogne pour les deux archiducs : ainsi les nomma-t-on sans distinction de sexe. Albert ayant à lutter contre Maurice de Nassau, le plus habile peut-être des capitaines de cette époque, ne put relever en Hollande les affaires désespérées de l'Espagne. Il perdit la bataille de Nieuport (2 juillet 1600), et n'obtint qu'une faible réparation de cet échec par la prise d'Ostende, qui coûta trois années de siége et des flots de sang à son armée (1604). Une trêve de huit mois suspendit, en 1607, le cours de cette lutte acharnée, et, peu après, les habiles négociations du président Jeannin en amenèrent une autre de douze ans. L'archiduc Albert travailla pendant ce temps à réparer les maux de la guerre dans les provinces catholiques des Pays-Bas, et à resserrer, par la sagesse de son gouvernement, les liens qui les retenaient

sous la domination espagnole. Il mourut en 1621, l'année même où devait expirer la trêve conclue avec les Provinces-Unies. Il était âgé de soixante-deux ans.

ISABELLE-CLAIRE-EUGÉNIE D'AUTRICHE,

INFANTE D'ESPAGNE,

GOUVERNANTE DES PAYS-BAS,

FILLE DE PHILIPPE II, ROI D'ESPAGNE, ET D'ÉLISABETH
DE FRANCE, SA TROISIÈME FEMME.

(N° 2303.) Tableau du temps.

Née le 12 août 1566. — Mariée, le 18 avril 1599, à Albert VII, archiduc d'Autriche. — Morte le 1er décembre 1633.

ISABELLE-CLAIRE-EUGÉNIE D'AUTRICHE,

INFANTE D'ESPAGNE,

GOUVERNANTE DES PAYS-BAS.

(N° 2304.) François Porbus.

ISABELLE-CLAIRE-EUGÉNIE D'AUTRICHE,

INFANTE D'ESPAGNE,

GOUVERNANTE DES PAYS-BAS.

(N° 2305.) Gaspard de Crayer.

ISABELLE-CLAIRE-EUGÉNIE D'AUTRICHE,

INFANTE D'ESPAGNE,

GOUVERNANTE DES PAYS-BAS.

(N° 2306.) Portrait du temps.

L'infante Isabelle-Claire-Eugénie était la fille préférée de Philippe II. Ce fut pour la faire monter sur le trône de France qu'après la mort de Henri III il remua Paris par ses intrigues, y répandit des flots d'or, et fit, par la voix de son ambassadeur, demander solennellement aux états généraux de la Ligue l'abolition de la loi salique. Lorsque cet espoir, si longtemps poursuivi, eut échappé au monarque espagnol, il maria l'infante Isabelle à l'archiduc Albert, et donna aux deux époux la souveraineté indivise de la comté de Bourgogne et des Pays-Bas. Isabelle marcha à côté de son époux dans la guerre contre les Hollandais. On sait l'étrange serment qu'elle fit au siége d'Ostende et auquel la couleur isabelle dut sa naissance. Philippe IV, à son avénement au trône d'Espagne, en 1621, dépouilla sa tante de la souveraineté des Pays-Bas, et ne lui en laissa plus que le gouvernement. La trêve de douze ans, conclue par la médiation de la France entre le roi catholique et les Provinces-Unies, venait d'expirer alors, et Isabelle opposa quelquefois avec succès Spinola à Maurice de Nassau. Bientôt elle eut à combattre les puissantes machinations du cardinal de Richelieu qui, cherchant à susciter partout des embarras à la maison d'Autriche, fomentait dans les Pays-

Bas catholiques une insurrection républicaine. Isabelle, par sa prudence et sa fermeté, fit avorter ce complot, et se vengea du cardinal en recevant à bras ouverts Marie de Médicis, qui venait d'arriver en fugitive à Bruxelles (1632). Elle mourut l'année suivante, à l'âge de soixante-six ans.

ORANGE (PHILIPPE-GUILLAUME DE NASSAU,

PRINCE D'),

FILS AÎNÉ DE GUILLAUME DE NASSAU, PREMIER DU NOM, DIT LE TACITURNE, PRINCE D'ORANGE, ET D'ANNE D'EGMONT, SA PREMIÈRE FEMME.

(N° 2307.) François PORBUS.

Né le 19 décembre 1554. — Marié, le 23 novembre 1606, à Éléonore de Bourbon, fille de Henri de Bourbon, premier du nom, prince de Condé, et de Charlotte-Catherine de la Trémoille, sa seconde femme. — Mort le 20 février 1618.

Philippe-Guillaume de Nassau, retenu d'abord à Madrid comme otage, fut jeté en prison lors de la révolte de son père, et élevé dans la religion catholique. Après l'avoir retenu captif pendant près de trente années, Philippe II le fit partir pour les Pays-Bas en même temps que l'archiduc Albert, se flattant qu'il attirerait à lui un grand nombre des anciens partisans de sa maison, et fournirait ainsi à l'Espagne un utile auxiliaire contre son jeune frère Maurice de Nassau (1595). L'espoir de

Philippe II fut trompé, et le prince d'Orange acheva sa vie, en 1618, aussi obscurément qu'il l'avait commencée.

ÉLÉONORE DE BOURBON,

PRINCESSE D'ORANGE,

SECONDE FILLE DE HENRI DE BOURBON, PREMIER DU NOM, PRINCE DE CONDÉ, ET DE CHARLOTTE-CATHERINE DE LA TRÉMOILLE, SA SECONDE FEMME.

(N° 2308.) Alluys, d'après un portrait de la collection du château d'Eu.

Née le 30 avril 1587. — Mariée, le 23 novembre 1606, à Philippe-Guillaume de Nassau, prince d'Orange. — Morte au château de Muret, le 20 janvier 1619.

ORANGE (MAURICE DE NASSAU,

PRINCE D'), STATHOUDER DE HOLLANDE ET DE ZÉLANDE, DE GUELDRE, D'UTRECHT ET D'OVER-YSSEL,

GOUVERNEUR, CAPITAINE ET AMIRAL GÉNÉRAL,

SECOND FILS DE GUILLAUME DE NASSAU, PREMIER DU NOM, DIT LE TACITURNE, PRINCE D'ORANGE, ET D'ANNE DE SAXE, SA SECONDE FEMME.

(N° 2309.) Michel Mirvelt.

Né au château de Dillembourg, le 13 novembre 1567. — Mort le 22 avril 1625.

ORANGE (MAURICE DE NASSAU,

PRINCE D'),

ET SON FRÈRE

FRÉDÉRIC-HENRI DE NASSAU, PRINCE D'ORANGE[1].

(N° 2310.)

Maurice de Nassau faisait ses études à l'université de Leyde, lorsque son père fut assassiné, en 1584. Telle était la reconnaissance du peuple hollandais pour les services de Guillaume le Taciturne, que son fils fut aussitôt nommé président du conseil d'état de l'Union, quoiqu'il fût à peine âgé de dix-huit ans, et, deux ans après, l'influence du grand-pensionnaire Barneveldt lui fit donner les fonctions de capitaine général des provinces de Hollande et de Zélande. Celles de Gueldre, d'Utrecht et d'Over-Yssel lui conférèrent le même titre en 1589 et 1590. Maurice de Nassau justifia tout d'abord par d'éclatants succès la confiance de ses concitoyens. Il enleva successivement aux Espagnols les villes de Breda, en 1590, de Zutphen et de Nimègue, en 1591, de Gertruydenberg, en 1593, et de Groningue, en 1594, quoique ayant en face de lui les meilleurs capitaines de Philippe II, Alexandre Farnèse et le comte de Fuentes. La victoire de Nieuport, remportée en 1600 sur l'archiduc Albert, la prise de Grave (1601) et celle de l'Écluse (1604) ajoutèrent à sa gloire, et la perte

[1] Voir plus bas, page 173, n° 2480.

d'Ostende honora plus les Hollandais, vaincus après quatre ans de résistance, que les Espagnols victorieux. Maurice, que tant d'exploits avaient porté au premier rang des capitaines de l'Europe, vit avec peine le sage Barneveldt, soutenu par l'adhésion des principaux citoyens, entamer des négociations avec l'Espagne sous la médiation de la France. Tant qu'il le put, il s'opposa à la trêve de 1609, et, arrêté par ces douze années de paix dans l'essor de ses pensées ambitieuses, il ne songea plus qu'à perdre Barneveldt, auteur de sa fortune. La querelle théologique des arminiens et des gomaristes lui fournit un prétexte pour ameuter les passions populaires contre le grand-pensionnaire, qu'il fit arrêter et traduire ensuite devant une commission toute composée de ses ennemis. Barneveldt, à l'éternel déshonneur de Maurice de Nassau, fut condamné à mort et exécuté (13 mai 1619). Deux ans après expira la trêve conclue avec le roi catholique. Maurice trouva dans Spinola un rival digne de lui. Il essaya vainement de lui faire lever le siége de Breda (1624) et de s'emparer de la citadelle d'Anvers (1625). Ce double échec lui causa un vif chagrin, et acheva de ruiner sa santé, depuis longtemps altérée. Il mourut, le 22 avril 1625, dans la cinquante-huitième année de son âge.

MONTFORT (JEAN).

(N° 2311.) Michel MIRVELT.

Né en..... — Mort en.....

Il fut conseiller de l'archiduc Albert, directeur général des monnaies des Pays-Bas et maréchal des logis du palais de l'infante Isabelle-Claire-Eugénie, gouvernante des Pays-Bas. Montfort reçut, en 1625, des lettres de noblesse de Philippe IV, roi d'Espagne.

RICHARDOT (JEAN GRUSSET,
DIT),

ET SON FILS.

(N° 2312.) Charron, d'après un portrait de la galerie du Musée royal peint par Rubens.

1° JEAN GRUSSET, DIT RICHARDOT,
PRÉSIDENT DU CONSEIL PRIVÉ DES PAYS-BAS.

Né à Champlitte, vers 1540. — Marié à..... — Mort le 3 septembre 1609.

Richardot était neveu du cardinal Granvelle, évêque d'Arras, et fut envoyé par lui à Padoue pour y étudier la jurisprudence. Désigné par son mérite pour obtenir le poste de premier président au parlement de Dole, il n'en fut écarté que par son âge : il avait vingt-cinq ans (1565). Le crédit de son oncle ne tarda pas à le dédommager de cette disgrâce : il fut employé par Philippe II en Flandre, et devint président du conseil privé des Pays-Bas. Ce fut sous ce titre qu'il conduisit la négociation du traité de Vervins avec la France, en 1598, et celle du traité de Londres avec le roi Jacques Ier, en 1604.

Richardot mourut en 1609, à l'âge de soixante-neuf ans.

2° JEAN RICHARDOT,
ARCHEVÊQUE DE CAMBRAI,
FILS AÎNÉ DE JEAN GRUSSET, DIT RICHARDOT.

Né en..... — Mort le 28 février 1614.

Jean Richardot se destina à l'Église comme son grand-oncle le cardinal Granvelle, et, comme lui, fut évêque d'Arras. La confiance de son souverain le promut plus tard à l'archevêché de Cambrai, et lui donna une place au conseil privé des Pays-Bas, que son père avait longtemps présidé. J. Richardot mourut, le 28 février 1614, dans un âge peu avancé.

BARNEVELDT (JEAN-OLDEN),
GRAND-PENSIONNAIRE DE HOLLANDE.

(N° 2313.) Cœpt.

Né en 1547. — Mort le 13 mai 1619.

BARNEVELDT (JEAN-OLDEN),
GRAND-PENSIONNAIRE DE HOLLANDE.

(N° 2314.) Tableau de l'école de Rubens.

Barneveldt est le plus illustre peut-être de ces patriotes qui, au xvi° siècle, fondèrent l'indépendance des

Provinces-Unies : il fut magistrat intègre, négociateur habile, vécut et mourut pour la liberté de son pays. Sous le titre de grand-pensionnaire et avec l'autorité restreinte d'une magistrature élective, il gouverna la Hollande par la seule influence de ses vertus et de ses talents, jusqu'au jour où s'éleva contre lui la rivalité ambitieuse et perfide de Maurice de Nassau. On peut dire que la république fondée par Guillaume le Taciturne fut organisée par la sagesse de Barneveldt. Plus qu'un autre, il contribua à donner des finances et une marine à sa patrie. On le vit remplir, auprès d'Élisabeth et de Henri IV, les missions les plus importantes, arracher la liberté hollandaise des mains déloyales de Leicester, et en confier la défense à celles du jeune Maurice, qu'il fit revêtir du stathoudérat (1587-1590); on le vit mettre le comble à tant de services en ouvrant, avec les envoyés de France et d'Espagne, cette grande négociation d'où sortit reconnue l'indépendance des Provinces-Unies. Mais la trêve de 1609, qui fit sa gloire, fit en même temps sa perte. Maurice, à qui la guerre ne fournissait plus les moyens de conquérir le pouvoir absolu, n'eut désormais qu'une pensée, celle de se délivrer du vigilant magistrat qui avait pénétré et qui combattait ses desseins, et, pour y parvenir, il employa ce qu'il y a de plus odieux dans la ruse et dans la violence. Il commença par répandre des milliers de libelles qui noircissaient Barneveldt dans l'opinion de la multitude. Bientôt la querelle théologique des arminiens et des gomaristes, qui divisait l'université de Leyde, mit entre les mains de l'ambitieux stathouder

une arme plus redoutable pour frapper son ennemi. Les gomaristes, outrant l'inflexible système de Calvin sur la grâce, ne laissaient rien à la liberté humaine; les arminiens, renouvelant les erreurs du pélagianisme, lui donnaient tout. Barneveldt et les esprits les plus éclairés de la république avaient embrassé cette dernière doctrine. Maurice affecta un zèle ardent pour les opinions de Gomar, et souleva partout en leur faveur les passions populaires. Les provinces d'Over-Yssel et d'Utrecht, où prévalaient l'arminianisme et le parti républicain, cédèrent aux menaces ou à l'emploi de la force, et les magistrats de Hollande, par les conseils de Barneveldt même, reculèrent devant l'horrible extrémité de la guerre civile. Maurice, libre d'assouvir ses ressentiments, fit arrêter aussitôt le grand-pensionnaire, et lui porta un premier coup en faisant condamner par le synode de Dordrecht les doctrines arminiennes (1618). Ce n'était pas assez pour sa haine. Il dicta aux États-Généraux le choix d'une commission de vingt-six juges, tous ennemis de Barneveldt, et il l'accusa devant eux d'avoir voulu livrer son pays à l'Espagne. L'illustre vieillard fut déclaré coupable du crime contre lequel protestait sa vie tout entière, et, à soixante et douze ans, il reçut la mort sur l'échafaud.

OTTO VENIUS

ET SA FAMILLE.

(N° 2315.) Otto Venius[1].

OTTO VENIUS (OTHON VAN-VEEN,

DIT),

PEINTRE,

FILS DE CORNEILLE VAN-VEEN ET DE GERTRUDE N...

Né à Leyde, en 1556. — Mort en 1634.

Le principal mérite d'Otto Venius est d'avoir été le maître de Rubens. Il alla étudier à Rome dans l'école de Zucchero, mais sans pouvoir entièrement se défaire des défauts originels du style flamand. Revenu aux Pays-Bas, il y fut accueilli avec faveur par Alexandre Farnèse, qui lui donna le titre d'ingénieur en chef et de peintre de la cour d'Espagne. Ce fut Otto Venius qui, lors de l'entrée de l'archiduc Albert à Anvers, en 1596, fut chargé des apprêts de cette solennité. Les arcs de triomphe sous lesquels passa le prince le frappèrent tellement, par l'élégance de leur dessin, qu'il appela l'habile

[1] Dans la partie inférieure de ce tableau, où le peintre s'est représenté lui-même environné de toute sa famille, on voit inscrits les noms de chacun des personnages, dans l'ordre suivant :

1. Corneille Van-Veen, bourgmestre.
2. Gertrude, sa femme.

peintre auprès de lui à Bruxelles, et le nomma intendant de la Monnaie. Ces fonctions n'empêchèrent pas Otto Venius de se livrer à son art et d'accroître chaque jour sa renommée. Louis XIII, qui avait un goût assez éclairé pour la peinture, fit d'inutiles efforts pour l'attirer en France. Otto Venius vécut jusqu'à soixante et dix-huit ans.

LEURS ENFANTS :

3. Simon............ { 14. Marie.
4. Anne, sa femme..... { 15. Marguerite.
{ 16. Usnout.
{ 17. Élisabeth.

5. Élisabeth.......... { 18. Nicolas.
{ 19. Hugo.

6. Jean.
7. Othon (Otto Venius).
8. Marie.
9. Gilbert.
10. Pierre.
11. Aldegonde.
12. Timanne.
13. Agathe.

On lit, en outre, sur le tableau l'inscription suivante :

D. memoriæ sacræ hanc tabulam sibi suisque pinxit ac dedicavit Otho Venius anno CIƆIƆXXCIV. Hac lege ut si ipsum nullis virilis sexûs liberis superstitibus mori contingat in familiâ natu maximi fratris sit quâdiu ibi mascula proles fuerit quâ deficiente cedat semper fratri ætate illi proximo ejusq̃ familiæ quandiu et illi mascula proles superfuerit.

JACQUES I^{er},

ROI D'ANGLETERRE ET D'ÉCOSSE,

FILS DE HENRY DARNLEY, ET DE MARIE STUART, REINE D'ÉCOSSE.

(N° 2316.) DEBACQ, d'après un ancien portrait.

Né le 19 juin 1566. — Marié, le 31 août 1590, à Anne de Danemarck, seconde fille de Frédéric II, roi de Danemarck, et de Sophie de Mecklenbourg. — Mort le 6 avril 1625.

Jacques, roi d'Écosse presque en naissant, reçut du docte Buchanan une éducation qui, par le vice de son esprit, tourna tout entière au pédantisme, et fit de son savoir un objet de risée pour ses peuples et pour toute l'Europe. Héritier présomptif d'Élisabeth, il était regardé d'un œil de défiance par cette princesse altière et jalouse, et plaida vainement auprès d'elle la cause de sa malheureuse mère. Plus d'une fois, dit-on, elle voulut se délivrer de Jacques comme de Marie Stuart; mais le roi d'Écosse avait su gagner Cecil, le principal des ministres d'Élisabeth, et rien ne gêna son avénement au trône d'Angleterre (1603). Jaloux du titre de *Roi pacifique*, dont il couvrait sa pusillanimité, il commença par signer la paix avec l'Espagne (1604), et fit bientôt connaître à Henri IV que la France n'avait plus à compter sur l'alliance britannique contre la maison d'Autriche. La pensée dominante de Jacques I^{er} était d'accomplir la

réunion des deux royaumes d'Écosse et d'Angleterre sous le nom commun de Grande-Bretagne et d'y établir tout ensemble l'unité politique et l'unité religieuse. Nourri dans les querelles théologiques, il en avait pris le goût et croyait puissamment agir sur l'esprit de ses peuples en prononçant devant le Parlement de longues harangues, où il appuyait son droit divin de l'autorité des saintes Écritures. Malgré son zèle pour la foi anglicane, il avait d'abord, par respect pour la mémoire de sa mère, montré des dispositions tolérantes pour les catholiques ; mais la conspiration des poudres (1605), qu'elle ait été réelle ou imaginée par Cecil, changea son indulgence en persécution. Les catholiques furent condamnés à n'approcher jamais de dix lieues de Londres, les jésuites furent bannis du royaume, et le Parlement décréta la formule du serment d'allégeance, qui refusait au pape tout droit sur les couronnes. Cependant ce roi vaniteux et bavard, ignoble dans ses mœurs, et tour à tour gouverné par Robert Carr et par Buckingham, ne pouvait conserver longtemps l'estime et l'affection de la nation anglaise, et, par une étrange inconséquence, plus il laissait l'autorité s'avilir entre ses mains, plus il réclamait avec hauteur les droits absolus de sa couronne. Il engagea ainsi avec le Parlement une guerre de prérogative dont il devait transmettre à son fils le funeste héritage. Il froissait en même temps l'orgueil britannique en désertant au dehors la cause de la réforme, et laissant détrôner par les armées impériales son gendre, l'électeur palatin Frédéric V (1621). On s'étonna de le voir, en de telles circons-

tances, courtiser la maison d'Autriche et vouloir donner au prince de Galles une infante d'Espagne pour épouse (1623). Ce projet de mariage échoua et le versatile monarque s'en consola bientôt en cherchant une femme à son fils dans la maison de France. Jacques ne vit pas l'union de Charles et d'Henriette de France s'accomplir : il mourut, le 6 avril 1625, à l'âge de cinquante-neuf ans.

SHAKESPEARE (WILLIAM).

(N° 2317.) Cablitz, d'après un portrait placé dans la galerie du château d'Hampton-Court.

Né le 23 avril 1564. — Marié en..... à N. Hathaway. — Mort en 1616.

On ne sait presque rien sur la vie de Shakespeare : c'est en vain que, depuis plus d'un siècle, les savants et les curieux se sont mis en Angleterre à rechercher la trace à demi effacée de son existence. Tout ce que leurs patientes investigations ont pu découvrir n'a été guère au delà de ce que l'antiquité nous a transmis sur Homère. La postérité doit se résigner à ne connaître l'un comme l'autre de ces deux puissants génies que par leurs œuvres.

Le père de William Shakespeare était, suivant l'opinion commune, un marchand de laines de la petite ville de Stratford-sur-Avon. Quelle éducation lui donna-t-il?

quelles furent les influences sous lesquelles commença à se développer cette intelligence si prodigieuse? c'est là le premier des problèmes à jamais insolubles dans la destinée de Shakespeare. Fut-il élevé dans le protestantisme ou dans la religion catholique, à cette époque où la religion officielle établie par Élisabeth trouvait encore tant de réfractaires? autre fait sur lequel nous sommes condamnés à rester dans l'ignorance. On voit seulement Shakespeare vers 1585 ou 1586, par suite d'une aventure de braconnage, qu'il a mise lui-même sur la scène, accourir à Londres et se cacher au sein de la foule qui dès lors encombrait cette grande capitale. Quelques-uns de ses biographes le font tout aussitôt monter sur les planches du théâtre ; d'autres le placent à la porte pour y garder les chevaux des jeunes seigneurs qui venaient assister aux représentations. Quoi qu'il en soit, ce ne fut pas d'abord dans le drame que s'essaya son génie; il devait auparavant imiter, dans un idiome encore mal poli, les fadeurs élégantes de l'*Aminta* et du *Pastor fido*. Lorsque ensuite, auteur et acteur tout ensemble, donnant chaque année des chefs-d'œuvre au théâtre et y remplissant un ou plusieurs rôles, il fut entré en possession d'une double célébrité, il ne paraît pas que son existence ait attiré davantage le regard de ses contemporains, et deux ou trois anecdotes incertaines font toute son histoire. Il est de tradition que la reine Élisabeth applaudissait au talent de Shakespeare, et avait un goût particulier pour le personnage parfois assez licencieux de sir John Falstaff. C'est un fait également accré-

dité que Jacques Ier fut très-flatté dans son orgueil par le glorieux avenir promis à la race des Stuarts dans la tragédie de Macbeth, et qu'il voulut confier à Shakespeare la direction des comédiens de *Black Friars*. Mais, à l'époque même où il destinait cette faveur au grand poëte, celui-ci venait de quitter le théâtre du *Globe*, dans Southwark, dont il était propriétaire, et de se retirer dans sa ville natale avec la fortune qu'il devait à son travail. Il acheta la maison où il était né, et y mourut en 1616, à l'âge de cinquante-deux ans.

Shakespeare, admiré de ses contemporains, a reçu de la postérité de bien autres hommages. S'il est le poëte national de l'Angleterre par l'empreinte particulière de son génie, il est en même temps le poëte du monde entier par les beautés immortelles dont abondent ses ouvrages. Ses défauts, faciles à signaler, lui appartiennent moins qu'à son siècle et à l'état d'enfance où il trouva le théâtre. Mais ce qui n'est qu'à lui, c'est la puissante originalité de ses conceptions, c'est son intelligence profonde du cœur humain, c'est son habileté admirable à manier les deux ressorts de la pitié et de la terreur; c'est, dans quelques-uns de ses drames, le vol brillant et hardi de son imagination à travers le monde enchanté de la féerie; c'est dans tous le mérite incomparable d'une langue qu'il a créée, tour à tour énergique et gracieuse, riche de grandes pensées et d'éclatantes images, gâtée trop souvent par le faux goût et se dégradant jusqu'au bas et au trivial, mais avec la même facilité s'élevant jusqu'au sublime. On conçoit le culte presque su-

perstitieux de l'Angleterre pour le génie qui a enfanté tant de merveilles.

WIGNACOURT (ALOF DE),

GRAND MAITRE DE L'ORDRE DE SAINT-JEAN-DE-JÉRUSALEM,

FILS DE JEAN DE WIGNACOURT, SEIGNEUR DE LITZ, EN BEAUVOISIS,
ET DE MARIE DE LA PORTE.

(N° 2318.) DEBACQ, d'après un portrait de la galerie du Musée royal, peint par le Caravage.

Né vers 1547. — Mort le 14 septembre 1622.

Wignacourt gouverna l'ordre de Malte avec honneur, dans un temps où la destinée amoindrie de cet ordre ne lui laissait plus en Europe qu'une médiocre importance. Il s'était élevé par ses exploits à la dignité de grand hospitalier de France, lorsqu'en 1601 il remplaça Martin Garzez dans celle de grand maître. Sous son énergique administration, les galères de la religion se signalèrent par des courses heureuses sur les côtes d'Afrique et de Morée. En même temps qu'il dirigeait ces expéditions et rendait la marine de l'ordre plus forte et plus redoutable, Wignacourt réparait les fortifications de Gozze et donnait à Malte le magnifique aqueduc qui s'étend de la cité Valette à la cité Notable (1616). Il mourut en 1622, à l'âge de soixante et quinze ans.

MAHOMET III,

SULTAN DES TURCS OTTOMANS,

FILS D'AMURATH III.

(N° 2319.)

Né en 1566. — Mort le 21 décembre 1603.

On retrouve en Mahomet III l'énergie guerrière, la férocité et les débauches effrénées qui sont les traits caractéristiques de sa race. Après avoir étranglé tous ses frères, le jour même de son avénement (1595), il reprit contre les Hongrois cette guerre commencée depuis deux siècles et marquée pour l'un et l'autre peuple par des alternatives de succès et de revers. Elle eut sous son règne le même caractère : Mahomet III, en personne ou par ses généraux, prit la ville d'Agria et battit l'archiduc Maximilien (1596); mais il perdit Raab (1598), et fut moins heureux contre le duc de Mercœur qu'il n'avait été contre le frère de Rodolphe II. Mahomet III mourut, en 1608, de l'excès de ses débauches, à l'âge de trente-sept ans.

AHMED ou ACHMET I^{er},

SULTAN DES TURCS OTTOMANS,

FILS DE MAHOMET III.

(N° 2320.)

Né en 1589. — Mort le 15 novembre 1617.

Achmet I^{er} n'était âgé que de quinze ans lorsqu'il monta sur le trône des Ottomans. Il fut plus juste et plus humain que la plupart de ses prédécesseurs. Après avoir enlevé aux Hongrois la ville de Gran, il conclut avec eux, à Komorn, une trêve de vingt ans; mais il trouva dans le sophi de Perse Schah Abbas un voisin plus redoutable que Rodolphe II, et l'empire ottoman n'essuya que des revers dans les deux guerres qu'il eut à soutenir contre ce monarque. Achmet, par le traité qu'il signa en 1611 avec Schah Abbas, fut forcé de lui céder la ville de Tauris, et, lorsqu'il reprit les armes, en 1616, il eut la douleur de voir une de ses armées détruite à Bassorah. Il se préparait à venger cet affront lorsqu'il mourut, en 1617, à l'âge de vingt-neuf ans.

LOUIS XIII,

ROI DE FRANCE ET DE NAVARRE.

(N° 1266, page 66 du tome VII.) Lestang.

LOUIS XIII,

ROI DE FRANCE,

À L'ÂGE DE HUIT À NEUF ANS.

(N° 2321.) Tableau du temps. — Équestre.

LOUIS XIII,

ROI DE FRANCE,

À L'ÂGE DE DIX OU ONZE ANS.

(N° 2322.) Tableau du temps.

LOUIS XIII,
ROI DE FRANCE.

(N° 2323.) Simon Vouet [1].

LOUIS XIII,
ROI DE FRANCE.

(N° 2324.) De Lestang, d'après un tableau de la galerie du Musée royal, peint par Philippe de Champagne.

LOUIS XIII,
ROI DE FRANCE.

(N° 2325.) D'après un tableau de Philippe de Champagne de la galerie du Musée royal.

LOUIS XIII,
ROI DE FRANCE.

(N° 2326.) Simon Vouet.

LOUIS XIII,
ROI DE FRANCE.

(N° 2327.) Tableau de l'école de Philippe de Champagne.

[1] Le Roi est placé entre deux figures allégoriques représentant la France et la Navarre.

LOUIS XIII,

ROI DE FRANCE,

ET FERDINAND,

ARCHIDUC D'AUTRICHE, PLUS TARD EMPEREUR D'ALLEMAGNE, SOUS LE NOM DE FERDINAND III,

FILS DE FERDINAND II, EMPEREUR D'ALLEMAGNE, ET DE MARIE-ANNE DE BAVIÈRE, SA PREMIÈRE FEMME.

(N° 2328.) Gaspard DE CRAYER. — En pied.

Né à Grætz, en 1608. — Marié, 1° en 1631, à Marie-Anne d'Autriche, fille de Philippe III, roi d'Espagne; 2° en 1648, à Marie-Léopoldine d'Autriche, fille de Léopold V, archiduc de Tyrol; 3° en 1651, à Éléonore de Gonzague, fille de Charles II, duc de Mantoue. — Mort en 1657.

On ignore quelle circonstance offre ainsi réunis dans un même tableau Louis XIII et l'archiduc Ferdinand, qui fut plus tard l'empereur Ferdinand III.

Ferdinand III succéda à son père en 1637 : c'était un pesant héritage que celui de la couronne impériale au plus fort de la guerre de Trente ans. Les Suédois, sous le feld-maréchal Baner, se maintenaient au cœur de l'Allemagne, et depuis deux ans les armées françaises combattaient la maison d'Autriche sur tous les points de sa vaste domination. Ferdinand III, au début de son règne, eut à subir des épreuves semblables à celles par

lesquelles avait passé son père. Il vit Bernard de Saxe-Weimar, par une suite de siéges et de combats heureux, lui enlever l'Alsace, et, sans un dégel subit du Danube, il fût tombé aux mains de Baner, qui le tenait assiégé dans Ratisbonne; mais la fortune ordinaire de sa maison le délivra coup sur coup de ces deux redoutables ennemis (1639-1641). Bientôt Torstenson a remplacé Baner, et, vainqueur à Breitenfeld (1642), il pénètre au cœur de la Moravie et de la Bohème (1643), et bat encore une fois les impériaux à Jankowitz. Au même temps, le grand Condé, victorieux à Rocroy, à Fribourg et à Nordlingen, frappait sur les armées espagnoles et autrichiennes des coups également terribles, et le moment était venu où l'empereur ne pouvait plus longtemps refuser la paix à l'Allemagne. Toutefois, avec l'opiniâtre génie de tous les princes de sa race, il ne céda que le jour où il vit Turenne et Wrangel réunis maîtres de toute la Bavière, et Königsmarck entré dans Prague. Alors seulement il consentit à ce que ses plénipotentiaires signassent le traité de Munster, qui garantissait l'indépendance politique et religieuse du corps germanique, donnait la Poméranie à la Suède et l'Alsace à la France (14 octobre 1648). Ferdinand III, pour maintenir dans la maison d'Autriche la couronne impériale, fit élire roi des Romains son fils, du même nom que lui; mais il eut la douleur de voir ce jeune prince le précéder au tombeau (1654), et mourut lui-même en 1657, sans avoir pu encore assurer à son second fils Léopold le bénéfice de la même élection.

ANNE D'AUTRICHE,

INFANTE D'ESPAGNE,

DEPUIS REINE DE FRANCE ET DE NAVARRE[1].

FILLE AÎNÉE DE PHILIPPE III, ROI D'ESPAGNE,
ET DE MARGUERITE D'AUTRICHE.

(N° 2329.) Tableau de l'école espagnole.

Née le 22 septembre 1601. — Mariée à Bordeaux, le 25 novembre 1615, à Louis XIII, roi de France et de Navarre. — Morte le 20 janvier 1666.

ANNE D'AUTRICHE,

REINE DE FRANCE ET DE NAVARRE.

(N° 2330.) D'après un tableau du temps.

ANNE D'AUTRICHE,

REINE DE FRANCE.

(N° 2331.) Simon Vouet.

ANNE D'AUTRICHE ET SES ENFANTS,

LOUIS DAUPHIN, DEPUIS LOUIS XIV,

ÂGÉ DE QUATRE ANS;

ET PHILIPPE DE FRANCE, DUC D'ANJOU, DEPUIS MONSIEUR, DUC D'ORLÉANS,

AGÉ DE DEUX ANS.

(N° 2332.) Tableau du temps.

[1] On lit dans la partie inférieure du tableau l'inscription suivante : Anne d'Autriche, infante.

ANNE D'AUTRICHE,
REINE DE FRANCE.

(N° 2333.) Pierre MIGNARD.

ANNE D'AUTRICHE,
REINE DE FRANCE.

(N° 2334.) D'après un tableau de J. B. Sève.

ANNE D'AUTRICHE,
REINE DE FRANCE.

(N° 2335.) Philippe DE CHAMPAGNE.

ANNE D'AUTRICHE,
REINE RÉGENTE DE FRANCE,
GRAND MAÎTRE, CHEF ET SURINTENDANT GÉNÉRAL DE LA NAVIGATION ET DU COMMERCE DE FRANCE.

(N° 1329, page 123 du tome VII.)

ANNE D'AUTRICHE ET SES ENFANTS.

(N° 2336.) Philippe DE CHAMPAGNE.

Ce tableau représente Anne d'Autriche avec ses deux fils, Louis XIV et Monsieur, duc d'Anjou, âgés l'un de dix ans et l'autre de huit. Elle implore la Sainte Vierge et met sous sa protection la couronne de France, par suite du vœu de Louis XIII. La reine est assistée de saint Benoît et de sainte Scholastique.

Anne d'Autriche, mariée enfant à un roi de son âge, ne fut pour lui pendant plusieurs années que la compagne de ses jeux. Bientôt la froideur maussade de Louis XIII sembla éloigner de lui sa jeune épouse, et ce fut alors que le présomptueux Buckingham fit étalage de sa passion pour la reine aux yeux de toute la cour (1625). Ce fut alors aussi qu'Anne d'Autriche, impliquée dans le procès de Chalais, fut accusée d'avoir voulu échanger la main de Louis XIII contre celle de Gaston, duc d'Orléans (1626). Suspecte dès lors à son mari, et poursuivie par la surveillance jalouse du cardinal de Richelieu, elle se fit l'alliée de tous les ennemis du redoutable ministre, et eut le tort de correspondre avec son frère, le roi d'Espagne, depuis deux ans en guerre avec la France (1637). Elle ne le fit pas impunément : sa retraite du Val-de-Grâce ne la mit pas à l'abri des plus outrageuses perquisitions ; tous ses amis et ses conseillers lui furent enlevés, et le cardinal, à qui la reine ainsi humiliée ne causait plus d'ombrage, ne craignit point de la réconcilier avec le roi. L'année suivante, Anne d'Autriche donna à la France le dauphin qui devait être Louis XIV (1638). Cependant, fidèle jusque sur son lit de mort à ses défiances contre sa femme, Louis XIII ne voulut lui laisser que le titre et non les pouvoirs de la régence. Mais il n'avait pas encore fermé les yeux, que déjà ses volontés étaient méconnues, et Mazarin avait préparé à Anne d'Autriche tous les moyens de faire casser le testament de son époux (1643). Investie de la plénitude de l'autorité souveraine, la régente en comprit aussitôt les devoirs, et au lieu d'appeler

au gouvernement de l'État les mécontents qui l'avaient entourée dans sa disgrâce, elle donna au cardinal Mazarin sa confiance tout entière. Les événements ne tardèrent pas à la justifier : le jeune prince de Condé prêta à la régence tout l'éclat de ses victoires, et l'habile ministre qui continuait la grande politique de Richelieu termina la guerre de Trente ans par le traité de Westphalie, si glorieux et si utile à la monarchie française (1648). Mais au dedans les affaires n'avaient point été aussi bien menées qu'au dehors, et à l'époque même où les armes et la diplomatie de la régence étaient ainsi triomphantes, des intrigues de cour allaient s'unir à l'opposition tracassière du Parlement pour allumer la guerre civile, et faire reculer la fortune de la France. On a dit avec justesse que, pendant les quatre ans que durèrent les troubles de la Fronde, Mazarin seul eut toujours du bon sens, Anne d'Autriche seule toujours du courage. Avertie par l'instinct du pouvoir qui lui tenait lieu de lumières, que dans cette querelle la victoire devait infailliblement rester à la royauté, Anne s'attacha à Mazarin proscrit, par les convictions de son esprit aussi bien que par le penchant de son cœur, et au terme de la lutte elle eut l'honneur de lui remettre le gouvernement entre les mains, en même temps qu'elle rendait à son fils le dépôt intact des prérogatives de la couronne. Ce fut un beau jour pour elle que celui où elle vit le ministre de son choix signer le traité des Pyrénées (1659), et donner une autre reine espagnole à la France. Lorsque la mort de Mazarin eut fait passer à Louis XIV le pouvoir qu'il

devait garder sans partage jusqu'à sa mort (1661), ce monarque dans tout l'éclat de la jeunesse et de la puissance n'oublia pas un seul instant les obligations qu'il avait à sa mère, et ne cessa de lui donner des témoignages de son attachement et de son respect filial. Anne d'Autriche, de son côté, retirée dans la piété et les bonnes œuvres, ne songea pas à retenir la moindre part de l'autorité qu'elle avait eue, et conservant un inébranlable courage au milieu des souffrances d'une horrible maladie, elle mourut au Louvre, le 20 janvier 1666, dans la soixante-cinquième année de son âge.

N... DE FRANCE,
DUC D'ORLÉANS,

SECOND FILS DE HENRI IV, ROI DE FRANCE ET DE NAVARRE, ET DE MARIE DE MÉDICIS.

(N° 2337.) Tableau du temps.

Né à Fontainebleau, le 16 avril 1607. — Mort à Saint-Germain-en-Laye, le 17 novembre 1611.

Ce prince n'atteignit pas l'âge de cinq ans, et mourut sans avoir été nommé.

GASTON-JEAN-BAPTISTE DE FRANCE,

MONSIEUR, DUC D'ORLÉANS,

FRÈRE DE LOUIS XIII,

TROISIÈME FILS DE HENRI IV, ROI DE FRANCE ET DE NAVARRE, ET DE MARIE DE MÉDICIS.

(N° 2338.) Tableau du temps.

Né à Fontainebleau, le 25 avril 1608. — Marié, 1° à Nantes, le 6 août 1626, à Marie de Bourbon, duchesse de Montpensier, fille unique et héritière de Henri de Bourbon, duc de Montpensier, et de Henriette-Catherine de Joyeuse; 2° à Nancy, le 3 janvier 1632, à Marguerite de Lorraine, fille puînée de François II, duc de Lorraine et de Bar, et de Christine, comtesse de Salm. — Mort le 2 février 1660.

GASTON-JEAN-BAPTISTE DE FRANCE,

MONSIEUR, DUC D'ORLÉANS,

(N° 2339.) Guet, d'après une esquisse d'Antoine Van-Dyck de la galerie du Palais-Royal.— En pied.

GASTON-JEAN-BAPTISTE DE FRANCE,

MONSIEUR, DUC D'ORLÉANS,

(N° 2340.) D'après Van-Dyck.

GASTON-JEAN-BAPTISTE DE FRANCE,
MONSIEUR, DUC D'ORLÉANS.

(N° 2341.) D'après Antoine Van-Dyck.

GASTON-JEAN-BAPTISTE DE FRANCE,
MONSIEUR, DUC D'ORLÉANS.

(N° 2342.) Paulin-Guérin, d'après un tableau d'Antoine Van-Dyck de la galerie du Musée royal.

GASTON-JEAN-BAPTISTE DE FRANCE,
MONSIEUR, DUC D'ORLÉANS,

(N° 2343.) D'après Van-Dyck.

GASTON-JEAN-BAPTISTE DE FRANCE,
MONSIEUR, DUC D'ORLÉANS,
EN COSTUME ROMAIN.

(N° 2344.) Tableau du temps.

Ce prince fut le constant objet de la jalousie et des défiances de son frère Louis XIII et sembla tout faire pour les provoquer. On le voit, en 1626, à l'âge de dix-huit ans, entrer dans les menées du comte de Chalais et l'abandonner ensuite à l'échafaud. Comme il s'était flatté d'obtenir, en faisant proclamer la déchéance de son frère, la main d'Anne d'Autriche, le cardinal de Richelieu le contraignit alors à épouser l'héritière de

Montpensier et crut qu'après l'avoir humilié et enrichi il le tenait dans sa dépendance. Mais jusqu'à la fin de sa vie il devait trouver un ennemi dans ce prince aussi ambitieux que faible, toujours prêt à entrer en campagne et à fuir au jour du péril. Ce fut lui qui, en 1632, poussa à sa perte le malheureux duc de Montmorency et, pour faire sa paix, l'abandonna à la hache du bourreau. Ce fut lui qui, en 1636, ourdit avec le comte de Soissons une trame qu'il dénonça lui-même au cardinal, allant cacher ensuite ses peurs et sa honte hors du royaume. Ce fut lui qui, six ans après, fut l'âme du complot de Cinq-Mars et qui prêta son nom au traité signé par les conjurés avec l'Espagne (1642). Le roi lui laissa la vie à condition qu'il témoignerait contre ses complices et « renoncerait à avoir jamais part au gouvernement. » Cependant Louis XIII, à son lit de mort, releva son frère de ce pardon flétrissant, et voulut qu'il siégeât au conseil de régence avec le titre de lieutenant général du royaume. Le rôle de Gaston ne fut guère plus honorable sous l'administration de Mazarin qu'il ne l'avait été sous celle de Richelieu. On le vit, par jalousie pour les éclatantes victoires du duc d'Enghien, ambitionner l'honneur des commandements militaires et guerroyer à la frontière de Flandre avec de bons lieutenants qui lui assuraient le succès (1644-1646). Survinrent les troubles de la Fronde. Au milieu du jeu compliqué de l'intrigue et des continuelles évolutions des partis qui caractérisent cette époque, des cœurs plus fermes, des esprits moins versatiles que celui de Gaston, donnèrent

le spectacle d'une étrange inconséquence de conduite. On doit peu s'étonner de voir ce prince livré par son misérable caractère à mille diverses influences, passant du parti de la cour à celui de la Fronde, du cardinal de Retz au prince de Condé, commandant au nom du Parlement dans Paris, et finissant par tourner cette autorité contre le Parlement même dans l'horrible journée des massacres de l'hôtel de ville. Anne d'Autriche, rentrée victorieuse dans la capitale, ne permit point à Gaston d'y séjourner : exilé à Blois, il y acheva sa vie dans l'oubli, et mourut, le 2 février 1660, dans la cinquante-deuxième année de son âge.

MARIE DE BOURBON,

DUCHESSE DE MONTPENSIER,

MADAME, DUCHESSE D'ORLÉANS,

FILLE UNIQUE ET HÉRITIÈRE DE HENRI DE BOURBON, DUC DE MONTPENSIER, ET DE HENRIETTE CATHERINE DE JOYEUSE.

(N° 2345.) Tableau du temps.

Née au château de Gaillon, le 15 octobre 1605. — Mariée à Nantes, le 6 août 1626, à Gaston-Jean-Baptiste de France, Monsieur, duc d'Orléans. — Morte le 4 juin 1627.

MARIE DE BOURBON,

DUCHESSE DE MONTPENSIER,

MADAME, DUCHESSE D'ORLÉANS.

(N° 2346.) Tableau du temps.

MARIE DE BOURBON,

DUCHESSE DE MONTPENSIER,

MADAME, DUCHESSE D'ORLÉANS.

(N° 2347.) Guet, d'après une esquisse de Porbus de la galerie du Palais-Royal. — En pied.

MARIE DE BOURBON,

DUCHESSE DE MONTPENSIER,

MADAME, DUCHESSE D'ORLÉANS.

(N° 2348.) M^{me} Dehérain, d'après un tableau du temps.

MARIE DE BOURBON,

DUCHESSE DE MONTPENSIER,

MADAME, DUCHESSE D'ORLÉANS.

(N° 2349.) P. Franque, d'après un ancien portrait.

MARIE DE BOURBON,

DUCHESSE DE MONTPENSIER,

MADAME, DUCHESSE D'ORLÉANS.

(N° 2350.) Ancien portrait.

La volonté de Louis XIII s'unit à celle du cardinal de Richelieu pour forcer Monsieur à épouser cette princesse, qui lui apportait en dot les biens immenses de la maison de Montpensier. Leur mariage ne dura qu'une année, et eut pour fruit unique la grande Mademoiselle,

MARGUERITE DE LORRAINE,

MADAME, DUCHESSE D'ORLÉANS,

FILLE PUÎNÉE DE FRANÇOIS II, DUC DE LORRAINE ET DE BAR,
ET DE CHRISTINE, COMTESSE DE SALM.

(N° 2351.) Albrier, d'après une esquisse de Porbus de la galerie du Palais-Royal. — En pied.

Née en 1613. — Mariée à Nancy, le 3 janvier 1632, à Gaston-Jean-Baptiste de France, Monsieur, duc d'Orléans. — Morte le 3 avril 1672.

MARGUERITE DE LORRAINE,

MADAME, DUCHESSE D'ORLÉANS.

(N° 2352.) P. Franque, d'après un ancien portrait.

MARGUERITE DE LORRAINE,

MADAME, DUCHESSE D'ORLÉANS.

(N° 2353.) Ancien portrait.

Cette princesse épousa secrètement Gaston malgré la défense formelle de Louis XIII, et ce ne fut qu'en 1643, après la mort de ce monarque, que leur mariage fut reconnu à la cour moyennant une nouvelle célébration.

HENRI DE BOURBON,

DEUXIÈME DU NOM, PRINCE DE CONDÉ,

PREMIER PRINCE DU SANG,

GRAND MAITRE ET GRAND VENEUR DE FRANCE,

FILS UNIQUE ET POSTHUME DE HENRI DE BOURBON, PREMIER DU NOM, PRINCE DE CONDÉ, ET DE CHARLOTTE-CATHERINE DE LA TREMOILLE, SA DEUXIÈME FEMME.

(N° 2354.) Tableau du temps.

Né à Saint-Jean-d'Angély, le 1ᵉʳ septembre 1588. — Marié, le 3 mars 1609, à Charlotte-Marguerite de Montmorency, fille puînée de Henri, premier du nom, duc de Montmorency, pair et connétable de France, et de Louise de Budos, sa seconde femme. — Mort le 26 décembre 1646.

HENRI DE BOURBON,

DEUXIÈME DU NOM, PRINCE DE CONDÉ.

(N° 2355.) Tableau du temps.

HENRI DE BOURBON,

DEUXIÈME DU NOM, PRINCE DE CONDÉ.

(N° 2356.) P. FRANQUE, d'après un ancien portrait.

Le troisième prince de Condé n'a attaché aucune gloire au nom qu'il portait. Élevé pendant ses premières années dans la religion protestante, il en fut retiré par

Henri IV, et forcé de rentrer avec sa mère au sein de l'église catholique (1595). Lorsqu'en 1609 Charlotte de Montmorency parut à la cour dans tout l'éclat de sa beauté, Henri, vivement épris d'elle, la fit épouser à son jeune cousin, espérant faciliter par là ses criminelles amours. Il fut trompé dans son attente. Le prince de Condé, pour dérober sa femme aux obsessions menaçantes du Roi, la conduisit à Bruxelles. Il faut croire, pour la gloire de Henri IV, que ce n'était pas dans le dessein d'enlever cette princesse fugitive qu'il demanda passage à l'archiduc Albert au travers des Pays-Bas. Le poignard de Ravaillac ayant tranché les jours du Roi et anéanti ses grands projets, Condé rentra en France, et s'agenouilla d'abord en sujet fidèle devant Marie de Médicis, qui lui paya richement son obéissance (1610). Mais pour avoir beaucoup reçu, il n'en prétendait que davantage, et on le vit tourmenter la régente de ses exigences chaque jour plus hautaines, jusqu'à ce qu'enfin il déployât contre elle le drapeau de la guerre civile (1611). Le prince de Condé ne trouva ni profit, ni gloire dans ces tentatives inconsidérées d'une ambition que ne soutenait aucun talent, et le jour où Marie de Médicis, poussée à bout, résolut de le faire arrêter, sa faible main frappa ce coup d'état sans rencontrer aucun obstacle (1616). Rendu à la liberté par Luynes en 1619, Monsieur le Prince, pour se purger de tout soupçon d'intelligence avec les huguenots, brigua l'honneur de les combattre, et il le fit avec un si cruel acharnement, que Louis XIII eut à se cacher de lui pour accorder aux reli-

gionnaires la paix de Montpellier (1622). Après l'avénement au pouvoir du cardinal de Richelieu, la cour s'étonna de voir Condé sortir de sa longue disgrâce (1629). Le grand ministre avait pénétré l'âme vulgaire du premier prince du sang; il avait reconnu qu'avec de l'or il en ferait un instrument docile de sa politique. Depuis lors en effet, jusqu'à la fin de sa vie, Richelieu eut le constant avantage d'opposer la fidélité vénale du prince de Condé aux menées hostiles du duc d'Orléans. S'inquiétant assez peu de ne pas trouver en lui les qualités d'un habile général, il le mit sans cesse à la tête des armées contre l'Espagne, en Franche-Comté et en Picardie dans l'année 1636, en 1638 au siége de Fontarabie, en 1639 à celui de Salces et d'Elne en Roussillon. Enfin, le mariage du duc d'Enghien avec la nièce du cardinal, Claire-Clémence de Maillé-Brézé, vint unir plus étroitement encore la maison de Condé à celle de Richelieu (1641). Mazarin, devenu maître du royaume sous le nom d'Anne d'Autriche, trouva dans Monsieur le Prince le même appui qu'y avait trouvé son prédécesseur. L'adroit Italien jouit trois ans du bonheur de voir le premier prince du sang donner à la cour l'exemple d'une docile obéissance, pendant que le jeune duc d'Enghien, fidèle comme son père, remportait au profit de la régence ses immortelles victoires. Mais, vers la fin de l'année 1646, ce soutien lui fut enlevé : le prince de Condé venait de mourir dans la cinquante-septième année de son âge.

CHARLOTTE-MARGUERITE DE MONTMORENCY,

PRINCESSE DE CONDÉ,

FILLE PUÎNÉE DE HENRI PREMIER, DUC DE MONTMORENCY, CONNÉTABLE DE FRANCE, ET DE LOUISE DE BUDOS, SA SECONDE FEMME.

(N° 2357.) De Creuze, d'après un portrait peint par Ducayer, en 1633.

Née en 1593. — Mariée, le 3 mars 1609, à Henri de Bourbon, deuxième du nom, prince de Condé. — Morte le 2 décembre 1650.

Cette princesse, aussitôt qu'elle parut à la cour, eut beaucoup de peine à se défendre contre l'ardente passion qu'elle avait eu le malheur d'inspirer à Henri IV. En 1632 elle vit, malgré toutes ses supplications, son infortuné frère, le duc de Montmorency, envoyé à l'échafaud par la politique inflexible du cardinal de Richelieu. Dix-huit ans après, dans les troubles de la Fronde, elle vit son fils, que l'on appelait déjà le Grand Condé, enfermé au donjon de Vincennes, et porta vainement pour lui sa requête devant le Parlement (1650). Elle mourut cette même année, à l'âge de cinquante-sept ans.

LOUIS DE BOURBON,

COMTE DE SOISSONS,

DE CLERMONT ET DE DREUX,

GRAND MAITRE DE FRANCE,

FILS AÎNÉ DE CHARLES DE BOURBON, COMTE DE SOISSONS ET DE DREUX, GRAND MAÎTRE DE FRANCE, ET D'ANNE, COMTESSE DE MONTAFIÉ, DAME DE BONNÉTABLE ET DE LUCÉ.

(N° 2358.) CHAMPMARTIN, d'après un portrait de la collection du château de Beauregard.

Né à Paris, le 11 mai 1604. — Mort le 6 juillet 1641.

Le comte de Soissons hérita de son père, en 1612, la charge de grand maître de France avec le gouvernement du Dauphiné. Il était à peine âgé de seize ans lorsque, jeté par sa mère dans les intrigues de la cour, il alla joindre Marie de Médicis à Angers et prit part à la courte guerre qui fut terminée par le combat du Pont-de-Cé. Aspirant à la main d'Henriette de France, qui fut plus tard l'infortunée reine d'Angleterre, et faisant tout pour se rendre digne d'une aussi grande alliance, il vit cet espoir lui échapper (1625) et se tourna vers l'héritière de Montpensier, qui lui fut également enlevée par la politique de Richelieu (1626). Mécontent et suspect pour la part qu'il avait eue au complot de Chalais, le comte de Soissons prit le parti d'aller voyager en Italie et n'en revint que pour se ranger sous les ordres

du Roi au siége de la Rochelle (1628). Il accompagna encore Louis XIII en Piémont dans l'année 1630, et peu après obtint pour prix de ses brillants services le gouvernement de la Champagne. C'était trop peu pour son ambition, et la guerre déclarée à l'Espagne parut lui offrir des chances plus belles de succès et de gloire. Il fut chargé en 1636 de défendre la Picardie, mais avec de si faibles ressources qu'il ne put empêcher l'ennemi de prendre Corbie et de s'avancer jusque sur l'Oise. Ce fut alors que, dans l'emportement de sa haine contre Richelieu, il forma avec Monsieur le projet de le faire assassiner, et, se croyant découvert, se réfugia dans les murs de Sedan. Il resta quatre ans dans cette ville, attendant qu'un choc du dedans ou du dehors renversât le pouvoir du cardinal, et, pour hâter cet événement, il finit par conclure un pacte coupable avec les ennemis de la France. Vainement le jeune abbé de Retz, déjà consommé dans l'art des factions, le détourna-t-il d'un projet qu'il le croyait incapable de conduire : le comte de Soissons, uni aux ducs de Bouillon et de Guise, publia un manifeste contre le premier ministre et passa la Meuse avec la petite armée des mécontents, grossie d'un renfort de troupes impériales. Le maréchal de Châtillon, envoyé à sa rencontre, lui livra par sa négligence et ses mauvaises dispositions une facile victoire; mais, au milieu de cette victoire même, le comte de Soissons reçut, on ne sait de quelle main, une blessure à la tête qui mit fin à ses jours (6 juillet 1641). Il n'était âgé que de trente-sept ans.

HENRI DE BOURBON,

DEUXIÈME DU NOM, MARQUIS DE MALAUZE,

VICOMTE DE LAVEDAN,

MARÉCHAL DES CAMPS ET ARMÉES DU ROI,

DEUXIÈME FILS DE HENRI DE BOURBON, PREMIER DU NOM, BARON DE MALAUZE, VICOMTE DE LAVEDAN, ET DE FRANÇOISE DE SAINT-EXUPÉRY, DAME DE MIRAMONT.

(N° 2359.) D'après un portrait de l'ancienne collection de Mlle de Montpensier, au château d'Eu.

Né en 1577. — Marié à Marie de Chalon, dame de la Case, fille d'Antoine de Chalon, seigneur de la Case, et d'Anne de Lannoy-Laboissière. — Mort le 31 décembre 1647.

Ce seigneur, issu d'une branche bâtarde de la maison de Bourbon, fut tenu sur les fonts du baptême par Henri IV, alors roi de Navarre. Il était huguenot et porta les armes dans les guerres de son temps. L'année de sa mort, il abjura solennellement la foi protestante dans l'église de Las-Graines, située sur une de ses terres, près d'Alby.

CHARLES DE VALOIS,

DUC D'ANGOULÊME,

COMTE D'AUVERGNE, DE PONTHIEU, ETC.

COLONEL GÉNÉRAL DE LA CAVALERIE LÉGÈRE,

FILS NATUREL DE CHARLES IX, ROI DE FRANCE, ET DE MARIE TOUCHET, DAME DE BELLEVILLE.

(N° 2360.) Ancien tableau.

Né au château du Fayet, en Dauphiné, le 23 avril 1573. — Marié : 1° à Pézenas, le 6 mai 1591, à Charlotte de Montmorency, fille aînée de Henri, premier du nom, duc de Montmorency, et d'Antoinette de la Marck, sa première femme; 2° le 25 février 1644, à Françoise de Nargonne, fille de Charles de Nargonne, baron de Mareuil, et de Léonore de la Rivière. — Mort le 24 septembre 1650.

Charles de Valois, bâtard de Charles IX et de Marie Touchet, fut destiné dès son enfance aux dignités de l'ordre de Malte et obtint en 1587, à l'âge de treize ans, la charge de grand prieur de France. Mais deux ans après, une dispense du pape Sixte-Quint l'autorisa à sortir de religion, et il parut dans le monde avec le titre de comte d'Auvergne, que lui avait légué son aïeule, Catherine de Médicis. « S'il avait pu, dit un contemporain[1], se défaire de l'humeur d'escroc que Dieu lui avait donnée, ç'eût été un des plus grands hommes de

[1] Tallemant des Réaux, tome I, page 138.

son siècle. Il était bien fait, brave, spirituel, avait de l'acquit, savait de la guerre.....» Malheureusement les vices les plus honteux ternirent ce qu'il y avait en lui de brillantes qualités, et ce descendant des Valois ne rougit pas de s'offrir comme espion à Henri IV et de faire de la fausse monnaie sous Louis XIII. Cependant, rangé sous la bannière royale au combat d'Arques (1589) et à Ivry (1590), il y fit admirer sa vaillance, et dans la glorieuse escarmouche de Fontaine-Française, en 1595, il fit partie de cet escadron de gentilshommes avec lequel Henri IV affronta toute une armée. Mais son rôle à la cour fut moins honorable que dans les camps : il se mêla aux intrigues criminelles du maréchal de Biron, et fut arrêté avec lui en 1602. Rendu à la liberté par le crédit de sa sœur, la marquise de Verneuil, il se remit, deux ans après, à conspirer avec elle, et cette fois fut condamné à mort par arrêt du Parlement (1605). Henri IV respecta dans le comte d'Auvergne le sang des rois, et l'enferma à la Bastille; ce ne fut qu'en 1616 que Marie de Médicis l'en fit sortir. Charles de Valois prêta à la reine mère l'assistance qu'elle lui demandait contre les princes révoltés, et alla assiéger dans Soissons le duc de Mayenne (1617). Créé, trois ans après, duc d'Angoulême, il fut envoyé comme ambassadeur auprès de Ferdinand II et des princes de l'Empire pour négocier le traité d'Ulm (3 juillet 1622), si funeste à l'électeur palatin et à la cause protestante en Allemagne. Le duc d'Angoulême, instrument docile de la politique du cardinal de Richelieu, fut un des capitaines qu'il employa

en 1627 au siége de la Rochelle. Il suivit Louis XIII en Lorraine dans l'année 1631, et en 1635 se retrouva sous ses ordres au siége de Saint-Mihiel. On le voit encore, quoique âgé de soixante-huit ans, faire la campagne de 1641 en Flandre. Le duc d'Angoulême prolongea sa vie jusque sous le règne de Louis XIV : il mourut en 1650, dans la soixante et dix-huitième année de son âge.

RICHELIEU (ARMAND-JEAN DU PLESSIS,

DUC DE),

CARDINAL, PREMIER MINISTRE.

(N° 2361.) Philippe DE CHAMPAGNE.

RICHELIEU (ARMAND-JEAN DU PLESSIS,

DUC DE),

CARDINAL, PREMIER MINISTRE.

(N° 2362.) Ancienne collection de la Sorbonne.

RICHELIEU (ARMAND-JEAN DU PLESSIS,

DUC DE),

CARDINAL, PREMIER MINISTRE.

(N° 2363.) D'après un tableau du temps.

RICHELIEU (ARMAND-JEAN DU PLESSIS,

DUC DE),

CARDINAL, PREMIER MINISTRE.

(N° 2364.) P. FRANQUE, d'après Phil. de Champagne.

RICHELIEU (ARMAND-JEAN DU PLESSIS,

DUC DE),

CARDINAL, PREMIER MINISTRE,

GRAND MAÎTRE, CHEF ET SURINTENDANT GÉNÉRAL DE LA NAVIGATION ET DU COMMERCE
DE FRANCE.

(N° 1327, page 121 du tome VII.)

Armand du Plessis porta dans sa jeunesse le nom de seigneur du Chillou, et fut destiné au métier des armes. Mais, pour succéder aux bénéfices laissés vacants par un de ses frères, il entra dans les ordres, et, après de rapides et fortes études, obtint à vingt-deux ans l'évêché de Luçon (1607). Il ne faut pas demander ici à cet évêque, à ce prince de l'Église, les exemples de la perfection évangélique, l'austérité des mœurs, l'abnégation de soi-même et les vertueux dévouements de la charité. Richelieu ne se donna point pour mission de rivaliser de sainteté avec deux illustres contemporains, François de Sales et Vincent de Paul. Il se crut appelé à servir l'État en le gouvernant, et dirigea de bonne heure vers ce but ses puissantes facultés.

Courant avec impatience au-devant de ses grandes destinées, il se montra à la cour, fit admirer dans la chaire son éloquence, mais n'avança à rien jusqu'au jour où s'ouvrirent les états généraux de 1614. L'évêque de Luçon, orateur du clergé, réclama, au nom de son ordre, les changements qu'il travailla comme ministre à réaliser dans le gouvernement du royaume. On com-

mença dès lors à le considérer : Marie de Médicis le nomma son aumônier (1615), et, l'année suivante, le fit entrer au ministère (1616). La chute des Concini entraîna promptement celle de Richelieu (1617), et sept années se passèrent durant lesquelles il releva laborieusement sa fortune, se rendant chaque jour plus nécessaire à Marie de Médicis, rétablissant la paix entre la mère et le fils par ses adroites négociations, se grandissant avec le chapeau de cardinal (1622), abaissant enfin l'une après l'autre toutes les barrières que lui opposait la volonté du Roi déclarée contre lui. Ce fut le 26 avril 1624 que le cardinal de Richelieu entra dans les conseils de Louis XIII, pour n'en sortir qu'à l'heure de sa mort.

Il annonça, dès l'abord au monarque son plan de gouvernement : « ruiner le parti huguenot, rabaisser l'orgueil des grands, réduire tous les sujets du roi en leur devoir et relever son nom dans les nations étrangères au point où il devait être. » Ce plan, Richelieu en poursuivit l'exécution avec une infatigable persévérance, et il l'accomplit tout entier. Les difficultés ne manquèrent pas sur sa route : il eut à combattre les grandes familles du royaume, les princes du sang, le frère, la mère, l'épouse du Roi et le Roi lui-même, et, dans une lutte qui dura autant que sa vie, il brisa successivement tout ce qui lui faisait obstacle. Les seigneurs tremblèrent en le voyant abattre leurs forteresses et faire rouler sur l'échafaud les têtes les plus hautes : Chalais (1626), Montmorency, Marillac (1632), Cinq-Mars et de Thou (1642),

furent des exemples de sa redoutable justice. Des deux premiers princes du sang royal, Richelieu fit l'un son serviteur, et quant à Gaston d'Orléans, il le dégrada à ce point de lui laisser la vie par grâce et de le faire consentir publiquement à son déshonneur (1642). Vainqueur de Marie de Médicis, à la *journée des Dupes*, il la poussa hors de France et ne lui permit plus d'y rentrer. Exiler Anne d'Autriche eût été trop prétendre; mais, devenu maître du secret des correspondances de la reine avec l'Espagne, il la tint dans une dépendance humiliante, et, à son gré, lui fit trouver grâce ou défaveur auprès du Roi. Il soutint enfin, pendant dix-huit ans, la lutte la plus étrange contre Louis XIII, dont l'esprit subissait son joug, mais dont toutes les affections lui étaient contraires; qui rendait justice, qui s'unissait même de volonté et d'action aux grandes choses faites pour la France et pour lui par son ministre, mais qui, fatigué de plier tous les jours sous la hautaine domination du génie, se révoltait secrètement contre elle et conspirait avec ses favoris pour y échapper. Ce fut au prix de tous ces combats, au prix de ces victoires tour à tour mesquines et terribles, que Richelieu acquit la liberté de servir son pays et son roi comme il lui convenait de le faire.

Il s'attaqua d'abord aux huguenots. Ce n'était point leur liberté religieuse, c'était leur puissance politique qu'il voulait détruire : il voulait leur enlever ces places de sûreté, cette division en cercles, toute cette organisation indépendante de celle du royaume, qui en faisait

un état dans l'état, et, à l'occasion, une armée auxiliaire des armées ennemies. La Rochelle était leur citadelle et comme le cœur du parti : il alla les y frapper. On sait les gigantesques travaux de ce siége ; on sait comment l'homme d'église y déploya les qualités du grand capitaine, le regard prompt et sûr qui juge les obstacles et la patiente énergie qui les surmonte (1627-1628). La Rochelle prise, les membres du parti expirant s'agitèrent encore ; mais ce furent les efforts de l'agonie, et le traité d'Alais (1629) mit fin à l'existence politique des huguenots en France. La Valteline remise sous la souveraineté des Grisons, la succession de Mantoue assurée au duc de Nevers, la Savoie conquise et l'influence française relevée en Italie, furent pour Richelieu comme des jeux hardis de sa politique, qui se mêlèrent à son attaque décisive contre les huguenots et n'en arrêtèrent pas le cours. Il préludait par là à ses grands desseins contre la maison d'Autriche, ne la combattant point encore en face, mais ébranlant de tous côtés les appuis de cette vaste domination et venant en aide à tout ce qu'elle avait d'ennemis. Le traité de subsides qu'il conclut avec Gustave-Adolphe fournit à ce rapide conquérant les moyens de pousser sa marche victorieuse au cœur de l'Allemagne (1632), et, tant qu'il fut possible d'entretenir ainsi la guerre sans y engager la France, cette politique fut celle de Richelieu ; mais le jour vint où il fallut que le grand corps de la monarchie française se heurtât de front contre celui de la monarchie espagnole, et le ministre, malgré tous les embarras et les périls qui

l'entouraient, ne recula pas devant cette nécessité redoutable. La guerre fut déclarée à Philippe IV (1635), guerre qui ne devait pas durer moins de vingt-quatre ans, et d'où devait sortir la grandeur de la France. Les premiers succès en furent douteux : les troupes espagnoles conservaient la supériorité de leur ancienne organisation, et les troupes françaises n'avaient point encore à leur tête cette glorieuse élite de capitaines, formés à l'école de Gustave-Adolphe, qui devaient bientôt les commander. Il y eut la funeste *année de Corbie* (1636) dans laquelle les escadrons de Jean de Werth vinrent presque insulter les portes de Paris : il y eut des échecs mêlés à quelques avantages sur toutes les frontières du royaume; mais la fortune finit par se ranger du côté où était le génie. En Allemagne, l'armée de Bernard de Saxe-Weimar fut achetée avec l'Alsace qu'elle avait conquise (1638), et une nouvelle province ainsi assurée à la France; au pied des Pyrénées, le Roussillon fut soumis après quatre campagnes, et le Portugal affranchi, la Catalogne insurgée, mirent sur les bras de Philippe IV plus d'affaires qu'il n'en pouvait porter (1640-1642); enfin, au delà des Alpes et sur la frontière du Nord, là où la lutte était restée le plus longtemps incertaine, elle cessa de l'être. On pouvait lire dans un prochain avenir les deux grands traités de Westphalie et des Pyrénées. Cependant il en coûtait à la France pour obtenir ces magnifiques résultats : les souffrances publiques étaient à leur comble, et la main de fer du cardinal comprimait violemment tous les murmures. Il était haï au-

tant que redouté; il pesait au pays dont il faisait la gloire, et peu d'esprits étaient assez élevés pour dire avec Voiture : « Toutes les grandes choses coûtent beaucoup..... On doit regarder les états comme immortels, et considérer les commodités à venir comme présentes. » Et il ne faut pas croire que les soins de la politique et de la guerre au dehors, que la nécessité de défendre chaque jour au dedans son pouvoir menacé, absorbassent toutes les facultés de Richelieu. Il y avait place pour les travaux les plus divers dans sa vaste intelligence, et l'année même où il déclarait la guerre à l'Espagne (1635) il fondait l'Académie française. La Sorbonne, édifiée par lui en même temps que le Palais-Cardinal, fut un des monuments de son goût pour les arts, et le prélat dont la vie était si peu exemplaire se montra plus qu'un autre jaloux du bien de la religion et de la dignité du clergé français. Tous nos historiens ecclésiastiques lui ont rendu ce témoignage, qu'il contribua puissamment à donner à l'Église gallicane cette forte génération de prêtres, aussi éminents par leurs vertus que par leurs lumières, qui remplirent la première moitié du siècle de Louis XIV. Dix-huit années de semblables travaux usèrent avant le temps une organisation qui avait toujours été frêle et maladive. Le cardinal de Richelieu venait d'assister au siége de Perpignan et d'ordonner à Lyon le supplice de Cinq-Mars, lorsque, atteint d'un mal irrémédiable, il se fit reporter à Paris dans cette grande litière, devant laquelle des pans de murs tombaient à l'entrée des villes pour lui ouvrir un passage. Il vit venir la mort avec une tran-

quille fermeté, et à son heure suprême, en recevant le saint viatique, il témoigna une confiance en Dieu dont l'austère évêque de Lisieux fut épouvanté. C'était le 4 décembre 1642, et il était âgé de cinquante-sept ans. Malgré toutes les chances d'erreur qu'il y a dans les jugements absolus, on ne court aucun risque à dire que le cardinal de Richelieu fut le plus grand ministre, et, pour parler le langage de notre temps, le ministre le plus *national* qui ait gouverné les affaires de la France.

LA ROCHEFOUCAULD (FRANÇOIS DE),
CARDINAL, GRAND AUMÔNIER DE FRANCE,
SECOND FILS DE CHARLES DE LA ROCHEFOUCAULD, ET DE FULVIA PIC DE LA MIRANDOLE.

(N° 2365.) Marquis, d'après un portrait de famille.

Né à Paris, le 8 décembre 1558. — Mort le 14 février 1645.

François de la Rochefoucauld, destiné à l'Église dès son enfance, fut élevé au collége des jésuites à Paris, et garda toute sa vie à leur ordre et à leurs doctrines un inviolable attachement. Il était abbé de Tournus et maître de la chapelle du Roi lorsqu'il partit pour Rome. Le séjour qu'il fit dans cette ville tourna au profit de sa piété et de son savoir, et à son retour en France il fut nommé par Henri III évêque de Clermont (1585). François de la Rochefoucauld ne quitta point son dio-

cèse pendant les troubles de la Ligue, et attendit l'abjuration de Henri IV pour le reconnaître. Ce prince ne l'en distingua pas moins et demanda pour lui, en 1607, le chapeau de cardinal. Marie de Médicis, pour le rapprocher de la cour, lui fit échanger l'évêché de Clermont contre celui de Senlis, et l'envoya ensuite à Rome avec le titre d'ambassadeur. Le cardinal de la Rochefoucauld était de retour en France lorsque s'ouvrirent les états généraux de 1614 ; il s'y joignit au cardinal Duperron, mais inutilement, pour réclamer la réception des canons disciplinaires du concile de Trente. Créé grand aumônier de France en 1618, il contribua à réconcilier Louis XIII avec sa mère, et fut mis à la tête du conseil d'état en 1622. Mais deux ans après il renonça à cette place en même temps qu'à l'évêché de Senlis, pour se consacrer tout entier au grand œuvre de la réformation des ordres religieux en France, que le pape Grégoire XV et Louis XIII lui avaient confié. Il mourut dans l'abbaye de Sainte-Geneviève, le 14 février 1645, à l'âge de quatre-vingt-six ans.

LA VALETTE (LOUIS DE NOGARET DE),

CARDINAL,

ARCHEVÊQUE DE TOULOUSE,

TROISIÈME FILS DE JEAN-LOUIS DE NOGARET DE LA VALETTE, DUC D'ÉPERNON, AMIRAL DE FRANCE, ET DE MARGUERITE DE FOIX, COMTESSE DE CANDALE ET D'ASTARAC.

(2366.) Ancien portrait.

Né le 8 février 1593. — Mort à Rivoli, le 28 septembre 1639.

Le cardinal de la Valette en entrant dans l'Église ne renonça pas aux vices de sa famille : il fut dissolu dans ses mœurs, hautain jusqu'à l'insolence, et n'humilia son orgueil que devant la fortune et le génie de Richelieu, dont il se fit le serviteur. Abbé de Saint-Victor de Marseille dès sa première jeunesse, et bientôt après nommé archevêque de Toulouse, il assista le duc d'Épernon, son père, dans le coup de main par lequel Marie de Médicis, prisonnière à Blois, fut rendue à la liberté (1619). Le chapeau de cardinal lui fut donné en 1621, et quand Richelieu eut pris les rênes du gouvernement, il lui fut facile de se rendre agréable à ce ministre, qui aimait à confier à des gens d'église les plus grandes affaires et le commandement même des armées. Il se trouvait près de lui lors de la *journée des Dupes* et, au plus fort de la crise, le soutint par ses encouragements, et lui donna le conseil de se rendre auprès du Roi à Versailles

(10 novembre 1630). Le cardinal de la Valette, peut-être pour mieux flatter son illustre patron, avait la prétention de savoir faire la guerre, et comme son dévouement au moins était assuré, Richelieu, qui n'avait pas à choisir entre beaucoup d'habiles capitaines, le mit en 1635 à la tête de l'armée qui devait combiner ses opérations avec celles de Bernard de Saxe-Weimar. Les débuts du prince de l'Église dans la carrière des armes furent assez heureux : il attaqua avec succès le camp de Galas, près de la ville de Deux-Ponts, et bloqua Mayence ; mais cette pointe aventureuse éloignait trop les Français de leur frontière, et ce fut à grand'peine que la Valette ramena dans Metz les débris de son armée poursuivie par l'ennemi et épuisée par les fatigues d'une retraite périlleuse. Deux ans après, il fut opposé au cardinal-infant dans les Pays-Bas et enleva aux Espagnols les petites places de Landrecies, du Cateau et de la Capelle. Le pape Urbain VIII se plaignit en vain du scandale prolongé que donnait à la chrétienté ce général qui portait la cuirasse sur la pourpre romaine ; Richelieu lui répondit par l'exemple du cardinal-infant, et n'en chargea pas moins la Valette de remplacer en Piémont le maréchal de Créquy (1638). Le traité d'alliance renouvelé avec la régente de Savoie ne put empêcher les revers de cette campagne : Verceil fut pris par les Espagnols (5 juillet 1638), et, l'année suivante, Turin, mal protégé par la petite armée de la Valette, finit par tomber aux mains du prince Thomas de Savoie (27 juillet 1639). Le cardinal ressentit vivement ces revers, qui venaient l'acca-

bler au temps même où il était contristé par les disgrâces de sa famille : il prit une de ces maladies épidémiques qui s'engendraient alors si aisément dans les armées, et mourut au château de Rivoli, le 28 septembre 1639, dans la quarante-septième année de son âge.

GUISE (CHARLES DE LORRAINE,

DUC DE) ET DE JOYEUSE, PRINCE DE JOINVILLE, COMTE D'EU,

PAIR ET GRAND MAITRE DE FRANCE, AMIRAL DES MERS DU LEVANT,

FILS AÎNÉ DE HENRI DE LORRAINE, PREMIER DU NOM, DUC DE GUISE, ET DE CATHERINE DE CLÈVES, COMTESSE D'EU.

(N° 2367.) Ancien portrait.

Né le 20 août 1571. — Marié en 1611, à Henriette-Catherine, duchesse de Joyeuse et de Montpensier, veuve de Henri de Bourbon, duc de Montpensier, et fille unique de Henri, duc de Joyeuse, comte du Bouchage, maréchal de France, et de Catherine de Nogaret de la Valette. — Mort le 30 septembre 1640.

GUISE (CHARLES DE LORRAINE,

DUC DE).

(N° 2368.) D'après Antoine Van-Dyck.

Le quatrième duc de Guise, au moment où il hérita de ce titre, était prisonnier de Henri III, et il lui eût fallu des prodiges de génie pour reporter la fortune de sa maison au point d'où elle venait de descendre : rien

n'était en lui à la hauteur de cette tâche. Échappé aux mains de ses geôliers (1591), il vint s'offrir aux acclamations populaires et se faire appeler, comme son père, le *roi de Paris*. Philippe II même et quelques-uns des chefs de la Ligue voulurent le porter sur le trône de France, en lui donnant pour épouse l'infante Isabelle-Claire-Eugénie; mais Mayenne ne prétendait laisser la couronne ni à son neveu, ni à l'Espagne, et cette rivalité de famille profita à la politique de Henri IV. Le jour ne tarda pas à venir où il ne resta aux princes lorrains de toutes leurs ambitieuses espérances que le choix du moment où ils feraient leur soumission. Le duc de Guise fut un des premiers à faire la sienne (1594) : ce fut sa mère qui le conduisit aux pieds du Roi, et en échange de son gouvernement de Champagne il reçut celui de la Provence. Il y servit fidèlement contre le duc d'Épernon, et fit rentrer Marseille sous l'obéissance royale (1595). Marie de Médicis devenue régente ne le trouva pas moins loyal et moins dévoué; il commanda en 1617 une armée en Champagne contre le duc de Nevers, et dans la guerre contre les huguenots, en 1621, disputa vaillamment la mer aux Rochelois avec les galères de Provence. Mais son attachement au parti de la reine mère, quelques intrigues auxquelles il se livra dans son gouvernement et plus que tout le reste le grand nom de Guise, le rendirent suspect au cardinal de Richelieu, qui le contraignit à sortir du royaume. Il se retira en 1631 à Florence, et mourut neuf ans après à Cuna près de Sienne, dans la soixante-neuvième année de son âge.

JOINVILLE (FRANÇOIS DE LORRAINE,

PRINCE DE),

FILS AÎNÉ DE CHARLES DE LORRAINE, DUC DE GUISE ET DE JOYEUSE, ET DE HENRIETTE-CATHERINE DE JOYEUSE.

(N° 2369.) Ancien tableau.

Né le 3 avril 1612. — Mort le 7 novembre 1639.

Ce prince, entraîné dans la disgrâce de son père et exilé avec lui à Florence, fit la campagne de Piémont en 1639 contre les Espagnols, et mourut cette même année, à l'âge de vingt-sept ans.

CHEVREUSE (CLAUDE DE LORRAINE,

DUC DE),

PAIR, GRAND CHAMBELLAN ET GRAND FAUCONNIER DE FRANCE,

QUATRIÈME FILS DE HENRI DE LORRAINE, DUC DE GUISE, SURNOMMÉ LE BALAFRÉ, ET DE CATHERINE DE CLÈVES, COMTESSE D'EU.

(N° 2370.) Mlle Bresson, d'après un portrait de l'ancienne collection de Mlle de Montpensier, au château d'Eu.

Né le 5 juin 1578. — Marié en 1622, à Marie de Rohan, veuve de Charles d'Albert, duc de Luynes, et fille aînée d'Hercule de Rohan, duc de Montbazon. — Mort le 24 janvier 1657.

Il portait le nom de prince de Joinville, lorsqu'en

1594 sa mère le réconcilia, en même temps que le duc de Guise, avec Henri IV. Il se trouve sous les ordres du Roi au siége de la Fère en 1596, et à celui d'Amiens, en 1597; puis, emporté par son ardeur guerrière, il alla combattre contre les Turcs dans les armées impériales. Au mois de mars 1612, Louis XIII le nomma duc de Chevreuse et pair de France, et il lui donna le collier de l'ordre en 1619. Dans la guerre que le Roi fit aux huguenots en 1621, le duc de Chevreuse soutint l'honneur de sa maison par sa bravoure, et sept ans après on le trouva de même à côté de Louis XIII au grand siége de la Rochelle (1628). Il avait été chargé, en 1635, d'épouser, au nom du roi Charles Ier, Henriette-Marie de France, et avait accompagné cette princesse en Angleterre. Il mourut à Paris, dans la soixante et dix-neuvième année de son âge.

CHEVREUSE (MARIE DE ROHAN-MONTBAZON,

DUCHESSE DE LUYNES,

PUIS DE), SURINTENDANTE DE LA MAISON DE LA REINE,

FILLE AÎNÉE D'HERCULE DE ROHAN, DUC DE MONTBAZON, ET DE MADELEINE DE LENONCOURT, SA PREMIÈRE FEMME.

(N° 2371.) Mlle Bresson, d'après un portrait de l'ancienne collection de Mlle de Montpensier, au château d'Eu.

Née au mois de décembre 1600. — Mariée, 1° le 11 septembre 1617, à Charles d'Albert, duc de Luynes, pair et connétable de France; 2° en 1622, à Claude de

Lorraine, duc de Chevreuse, pair, grand chambellan et grand fauconnier de France. — Morte le 12 août 1679.

CHEVREUSE (MARIE DE ROHAN-MONTBAZON,
DUCHESSE DE).

(N° 2372.) P. Franque, d'après un ancien portrait.

CHEVREUSE (MARIE DE ROHAN-MONTBAZON,
DUCHESSE DE).

(N° 2373.) De Ternante, d'après un ancien portrait.

Elle ne fut mariée que pendant quatre ans au duc de Luynes, et l'année qui suivit la mort de ce favori, elle épousa le duc de Chevreuse. Sa beauté, son esprit et ses intrigues lui firent jouer un grand rôle à la cour de Louis XIII, et Anne d'Autriche, qui avait trouvé en elle une confidente et une amie, la fit surintendante de sa maison. Lorsqu'en 1637 la reine subit au Val-de-Grâce les interrogatoires et les perquisitions humiliantes du chancelier Séguier, madame de Chevreuse, désignée à la vengeance du cardinal de Richelieu par une de ses lettres qui avait été saisie, prit la fuite et, à travers mille aventures romanesques, se sauva en Espagne. Six ans après, le cardinal et Louis XIII étaient morts, et Anne d'Autriche était régente : la petite faction des *Importants*, qui tous étaient naguère les amis de la reine mère, s'attendait que la rentrée de la duchesse de Che-

vreuse en France et à la cour serait le signal de leur triomphe : leur attente fut trompée. Anne d'Autriche n'eut plus pour son ancienne favorite que les empressements affectés d'une amitié refroidie : de nouveaux devoirs et de nouveaux attachements avaient commencé pour elle. Madame de Chevreuse, déchue de son crédit à la cour, prit part quelques années après aux intrigues de la Fronde, mais sans y jouer un rôle important, et finit par se retirer à Gagny, près de Chelles, où elle mourut dans la soixante et dix-neuvième année de son âge.

GUISE (LOUIS DE LORRAINE,

CARDINAL DE),

ARCHEVÊQUE, DUC DE REIMS,

PAIR DE FRANCE,

SIXIÈME FILS DE HENRI DE LORRAINE, PREMIER DU NOM, DUC DE GUISE, SURNOMMÉ LE BALAFRÉ, ET DE CATHERINE DE CLÈVES, COMTESSE D'EU.

(N° 2374.) Ancien tableau.

Né en 1585. — Mort le 21 juin 1621.

Ce prélat n'a laissé d'autre souvenir à l'histoire que celui de ses mœurs scandaleuses et de ses habitudes guerrières. Il obtint de Louis XIII de le suivre en 1621 au siége de Saint-Jean-d'Angély, et mourut des fatigues qu'il y essuya.

LORRAINE (FRANÇOIS-ALEXANDRE-PARIS DE),

CHEVALIER DE MALTE,

LIEUTENANT GÉNÉRAL AU GOUVERNEMENT DE PROVENCE,

SEPTIÈME FILS DE HENRI DE LORRAINE, PREMIER DU NOM, DUC DE GUISE, ET DE CATHERINE DE CLÈVES.

(N° 2375.) Dassy, d'après un ancien portrait.

Ce prince naquit après l'assassinat de son père, au plus fort des fureurs de la Ligue, et eut pour marraine la ville de Paris, dont le nom lui fut donné. Il entra dans l'ordre de Malte et fut fait par Marie de Médicis lieutenant général au gouvernement de Provence. « Il était, dit le cardinal de Richelieu dans ses Mémoires, prince généreux et qui donnait beaucoup à espérer de lui; mais le duc de Guise, qui en faisait son épée, le nourrissait au sang. » Ce fut en effet pour servir l'ambition du chef de sa maison que le chevalier de Guise donna la mort au baron de Luz et à son fils (1613). Il mourut l'année suivante d'un éclat de canon.

MAYENNE (HENRI DE LORRAINE,

DUC DE) ET D'AIGUILLON,

PAIR ET GRAND CHAMBELLAN DE FRANCE,

FILS DE CHARLES DE LORRAINE, DUC DE MAYENNE, PAIR, AMIRAL ET GRAND CHAMBELLAN DE FRANCE, ET D'HENRIETTE DE SAVOIE, MARQUISE DE VILLARS.

(N° 2376.) Alluys, d'après un portrait de l'ancienne collection de M^{lle} de Montpensier, au château d'Eu.

Né à Dijon, le 20 décembre 1578. — Marié, en 1599, à Henriette de Gonzague, seconde fille de Louis de Gonzague, duc de Mantoue, et d'Henriette de Clèves, duchesse de Nevers. — Mort le 17 septembre 1621.

MAYENNE (HENRI DE LORRAINE,

DUC DE) ET D'AIGUILLON,

PAIR ET GRAND CHAMBELLAN DE FRANCE.

(N° 2377.) Pierre Franque, d'après un ancien portrait.

Il fut créé duc d'Aiguillon par Henri IV en 1599, trois ans après la soumission de son père. Il assista en 1610 au sacre de Louis XIII, et cinq ans après fut envoyé en ambassade à Madrid pour y signer le traité qui stipulait le mariage du Roi avec l'infante Anne d'Autriche (1615). On voit, en 1616, le duc de Mayenne avec le duc de Bouillon se joindre aux princes armés pour renverser le maréchal d'Ancre. En 1621, il accompagna

Louis XIII dans la guerre contre les huguenots, et fut tué d'un coup de mousquet au malheureux siége de Montauban. La mémoire des princes lorrains était restée si chère encore au peuple de Paris, que la mort de celui-ci fut le signal d'une violente émeute, dont les huguenots de Charenton furent les victimes.

NEVERS (CATHERINE DE LORRAINE,

DUCHESSE DE),

FILLE AÎNÉE DE CHARLES DE LORRAINE, DUC DE MAYENNE,
ET DE HENRIETTE DE SAVOIE.

(N° 2378.) GHIBALDI, d'après un portrait de la collection du château d'Eu.

Née vers 1585. — Mariée à Soissons, au mois de février 1599, à Charles Ier, duc de Nevers, pair de France, plus tard duc de Mantoue, troisième fils de Louis de Gonzague, duc de Nevers, et de Henriette de Clèves, duchesse de Nevers et de Rethel. — Morte le 8 mars 1618.

La duchesse de Nevers mourut à Paris, à l'âge de trente-trois ans.

LUYNES (CHARLES D'ALBERT,

DUC DE),

CONNÉTABLE DE FRANCE.

(N° 1374, page 167 du tome VII.) Robert FLEURY.

LESDIGUIÈRES (FRANÇOIS DE BONNE,

DUC DE),

CONNÉTABLE ET MARÉCHAL DE FRANCE.

(N° 2379.) Tableau du temps.

LESDIGUIÈRES (FRANÇOIS DE BONNE,

DUC DE),

MARÉCHAL DE FRANCE.

(N° 1480, page 263 du tome VII.) Écusson.

LESDIGUIÈRES (FRANÇOIS DE BONNE,

DUC DE),

CONNÉTABLE DE FRANCE.

(N° 1375, page 169 du tome VII.) Robert Fleury.

MONTMORENCY (HENRI,

DEUXIÈME DU NOM, DUC DE) ET DE DAMVILLE,

AMIRAL DE FRANCE.

(N° 1326, page 120 du tome VII.)

MONTMORENCY (HENRI,

DEUXIÈME DU NOM, DUC DE) ET DE DAMVILLE,

MARÉCHAL DE FRANCE.

(N° 1501, page 288 du tome VII.) Picot.

MONTMORENCY (HENRI,

DEUXIÈME DU NOM, DUC DE) ET DE DAMVILLE,

MARÉCHAL DE FRANCE.

(N° 2380.) P. Franque, d'après un ancien portrait.

VITRY (NICOLAS DE L'HÔPITAL,

DUC DE),

MARÉCHAL DE FRANCE.

(N° 2381.) Tableau du temps.

VITRY (NICOLAS DE L'HÔPITAL,

DUC DE),

MARÉCHAL DE FRANCE.

(N° 1487, page 270 du tome VII.) Blondel.

CHAULNES (HONORÉ D'ALBERT,

DUC DE),

MARÉCHAL DE FRANCE.

(N° 1490, page 274 du tome VII.) Lecoq.

LAFORCE (JACQUES NOMPAR DE CAUMONT,

DUC DE),

MARÉCHAL DE FRANCE.

(N° 1494, page 278 du tome VII.) Picot.

ROHAN (HENRI,

DEUXIÈME DU NOM, DUC DE), PRINCE DE LÉON, COMTE DE PORHOËT, ETC.

PAIR DE FRANCE, COLONEL GÉNÉRAL DES SUISSES ET DES GRISONS,

FILS AÎNÉ DE RENÉ, DEUXIÈME DU NOM, VICOMTE DE ROHAN, ET DE CATHERINE DE PARTHENAY, DAME DE SOUBISE, VEUVE DE CHARLES DE QUELLENEC, BARON DU PONT ET DE ROSTRENAN.

(N° 2382.) TASSAERT, d'après un portrait de la collection du château d'Eu.

Né au château de Blain, en Bretagne, le 21 août 1579. — Marié, le 7 février 1605, à Marguerite de Béthune, fille aînée de Maximilien de Béthune, duc de Sully, pair, maréchal et grand maître de l'artillerie de France, et de Rachel de Cochefilet. — Mort le 13 avril 1638.

ROHAN (HENRI,

DEUXIÈME DU NOM, DUC DE),

PAIR DE FRANCE.

(N° 2383.) P. FRANQUE, d'après un ancien portrait.

Henri de Rohan est un des personnages les plus éminents de l'époque où il vécut. Une âme ferme et haute, et en même temps douce et modérée, une foi ardente sans fanatisme, les talents et non les passions d'un chef de parti, un désintéressement qui ne se démentit ja-

mais, la bravoure des temps chevaleresques unie à la science consommée de la guerre, de grandes choses faites simplement et racontées de même, voilà en quelques traits le tableau de cette vie si noble et si pure, à laquelle il n'a manqué que de se dévouer toujours à une bonne cause.

Henri de Rohan avait seize ans lorsqu'il parut à la cour ou plutôt dans les armées de Henri IV; il courut les dangers du siége d'Amiens à côté de ce monarque (1597). Lorsque la paix eut été signée avec l'Espagne, au lieu de grossir la foule des courtisans empressés de pousser leur fortune, il alla mûrir par les voyages son esprit naturellement sérieux et réfléchi. A son retour, le Roi le créa duc et pair (1603); il lui fit épouser ensuite la fille de Sully (1605), et lui donna la charge de colonel général des Suisses et Grisons. Rohan fut inconsolable de la mort de ce grand prince, et, prévoyant dès lors bien des périls pour la cause protestante, il se dévoua résolument aux intérêts de ses coreligionnaires. La ferveur de son zèle, sa parole éloquente dans les assemblées, son habileté dans le maniement des affaires, le firent bientôt avouer pour chef par le parti huguenot. Cependant il resta étranger aux intrigues du prince de Condé et des seigneurs qui voulaient ravir le pouvoir à la régente, et ne s'arma que lorsque l'existence de son parti lui sembla menacée. Dès la première campagne qu'il fit contre les troupes royales, Louis XIII et son favori Luynes reconnurent à quel homme ils avaient à faire. Parce que Rohan avait blâmé la prise d'armes

ordonnée par les églises, on croyait qu'il ferait la guerre avec mollesse : il la fit avec une redoutable énergie. Le Roi, avec tout l'appareil de sa puissance, vint échouer au siége de Montauban (1621); l'année suivante, il ne fut guère plus heureux à celui de Montpellier, et dans le traité qu'il accorda aux huguenots, il restreignit mais n'abolit pas leur indépendance. Bientôt le duc de Rohan, voyant Richelieu engagé dans une guerre avec la maison d'Autriche, crut le moment favorable pour reprendre les armes. La moitié de son parti refusa de répondre à son appel; mais, presque seul avec son frère Soubise, il n'en affronta pas moins les armées envoyées contre lui par le cardinal et le força d'ajourner les coups décisifs qu'il voulait porter aux églises réformées. Cependant les huguenots n'eurent que peu de temps pour respirer : dès l'année suivante, la Rochelle était assiégée et Richelieu était accouru devant cette ville pour s'en assurer lui-même la conquête. Rohan fit tout pour donner de nouveaux appuis à sa cause désespérée. L'Angleterre lui manquait; il s'adressa, mais sans beaucoup de fruit, à la Savoie et à l'Espagne, et fut réduit aux périls obscurs d'une guerre de surprise et d'embuscade dans les montagnes du Vivarais (1629). La prise et le massacre de Privas glacèrent d'effroi les huguenots, et, malgré l'opiniâtre énergie de son caractère, Rohan dut renoncer à une lutte qu'il était désormais incapable de soutenir. Après avoir stipulé pour son parti les meilleures conditions qu'il lui fût possible d'obtenir, il alla chercher un asile honorable et sûr à Venise. La situation de ce seigneur eut depuis lors

quelque chose d'étrange. La France, ou plutôt Richelieu, sembla ne pas vouloir avouer les services qu'il lui demandait : ce fut ainsi qu'en 1632 on le chargea, comme chef des Ligues Grises, de fermer aux armées espagnoles les passages de la Valteline; ce fut ainsi qu'après l'avoir renvoyé de ce théâtre de ses succès, on lui ordonna d'y retourner en 1635 pour couper à l'Autriche cette communication qu'elle avait avec la Lombardie. Maître cette fois de la Valteline, Rohan la défendit par quatre victoires; mais les échecs essuyés sur d'autres points par les armes françaises forcèrent Richelieu de laisser sans secours la petite armée qui avait fait de tels prodiges, et que la peste, en même temps que le fer ennemi, décimait chaque jour. Le duc de Rohan évacua la Valteline, et, suspect parce qu'il avait cessé de vaincre, il n'eut bientôt plus d'asile que dans le camp de son ami le duc Bernard de Saxe-Weimar (1638). L'élève de Gustave-Adolphe, illustré déjà par tant de glorieux faits d'armes, voulut donner à Rohan, qu'il appelait le *premier capitaine de l'Europe,* le commandement de ses troupes à la bataille de Rheinfeld. Celui-ci refusa de combattre autrement qu'en simple soldat, et en chargeant à la tête du régiment de Nassau, il fut frappé de deux coups de mousquet dont il mourut au bout de six semaines. Il était âgé de cinquante-neuf ans. Le duc de Rohan a laissé des écrits politiques et militaires tous dignes de remarque, et entre autres des mémoires qui témoignent à la fois de la supériorité de son esprit et de l'élévation de son caractère.

MONTBAZON (MARIE DE BRETAGNE D'AVAUGOUR,

DUCHESSE DE),

FILLE AÎNÉE DE CLAUDE DE BRETAGNE, COMTE DE VERTUS ET DE GOELLO, BARON D'AVAUGOUR, PREMIER BARON DE BRETAGNE, ET DE CATHERINE FOUQUET DE LA VARENNE.

(N° 2384.) Tableau du temps.

Née en 1612. — Mariée, en 1628, à Hercule de Rohan-Guémené, duc de Montbazon, pair et grand veneur de France, chevalier des ordres du Roi, gouverneur et lieutenant général pour le Roi de la ville de Paris et de l'Ile-de-France, troisième fils de Louis de Rohan, sixième du nom, prince de Guémené, et de Léonore de Rohan-Gié, dame du Verger. — Morte à Paris, le 28 avril 1657.

La duchesse de Montbazon fut célèbre à la cour d'Anne d'Autriche par sa beauté et sa galanterie ; elle eut sa part d'intrigue et de scandale dans les troubles de la Fronde. Quelques récits contemporains ont attribué la conversion du célèbre abbé de Rancé, le réformateur de la Trappe, à l'impression que lui fit la mort soudaine de madame de Montbazon.

CANDALE (HENRI DE NOGARET DE LA VALETTE,

DUC DE),

PAIR DE FRANCE,

FILS AÎNÉ DE JEAN-LOUIS DE NOGARET DE LA VALETTE, DUC D'É-
PERNON, PAIR ET AMIRAL DE FRANCE, ET DE MARGUERITE DE
FOIX, COMTESSE DE CANDALE ET D'ASTARAC.

(N° 2385.) Ancien tableau.

Né en 1591. — Marié, en 1611, à Anne, duchesse d'Halluin, marquise de Maignelay, fille de Florimond d'Halluin, marquis de Maignelay, et de Claude-Marguerite de Gondy. — Mort le 11 février 1639.

Ce fils aîné du duc d'Épernon porta d'abord le titre de comte de Candale, et à l'âge de cinq ans fut nommé gouverneur d'Angoumois, Saintonge et Aunis en survivance de son père. Son mariage avec Anne d'Halluin, en 1611, le fit pair de France, et il prit alors le titre de duc de Candale. Son humeur inquiète ne tarda pas à le jeter dans tous les hasards d'une vie errante et aventureuse. Il se brouilla avec son père, alla offrir ses services à l'empereur Mathias (1612), et passa de là à la cour de Toscane. Une expédition était préparée par Cosme II de Médicis contre les côtes de Caramanie; le duc de Candale y prit part et s'y distingua. A son retour en France, il fut nommé premier gentilhomme de la chambre du Roi, et lorsqu'en 1621 la guerre se ralluma

entre l'Espagne et les Provinces-Unies, il courut en Hollande pour se placer sous les ordres de Maurice de Nassau : on le vit au siége de Bergues tenir tête avec honneur aux attaques de Spinola (1622). Deux ans après il commandait dans la Valteline les troupes de Venise (1624), et le sénat, en 1630, le mit à la tête de toute l'infanterie de la république. Le duc de Candale eut l'étrange prétention d'être récompensé par le bâton de maréchal de France de ses services en pays étranger, et, mécontent du cardinal de Richelieu, qui ne lui avait donné que le collier de l'ordre (1633), il retourna en Italie pour se décorer du titre de généralissime des armées vénitiennes. Cependant le cardinal de la Valette ménagea son raccommodement avec le premier ministre, et, rentré en France (1636), Candale, placé d'abord sous les ordres de son père, le duc d'Épernon, en Guyenne, passa l'année suivante à l'armée de Flandre, et prit part aux siéges de Maubeuge et de Landrecies. Lorsqu'en 1638 le cardinal de la Valette fut envoyé en Piémont, le duc de Candale le suivit, et, par sa bravoure et son expérience de la guerre, aida son frère à tenir la campagne contre les forces bien supérieures des Espagnols; mais atteint de la fièvre devant Casal, dans le Montferrat, il y mourut, le 11 février 1639, dans la quarante-huitième année de son âge.

ÉPERNON (BERNARD DE NOGARET DE LA VALETTE,

DUC D'),

SECOND FILS DE JEAN-LOUIS DE NOGARET DE LA VALETTE, DUC D'ÉPERNON, AMIRAL DE FRANCE, ET DE MARGUERITE DE FOIX, COMTESSE DE CANDALE ET D'ASTARAC.

(N° 2386.) Ancien tableau.

Né à Angoulême, en 1592. — Marié : 1° à Lyon, à Gabrielle-Angélique, fille légitimée de Henri IV, roi de France, et d'Henriette de Balzac d'Entraigues, marquise de Verneuil; 2° à Paris, le 28 novembre 1634, à Marie du Cambout, fille aînée de Charles du Cambout, baron de Pontchâteau, et de Philippe de Beurges, dame de Seury. — Mort le 25 juillet 1661.

Ce second fils de l'orgueilleux duc d'Épernon vit sa terre de Villebon érigée en duché-pairie dans l'année 1631. La querelle de son père avec l'archevêque de Bordeaux, Sourdis (1633), les propos mordants que chaque jour il laissait échapper lui-même contre le cardinal de Richelieu, enfin le projet d'enlèvement contre le Roi et son ministre qu'il forma avec Monsieur et le comte de Soissons lors du siége de Corbie (1636), lui faisaient à la cour et dans sa province même de Guyenne une situation difficile et périlleuse. La Valette essaya de regagner les bonnes grâces du cardinal en épousant sa nièce ; il se fit en même temps honneur de son zèle à

repousser les Espagnols, qui avaient envahi la frontière, et à châtier en Guyenne la révolte des *croquants*. La conduite qu'il tint alors lui valut la charge de colonel général de l'infanterie et le commandement d'une partie de l'armée avec laquelle le prince de Condé passa la Bidassoa et alla mettre le siége devant Fontarabie (1638). Condé était un général sans décision et sans vigueur, et la Valette un lieutenant insubordonné. L'ordre de livrer l'assaut à la place fut donné et ne fut pas exécuté. L'amiral de Castille profita de cette mésintelligence, força les lignes françaises et chassa l'ennemi au delà des Pyrénées. La Valette, averti par sa conscience du danger qu'il courait, se réfugia alors en Angleterre. Il ne s'était point trompé sur le sort qui l'attendait : Richelieu, qui lui gardait rancune de l'affaire de Corbie, affecta de voir dans la désobéissance une trahison, et institua pour juger la Valette une commission présidée par le Roi lui-même (1639). L'arrêt était dicté d'avance à ce tribunal, dont tous les membres, et Louis XIII le premier, n'étaient que des instruments de la politique inexorable du cardinal. Le duc de la Valette fut condamné à mort, et exécuté en effigie sur la place de Grève (8 juin). Il avait trouvé en Angleterre Marie de Médicis et la duchesse de Chevreuse, et avait inutilement mêlé ses intrigues aux leurs pour rentrer en France. Il n'y revint qu'aux premiers jours de la régence d'Anne d'Autriche, en 1643, et l'arrêt qui le condamnait fut alors cassé par le Parlement (16 juillet). Son père, en mourant l'année précédente, lui avait laissé le titre de duc d'Épernon. Il obtint

en 1655 le gouvernement de Bourgogne ôté au Grand Condé, qui portait les armes contre la France, et mourut six ans après, à Paris, aussi peu soucieux de sa bonne renommée dans les dernières années de sa vie qu'il l'avait été dans sa jeunesse.

CRÉQUY (CHARLES DE BLANCHEFORT,

MARQUIS DE), DUC DE LESDIGUIÈRES,

MARÉCHAL DE FRANCE.

(N° 1492, page 276 du tome VII.) TASSAERT.

LESDIGUIERES (MADELEINE DE BONNE,

MARQUISE DE CRÉQUY, DUCHESSE DE),

TROISIÈME FILLE DE FRANÇOIS DE BONNE, QUATRIÈME DU NOM, DUC DE LESDIGUIÈRES, CONNÉTABLE DE FRANCE, ET DE CLAUDINE BÉRENGER, SA TROISIÈME FEMME.

(N° 2387.) Ancien tableau.

Née en 1576. — Mariée, le 24 mars 1595, à Charles de Blanchefort, sire de Créquy, plus tard duc de Lesdiguières, maréchal de France. — Morte en 1608.

Louis XIII, par lettres confirmatives du mois de mars 1619, fit passer la duché-pairie de Lesdiguières sur la tête de Charles de Blanchefort, sire de Créquy, qui avait épousé Madeleine de Bonne, héritière du connétable.

ANCRE (CONCINO CONCINI,

MARQUIS D'),

MARÉCHAL DE FRANCE.

(N° 1481, page 264 du tome VII.) Lecoq.

SOUVRÉ (GILLES DE),

MARQUIS DE COURTENVAUX,

MARÉCHAL DE FRANCE.

(N° 1482, page 265 du tome VII.) Chasselat-Saint-Ange.

ROQUELAURE (ANTOINE,

SEIGNEUR DE),

MARÉCHAL DE FRANCE.

(N° 1483, page 266 du tome VII.) Paulin Guérin

ROQUELAURE (ANTOINE,

SEIGNEUR DE),

MARÉCHAL DE FRANCE.

(N° 2388.) Ancien portrait.

LA CHATRE (LOUIS DE),

BARON DE LA MAISON-FORT,

MARÉCHAL DE FRANCE.

(N° 1484, page 267 du tome VII.) Ecusson

THÉMINES (PONS DE LAUZIÈRES DE CARDAILLAC,

MARQUIS DE),

MARÉCHAL DE FRANCE.

(N° 1485, page 268 du tome VII.) Mauzaisse.

MONTIGNY (FRANÇOIS DE LA GRANGE,

SEIGNEUR DE),

MARÉCHAL DE FRANCE.

(N° 1486, page 269 du tome VII.) Écusson.

PRASLIN (CHARLES DE CHOISEUL,

MARQUIS DE),

MARÉCHAL DE FRANCE.

(N° 1488, page 271 du tome VII.) Féron.

SAINT-GERAN (JEAN-FRANÇOIS DE LA GUICHE,

SEIGNEUR DE),

MARÉCHAL DE FRANCE.

(N° 1489, page 272 du tome VII.) Debacq.

AUBETERRE (FRANÇOIS D'ESPARBÈS DE LUSSAN,

VICOMTE D'),

MARÉCHAL DE FRANCE.

(N° 1491, page 275 du tome VII.) M^{lle} Clotilde Gérard.

CHÂTILLON (GASPARD DE COLIGNY,

TROISIÈME DU NOM, DUC DE),

(N° 1493, page 277 du tome VII.) Paulin Guérin.

BASSOMPIERRE (FRANÇOIS,

SEIGNEUR ET BARON DE),

MARÉCHAL DE FRANCE.

(N° 1495, page 280 du tome VII.) Jean Alaux.

SCHOMBERG (HENRI DE),

COMTE DE NANTEUIL ET DE DURETAL, ETC.

MARÉCHAL DE FRANCE.

(N° 1496, page 281 du tome VII.) Rouget.

ORNANO (JEAN-BAPTISTE D'),

COMTE DE MONTLOUT,

MARÉCHAL DE FRANCE.

(N° 1497, page 283 du tome VII.) Écusson.

MARILLAC (LOUIS DE),

COMTE DE BEAUMONT LE ROGER,

MARÉCHAL DE FRANCE.

(N° 1500, page 287 du tome VII.) M^{lle} Cogniet.

MARILLAC (LOUIS DE),
COMTE DE BEAUMONT LE ROGER,
MARÉCHAL DE FRANCE.

(N° 2389.) Tableau du temps.

SAINT-LUC (TIMOLÉON D'ESPINAY,
SEIGNEUR DE),
MARÉCHAL DE FRANCE.

(N° 2390.) ALBRIER, d'après un portrait du temps.

SAINT-LUC (TIMOLÉON D'ESPINAY,
SEIGNEUR DE),
MARÉCHAL DE FRANCE.

(N° 1499, page 286 du tome VII.) ROUGET.

TOIRAS (JEAN DU CAYLAR DE SAINT-BONNEST,
SEIGNEUR DE),
MARÉCHAL DE FRANCE.

(N° 1502, page 289 du tome VII.) Henry SCHEFFER.

EFFIAT (ANTOINE COIFFIER, DIT RUZÉ,
MARQUIS D'),
MARÉCHAL DE FRANCE.

(N° 1503, page 291 du tome VII.) GIGOUX.

EFFIAT (ANTOINE COIFFIER, DIT RUZE,

MARQUIS D'),

MARÉCHAL DE FRANCE.

(N° 2391.) Tableau du temps.

BRÉZÉ (URBAIN DE MAILLÉ,

MARQUIS DE),

MARÉCHAL DE FRANCE.

(N° 1504, page 292 du tome VII.) Jérôme-Martin Langlois.

GUÉBRIANT (JEAN-BAPTISTE BUDES,

COMTE DE),

MARÉCHAL DE FRANCE.

(N° 1509, page 300 du tome VII.) Pouget.

GUÉBRIANT (JEAN-BAPTISTE BUDES,

COMTE DE),

MARÉCHAL DE FRANCE.

N° 2392.) P. Franque, d'après un ancien portrait.

TERMES (CÉSAR-AUGUSTE DE SAINT-LARY,

BARON DE) ET DE MONTBAR,

GRAND ÉCUYER DE FRANCE,

SECOND FILS DE JEAN DE SAINT-LARY, BARON DE BELLEGARDE,
ET D'ANNE DE VILLEMUR.

(N° 2393.) Ancien portrait.

Né vers 1565. — Marié, le 25 juillet 1615, à Catherine Chabot, fille de Jacques Chabot, marquis de Mirebeau, et d'Anne de Coligny, sa première femme. — Mort le 22 juillet 1621.

César de Saint-Lary fut d'abord chevalier de Malte et devint un des grands prieurs de l'ordre. Mais au commencement du règne de Louis XIII, il fut relevé de ses vœux, et, soutenu par la faveur de son frère le duc de Bellegarde, il devint successivement premier écuyer de la grande vénerie et l'un des premiers gentilshommes de la chambre du Roi. Le baron de Termes obtint en 1616 la charge de grand écuyer de France, sur la démission de son frère, et reçut trois ans plus tard le collier de l'ordre. Blessé, en 1621, au siége de Clairac, dans la guerre contre les huguenots, il mourut peu après, dans la cinquante-sixième année de son âge.

CINQ-MARS (HENRI RUZÉ COIFFIER,

MARQUIS DE),

GRAND ÉCUYER DE FRANCE,

SECOND FILS D'ANTOINE COIFFIER, DIT RUZÉ, MARQUIS D'EFFIAT, MARÉCHAL DE FRANCE, ET DE MARIE DE FOURCY.

(N° 2394.) DE LESTANG, d'après un portrait de la galerie du Palais-Royal, peint par Lenain.

Né en 1620. — Mort le 12 septembre 1642.

Henri d'Effiat était fils du maréchal de ce nom, en qui Richelieu avait trouvé un ami si fidèle et si utile. Le cardinal, voyant Louis XIII sans favori et livré à tous les ennuis de son existence morne et désœuvrée, introduisit auprès de lui Cinq-Mars, qui n'avait que dix-huit ans, et à qui son âge et la reconnaissance semblaient interdire toute rivalité avec l'auteur de sa fortune (1638). En effet Cinq-Mars, beau, voluptueux, magnifique, sembla d'abord ne jouir de sa faveur qu'en l'étalant aux yeux de la cour et ne prendre sur le Roi qu'une influence sans but, qui s'exerçait par le caprice et l'enfantillage. Il fut créé grand écuyer en 1639, et ce premier pas dans la route des honneurs éveilla son ambition : il prétendit au commandement des armées, et, rappelé au sentiment de sa présomptueuse incapacité par les refus de Richelieu, il ne songea plus qu'à le perdre (1640). Tous les ennemis du cardinal trouvèrent un allié dans l'ingrat favori ; il s'unit secrètement aux

projets criminels du comte de Soissons, qui trouvèrent leur terme à la bataille de la Marfée (1641), et peu après, furieux de s'être vu fermer l'entrée du conseil par la voix impérieuse du premier ministre, il alla jusqu'à méditer contre lui des pensées d'assassinat. Richelieu prévit une lutte domestique plus périlleuse pour lui qu'aucune de celles qu'il avait eues à soutenir, et, afin de la détourner, il fit offrir à Cinq-Mars le gouvernement de la Touraine. Cinq-Mars refusa : c'était le signal d'une guerre à mort entre M. le Grand et M. le Cardinal. La cour et l'armée, qui assiégeait Perpignan, se partagèrent entre les deux rivaux, et Louis XIII, complice des mauvais desseins de son favori, fut à la veille de lui donner la victoire. Mais le jeune insensé, non content d'aiguiser des poignards, avait mis sa haine en commun avec celle des ennemis de la France, et son agent Fontrailles avait signé un traité à Madrid avec le comte-duc d'Olivarez (13 mars 1642). Richelieu, qui avait déjà vu revenir à lui Louis XIII effrayé du poids des affaires, se fit de ce traité une arme meurtrière pour frapper ceux qui avaient voulu sa perte. Le frère du Roi, pour éviter la mort, souscrivit à son déshonneur; le duc de Bouillon racheta sa tête au prix de sa ville de Sedan, et l'échafaud fut dressé à Lyon pour Cinq-Mars et son imprudent ami, Augustin de Thou. Ces deux jeunes hommes reçurent la mort avec le calme que donne la foi aux âmes chrétiennes. En les voyant finir ainsi, les contemporains oublièrent la cause de leur supplice et ne surent que s'attendrir sur leur tragique destinée.

CHIVERNY (HENRI HURAUT,

COMTE DE), LIEUTENANT GÉNÉRAL AU GOUVERNEMENT D'ORLÉANS,

DEUXIÈME FILS DE PHILIPPE HURAUT, COMTE DE CHIVERNY ET DE LIMOURS, CHANCELIER DE FRANCE, ET D'ANNE DE THOU.

(N° 2395.)　　　　　　　　　　　Tableau du temps.

Né le 13 août 1575. — Marié, 1° à Pagny, le 27 février 1588, à Françoise de Chabot-Charny, dame de Neufchâtel, fille de Léonor de Chabot, comte de Charny, grand écuyer de France ; 2° à Marie Gaillard, fille de Galerand Gaillard, seigneur de la Morinière-en-Blaisois. — Mort le 1er mars 1648.

Il fut gouverneur des pays Chartrain et Blaisois, lieutenant général au gouvernement d'Orléans, et mourut en 1648, dans la soixante et treizième année de son âge, après avoir rendu, dit le père Anselme, de grands services aux rois Henri IV et Louis XIII dans leurs guerres.

CHIVERNY (FRANÇOISE DE CHABOT-CHARNY,

COMTESSE DE), DAME DE NEUFCHÂTEL,

FILLE DE LÉONOR CHABOT, COMTE DE CHARNY ET DE BUSANÇOIS, ETC. GRAND ÉCUYER DE FRANCE, ET DE FRANÇOISE DE RYE, DAME DE LONGWY, SA SECONDE FEMME.

(N° 2396.)　　　　　　　　　　　Tableau du temps.

Née au mois de juillet 1577. — Mariée à Pagny, en

Bourgogne, le 27 février 1588, à Henri Huraut, comte de Chiverny. — Morte en 1602.

SENECEY (HENRI DE BAUFFREMONT,

MARQUIS DE), CHEVALIER DES ORDRES DU ROI,

FILS DE CLAUDE DE BAUFFREMONT, BARON DE SENECEY,
ET DE MARIE DE BRICHANTEAU.

(N° 2397.) Ancien portrait.

Né en..... — Marié, le 8 août 1607, à Marie-Caroline de la Rochefoucauld, comtesse, puis duchesse de Randan, première dame d'honneur de la reine Anne d'Autriche, fille unique de Jean-Louis de la Rochefoucauld, comte de Randan, et d'Élisabeth de la Rochefoucauld, sa cousine. — Mort en 1622.

SENECEY (HENRI DE BAUFFREMONT,

MARQUIS DE).

(N° 2398.) Tableau du temps.

Le marquis de Senecey fut le troisième président fourni par sa maison à l'ordre de la noblesse dans l'assemblée des états généraux du royaume. Il porta la parole devant Louis XIII au nom de ceux qui se réunirent à Paris en 1614. Envoyé à Madrid, avec le titre d'ambassadeur extraordinaire, dans les années 1617 et 1618, il fut fait chevalier de l'ordre en 1619, et suivit deux ans après le Roi dans la guerre contre les huguenots. Il

reçut au siége de Royan (1622) une blessure, dont il mourut peu après à Lyon.

SENECEY (MARIE-CATHERINE DE LA ROCHEFOUCAULD,

DUCHESSE DE RANDAN,

MARQUISE DE), GOUVERNANTE DES ENFANTS DE FRANCE,

FILLE UNIQUE DE JEAN-LOUIS DE LA ROCHEFOUCAULD, COMTE DE RANDAN, ET D'ÉLISABETH DE LA ROCHEFOUCAULD, SA COUSINE.

(N° 2399.) Ancien tableau.

Née en 1588. — Mariée, le 8 août 1607, à Henri de Bauffremont, marquis de Senecey. — Morte le 10 mai 1677.

La marquise de Senecey, après avoir été dame d'honneur d'Anne d'Autriche, fut nommée gouvernante des enfants de France, et à ce titre elle donna les premiers soins à l'éducation du dauphin et de son jeune frère, qui furent Louis XIV et le duc d'Orléans. Au mois de mars 1661, Louis XIV lui témoigna sa reconnaissance en érigeant en duché le comté de Randan. La duchesse de Randan mourut à Paris, à l'âge de quatre-vingt-neuf ans.

VAUBECOURT (JEAN DE NETTANCOURT,

COMTE DE), BARON D'ORNE ET DE CHOISEUL.

MARÉCHAL DES CAMPS ET ARMÉES DU ROI,

FILS DE JEAN DE NETTANCOURT, QUATRIÈME DU NOM, BARON DE VAUBECOURT, ET D'URSULE DE HAUSSONVILLE.

(N° 2400.) Ancien tableau.

Né vers 1574. — Marié, le 1^{er} juillet 1599, à Catherine de Savigny, fille de Wary de Savigny, seigneur de Leymont, et d'Antoinette de Florainville. — Mort le 4 octobre 1642.

Jean de Nettancourt n'est pas un personnage qui appartienne à l'histoire. Après la paix de Vervins, en 1598, il alla servir en Hongrie dans les armées impériales, revint en France, où il fut fait successivement colonel d'infanterie en 1610, et maréchal de camp en 1617. Il fit avec honneur les guerres de son temps, fut nommé gouverneur de la ville de Châlons en 1627, chevalier des ordres du Roi en 1633, et vit cette même année sa terre de Vaubecourt érigée en comté. Jean de Nettancourt mourut en 1642, à l'âge d'environ soixante-huit ans.

LUC (FRANÇOIS DE VINTIMILLE,

COMTE DU),

MARÉCHAL DES CAMPS ET ARMÉES DU ROI,

FILS AÎNÉ DE MAGDELON DE VINTIMILLE, SEIGNEUR DU LUC, ETC.
ET DE MARGUERITE DE VINS.

(N° 2401.) Ancien tableau.

Né le 5 mars 1606. — Marié, 1° le 29 janvier 1625, à Rosane de Paris, dame du Revest, fille de Balthazar de Paris, seigneur du Revest, et de Rosane de Thomas; 2° le 26 décembre 1639, à Anna de Forbin, fille de Jean de Forbin, seigneur de la Marthe, et de Marquise d'Andréa. — Mort le 2 février 1667.

La chronologie militaire de Pinard donne seule quelques renseignements sur le comte du Luc. « Il était premier consul d'Aix en Provence et procureur du pays en 1639. Viguier ou prévôt de la ville de Marseille en 1648, nommé maréchal de camp en 1649, il fut ensuite élu procureur du pays de Provence en 1659. Il était procureur joint à la noblesse de cette province, lorsqu'il mourut dans la soixante-deuxième année de son âge. »

AUMONT (ANTOINE D'),

COMTE DE CHÂTEAUROUX, MARQUIS DE NOLAI, ETC. GOUVERNEUR DE BOULOGNE-SUR-MER
ET DU BOULONNAIS,

SECOND FILS DE JEAN D'AUMONT, SIXIÈME DU NOM, COMTE DE
CHÂTEAUROUX, ETC. MARÉCHAL DE FRANCE, ET D'ANTOINETTE
CHABOT.

(N° 2402.) Tableau du temps.

Né en 1562. — Marié, 1° à Catherine Huraut de Chiverny, veuve de Virginal d'Escoubleau, marquis d'Alluye; 2° à Louise-Isabelle d'Angennes, fille de Louis d'Angennes, marquis de Maintenon, et de Françoise d'O.— Mort le 13 avril 1635.

Antoine d'Aumont s'attacha avec son père à la fortune de Henri IV, combattit au siége de Rouen en 1591, et reçut le collier de l'ordre en 1597. Il mourut à Paris, à l'âge de soixante et treize ans.

HAMEL (JACQUES DU),

DEUXIÈME DU NOM, SEIGNEUR DE SAINT-REMY EN BOUZEMONT, ETC.

FILS AÎNÉ DE JEAN DU HAMEL, DEUXIÈME DU NOM, SEIGNEUR
DE BOURSEVILLE, ETC. ET DE JACQUELINE DE JOISEL.

(N° 2403.) ALBRIER, d'après un portrait de famille.

Né en..... — Marié, 1° le 21 avril 1608, à Marie de Picot, fille de Louis de Picot, baron de Dampierre, et de Marguerite de Bridiers; 2° le 9 janvier 1654, à Barbe

de Loynes, fille de Salomon de Loynes, seigneur de Bources, etc. et de Suzanne de Bonnault.—Mort en.....

Jacques du Hamel était capitaine d'une compagnie de chevau-légers dans l'armée du maréchal de la Châtre chargée d'occuper, en 1610, les duchés de Berg et de Juliers; il se trouvait encore en 1628 au siége de la Rochelle. Le cardinal de Richelieu l'accrédita comme envoyé du roi de France auprès de la reine de Suède Christine et des princes protestants d'Allemagne ; mais le trait le plus honorable de la vie de Jacques du Hamel fut la défense de la ville de Saint-Dizier, dont il était gouverneur (1642). Il resta attaché au parti de la cour pendant les troubles de la Fronde. On n'a pu recueillir aucun renseignement sur l'époque précise de sa naissance et de sa mort.

DU VAIR (GUILLAUME),

GARDE DES SCEAUX DE FRANCE,

FILS DE JEAN DU VAIR, MAÎTRE DES REQUÊTES ORDINAIRES DE L'HÔTEL DU ROI, ET DE BARBE FRANÇOIS.

(N° 2404.) CHASSÉRIAU, d'après un tableau de François Porbus le fils, de la galerie du Musée royal.

Né à Paris, le 17 mars 1556. — Mort le 3 août 1621.

DU VAIR (GUILLAUME),

GARDE DES SCEAUX DE FRANCE.

(N° 2405.) P. Franque, d'après un tableau de Porbus, de la galerie du Musée royal.

Guillaume Du Vair fut un des dignes successeurs des grands magistrats du xvi° siècle. Élevé pour l'état ecclésiastique, il n'en suivit pas moins le barreau, et fut pourvu, à l'âge de vingt-huit ans, d'une charge de conseiller au parlement de Paris (1584). Sa conduite pendant les temps difficiles de la Ligue lui mérita la confiance d'Henri IV. Ce prince l'employa à faire rentrer Marseille sous l'obéissance royale, lui donna ensuite une mission auprès de la reine d'Angleterre, et finit par le nommer premier président au parlement de Provence. Du Vair, prêtre irréprochable en même temps que magistrat intègre, vivait à Aix, entouré de l'estime et de l'affection universelle, lorsqu'il fut enlevé à ses fonctions, le 5 mai 1616, pour recevoir les sceaux qui venaient d'être ôtés au chancelier Brûlart de Sillery. Il quitta au bout de six mois ce poste auquel il n'avait jamais aspiré, et qu'il remplit au détriment de sa réputation, non de vertu, mais de capacité. Cependant, après la chute des Concini, Louis XIII lui rendit les sceaux, et Du Vair les garda jusqu'à sa mort. Il s'honora par la fermeté avec laquelle il défendit les prérogatives de sa charge contre les insolences du duc d'Épernon (1618). Deux ans après, le Roi

s'étant rendu en Guyenne pour faire la guerre aux huguenots, Du Vair suivit l'armée et contracta, au siége de la petite ville de Clairac, une fièvre épidémique à laquelle il succomba, le 3 août 1621, dans la soixante-sixième année de son âge. Il a laissé divers traités de piété ou de philosophie qui lui assignent un rang distingué parmi les écrivains de cette époque.

MARILLAC (MICHEL DE),

GARDE DES SCEAUX DE FRANCE,

TROISIÈME FILS DE GUILLAUME DE MARILLAC, SEIGNEUR DE VERRIÈRES, ETC. GÉNÉRAL DES MONNAIES, INTENDANT ET CONTRÔLEUR GÉNÉRAL DES FINANCES, ET D'ANTOINETTE CAMUS DE SAINT-BONNET, SA SECONDE FEMME.

(N° 2406.) Tableau du temps.

Né à Paris, le 9 octobre 1563. — Marié, 1° le 12 juillet 1587, à Nicole de la Forterie, fille de Jean, seigneur de la Forterie au Maine, et de Marie Carrier; 2° au mois de septembre 1601, à Marie de Saint-Germain, veuve de Jean Amelot, président aux enquêtes. — Mort le 7 août 1632.

Michel de Marillac, issu d'une ancienne famille d'Auvergne, entra dans la magistrature pendant que son frère suivait la carrière des armes. Il siégeait au parlement de Paris dans les temps de la Ligue, et sa piété vive et fervente le rangea dans ce parti. Il n'en fut pas moins un des magistrats qui, en 1594, rendirent l'arrêt par lequel tout prince étranger était exclu de la succession au trône

de France. Marillac remplit, sous Henri IV, les fonctions de conseiller d'état. Pour son malheur, il fut remarqué par le cardinal de Richelieu, qui en 1624 le fit entrer avec lui au ministère en lui confiant la surintendance des finances du royaume. Deux ans après il fut nommé garde des sceaux, et en cette qualité porta la parole devant l'assemblée des notables convoquée à Paris, au mois de décembre 1626, pour donner au Roi « les conseils qu'ils jugeraient en leurs consciences les plus salutaires et convenables au bien de la chose publique. » Le *Code Michau*, ainsi nommé par une injuste dérision, fut le monument législatif dans lequel Marillac s'efforça de répondre aux vœux de cette assemblée (janvier 1629); mais déjà l'union n'existait plus entre l'honnête et pieux Marillac et le grand ministre qui l'avait fait monter à côté de lui au pouvoir. Vainement Richelieu avait essayé de retenir par le lien de ses bienfaits le garde des sceaux et son frère le maréchal : l'un et l'autre étaient contre lui dans le parti de la reine mère. Ne pouvant se les attacher, il se résolut à les perdre. Le lendemain de la *journée des Dupes* (11 novembre 1630), les sceaux furent redemandés à Michel de Marillac; puis il fut emprisonné au château de Caen, à celui de Lisieux et enfin à Châteaudun. Ce fut là que, trois mois après le supplice de son malheureux frère, il mourut, le 7 août 1632, dans la soixante et dixième année de son âge. Il avait fait une traduction française de l'Imitation de Jésus-Christ, qui contribua beaucoup alors à populariser cet admirable ouvrage.

PONTCHARTRAIN (PAUL PHÉLYPEAUX,

SEIGNEUR DE),

SECRÉTAIRE D'ÉTAT,

TROISIÈME FILS DE LOUIS PHÉLYPEAUX, SEIGNEUR DE LA CAVE ET DE LA VRILLIÈRE, CONSEILLER AU PRÉSIDIAL DE BLOIS, ET DE RADÉGONDE GARRAUT.

(N° 2407.) M^{me} Brune, d'après un portrait de la collection du château de Beauregard.

Né à Blois, en 1569. — Marié à Anne de Beauharnois, fille de François de Beauharnois, seigneur de Miramicon, et d'Anne de Bourdineau. — Mort le 21 octobre 1621.

Paul Phélypeaux est la souche de toute cette lignée de ministres qui, sous les noms de Pontchartrain, de la Vrillière, de Saint-Florentin et de Maurepas, devaient siéger sans interruption dans les conseils de nos rois jusqu'à la veille de la révolution française. Il fut d'abord secrétaire des commandements de la reine Marie de Médicis, et fut fait par elle secrétaire d'état, après la mort de Henri IV, en 1610. Il siégea à l'assemblée des notables de Rouen en 1617, et accompagna Louis XIII dans sa campagne contre les huguenots en 1621 : ce fut au milieu de cette expédition que Paul Phélypeaux mourut à Castel-Sarrazin, dans la cinquante-deuxième année de son âge.

CHAVIGNY (LÉON LE BOUTHILLIER,

COMTE DE] ET DE BUZANÇAIS,

MINISTRE, SECRÉTAIRE D'ÉTAT,

FILS DE CLAUDE LE BOUTHILLIER, SEIGNEUR DE PONT-SUR-SEINE ET DE POSSIGNY, SECRÉTAIRE D'ÉTAT, SURINTENDANT DES FINANCES, ET DE MARIE DE BRAGELOGNE.

(N° 2408.) Ancien tableau.

Né en 1608. — Marié, le 20 mai 1627, à Anne Phélypeaux, fille unique de Jean Phélypeaux, seigneur de Villesavin, et d'Isabelle Blondeau. — Mort le 11 octobre 1652.

Chavigny, fils d'un secrétaire d'état, dut à sa naissance de siéger au parlement de Paris presque au sortir des écoles. A vingt-trois ans il était conseiller d'état, et l'attachement de son père au cardinal de Richelieu ne tarda pas à le pousser plus avant dans les voies de la fortune. En 1631, peu après la *journée des Dupes* et la victoire définitive du grand ministre sur Marie de Médicis, Chavigny reçut de lui une mission de confiance en Italie, et s'en acquitta avec tant de célérité et de succès qu'il entra peu après au conseil avec la survivance de son père (1632). Il fut dès lors un des plus fidèles et des plus habiles instruments de la politique du Cardinal, et on le voit en 1635 signer les traités par lesquels la France, au moment de déclarer la guerre à l'Espagne, renouvela ses alliances avec la Suède et la Hollande; en 1639,

négocier avec la régente de Savoie l'occupation du duché par les troupes françaises. Trois ans après, quand la lutte éclata entre Richelieu et Cinq-Mars, Chavigny resta au poste que lui marquaient la reconnaissance et l'amitié, et c'est lui qui reçut des mains défaillantes du Cardinal, pour le porter au Roi, le traité conclu par le grand écuyer et ses complices avec le comte-duc d'Olivarez (10 juin 1642). Louis XIII, après la mort de Richelieu, conserva à Chavigny toute sa confiance; mais Mazarin, lorsqu'il fut devenu premier ministre d'Anne d'Autriche, lui fut moins favorable : il écarta les deux Bouthillier des affaires, les livrant en sacrifice aux ressentiments de madame de Chevreuse. Chavigny, jeune encore et près de partir, comme plénipotentiaire de la France, pour les conférences de Munster, vit se fermer ainsi sa carrière politique. Cependant il se ressouvint dans sa disgrâce des relations que le gouvernement de Vincennes lui avait données avec l'abbé de Saint-Cyran, son prisonnier, et l'on put croire un moment qu'il allait embrasser la retraite et les austérités de Port-Royal. Mais il n'y avait pas chez lui l'étoffe d'un solitaire, et à peine les troubles de la Fronde eurent-ils éclaté, qu'il retrouva toutes les ardeurs de son ambition et tout son génie pour l'intrigue. Il s'attacha au parti de M. le Prince, et eut l'étrange destinée d'avoir pour prison le château dont il avait été gouverneur (1650). Deux ans après, Chavigny, rendu à la liberté et atteint d'une maladie mortelle, appela auprès de son lit Singlin, le successeur de l'abbé de Saint-Cyran dans la direction de Port-Royal,

et voulut lui confier le soin de restituer une somme de près d'un million de livres, dont la possession chargeait sa conscience. Il n'était âgé que de quarante-quatre ans lorsqu'il mourut, le 11 octobre 1642.

MESMES (HENRI DE),

DEUXIÈME DU NOM, MARQUIS DE MOIGNEVILLE,

PRÉSIDENT AU PARLEMENT DE PARIS,

FILS DE JEAN-JACQUES DE MESMES ET D'ANTOINETTE DE GROSSAINE.

(N° 2409.) Charles LEFEBVRE, d'après un portrait de Ph. de Champagne de la collection du château d'Eu.

Né en..... —Marié, 1° le 2 juin 1621, à Jeanne de Montluc, veuve de Charles d'Amboise, marquis de Renel et de Bussy; 2° le 30 décembre 1639, à Marie de Vallée-Fossés, veuve de Gilles de Saint-Gelais, marquis de Lansac. — Mort en 1650.

Henri de Mesmes était conseiller d'état en 1608, sous le règne de Henri IV, et fut nommé lieutenant civil en 1613; il siégea l'année suivante aux états généraux convoqués à Paris, et à l'assemblée des notables tenue à Rouen en 1617. Prévôt des marchands de la ville de Paris en 1618 et 1620, il acheva son honorable carrière dans les fonctions de président à mortier au Parlement.

BAILLEUL (NICOLAS DE),

BARON DE CHÂTEAU-GONTIER, ETC. PRÉSIDENT À MORTIER AU PARLEMENT DE PARIS,

MINISTRE D'ÉTAT ET SURINTENDANT DES FINANCES,

FILS DE NICOLAS DE BAILLEUL, SEIGNEUR DE VATTETOT-SUR-MER, ETC.
ET DE MARIE HABERT.

(N° 2410.) *Ancien tableau.*

Né vers 1587.—Marié, 1° le 12 juin 1608, à Louise de Fortia, fille de Bernard de Fortia, seigneur de Clereau, etc. et de Marguerite Leclerc de Lesseville; 2° le 4 février 1621, à Élisabeth-Marie Mallier, fille de Claude Mallier, seigneur du Houssay, intendant des finances, et de Marie Mélissant.—Mort le 20 août 1662.

Nicolas de Bailleul était conseiller au parlement de Paris à l'âge de vingt et un ans. Il fut fait maître des requêtes en 1616, et chargé en 1618 d'une mission auprès de Charles-Emmanuel Ier, duc de Savoie. Nommé à son retour président au grand conseil (1620), il ne tarda pas à se démettre de cette charge pour celle de lieutenant civil de Paris (1621). Dans cette même année, Bailleul fut élu prévôt des marchands de la capitale, et il en remplit pendant six ans les fonctions. Louis XIII le créa, en 1627, président à mortier au Parlement, et Anne d'Autriche, devenue régente en 1643, le fit son chancelier, en même temps qu'elle le donna pour successeur à Bouthillier dans la surintendance des finances. Le président Bailleul mourut, à ce

que l'on croit, en 1662, dans la soixante et quinzième année de son âge.

PEIRESC (NICOLAS-CLAUDE FABRI DE),

CONSEILLER AU PARLEMENT D'AIX,

FILS DE REYNAUD FABRI DE PEIRESC, SEIGNEUR DE BEAUGENSIER, CONSEILLER A LA COUR DES AIDES, ET DE MADELEINE DE BOMPAR.

(N° 2411.) Ph. de Champagne.

Né à Beaugensier, en Provence, le 1^{er} décembre 1580. — Mort le 24 juin 1637.

Peiresc, dans son amour pour les lettres et les sciences, embrassa tout le domaine qui leur appartenait au temps où il vécut. Avec la fortune d'un particulier, il leur procura les encouragements d'un prince, et, selon l'expression de Balzac, « sans l'amitié d'Auguste, il ne laissait pas d'être Mécénas. » Dès son enfance, il montra une ardeur de savoir à laquelle ses parents furent forcés de condescendre. Ses études classiques achevées, il obtint d'être envoyé à Padoue pour étudier le droit, et passa trois ans en Italie, promenant sur tous les objets des connaissances humaines son infatigable curiosité. Venise, Florence, Naples, Rome surtout, lui offrirent des savants à connaître, des monuments à admirer, des manuscrits à consulter, des débris de l'antiquité à recueillir; et avant de rentrer en France, il envoya à son père les richesses scientifiques qu'il avait ramassées et qui devinrent le commencement de ses collections futures.

25.

Guillaume Du Vair, premier président au parlement d'Aix, se prit d'un vif attachement pour le jeune érudit et l'emmena avec lui à Paris, en 1605. Peiresc s'y lia avec l'historien de Thou et le célèbre Casaubon, puis se rendit en Angleterre à la suite de l'ambassadeur envoyé à Jacques Ier par Henri IV, et y trouva d'autres savants avec lesquels il fit échange d'estime et de bons offices. De là il passa en Hollande, vit Scaliger à Leyde, Grotius à la Haye, et y forma de nouvelles amitiés qui devaient s'entretenir par de doctes correspondances. Peiresc, de retour en Provence, obtint une charge de conseiller au parlement d'Aix et se partagea dès lors entre ses devoirs judiciaires et le culte de la science. On le vit en 1616 accompagner encore à Paris Du Vair nommé garde des sceaux, et l'année suivante siéger à l'assemblée des notables de Rouen. Mais ce ne furent là que de courtes interruptions à ses travaux et au soin journalier d'étendre ses relations scientifiques d'un bout du monde à l'autre. Il disputait au comte d'Arundel les fameux marbres de Paros, avait à sa solde des voyageurs qui recherchaient pour lui des manuscrits en Égypte et en Syrie, ou lui rapportaient même les curiosités naturelles du nouveau monde, et méritait ainsi le surnom que Bayle lui a donné de procureur général de la littérature. Associé par la pensée aux grands travaux de Galilée, il avait fait construire dans sa maison un observatoire du haut duquel, avec Gassendi, son ami, il se livrait aux contemplations et aux calculs astronomiques. On entendait enfin les plus illustres savants de cette époque confesser tous qu'ils de-

vaient quelque chose, soit à l'érudition encyclopédique de Peiresc, soit à ses vastes collections, dont il leur ouvrait généreusement les trésors. Avec une santé frêle et délicate qu'il n'avait point ménagée dans ses longues études, Peiresc n'atteignit pas l'âge de la vieillesse : il n'avait pas encore cinquante-sept ans quand il mourut entre les bras de Gassendi, le 24 juin 1637.

SOURDIS (HENRI D'ESCOUBLEAU DE),

ARCHEVÊQUE DE BORDEAUX,

QUATRIÈME FILS DE FRANÇOIS D'ESCOUBLEAU, MARQUIS DE SOURDIS ET D'ALLUYE, ET D'ISABEAU BABOU DE LA BOURDAISIÈRE.

(N° 2412.) Pierre FRANQUE, d'après un ancien portrait.

Né vers 1594. — Mort le 18 juin 1645.

Henri d'Escoubleau, destiné dès son enfance à l'état ecclésiastique, n'obtint pas moins de neuf abbayes avant d'être élevé, en 1623, sur le siége épiscopal de Maillezais. Le cardinal de Richelieu, qui aimait à employer les gens d'église dans la politique et dans la guerre, devina les instincts belliqueux de l'évêque de Maillezais et en fit son lieutenant au siége de la Rochelle (1627-1628). C'était sur lui qu'il se reposait de l'intendance des vivres de l'armée et de l'importante direction de l'artillerie. Au sortir de ce siége mémorable, Sourdis accompagna Louis XIII en Piémont : il était au combat du pas de Suze en 1629, et en 1630 au siége de Pignerol. Ce fut à son retour de cette campagne qu'il alla prendre pos-

session de l'archevêché de Bordeaux, dont la mort de son frère, le cardinal de Sourdis, l'avait rendu titulaire. Rien de plus étrange que les alternatives de vie ecclésiastique et de vie guerrière dont le spectacle fut alors donné par ce prélat. Dans sa fameuse querelle avec le duc d'Épernon, il maintint énergiquement sa prérogative épiscopale et, soutenu par le cardinal de Richelieu et par Rome, vit le superbe favori de Henri III lui demander pardon à genoux (1633). Deux ans après, il préside à Paris l'assemblée générale du clergé. Cette année même la guerre éclate avec l'Espagne, et Sourdis, en 1636, investi du commandement de la flotte du Ponent, la conduit sur les côtes de Provence. Il chassa les Espagnols des îles de Lérins (1637), et chargé, en 1638, de seconder avec son escadre les opérations militaires du prince de Condé au delà des Pyrénées, il détruisit à Guetaria la flotte castillane. Il fut moins heureux pendant la campagne suivante : une tempête sauva de ses coups l'escadre ennemie, qu'il tenait bloquée dans le port de la Corogne, et tout ce qu'il put faire fut d'aller prendre quelques navires à Laredo, sur les côtes de Biscaye. Bientôt la Catalogne soulevée, qu'il fallait défendre contre les armées et les vaisseaux de Philippe IV, offrit à Sourdis une nouvelle carrière de combats. Attaqué devant Tarragone par des forces supérieures aux siennes (20 août 1641), il soutint bravement le choc, mais ne put empêcher l'amiral espagnol de ravitailler la place assiégée. Richelieu, aigri par la maladie, brisa l'instrument dont il s'était si heureusement servi jusqu'alors, et punit le prélat au *pied*

marin de n'avoir pas remporté la victoire, en l'exilant à Carpentras. Il fut permis à l'archevêque de Bordeaux de rentrer en 1642 dans son diocèse et d'y reprendre ses fonctions ecclésiastiques. Les députés du clergé réunis à Paris en 1645 le choisirent pour leur président, et ce fut au milieu des travaux de cette assemblée qu'il mourut à Auteuil, dans la cinquante et unième année de son âge.

GODEAU (ANTOINE),

ÉVÊQUE DE GRASSE ET DE VENCE, MEMBRE DE L'ACADÉMIE FRANÇAISE.

(N° 2413.) Ancienne collection de l'Académie.

Né à Dreux, en 1605. — Mort à Vence, le 21 avril 1672.

Antoine Godeau commença à se faire connaître par de petits vers que Valentin Conrart, son parent, un des beaux esprits du temps de Louis XIII, lisait devant un cercle choisi, accoutumé à se réunir dans sa maison et destiné à former plus tard l'Académie française. Arrivé à Paris, Godeau fut introduit à l'hôtel de Rambouillet, de là auprès de Richelieu, à qui il dédia sa paraphrase du psaume *Benedicite*, et qui en échange lui donna *Grasse*: mauvais jeu de mots du cardinal, auquel l'Église dut un bon évêque. Le nouveau prélat quitta dès lors la poésie galante, qui avait fait sa renommée, pour se livrer à des travaux sérieux en prose et en vers, oubliés aujourd'hui comme les premiers. Il avait échangé l'évêché de Grasse contre celui de Vence lorsqu'il mourut en 1672, à l'âge

de soixante-sept ans. Godeau fut admis parmi les membres de l'Académie française lors de la formation de cette illustre compagnie.

CHIVERNY (PHILIPPE HURAUT DE)

ÉVÊQUE DE CHARTRES,

TROISIÈME FILS DE PHILIPPE HURAUT, COMTE DE CHIVERNY ET DE LIMOURS, CHANCELIER DE FRANCE, ET D'ANNE DE THOU.

(N° 2414.) Tableau du temps[1].

Né le 15 septembre 1579. — Mort le 27 mai 1620.

Titulaire d'un grand nombre d'abbayes dès sa première jeunesse, il fut fait évêque de Chartres en 1599, dans sa vingtième année, et devint ensuite premier aumônier de la reine Marie de Médicis. Il mourut à l'âge de quarante et un ans.

DU VERGER DE HAURANNE (JEAN),

ABBÉ DE SAINT-CYRAN.

(N° 2415.) Philippe DE CHAMPAGNE.

Né à Bayonne, en 1581. — Mort le 11 octobre 1643.

Jean Du Verger de Hauranne, né d'une ancienne famille de Bayonne, fut destiné dès son enfance à l'état ec-

[1] On lit dans la partie supérieure du tableau l'inscription suivante:
Philippe Hvravlt evesqve de Chartres aage de 19 ans.

clésiastique. Comme il annonçait les plus heureuses dispositions, son évêque l'envoya faire ses études théologiques dans l'université de Louvain, qui était alors fort renommée. Ce fut là qu'il connut Jansenius et se lia d'amitié avec lui. Quelques années après, en 1608, les deux amis se retrouvèrent à Paris; puis ils se rendirent ensemble à Bayonne, où Du Verger venait d'obtenir un canonicat, et Jansenius la direction d'un collége nouvellement fondé par l'évêque (1611). On les voit en 1617 quitter presque en même temps cette ville : pendant que Jansenius retourne à Louvain pour y enseigner la théologie, Du Verger, appelé par La Roche-Posay, évêque de Poitiers, est fait vicaire général de ce diocèse et obtient ensuite l'abbaye de Saint-Cyran (1620). Mais, avant de se séparer, les deux théologiens, à qui une longue communauté d'études avait donné sur quelques points du dogme et sur les formes générales de la discipline des idées d'une nouveauté assez hardie pour les inquiéter eux-mêmes, s'étaient entendus sur les moyens de les faire prévaloir dans l'Église et sur la part qui devait revenir à chacun d'eux dans ce travail. Celle de Jansenius était toute dogmatique : il devait révéler le secret, jusqu'alors inconnu, de la doctrine de saint Augustin sur la grande question de la grâce. A l'abbé de Saint-Cyran devait appartenir l'action : sa tâche était de répandre la nouvelle doctrine par tous les moyens d'influence que pouvaient lui donner sa vie austère, son grand savoir et son talent extraordinaire pour le gouvernement des âmes. Cependant, pour que leurs efforts concourussent plus sûrement au même but, une se-

crète correspondance était établie entre eux, dans laquelle, sous des noms supposés, ils se rendaient compte l'un à l'autre du progrès journalier de leur œuvre. Dès l'année 1620, Saint-Cyran avait connu deux hommes haut placés dans le monde, quoique bien différents, et il avait essayé sur eux son empire. L'un, l'évêque de Luçon, conçut pour lui de l'estime, mais avait d'autres pensées que celle de mettre au service d'une secte sa vaste intelligence. L'autre, Arnauld d'Andilly, avec une âme droite et aspirant à la perfection chrétienne, subit sans résistance le joug de cette impérieuse amitié. On croit que l'abbé de Saint-Cyran s'efforça, mais sans succès, d'entraîner dans sa sphère, où rien ne lui résistait, Bérulle, le pieux fondateur de l'Oratoire, et Vincent de Paul, l'apôtre immortel de la charité. Il fut plus heureux avec une femme égale aux grands hommes de ce temps par l'élévation de l'esprit et la force du caractère, et disposée par la trempe rigide de son âme à accepter avec enthousiasme une direction qui lui rendrait la piété plus laborieuse et la porte du salut plus étroite : c'était la mère Angélique Arnauld. Dès longtemps mise en relation avec Saint-Cyran par son frère d'Andilly, elle finit par lui confier le gouvernement spirituel du monastère de Port-Royal, dont elle était abbesse, et lui mit ainsi entre les mains un puissant levier pour agir à la fois dans l'Église et dans le monde. Bientôt, à la voix de l'impérieux directeur, on vit se jeter dans la retraite Lemaistre, Singlin, Lancelot, Desmares, les premiers de cette liste glorieuse des solitaires de Port-Royal sur laquelle devait

figurer tant de génie et tant de vertu (1637). A l'entraînement religieux vint se joindre l'attrait de la persécution. Le cardinal de Richelieu, mécontent de la fière humilité avec laquelle Saint-Cyran repoussait comme des chaînes les dignités de l'Église, et se méfiant d'ailleurs de ce que cachait cet austère et profond génie, le fit arrêter et emprisonner au donjon de Vincennes (14 mars 1638). On remua tout pour obtenir qu'il fût rendu à la liberté, et Richelieu, avec sa clairvoyance d'homme d'état, qui le rassurait un peu trop aisément sur la légitimité de ses procédés arbitraires, ne cessa de répondre que, « si l'on avait enfermé Luther et Calvin quand ils commencèrent à dogmatiser, on aurait épargné aux états bien des troubles. » Parlant encore de son redoutable prisonnier, il ajoutait : « Vous ne le connaissez pas : il est plus à craindre que six armées. » Mais Saint-Cyran avait déjà trop répandu son esprit et sa doctrine pour qu'il fût possible d'en arrêter le cours, et sa captivité ne le rendit que plus puissant au dehors. Ce fut du fond de sa prison qu'il fit pour Port-Royal la plus importante des conquêtes qu'il eût faites jusqu'alors, celle d'Antoine Arnauld. Son influence se répandit jusque sur ses geôliers, sur ses gardes et sur le gouverneur même de Vincennes, Chavigny, la créature de Richelieu. Tous attendaient plus impatiemment que lui l'heure de sa délivrance, lorsque le 4 décembre 1642 il apprit que son grand ennemi venait de mourir. « Il est mort le jour de Saint-Cyran! » s'écria-t-il dans un premier transport qu'il ne put contenir; et, se repentant aussitôt de ce mouve-

ment surpris à la nature, il s'agenouilla et récita l'office des morts. Louis XIII ne maintint que deux mois, comme pour la forme, les rigueurs de son ministre, et le 6 février 1643, l'abbé de Saint-Cyran sortit de Vincennes au milieu d'un véritable triomphe. Il alla visiter Port-Royal-des-Champs, où le désert avait commencé à refleurir, et reprit la direction du parti qu'il gouvernait par la double puissance de l'action et de la parole; mais il ne la conserva pas longtemps. Le 11 octobre de cette même année, il fut frappé de mort subite, à l'âge de soixante-deux ans. L'abbé de Saint-Cyran a laissé de nombreux écrits, pleins de savoir et de profondeur théologique, mais auxquels manque entièrement l'art du langage.

PAUL (SAINT VINCENT DE),

FONDATEUR DE LA CONGRÉGATION DES PRÊTRES DE LA MISSION,

FILS DE GUILLAUME DE PAUL ET DE BERTRANDE DE MORAS.

(N° 2416.) Ancien tableau.

Né à Ranquines, dans le diocèse de Dax, le 24 avril 1576. — Mort à Paris, le 27 septembre 1660.

Nous voici en face d'une des gloires les plus pures, d'un des noms les plus popularisés par l'admiration et le respect qu'il y ait dans l'histoire du monde. Depuis que le christianisme est venu luire sur la terre, la charité a eu bien des héros; elle en a eu presque autant qu'il y a de saints inscrits au Martyrologe; mais ce qui est propre

à Vincent de Paul, ce qui lui donne une physionomie à part dans cette galerie de figures vénérables, c'est qu'avec l'héroïsme de la charité, il en eut le génie.

C'était le fils d'un pauvre cultivateur des landes de Guyenne. Il n'apprit de son père qu'à aimer Dieu et à le servir, mais il l'apprit si bien que la renommée de sa pieuse enfance ne tarda pas à se répandre aux alentours, et que l'Église réclama pour elle ce modèle naissant des vertus évangéliques. Élevé chez les cordeliers de la petite ville de Dax, il passa de là à Toulouse, pour y faire son cours de théologie. En 1598 il fut ordonné sous-diacre, et prêtre en 1600. Cependant l'idée qu'il avait du sacerdoce était si haute que plus de quatre ans après qu'il en avait été revêtu, il poursuivait encore ses études afin de s'en rendre moins indigne. C'est vers cette époque que, pour recueillir un héritage laissé à ses mains charitables, il eut à faire le voyage de Marseille, et, s'étant embarqué à Narbonne, fut pris par les Barbaresques. On a le récit de cette aventure tracé par lui-même; on y voit comment il sut faire tourner sa captivité à la gloire de Dieu en lui rendant une âme qui l'avait renié, et comment il dut à cette bonne œuvre sa liberté (1607). Le vice-légat d'Avignon, qui le vit alors revenant de Tunis, reconnut en lui les traits d'un apôtre et voulut qu'il l'accompagnât à Rome. Vincent de Paul y trouva le cardinal d'Ossat, de qui il reçut une mission de confiance auprès de Henri IV. Voilà le saint prêtre à Paris, le voilà, obscur et ignoré, sur ce théâtre futur de ses bienfaits et de sa gloire (1609). Livré tout d'abord aux

pieux travaux de la charité, et allant chaque jour s'asseoir dans les hôpitaux au chevet des malades, il en vint à connaître Pierre de Bérulle, le fondateur de l'Oratoire en France. Au commencement de l'année 1611, s'étant mis en retraite sous la conduite de cet habile directeur des âmes, il vit dans sa solitude le curé de Clichy, Bourgoing, qui pour entrer à l'Oratoire résignait le gouvernement de sa paroisse. Vincent de Paul le remplaça, et en moins de deux ans multiplia à l'infini dans ce pauvre village les bienfaits de son administration. Cependant il se laissa arracher à des fonctions qui étaient si fort selon son cœur pour diriger l'éducation des trois fils de Philippe-Emmanuel de Gondy, comte de Joigny, général des galères : le plus jeune des trois devait être le trop célèbre cardinal de Retz. « On me donna une belle chambre, raconte-t-il, et j'y vécus comme dans une cellule, m'occupant de mes devoirs et de l'éducation de messieurs de Gondy. » Ce ne fut pas assez pour lui d'introduire une sainte réforme dans le brillant hôtel qu'il habitait ; secondé par la vertueuse comtesse de Joigny, il essaya avec elle, dans ses terres et sur un petit modèle, les grandes œuvres de charité dont il devait plus tard doter l'Église (1616-1618). Vers ce temps aussi commença à s'émouvoir sa pieuse sollicitude pour les galériens, « pour ces criminels doublement misérables, plus chargés du poids impitoyable de leurs fautes que de la pesanteur de leurs chaînes, accablés de tant de misères qu'elles leur ôtaient le soin et la pensée de leur salut. » Vincent de Paul, en accompagnant à Marseille M. de

Gondy, lieutenant général des galères, avait vu de près ces malheureux dont il décrit si énergiquement les souffrances, et s'était mis aussitôt à l'œuvre pour les soulager. Ses efforts pour le bien de leurs âmes et de leurs corps produisirent parmi eux une prompte et étonnante révolution, et Marseille n'en fut pas le seul théâtre : toutes les villes où des forçats étaient à la chaîne virent le pieux missionnaire accourir dans leur sein et porter à ces infortunés le pain de la charité avec les consolations de l'Évangile. On a dit même, et le fait, quoique contesté, paraît véritable, que Vincent de Paul prit les fers de l'un d'entre eux pour le rendre à sa famille désolée. Ce qui est certain, c'est que Louis XIII, en 1619, crut devoir pour récompense à ses travaux de le nommer aumônier général des galères.

Mais tout le bien qu'il avait fait jusqu'alors avait pour limites nécessaires les forces d'un homme et la courte durée de sa vie, et il voulut confier à un institut permanent le soin de l'étendre et de le perpétuer. Le collége des Bons-Enfants à Paris fut le premier asile ouvert à la *congrégation des prêtres de la Mission* (1624), et la maison du prieuré de Saint-Lazare, qui leur fut cédée ensuite (1632), leur donna le nom qu'ils portent aujourd'hui. Ce nom suffit à leur louange. A la fondation des Lazaristes, l'infatigable apôtre en ajouta bientôt une autre plus utile, s'il se peut, et plus populaire encore. Déjà il avait établi dans plusieurs villes de France et dans plusieurs paroisses de la capitale des *confréries de charité* destinées à visiter les pauvres et les malades, et c'était sur-

tout dans cette œuvre que l'avait assisté madame Legras, la vertueuse nièce du maréchal de Marillac. Pour donner à ce bienfait le caractère d'une durée immortelle, autant que peuvent l'être les ouvrages des hommes, il institua, sous le nom de *Filles de la charité*, ces religieuses aujourd'hui répandues et vénérées par toute la terre, qui, disait-il, « n'ont ordinairement pour monastère que les maisons des malades, pour cellule qu'une chambre de louage, pour chapelle que l'église de leur paroisse, pour cloître que les rues de la ville ou les salles des hôpitaux, pour clôture que l'obéissance, pour grilles que la crainte de Dieu, et pour voile qu'une sainte et exacte modestie. » Leur établissement, commencé en 1634, reçut en 1657 sa dernière et solennelle confirmation. Il avait ébauché de même, dès les premiers temps de son séjour à Paris, l'œuvre des *Enfants trouvés*, mais d'une façon toute provisoire. On le voyait, au milieu des plus rudes nuits de l'hiver, aller rechercher dans les quartiers éloignés de la capitale ces victimes délaissées de la dépravation et de la misère, et les porter dans quelque maison où de bonnes âmes étaient prêtes à les recueillir. Mais le bien commencé allait périr, et l'on sait par quelles paroles admirables il convia de pieuses dames à empêcher ce malheur (1648). Aucune plaie ne faisait saigner plus cruellement la sainte âme de Vincent de Paul que l'état d'ignorance du clergé et les vices qu'il engendrait. Dieu lui inspira, pour y remédier, l'institution des célèbres conférences des mardis, auxquelles tout ce que Paris renfermait de prêtres, des docteurs et

des évêques même, se pressèrent bientôt pour recevoir un solide et sûr enseignement. Vincent présidait souvent ces conférences, et Bossuet a rendu hommage à sa manière de parler « si sage, si relevée, que Dieu même semblait s'expliquer par sa bouche. » Il faut renoncer à suivre cet homme de Dieu dans le détail sans fin des œuvres admirables qui remplirent sa longue vie. Un jour vint où l'immensité de ses bienfaits lui donna malgré lui la gloire, et où une sorte d'intendance suprême de la charité lui fut attribuée dans tout le royaume, de l'aveu de Louis XIII et de Richelieu lui-même. C'est ainsi qu'en 1636 une mission qu'il envoya à l'armée de Picardie y fit cesser les désordres dont les soldats affligeaient cette province. C'est ainsi qu'en 1639 la Lorraine, ravagée par tous les fléaux de la guerre et succombant aux horreurs de la famine, trouva son sauveur dans Vincent de Paul, et ne lui dut pas moins de seize cent mille livres d'aumônes. Le cardinal de Richelieu lui permit de venir, à genoux, implorer la paix, au nom de la France épuisée et souffrante, et lui assura qu'il serait exaucé. Louis XIII enfin, dans sa dernière maladie, ne put mourir en paix qu'en étant assisté par le plus vertueux prêtre de son royaume (1643). Anne d'Autriche fit plus : elle lui donna la présidence du conseil de conscience, et si l'austère intégrité de Vincent de Paul n'eût été contrariée quelquefois par la politique de Mazarin, pas un évêché ou un bénéfice n'eût été alors donné qu'au plus digne. L'église de France n'en eut pas moins à bénir pendant plusieurs années l'influence du saint conseiller de la ré-

gente. Durant les troubles de la Fronde, il demanda la paix aussi courageusement à Mazarin qu'il l'avait demandée à Richelieu (janvier 1649), et ce qu'il avait fait pour la Lorraine, il le renouvela pour les provinces ravagées par la guerre. Vincent de Paul vieillissait ainsi entouré de respect et déjà béatifié par l'admiration universelle; il voyait son institut des prêtres de la mission florissant et heureusement établi à Rome, à Gênes, chez les Barbaresques et à Madagascar. Il voyait par son influence l'hospice du Nom-de-Jésus fondé à Paris (1653), et un asile ouvert à cinq mille pauvres dans l'enclos et la maison de la Salpétrière. Mais son corps, usé par l'âge et les fatigues de l'apostolat, ne secondait plus le zèle toujours enflammé de son âme pour la gloire de Dieu. Il ne sortait plus de Saint-Lazare et dirigeait du fond de sa cellule les communautés dont il était le supérieur, lorsque le 27 septembre 1660 il rendit son âme à Dieu, regretté à la cour, à Paris, dans les provinces, et pleuré surtout par les pauvres, qui perdaient en lui un père. Sa canonisation fut prononcée par Clément XII, le 16 juin 1737.

LES RÉVÉRENDS PÈRES POCQUELIN, RAPIN ET CORDIER.

(N° 2417.) Tableau du temps.

1° POCQUELIN (ALEXANDRE),
FRÈRE MINEUR.

Né à Beauvais, en..... — Mort en.....

2° RAPIN (CHARLES),

FRÈRE MINEUR.

Né à Nevers, en..... — Mort le 13 décembre 1648.

3° CORDIER (PHILIPPE),

FRÈRE MINEUR.

Né à..... en Picardie, en.....—Mort le 13 juin 1650.

Les noms de ces trois religieux, le lieu de leur naissance et la date de leur mort sont mentionnés dans une inscription latine placée sous chacun d'eux dans le tableau qui les représente. Ces inscriptions nous apprennent que le père Rapin était un prédicateur éloquent et le père Cordier un rigide observateur de la règle imposée à son ordre. Une autre inscription, que le père Cordier semble montrer du doigt, contient l'abrégé de cette règle, et témoigne encore des vertus monastiques de ce disciple de saint François.

LA MOTHE LE VAYER (FRANÇOIS DE),

MEMBRE DE L'ACADÉMIE FRANÇAISE,

FILS DE FÉLIX DE LA MOTHE LE VAYER, PROCUREUR GÉNÉRAL DU PARLEMENT DE PARIS.

(N° 2418.) Ancienne collection de l'Académie.

Né à Paris, en 1588. — Marié en secondes noces, le 30 décembre 1664, à Angélique de Lahaye, fille de Jean de Lahaye, seigneur de Ventelay, substitut du procureur général au parlement de Paris, et de Marguerite Palluau. — Mort en 1672.

La Mothe Le Vayer est surtout connu par son scepticisme historique qu'il a prétendu ériger en système. Son doute ressemblait à celui de Montaigne et était né de la contradiction infinie qu'il avait observée dans les coutumes et les opinions humaines. Peut-être mademoiselle de Gournay, qu'il avait connue dans sa jeunesse et qui lui avait légué sa bibliothèque, avait-elle contribué à lui donner les idées du philosophe gascon. Quoi qu'il en soit, si La Mothe Le Vayer pensa comme Montaigne, il n'écrivit pas comme lui. Il succéda en 1625 à son père dans les fonctions de substitut du procureur général au parlement; mais le goût des lettres était tel chez lui qu'il n'admettait pas de partage, et Le Vayer ne tarda pas à résigner sa charge pour se donner tout entier à l'étude. L'Académie française le reçut dans son sein en 1639. Le traité qu'il publia en 1640 sur l'éducation d'un prince donna l'idée au cardinal de Richelieu de le désigner en mourant à Louis XIII pour faire celle du dauphin, qui devait être bientôt Louis XIV. Mais Anne d'Autriche, devenue régente, ne suivit qu'à moitié le conseil du cardinal: elle confia en 1649 son second fils Philippe aux soins de La Mothe Le Vayer, et quand elle eut vu les succès obtenus par cet habile précepteur, elle se décida seulement alors à le placer auprès du Roi (1652). Le mariage de Louis XIV, en 1660, rompit les derniers liens qui attachaient La Mothe Le Vayer à la personne de ce prince, et le philosophe retourna aux études qui avaient rempli toute sa vie. Il mourut en 1672, dans la quatre-vingt-cinquième année de son âge.

CONRART (VALENTIN),

MEMBRE DE L'ACADÉMIE FRANÇAISE.

(N° 2419.) Ancienne collection de l'Académie.

Né à Paris, en 1603. — Mort le 23 septembre 1675.

Valentin Conrart n'a d'autre titre au souvenir de l'histoire que la part heureuse qu'il eut à la fondation de l'Académie française. Sa charge de conseiller et secrétaire du Roi ne lui donnait que peu d'importance : il s'en fit une assez grande en ouvrant sa maison aux beaux esprits de l'époque, et leur fournissant ainsi l'occasion de mettre en commun leurs idées et leurs travaux. Godeau, plus tard évêque de Grasse, Chapelain, Gombault, Desmarets, l'abbé Bois-Robert, étaient les membres principaux de ce cercle lettré, qui commença en 1630 à rendre ses réunions régulières. On sait comment le cardinal de Richelieu transporta au Louvre les habitués du salon de Conrart et en fit l'Académie française (1635). Quoique ayant peu écrit, l'ami des lettres dont la pensée avait donné naissance à cette compagnie en fut le premier secrétaire perpétuel. Conrart mourut le 23 septembre 1675, à l'âge de soixante et douze ans.

VAUGELAS (CLAUDE FAVRE DE),

BARON DE PÉROGES, MEMBRE DE L'ACADÉMIE FRANÇAISE,

SECOND FILS D'ANTOINE FAVRE, BARON DE PÉROGES,

ET DE BENOÎTE, DAME DE VAUGELAS.

(N° 2420.) Ancienne collection de l'Académie.

Né à Chambéry, vers 1585. — Mort au mois de février 1650.

Le souvenir des services rendus par Vaugelas à la langue française ne s'est point perdu après deux siècles. C'était un homme de mœurs douces et faciles, aimé de tous, pour qui l'étude fut d'abord un passe-temps et qui finit par en faire le grand intérêt de sa vie. Il avait été gentilhomme de la chambre, puis chambellan de Gaston, duc d'Orléans; mais, enveloppé dans la mauvaise fortune de ce prince et privé d'une pension qu'il avait sur la cassette du Roi, il se consola de sa disgrâce et de ses dettes en fréquentant la maison de Conrart et l'hôtel de Rambouillet. Bientôt l'Académie française fut créée, et Vaugelas, quoique en butte à la défaveur de Richelieu, fut le vingt-deuxième membre de cette compagnie. Ses remarques sur la langue française révélèrent en lui un grammairien si judicieux et si profond, que ses confrères le désignèrent au cardinal pour obtenir la *charge principale* du dictionnaire, qui devait être l'œuvre capitale de l'Académie; ils demandèrent en même temps que sa pension lui fût rendue, et le ministre acquiesça gracieu-

sement à leur requête. Vaugelas était âgé de soixante-cinq ans environ lorsqu'il mourut presque subitement, en 1650.

PATRU (OLIVIER),
AVOCAT AU PARLEMENT DE PARIS, MEMBRE DE L'ACADÉMIE FRANÇAISE.

FILS DE N. PATRU, PROCUREUR AU PARLEMENT DE PARIS.
(N° 2421.) Ancienne collection de l'Académie.

Né à Paris, en 1604. — Mort le 16 janvier 1681.

Patru doit surtout à l'amitié de Boileau la célébrité qui accompagne encore son nom : il annonça de bonne heure le goût des lettres, et n'embrassa la profession d'avocat que parce qu'elle s'accommodait mieux qu'une autre avec cette vocation. Mais on a observé qu'au lieu de travailler par amour du gain, comme ses confrères, il travaillait par amour du beau langage, et perdait ainsi, dans la savante élaboration de ses périodes, un temps qu'il eût pu consacrer à s'enrichir. Il resta donc pauvre, et ne tarda pas même, en renonçant au barreau, à s'appauvrir encore davantage. Une épître dédicatoire qu'il adressa à Richelieu attira sur lui les regards du puissant cardinal, et il entra en 1640 à l'Académie française. Le premier il prononça le jour de son admission un discours de remercîment, et depuis lors son exemple a fait loi. Dans ce temps où la langue française n'était point faite encore, et où le soin de lui donner la régularité et la correction suffisait à l'ambition et à la gloire

des plus habiles écrivains, Patru, comme Vaugelas et Balzac, s'honora du titre de bon grammairien, et ce mérite fut pour beaucoup dans l'estime et l'amitié que Racine et Boileau lui portèrent. Du reste, on ne le voit guère sortir de la vie obscure de son cabinet. En 1651 seulement, il se mêla à la polémique de la Fronde, en publiant un pamphlet pour défendre la conduite du cardinal de Retz. Absorbé par l'étude et n'ayant jamais eu souci de sa pauvreté, il la laissa, vers la fin de ses jours, s'aggraver jusqu'à l'indigence, et eût été forcé de vendre sa bibliothèque sans la générosité de Boileau, qui l'acheta en lui en conservant la jouissance. Patru mourut le 16 janvier 1681, dans la soixante et dix-septième année de son âge.

VOITURE (VINCENT),

MEMBRE DE L'ACADÉMIE FRANÇAISE.

(N° 2422.)　　　　　　　　Ancienne collection de l'Académie.

Né à Amiens, en 1598. — Mort en 1648.

Voiture fut la fleur du bel esprit au temps de Louis XIII. Il y eut un moment où, en prose comme en vers, il tint à Paris le sceptre de la littérature. Tout ce qu'il y avait de doctes et de lettrés à l'hôtel de Rambouillet s'inclinaient devant lui comme devant leur maître, et, chose rare alors, sa fortune ne fut pas moins brillante que son esprit.

Vincent Voiture entra dans le monde riche et tout

formé aux belles manières. Les grâces de sa conversation, le sel piquant de sa flatterie le firent goûter des seigneurs et des dames de la cour, et il était un homme à la mode avant d'être l'arbitre du goût littéraire. Aussi trouva-t-il dès l'abord les plus puissants protecteurs pour le pousser dans les voies de la fortune, et il entra, comme introducteur des ambassadeurs, auprès de Gaston, duc d'Orléans. Il y avait quelque chance à s'attacher à la destinée de ce prince, dont la vie fut une conspiration perpétuelle contre l'autorité de son frère. Il fallut que Voiture le suivît à Nancy, pour assister à son mariage clandestin avec Marguerite de Lorraine; puis à Bruxelles, et enfin jusqu'en Languedoc, en traversant toute la France. La pusillanimité de Gaston épargna à ses serviteurs les périls de la bataille de Castelnaudary (1632), et Voiture, mieux fait pour négocier que pour combattre, fut envoyé au comte-duc d'Olivarez pour unir les intérêts de son maître à ceux de l'Espagne contre la France. Il fut goûté à Madrid comme à Paris, et ce ne fut pas de sa faute si la mission dont il était chargé ne réussit point. On trouve dans ses lettres le récit ingénieux et amusant du voyage qu'il fit en 1633 dans le midi de l'Espagne, et jusque chez les Barbaresques. Il y avait beau à conter alors sur ces pays. Gaston était toujours hors de France, et son fidèle agent, pour le rejoindre à Bruxelles, eut à traverser l'Angleterre et la Hollande. Ce ne fut qu'en 1635 que les portes de leur patrie furent rouvertes à l'un comme à l'autre par le cardinal de Richelieu. Le puissant ministre ne laissa pas Voiture, dont il prisait

grandement l'esprit et le renom littéraire, retomber sous les mauvaises influences du duc d'Orléans. Il le mit en faveur auprès de Louis XIII, et le chargea en 1638 d'aller à Florence notifier au grand-duc de Toscane la naissance du dauphin, qui fut Louis XIV. On voit dans les années suivantes Voiture accompagner Louis XIII et le cardinal en Dauphiné, en Languedoc et devant Perpignan (1639-1642). La régence d'Anne d'Autriche n'arrêta pas l'essor de sa fortune; au contraire, elle le rendit plus rapide et plus brillant : il fut nommé maître d'hôtel du Roi, interprète des ambassadeurs auprès de la reine, et reçut en outre, de l'amitié du comte d'Avaux, l'emploi sans fonctions de premier commis des finances. En même temps il continuait à faire figure à la cour, distribuant comme autant de faveurs ses lettres et ses petits vers aux personnes les plus qualifiées, et hasardant jusqu'auprès de la régente ses familiarités poétiques. Il n'y avait pas plus beau joueur que lui, et sa libéralité était celle d'un grand seigneur. Cependant, parmi toute cette vie d'opulence et de plaisir, Voiture ne cessait pas d'être fidèle à sa vocation littéraire, et il travaillait, comme ses contemporains et ses amis Vaugelas et Balzac, à cet enfantement de la langue française, qui devait être le fruit de leurs communs efforts. Il était entré en 1635 à l'Académie lorsqu'elle fut créée, et cette compagnie était si fière de le posséder dans son sein qu'elle porta son deuil quand il mourut, en 1648. Nul autre après lui n'a obtenu cet honneur. Voiture, malgré tout son esprit et les services incontestables qu'il a rendus à

la langue, n'est pas resté auprès de la postérité ce qu'il fut pour ses contemporains.

BALZAC (JEAN-LOUIS GUEZ,

SEIGNEUR DE), MEMBRE DE L'ACADÉMIE FRANÇAISE,

FILS DE GUILLAUME GUEZ ET DE N. DE NESMOND, DAME DE BALZAC.

(N° 2423.) Ancienne collection de l'Académie.

Né à Angoulême, en 1594. — Mort le 18 février 1655.

Balzac fit pour la prose française ce que Malherbe avait fait pour la poésie. Ouvrier ingénieux et patient, il martela la langue, il la lima et la polit avec autant d'art que de soin, et en fit un instrument tout prêt pour ceux qui sauraient le manier en maîtres. Balzac commença par résider à Rome, avec le titre d'agent du cardinal de la Valette. Venu ensuite à Paris, il ne tarda pas à attirer par son mérite les regards de Richelieu, qui, parmi ses grandes entreprises, avait conçu celle du perfectionnement de la langue française. Balzac siégea à l'Académie lors de sa fondation en 1634. Mais là ne s'arrêtèrent pas pour lui les faveurs du puissant ministre : il obtint le brevet de conseiller d'état et une pension de 2,000 livres. Son existence littéraire était grande, et ne le cédait en éclat qu'à celle de Voiture : comme lui il était un des oracles de l'hôtel de Rambouillet; mais la critique haineuse et violente d'un religieux qui s'était fait son zoïle,

vint empoisonner ses triomphes, et le dégoûta du séjour de la capitale. Il se retira dans une terre qu'il avait sur les bords de la Charente et y acheva ses jours en 1655.

DESCARTES (RENÉ),

PHILOSOPHE ET GÉOMÈTRE,

FILS DE JOACHIM DESCARTES, CONSEILLER AU PARLEMENT DE BRETAGNE, ET DE JEANNE BROCHARD.

(N° 2424.) Rossignon, d'après Hals.

Né à La Haye en Touraine, le 31 mars 1596. — Mort à Stockholm, le 11 février 1650.

Le nom de Descartes est un de ces grands noms qui font époque dans l'histoire de l'esprit humain; il rappelle la liberté rendue à la pensée dans le domaine de la spéculation philosophique, et l'homme, que le moyen âge ne savait étudier que dans Aristote, étudié dans l'homme même; il rappelle les plus belles découvertes faites dans la science de l'abstraction, au même temps où la science de l'observation se révélait au génie créateur de Galilée. Avoir donné le jour à Descartes est pour la France une gloire impérissable.

C'était le fils d'un gentilhomme tourangeau qui avait acheté une charge de conseiller au parlement de Rennes. Il fut envoyé de bonne heure au collége de la Flèche chez les jésuites, et se livra à l'étude avec une ardeur que ne retint pas sa complexion faible et maladive. Ses

classes étaient à peine achevées, qu'il reconnut le vide et le néant de ce qu'il avait appris, et se promit de n'avoir désormais d'autre livre que le grand livre du monde. La méditation fécondée par les voyages fut le moyen qu'il adopta pour se défaire, selon ses propres paroles, de « cette fausse éducation qui altère la raison naturelle. » En 1617, il alla servir comme volontaire dans l'armée de Maurice de Nassau, passa deux ans après en Allemagne, et s'étant enrôlé dans l'armée de Maximilien, duc de Bavière, combattit sous ses ordres à la bataille de Prague (8 novembre 1620). Mais, quoique la vie des camps n'eût pas interrompu le travail de son intelligence, il s'en dégoûta, et, de soldat devenu voyageur, visita la Hollande, l'Allemagne et l'Italie, vint à Paris et y noua de savantes relations; puis, après quelques hésitations sur le choix d'un état, il se décida à suivre librement sa vocation philosophique. C'était à la fin de 1628. Descartes avait accompli sa trente-deuxième année; il n'avait plus rien à apprendre dans la société des hommes ou la contemplation de la nature; il n'avait plus qu'à se recueillir en lui-même et à se servir de la méthode simple et puissante qu'il s'était faite pour marcher à la conquête de la vérité. Il commença par se retirer de Paris à la campagne, puis, ne se trouvant pas en France assez seul et assez tranquille, il vendit une partie de son bien et se retira en Hollande, terre de travail et de liberté, où il se proposait de vivre comme au désert. Le premier fruit de ses méditations fut son Traité du monde, dans lequel il admettait, comme Galilée, le mouvement de la terre,

mais qu'il supprima en apprenant la condamnation du philosophe italien (1633). En 1637, parut son Discours sur la méthode, et en 1641 ses Méditations sur la philosophie première, dédiées à la Sorbonne. C'est dans ce dernier ouvrage que Descartes, après avoir rejeté toutes les opinions acquises, soit par le témoignage des sens, soit par les opérations du raisonnement, et fait, en quelque sorte, le vide dans son intelligence, sortit du doute universel où il s'était plongé avec cette grande affirmation, « Je pense, donc je suis, » premier principe de la philosophie qu'il cherchait et qu'il avait trouvée. Le livre des Principes, publié en 1644, compléta sa doctrine qui, à peine mise au monde, fut enseignée dans plusieurs universités. Mais le génie de Descartes jetait trop d'éclat pour ne pas rencontrer des envieux et des détracteurs. Il avait blessé plus d'un rival dans ces tournois mathématiques où les problèmes les plus difficiles à résoudre étaient comme un gant qui lui était jeté et qu'il ramassait toujours victorieusement. En même temps, les allures libres et fières de sa philosophie effarouchaient les esprits asservis aux vieilles routines, et leur inimitié ne pouvait lui manquer. On alla plus loin, et, malgré le soin religieux avec lequel il avait placé les vérités révélées dans une sphère inaccessible à la spéculation philosophique, on ne lui épargna pas l'accusation si redoutable alors d'impiété et d'athéisme. Rome alarmée se contenta d'interdire la lecture de ses livres. Le théologien calviniste Gisbert Voët fut près d'obtenir à Utrecht qu'ils fussent brûlés par la main du bourreau (1643). La France eut au moins

l'honneur de ne pas méconnaître l'homme qui venait de faire dans la science une si prodigieuse révolution. Richelieu fit ce qu'il put pour arracher Descartes à sa retraite en lui offrant avec une pension un siége au Parlement ou au conseil du Roi, et Mazarin, en 1647, lui envoya le brevet d'une somme annuelle de 3,000 livres, « en considération de l'utilité que sa philosophie procurait au genre humain. » Cependant les tracasseries qu'il avait rencontrées en Hollande faisaient repentir Descartes de sa gloire ; la sérénité de son âme, qui lui était chère plus que toutes choses, lui échappait sans cesse au milieu des combats qu'il avait à soutenir, et il n'aspirait qu'au repos. Il crut le trouver à Stockholm, où l'appelaient les sollicitations pressantes de la reine Christine. Mais arrivé dans cette ville vers la fin de 1649, il ne tarda pas à y tomber malade. Sa poitrine, toujours délicate, ne put supporter le rigoureux hiver de la Suède, et il mourut le 11 février 1650, âgé de près de cinquante-quatre ans. Descartes, philosophe et géomètre immortel, a mêlé les erreurs aux vérités dans ses travaux sur l'astronomie, la physique et l'anatomie.

ROTROU (JEAN DE),

POÈTE DRAMATIQUE,

FILS AÎNÉ DE JEAN DE ROTROU ET D'ELISABETH LE FACHEU.
(N° 2425.)

Né à Dreux, en 1609. — Mort le 27 juin 1650.

Jean de Rotrou a uni son nom par une fraternité honorable à celui du grand Corneille : il fut son ami et eut part avec lui au glorieux enfantement de l'art dramatique en France. Comme l'auteur du *Cid*, il débuta par de faibles imitations du théâtre espagnol ; mais ces essais d'une jeunesse inexpérimentée eurent pourtant assez d'éclat pour se faire remarquer du cardinal de Richelieu. Le ministre, ambitieux d'être applaudi au théâtre, fit de Rotrou un de ces versificateurs à sa solde qu'il destinait à mettre une poésie d'emprunt sur le canevas assez mal tissu de ses drames. Ce fut dans ces communes fonctions que Corneille et Rotrou se rencontrèrent, et, chose bien rare entre rivaux courant la même carrière, ils ne se connurent que pour s'estimer et pour s'aimer. Corneille était le plus âgé des deux ; mais devancé au théâtre par son ami, il l'appelait humblement son père. Cependant il ne tarda pas, en retour des conseils qu'il avait reçus de Rotrou, à lui donner des exemples, et le *Cid*, *Horace* et *Cinna* furent les devanciers de *Venceslas*, de *Cosroës* et de *Saint-Genest*. Rotrou se plaisait à le proclamer lui-même, et en toute occasion s'humiliait devant la gloire du grand Corneille. Celle qui lui restait n'en était que plus pure et les sévères jugements de la postérité ne la lui ont pas ravie. Il remplissait dans sa ville natale les fonctions de lieutenant civil et criminel, et, obligé à y résider, ne put s'offrir au choix de l'Académie française. Mais ce modeste emploi, en lui interdisant le premier des honneurs littéraires, lui en offrit un noble dédommagement : il lui procura l'occasion d'une mort héroïque. Rotrou apprit à Paris que

Dreux était livré aux horreurs d'une maladie contagieuse, et croyant que manquer au péril serait manquer au devoir, il se rendit aussitôt parmi ses concitoyens pour leur porter des consolations et des secours. Il attendait la mort, elle ne le trompa pas : trois jours après son arrivée, il expira à l'âge de quarante et un ans (27 juin 1650).

MEZIRIAC (CLAUDE-GASPARD BACHET,

SIEUR DE), MEMBRE DE L'ACADÉMIE FRANÇAISE,

FILS DE JEAN BACHET, CONSEILLER DU DUC DE SAVOIE.

(N° 2426.) Ancienne collection.

Né à Bourg en Bresse, le 9 octobre 1581. — Marié, vers 1610, à Philiberte de Chabeu, fille de Claude de Chabeu, seigneur de Becerel, et de Péronne de Puget. — Mort le 25 février 1638.

Meziriac fut un des hommes les plus érudits du temps où il vécut. Ses ouvrages, estimés alors et oubliés aujourd'hui, le désignèrent au choix de l'Académie française, qui l'appela, quoique absent, dans son sein, en 1635. Il mourut à l'âge de cinquante-sept ans.

LEMERCIER (JACQUES),

ARCHITECTE.

(N° 2427.) Tableau du temps.

Né à Pontoise, vers la fin du XVIᵉ siècle. — Mort en 1660.

Lemercier étudia son art en Italie, et, lorsqu'il en revint en 1629, fut chargé par le cardinal de Richelieu de bâtir le collége et l'église de la Sorbonne. Ce fut à lui aussi que le puissant ministre confia la construction du Palais-Cardinal. Nommé par le crédit de son protecteur premier architecte du Roi, Lemercier prit une grande part aux travaux du Louvre exécutés sous Louis XIII. On cite aussi plusieurs églises qui furent son ouvrage. Il mourut en 1660.

VALENTIN (MOÏSE),

PEINTRE.

(N° 2428.)

Né à Coulommiers, en 1600. — Mort en 1632.

La vie de Valentin fut courte. Il alla à Rome s'asseoir dans l'école de Michel-Ange de Caravage, et emprunta à ce maître ses mérites et ses défauts. Le chef-d'œuvre de Valentin est le martyre des saints Processe et Martinien, qui décore la résidence pontificale de Monte-Ca-

vallo, et dont la mosaïque est à Saint-Pierre. Cet artiste ne quitta point Rome, où il était venu pour étudier, et y mourut à l'âge de trente-deux ans.

VOUET (SIMON),
PEINTRE,

FILS DE LAURENT VOUET.

(N° 2429.) Simon Vouet.

Né à Paris, en 1582. — Marié, 1° à Rome, à Virginie de Vezzo; 2° à N..... — Mort vers 1649.

Simon Vouet, malgré les services qu'il rendit en France à l'art de la peinture, doit sa célébrité à ses élèves plus qu'à ses ouvrages. Ce fut en effet de son école que sortirent Lesueur, Lebrun, Mignard, etc. et c'est là pour son nom une éclatante recommandation auprès de la postérité. Les premiers essais de son talent se firent dans deux contrées où il pouvait trouver des récompenses mais non des modèles, en Angleterre et en Turquie. Vouet passa de là en Italie, étudia à Venise le style de Paul Véronèse, imita ensuite à Rome la manière du Caravage, et se fit une assez grande renommée pour que les bienfaits de Louis XIII allassent le chercher dans cette ville, et que les ordres de ce monarque le rappelassent peu après à Paris. La fortune et les honneurs l'y accueillirent : il fut logé au Louvre et eut pour élève le Roi lui-même, qui le nomma son premier peintre. En même temps des travaux sans nombre lui étaient con-

fiés : il était chargé de décorer le château de Saint-Germain, le palais du Luxembourg, plusieurs des grands hôtels et des principales églises de la capitale. Le talent de Vouet souffrit de cette vogue extraordinaire. Ses tableaux ne furent plus composés avec soin comme ceux qu'il avait faits en Italie, et son coloris perdit beaucoup de sa force et de sa solidité. Quelques-uns de ses ouvrages n'en ont pas moins conservé toute l'estime des connaisseurs. Vouet conçut, dit-on, une extrême jalousie de l'accueil que fit Louis XIII au Poussin dans le voyage de ce grand artiste à Paris, en 1640. Il y a quelque incertitude sur la date de sa mort.

BOURDON (J.),

PEINTRE SUR VERRE.

(N° 2430.) Sébastien BOURDON.

Il vivait en 1616 et fut le père de Sébastien Bourdon par qui ses traits ont été retracés. Il habita longtemps la ville de Montpellier.

POUSSIN (NICOLAS),

PEINTRE,

FILS DE JEAN POUSSIN.

(N° 2431.) DE L'ESTANG, d'après un tableau de Poussin de la galerie du Musée royal.

Né aux Andelys, en 1594. — Mort le 19 novembre 1665.

POUSSIN (NICOLAS),

PEINTRE.

(N° 2432.) Leiendecker, d'après un tableau
de la galerie du Musée royal.

Nicolas Poussin, l'un des plus grands peintres de son temps, est regardé comme le chef de l'ancienne école française. Né de parents pauvres, il dut à la persévérance qu'inspire une vocation irrésistible les premiers développements de son génie. Ce ne fut qu'à trente ans, après avoir signalé en France la fécondité plutôt que la perfection de son pinceau, qu'il put enfin accomplir le projet longtemps médité de se rendre à Rome. Là l'étude approfondie et la pratique journalière de l'art élevèrent par degrés son talent à une maturité qui porta les plus beaux fruits. Rome ne vit plus en lui un étranger venu à son école; elle l'admira comme un de ses enfants, et la renommée publia si haut les louanges du Poussin que Richelieu ne se crut plus permis de laisser à l'Italie une des plus belles gloires de la France. Mais pour le peintre philosophe les honneurs et les récompenses n'étaient rien, et la patrie des arts était tout. Aussi ne se rendit-il qu'après une longue résistance aux vœux de Louis XIII et de son ministre. Il arriva à Paris en 1640, et reçut avec le titre de premier peintre du Roi, un logement au Louvre, une pension de 3,000 livres, et la direction de tous les travaux d'art qui devaient décorer les maisons royales. Mais tant de génie et tant de faveur excitèrent la jalou-

sie de Vouet, et il suscita au Poussin de misérables tracasseries devant lesquelles le grand artiste s'empressa de fuir, trop heureux de revoir Rome et d'y retrouver son indépendance (1642). Son titre et les avantages qui y étaient attachés lui furent conservés sous Louis XIV, et il ne cessa pas d'envoyer à Paris plusieurs de ses plus belles compositions. Les conseils que reçurent de lui Lesueur, Mignard et Lebrun peuvent être comptés aussi comme des services qu'il rendit à la peinture en France. Mais il ne quitta plus Rome, et ce fut là qu'au milieu des modèles et des souvenirs de l'antiquité, son talent, nourri des graves pensées de l'âge mûr, atteignit toute sa perfection. On ne peut pas plus juger ici que citer les ouvrages sans nombre du Poussin; il suffit de dire qu'il n'abandonna ses pinceaux qu'à la dernière année de sa vie, lorsque les souffrances de l'âme jointes à celles du corps ne lui permirent plus de les tenir. Il se recueillit alors pour mourir, et rendit à Dieu son âme en philosophe et en chrétien le 19 novembre 1665, à l'âge de soixante et onze ans.

CHAMPAGNE (PHILIPPE DE),

PEINTRE.

(N° 2433.) Ch. LEFEBVRE, d'après un tableau de la galerie du Musée royal.

Né à Bruxelles, en 1602. — Marié à N..... Duchêne, fille de N. Duchêne, premier peintre de la reine Marie de Médicis. — Mort le 12 août 1674.

Philippe de Champagne, quoiqu'il ait donné son talent à la France, appartient à l'école flamande. Des peintres éminents de cette époque c'est le seul peut-être qui ne soit point allé se former en Italie. Il voulut le faire, mais la pauvreté l'en empêcha. Du moins l'amitié du Poussin, à côté de qui il travailla pendant quelque temps, le dédommagea-t-elle des grands modèles que ses yeux ne virent jamais. Venu à Paris en 1621, il y essuya de ces mécomptes qui ne manquent guère aux artistes à leur début dans la carrière, retourna à Bruxelles pour y chercher une fortune meilleure, et fut bientôt rappelé par Marie de Médicis, qui lui confia la décoration du palais du Luxembourg. Le cardinal de Richelieu, dans sa hautaine rivalité avec la reine mère, ne tarda pas à lui disputer l'habile peintre qui, par ses tableaux faits pour les carmélites du faubourg Saint-Jacques, venait d'acquérir une grande renommée. Mais Champagne avait autant de désintéressement et de modestie que de talent. Il ne prêta son pinceau aux volontés du puissant ministre que lorsque Marie de Médicis eut quitté la France, et l'on sait que ce fut lui qui peignit le dôme de la Sorbonne. Sa place était marquée à l'académie de peinture lorsqu'elle fut créée en 1648, et il y remplit plus tard les fonctions de professeur et de recteur. Il comptait joindre à ces titres celui de premier peintre du Roi; mais Lebrun, qui venait à peine de finir ses études en Italie, lui fut préféré, et l'âme humble et douce de Champagne ne ressentit point comme un affront cette préférence. Après avoir passé sa vie dans

les pratiques d'une piété fervente et timorée, il prit le parti en vieillissant d'aller se joindre aux solitaires de Port-Royal, et mourut au milieu d'eux en 1674, à l'âge de soixante-et-douze ans.

GUILLAIN (SIMON),

SCULPTEUR.

(N° 2434.) Nicolas-Antoine COYPEL.

Né à Paris, en 1581. — Mort le 26 décembre 1658.

Simon Guillain, après avoir été instruit par son père dans les éléments du dessin, alla étudier à Rome, et revint à Paris avec un talent formé par les leçons des plus habiles maîtres. D'importants travaux lui furent confiés, et il les exécuta de manière à acquérir bientôt la renommée et la fortune. Des réunions d'artistes, qu'il tenait chez lui chaque semaine, donnèrent naissance en 1648 à l'académie de peinture et de sculpture, dont il fut un des premiers recteurs. Simon Guillain mourut en 1658, à l'âge de soixante et dix-sept ans. Il ne reste presque plus rien aujourd'hui de ses ouvrages.

SARRAZIN (JACQUES),

SCULPTEUR.

(N° 2435.) Jean LEMAIRE.

Né à Noyon, vers 1590.—Mort le 4 décembre 1660.

Jacques Sarrazin, comme tous les artistes distingués de son temps, fit à Rome une longue étude de son art avant de le pratiquer en France. Pendant les dix-huit ans qu'il passa dans cette ville, l'amitié et les conseils du Dominiquin n'aidèrent pas moins son talent que la contemplation des chefs-d'œuvre de Michel-Ange. Revenu en France, il fit, comme en passant, deux statues colossales pour la chartreuse de Lyon, et se rendit à Paris, où le mérite de ses premiers ouvrages lui donna une prompte renommée (1628). On reconnut en lui les belles traditions d'un art dans lequel Jean Goujon et Germain Pilon n'avaient plus de successeurs. Le cardinal de Richelieu fut des premiers à l'encourager par sa puissante protection. Louis XIII lui donna une pension et un logement au Louvre, et Anne d'Autriche lui fit exécuter tour à tour une statue votive pour la naissance du dauphin son fils et un groupe d'anges portant le cœur du Roi son époux. Le tombeau du cardinal de Bérulle et celui du prince de Condé, mort en 1646, furent les deux ouvrages qui mirent le sceau à la réputation de Jacques Sarrazin. Il eut une grande part à l'établissement de l'académie de peinture et de sculpture, dont il fut le premier recteur (1655). Il mourut à l'âge de soixante et dix ans.

VARIN (JEAN),

GRAVEUR EN MÉDAILLES

FILS DE PIERRE VARIN, SIEUR DE BLANCHARD, GENTILHOMME
DU COMTE DE ROCHEFORT.

(N° 2436.) Jacques LEFEBVRE.

Né à Liége, en 1604. — Mort le 26 août 1672.

Varin, d'une famille noble du pays de Liége, fut entraîné par une sorte de vocation irrésistible vers les arts du dessin, et apporta de si habiles perfectionnements à la gravure en médailles qu'il fut appelé à Paris, comme sur le seul théâtre digne de son talent. La manière remarquable dont il grava le sceau de l'Académie française, nouvellement créée, attira sur lui l'attention et les bienfaits du cardinal de Richelieu (1635). Varin fut fait garde général des monnaies, présida à la grande refonte qui s'en fit dans les dernières années de Louis XIII et fut l'auteur des médailles destinées à perpétuer les souvenirs du règne de ce prince. Sa fortune ne fit que s'accroître lors de l'avénement de Louis XIV, et il joignit à la place de garde des monnaies la place d'intendant des bâtiments de la couronne. Varin, estimé dans la statuaire aussi bien que dans la gravure, fut reçu à l'académie de peinture en 1664. Il avait commencé une histoire métallique du règne de Louis XIV que la mort l'empêcha d'achever.

PAUL V (CAMILLE BORGHÈSE),

PAPE.

(N° 2437.) Ancienne collection de la Sorbonne.

Né en 1552. — Mort le 28 janvier 1621.

Paul V, avant d'être élevé au pontificat, avait été légat *a latere* de Clément VIII en Espagne, puis avait reçu de ce pontife avec la pourpre le gouvernement de Rome (1696). Il joignit à un zèle fervent pour les intérêts de la religion un zèle égal pour les prérogatives du siége apostolique, et il les soutint avec vigueur dans un temps où il n'était pas sans danger de le faire. L'année même où il s'assit dans la chaire de saint Pierre (1605), il contesta à la république de Venise des droits qu'elle s'était arrogés en matière ecclésiastique et finit par lancer contre elle une bulle d'interdit. Ce différend, que chaque jour envenimait, fut terminé à temps par la sage médiation de Henri IV et les soins du cardinal de Joyeuse (1607). Paul V, ami de la France, n'en crut pas moins de son devoir de protester contre l'arrêt par lequel le parlement de Paris avait condamné le livre du jésuite Suarez, et de dénoncer les maximes du docteur de Sorbonne Edmond Richer, qui prétendait élever les libertés de l'église gallicane sur la ruine de l'autorité du saint-siége. Il tâcha d'assoupir la controverse périlleuse de la grâce, laissant la question en suspens et imposant silence aux deux opinions rivales. Mais ce sage expédient n'épargna que pour

peu de temps à l'Église les scandales qu'il était destiné à prévenir. Les soins de Paul V s'appliquèrent à toutes les parties du gouvernement pontifical, et on le vit donner un nouvel essor aux missions qui allaient répandre la foi parmi les nations idolâtres, fortifier les études monastiques, approuver et confirmer plusieurs saints ordres, entre autres ceux de la Visitation, des Ursulines et de l'Oratoire de France, en même temps qu'il réformait les tribunaux de Rome et ajoutait à la magnificence de cette grande cité. Il mourut à l'âge de soixante-neuf ans.

URBAIN VIII (MAFFEO BARBERINI),

PAPE,

FILS D'ANTONIO BARBERINI ET DE CAMILLA BARBADONI.

(N° 2438.) Ancienne collection de la Sorbonne.

Né à Florence, vers 1568. — Mort le 29 juillet 1644.

Ce pontife, issu d'une ancienne famille de Florence, fut distingué dès sa jeunesse par Sixte-Quint, et, après avoir passé par plusieurs des dignités de la cour romaine, fut fait cardinal en 1606. Élu pape le 6 août 1623, il prit le nom d'Urbain VIII, et la renommée de ses vertus entoura son avénement des plus heureuses espérances. Il les justifia par le zèle éclairé qu'il apporta dans les différentes parties du gouvernement ecclésiastique. Il établit les règles d'après lesquelles le siége apostolique devait procéder à la canonisation des saints.

Poursuivant la réforme du missel et du bréviaire romains, il corrigea avec bonheur un grand nombre des hymnes de l'Église. Ce fut lui qui donna aux cardinaux le titre d'éminence (1630); ce fut lui qui, dans sa sollicitude pour l'intégrité du dogme catholique, condamna en 1642 le livre de Jansenius. Sous son pontificat, les états de l'Église s'accrurent de l'ancien héritage des ducs d'Urbin. Après avoir siégé pendant vingt et un ans dans la chaire de saint Pierre, Urbain VIII mourut le 29 juillet 1644, dans la soixante et seizième année de son âge.

MÉDICIS (COSME DE),

DEUXIÈME DU NOM, GRAND-DUC DE TOSCANE,

FILS AINÉ DE FERDINAND DE MÉDICIS, PREMIER DU NOM, GRAND-DUC DE TOSCANE, ET DE CHRISTINE DE LORRAINE.

(N° 2439.) Ancien tableau.

Né le 12 mai 1590. — Marié, le 19 octobre 1608, à Marie-Madeleine d'Autriche, fille de Charles, archiduc de Graetz, et de Marie de Bavière. — Mort le 28 février 1621.

Cosme II de Médicis profita de la paix dont jouissait l'Italie pour armer une marine destinée à combattre les pirateries des Turcs dans la Méditerranée. Ce fut de lui que le duc de Candale reçut en 1613 le commandement d'une expédition dirigée contre les côtes de Cara-

manie. Jamais le pavillon toscan ne fut plus respecté que sous ce prince. Cosme eut avec la cour de France des démêlés au sujet de la succession des Concini dévolue à Luynes par un arrêt du Parlement, qui était sans valeur en Toscane; mais ce court incident ne troubla point la tranquillité de son règne. Il reprit le noble patronage accordé par les premiers Médicis aux sciences et aux arts de l'esprit, et s'honora d'être le protecteur de Galilée. Ce prince n'avait pas accompli sa trente et unième année lorsqu'il succomba aux rigoureuses influences de l'hiver de l'année 1621.

OGNANO (RENÉE DE LORRAINE,

DUCHESSE D'),

SECONDE FILLE DE CHARLES DE LORRAINE, DUC DE MAYENNE, PAIR ET AMIRAL DE FRANCE, ET DE HENRIETTE DE SAVOIE, MARQUISE DE VILLARS.

(N° 2440.) COLIN, d'après un portrait de l'ancienne collection de M^{lle} de Montpensier, au château d'Eu.

Née en 1590. — Mariée, en 1613, à Marie Sforza, duc d'Ognano et comte de Santafiore. — Morte à Rome, le 28 septembre 1638.

CHARLES DE GONZAGUE,

PREMIER DU NOM, DUC DE NEVERS,
ET ENSUITE DE MANTOUE ET DE MONTFERRAT,

TROISIÈME FILS DE LOUIS DE GONZAGUE, DUC DE NEVERS ET DE RETHEL, PAIR DE FRANCE, ET DE HENRIETTE DE CLÈVES, DUCHESSE DE NEVERS.

(N° 2441.) Ancien tableau.

Né en..... — Marié, en 1599, à Catherine de Lorraine, fille de Charles de Lorraine, duc de Mayenne, et d'Henriette de Savoie. — Mort le 25 septembre 1637.

La maison de Gonzague avait deux branches : l'une souveraine de Mantoue en Italie, l'autre établie en France, où elle possédait les duchés de Nevers et de Rethel. A la mort de Vincent de Gonzague, duc de Mantoue et marquis de Montferrat, le 26 décembre 1627, le duc de Nevers, son plus proche héritier, passa les Alpes en toute hâte pour recueillir sa succession (17 janvier 1628). Mais Philippe IV ne pouvait consentir à voir des princes devenus Français depuis plusieurs générations s'établir aussi fortement en Italie et menacer le duché de Milan de leur voisinage. Il suscita à Charles de Gonzague le duc de Guastalla pour compétiteur, et fit intervenir l'empereur Ferdinand II, qui, en qualité de suzerain, ordonna le sequestre de l'héritage contesté, et rendit contre le duc de Nevers, qui ne voulait pas s'en dessaisir, un arrêt de dépossession. Charles-Emma-

nuel, duc de Savoie et Gonzalez de Cordova, gouverneur du Milanais, furent chargés d'exécuter cet arrêt, et, dès la fin du mois de février, le Mantouan et le Montferrat furent envahis. Charles de Gonzague invoqua le secours de la France : mais c'était le moment où la Rochelle assiégée tenait en échec la puissance de Louis XIII et le génie de Richelieu, et il fallut attendre jusqu'à l'année suivante l'assistance des troupes françaises. Louis XIII en effet, obéissant à l'active impulsion de son ministre, franchit le mont Genèvre le 1er mars 1629, força glorieusement le pas de Suze, ravitailla Casal et imposa l'alliance de la France au duc de Savoie. Mais à peine eut-il repassé les monts, que Collalto à la tête des impériaux, et Spinola avec les Espagnols, attaquèrent, le premier Mantoue, le second Casal, et que Charles-Emmanuel joignit ses troupes aux leurs. Richelieu fit un grand effort pour punir la perfidie du Savoyard; mais la prise de Pignerol, la conquête du marquisat de Saluces, et la mort même de Charles-Emmanuel ne sauvèrent pas le duc de Mantoue de sa ruine. Le 18 juillet 1630, il vit sa capitale surprise par les impériaux et livrée à leur brutale fureur. Tout ce que la magnificence des princes de la maison de Gonzague, tout ce que leur goût pour les arts avait entassé de richesses à Mantoue disparut alors au milieu des horreurs du pillage, et le prince dépouillé n'obtint des vainqueurs que de se retirer, la vie sauve, dans les États romains. Cependant les puissantes menées de Richelieu et les conquêtes des Suédois en Allemagne ne tardèrent pas à

relever sa fortune abattue : Ferdinand II fut contraint par la diète de Ratisbonne, de retirer ses troupes de l'Italie, et il souscrivit le 6 avril 1631 le traité de Cherasco, en vertu duquel il devait donner à Charles de Gonzague l'investiture impériale que jusqu'alors il lui avait refusée. Le Mantouan et le Montferrat, désolés par la guerre et par la peste, n'offrirent aux regards de leur souverain restauré qu'un spectacle de misère et de ruine, et telle était la pauvreté de ce malheureux prince, qu'il fut forcé de confier la garde de ses états à des garnisons vénitiennes et françaises. Ce n'était plus le magnifique duc de Nevers dont le train royal était admiré en France. Charles de Gonzague régna ainsi pendant six ans, tranquille, mais déchu de toute influence en Italie, et mourut le 25 septembre 1637.

CHRISTINE DE FRANCE,

DUCHESSE DE SAVOIE,

SECONDE FILLE DE HENRI IV ET DE MARIE DE MÉDICIS.

(N° 2442.) D'après un portrait gravé.

Née au Louvre, le 10 février 1606. — Mariée, le 10 février 1619, à Victor-Amédée, premier du nom, duc de Savoie, second fils de Charles-Emmanuel, duc de Savoie, et de Catherine d'Autriche. — Morte le 27 décembre 1663.

CHRISTINE DE FRANCE,

DUCHESSE DE SAVOIE.

(N° 2443.) D'après un portrait de la collection du château d'Eu.

Cette princesse devint veuve en 1637, et prit, au nom de son fils Charles-Emmanuel II, encore en bas âge, le gouvernement du duché de Savoie. Les deux oncles du jeune duc, le cardinal Maurice et Thomas, prince de Carignan, soutenus contre elle par le vœu national, s'efforcèrent de lui enlever le pouvoir. Madame Royale (on appelait ainsi la fille de Henri IV) en même temps qu'elle faisait tort à sa cause par le scandale de ses mœurs, la releva par la fermeté de son caractère. Placée entre ses deux beaux-frères et le cardinal de Richelieu, qui voulaient également la dépouiller, quoique dans un intérêt contraire, chassée de ses états et réduite à implorer la pitié du roi son frère, elle consentit à remettre ses places, mais non son fils, à la garde de la France, et sauva ainsi l'indépendance du pays qu'elle gouvernait (1639). L'année suivante, les armes victorieuses du comte d'Harcourt la firent rentrer dans Turin, et, de proche en proche, le Piémont délivré des Espagnols rentra tout entier sous sa domination. Elle put ainsi rendre à Charles-Emmanuel l'héritage intact de ses pères, et mourut en 1663, dans la cinquante-septième année de son âge.

THOMAS DE SAVOIE,

PRINCE DE CARIGNAN,

CINQUIÈME FILS DE CHARLES-EMMANUEL, PREMIER DU NOM, DUC DE SAVOIE, ET DE CATHERINE D'AUTRICHE.

(N° 2444.) ALBRIER, d'après Van-Dyck.

Né, le 21 décembre 1596. — Marié à Saint-Germain-en-Laye, le 10 octobre 1624, à Marie de Bourbon, fille de Charles de Bourbon, comte de Soissons, et d'Anne, comtesse de Montafié, etc. — Mort le 22 janvier 1656.

THOMAS DE SAVOIE,

PRINCE DE CARIGNAN.

(N° 2445.) ALBRIER, d'après Van-Dyck.

Le prince Thomas de Savoie parut pour la première fois à la tête des armées, lorsque la guerre commença entre la France et l'Espagne, dans l'année 1635. Il perdit alors la bataille d'Avein contre les maréchaux de Châtillon et de Brézé; mais, plus heureux en 1638, il vainquit le maréchal de la Force et lui fit lever le siége de Saint-Omer. Son frère Victor-Amédée venait de mourir; le prince de Carignan s'unit aux Espagnols pour dépouiller sa belle-sœur de la régence, la chassa de Turin et la réduisit à se jeter entre les bras des Français (1639). Mais sa fortune recula bientôt devant les talents

supérieurs du comte d'Harcourt. Battu à plusieurs reprises et dégoûté du service espagnol, il se réconcilia avec Christine de France et entra avec elle dans Turin, au milieu des acclamations populaires (1642). On le voit dès lors, investi par Louis XIII du titre de lieutenant général, commander les Français en Piémont et en chasser les Espagnols. Quelques années après, lorsque éclatèrent les troubles de la Fronde, il s'attacha à la fortune du cardinal Mazarin, et, pour prix de cette fidélité, reçut la charge de grand maître de France, dépouille du Grand Condé, qui était devenu l'ennemi du royaume (1654). Thomas de Savoie, l'année suivante, alla défendre le duc de Modène, attaqué par les Espagnols, et mourut dans cette expédition. Il était dans sa soixantième année.

GALILEO-GALILEI,

ASTRONOME,

FILS DE VINCENT GALILEI.

(N° 2446.) François Boschi.

Né à Pise, en 1564. — Mort le 9 janvier 1642.

Galilée a été justement appelé de nos jours le créateur de la philosophie expérimentale. Issu d'une famille noble et pauvre, il fut destiné par son père à la médecine, mais un penchant irrésistible l'entraîna vers les études mathématiques. Il y fit de si rapides progrès qu'à vingt-quatre ans il fut nommé professeur à l'université

de Pise. Malheureusement à cette époque la routine péripatéticienne était encore maîtresse du domaine de la science, et Galilée, qui voulait l'en déposséder, ne tarda pas à se faire de nombreux ennemis. Forcé de quitter Pise en 1592, il trouva à Padoue, sous la protection du sénat de Venise, une chaire où la nouveauté hardie de ses idées ne fut sujette à aucune contrainte. Pendant les vingt années que Galilée passa dans cette ville, son génie libre et soutenu par les plus nobles encouragements marcha de découverte en découverte. Le télescope, inventé (1609), ou du moins approprié par lui à son véritable usage, avait ouvert le ciel à ses observations, et chaque année il envoyait au monde savant son Messager céleste (*Sidereus nuncius*), porteur d'une nouvelle page qu'il avait lue au firmament. Le grand-duc Cosme II de Médicis ne voulut point laisser à Venise la gloire de la Toscane : il rappela auprès de lui Galilée en lui donnant le titre de son mathématicien extraordinaire. Mais à Florence le grand homme était exposé à des coups qui à Padoue ne pouvaient l'atteindre. Comme ses travaux astronomiques avaient mis en pleine lumière la vérité du système de Copernic, il fut cité à Rome pour avoir contredit l'autorité des saintes Écritures en professant l'immobilité du soleil et le mouvement de la terre. Le jugement rendu alors contre lui condamna sa doctrine, mais le laissa retourner dans sa patrie libre et honoré pour y reprendre ses travaux (1617). Ce fut seize ans plus tard qu'il eut à subir la persécution absurde et barbare dont le souvenir est inséparable de son nom.

Il venait de donner un nouvel éclat aux vérités dont l'enseignement lui avait été interdit, en publiant ses immortels Dialogues sur le système du monde, selon Ptolémée et Copernic. Pour la seconde fois, il fut appelé à Rome, afin d'y comparaître devant le tribunal de l'inquisition (1633). Là, un arrêt du saint-office le força d'abjurer à genoux ce qu'on appelait ses erreurs, et le condamna à la prison pour un temps indéfini. *E pur si muove,* dit à demi-voix Galilée en entendant cet arrêt; humble protestation du génie opprimé, dernière réserve en faveur de la vérité méconnue! Cependant sa captivité ne fut ni longue, ni sévère : à la fin de l'année 1633, le pape Urbain VII lui donna pour prison une maison de campagne auprès de Florence. Galilée, affaibli par l'âge et découragé par la persécution, n'en reprit pas moins le cours de ses études jusqu'au jour où il devint aveugle et ne vécut plus que par la méditation. Il passa ainsi les quatre dernières années de sa vie, entouré d'affection et de respect, visité dans sa retraite par tout ce que Florence avait de plus distingué, et mourut le 9 janvier 1642, dans la soixante et dix-huitième année de son âge.

ALBANE (FRANCESCO ALBANI, DIT L')

PEINTRE.

(N° 2447.) L'ALBANE.

Né à Bologne, le 17 mars 1578. — Mort le 4 octobre 1660.

L'Albane eut pour maître Denis Calvart, peintre flamand, qui jouissait à Bologne d'une grande estime. Il obtint de bonne heure les plus brillants succès dans son art et multiplia à l'infini ses charmantes compositions, où l'on voit, au milieu d'un riant paysage, des femmes et des enfants, de petits anges ou de petits amours se jouer avec une sorte de gracieuse uniformité. Mais l'Anacréon de la peinture, le rival du Dominiquin et du Guide eut le malheur en vieillissant de croire encore à la jeunesse de son pinceau, et il fit dans les dernières années de sa vie un grand nombre d'ouvrages qui ne ressemblaient plus que par le sujet à ses chefs-d'œuvre. L'Albane mourut à Bologne, à l'âge de quatre-vingt-trois ans.

GUERCHIN (JEAN-FRANÇOIS BARBIERI, DIT LE),
PEINTRE.

(N° 2448.)

Né à Cento, près de Bologne, le 2 février 1590. — Mort, le 24 décembre 1666.

Le Guerchin est un des grands peintres qui, au XVII^e siècle, soutinrent la gloire des écoles italiennes. Si l'idéal, qui n'était plus guère de cet âge, lui manqua, il eut à un haut degré la correction du dessin et la science du coloris, et fit admirer l'inépuisable fécondité de son pinceau. On ne saurait dire à quelle école il se forma; tout porte à croire qu'avec les modèles qui l'entouraient

et le génie que lui avait donné la nature, il n'eut de maître que lui-même. Ce qui est certain, c'est que dès sa jeunesse il avait acquis à Rome une grande renommée, et que, d'après le témoignage de Louis Carrache, son talent tenait du prodige et « épouvantait les artistes les plus habiles. » La fortune et les honneurs ne tardèrent pas à lui venir : le duc de Mantoue le fit chevalier, la reine de Suède Christine visita son atelier, et les rois de France et d'Angleterre lui offrirent le titre de leur premier peintre. Mais le Guerchin ne put se décider à quitter l'Italie. Simple dans sa vie, réglé dans ses mœurs, chrétien fervent, il n'usa de ses grandes richesses que pour des œuvres de charité et des fondations religieuses. Il mourut pieux et résigné, le 24 décembre 1666, à l'âge de soixante et seize ans.

TILLY (JEAN TZERCLAES,

COMTE DE),

FILS DE MARTIN TZERCLAES, SÉNÉCHAL HÉRÉDITAIRE
DU COMTÉ DE NAMUR.

(N° 2449.)

Né..... — Mort le 30 avril 1632.

Jean Tzerclaes, comte de Tilly, né d'une famille distinguée des Pays-Bas, porta l'habit de jésuite avant de se faire soldat. Il commença à se faire connaître en servant contre les Turcs dans les armées impériales ; mais ce fut à la guerre de Trente ans qu'il dut surtout son

illustration. Le duc Maximilien de Bavière, chef de la ligue catholique, le fit son lieutenant, et pendant onze ans Tilly, toujours secondé de la fortune, marcha de victoire en victoire. Ce fut lui qui, en 1620, contraignit à se soumettre la haute Autriche révoltée contre l'empereur, et qui, marchant de là au cœur de la Bohême, alla détruire devant Prague l'armée de l'électeur palatin Frédéric V, et précipita ce prince du trône où il s'était assis pour son malheur. Bientôt le haut Palatinat est envahi et Frédéric, dépouillé et fugitif, n'a plus pour défenseurs que deux chefs d'aventuriers, Ernest de Mansfeld et Christian de Brunswick. Ces audacieux condottieri tinrent en échec pendant près de deux ans les forces de l'empereur et de la ligue catholique; mais désavoués par l'électeur qu'ils servaient, ils laissèrent le champ libre à Tilly pour achever la conquête du bas Palatinat, écraser les luthériens de la basse Saxe, et faire triompher partout la maison d'Autriche. L'habile diplomatie du cardinal de Richelieu suscita alors à l'indépendance de l'Allemagne un nouveau défenseur, et le roi de Danemarck, Christian IV, reconnu chef de la ligue du Nord (mars 1625), vint, à la tête d'une puissante armée, rendre le courage aux protestants abattus. Wallenstein, général de l'empereur, fut chargé, en même temps que Tilly, de tenir tête aux Danois. Ce dernier eut le bonheur de les rencontrer à Lutter et de remporter sur eux, en 1626, une victoire décisive. Ce fut en vain que, l'année suivante, Christian IV, à la tête de quarante mille soldats, essaya de se relever de cet échec : cette

nouvelle armée, harcelée à la fois par Tilly et Wallenstein, fut détruite en détail; le cercle de la basse Saxe posa les armes, les duchés de Mecklenbourg et de Poméranie furent envahis, et la ville anséatique de Stralsund arrêta seule le flot de l'invasion autrichienne. Ferdinand II, après avoir accordé au roi de Danemarck la paix de Lubeck (mai 1629), se crut maître absolu en Allemagne : il en eut moins de peine à céder au cri de la diète de Ratisbonne, qui lui demandait la destitution de Wallenstein, abhorré pour ses exactions et ses violences (1630). Tilly devint alors le chef des armées impériales; mais ses succès avaient trouvé leur terme. Gustave-Adolphe était descendu en Allemagne à la tête de ses invincibles Suédois, et le *roi de neige*, comme l'empereur l'appelait avec mépris, refusant une trêve d'hiver, eut bientôt chassé les impériaux de la Poméranie et du Mecklenbourg, et se trouva dans le Brandebourg en face de Tilly. Le vieux capitaine, ne pouvant débusquer les Suédois des bords de l'Oder et de la Sprée, se rejeta sur l'Elbe et alla assiéger Magdebourg, la première des villes d'Allemagne qui eût osé se déclarer pour Gustave-Adolphe. Magdebourg succomba après une héroïque résistance, et la destruction de cette cité, où trente mille habitants périrent par le fer ou par la flamme, a laissé sur la mémoire de Tilly une tache ineffaçable (mai 1631). De là le farouche guerrier alla s'abattre sur la Saxe pour contraindre, à force de ravages, l'électeur faible et hésitant à se jeter entre les bras de l'empereur. Il ne fit que le pousser dans ceux du roi de

Suède, et trouva les Saxons joints à l'armée de Gustave dans la plaine de Leipsick (27 septembre). Aucune des batailles livrées depuis douze ans en Allemagne n'avait égalé celle de Leipsick par l'importance de ses résultats : l'Autriche sembla y perdre tout le fruit de ses victoires et Tilly toute sa renommée. Criblé de blessures, le général des troupes impériales en ramassa avec peine les débris, et se prépara à disputer l'entrée de la Bavière au roi de Suède qui, après avoir détruit sur les bords du Rhin la ligue catholique, accourait pour frapper le duc Maximilien. Tilly s'était retranché sur le Lech, près du confluent de cette rivière avec le Danube. En essayant de se maintenir dans cette position que foudroyait l'artillerie suédoise, il fut atteint d'un boulet qui lui fracassa la cuisse droite, et alla mourir dans les murs d'Ingolstadt (30 avril 1632), assailli à ses derniers moments par les sinistres images du sac de Magdebourg.

SAXE-WEIMAR (BERNARD,

DUC DE),

FILS DE JEAN, DUC DE SAXE, ET DE DOROTHÉE-MARIE
D'ANHALT-DESSAU

(N° 2450.) Ancien tableau.

Né à Weimar, le 16 août 1600. — Mort à Neubourg, le 18 juillet 1639.

SAXE-WEIMAR (BERNARD,

DUC DE).

(N° 2451.) Ancien tableau, d'après Jean Van-Ravestein.

Bernard de Saxe-Weimar fut un des plus illustres capitaines que fit naître la guerre de Trente ans. Lorsque l'électeur palatin commença cette guerre en acceptant le trône de Bohême, le jeune rejeton de la branche Ernestine prit les armes pour la cause à laquelle sa famille devait sa gloire et ses malheurs (1621). De l'armée de Frédéric V, il passa en 1623 dans celle du duc Christian de Brunswick, et quand le roi de Danemarck eut accepté, en 1625, le titre de chef de la ligue du Nord, Bernard alla lui offrir son épée. Ayant reçu de ce prince un régiment de cavalerie, il partagea ses revers dans la campagne de 1627, et le suivit jusque dans l'île de Fionie. Cependant quelques combats qu'il avait livrés, joints à ses études théoriques sur l'art de la guerre, ne suffisaient pas pour faire de Bernard le digne rival de Tilly et de Wallenstein. Il le sentit et alla chercher au siége de Bois-le-Duc, sous le stathouder Frédéric-Henri, des enseignements qu'il n'eût pu trouver ailleurs (1629). Un autre maître lui fut bientôt donné, sous lequel il reçut ces leçons vivantes qui firent de lui un des premiers capitaines de cet âge. Gustave-Adolphe venait de descendre en Allemagne (1630), et le duc de Weimar alla le trouver tout aussitôt dans son camp de Werden, sur l'Elbe.

Le roi de Suède reconnut en lui des qualités guerrières qui le rendaient digne de sa confiance, et mit sous ses ordres des régiments avec lesquels Bernard chassa les impériaux du landgraviat de Hesse-Cassel, alla rejoindre sous les murs de Würtzbourg Gustave qui venait de vaincre à Leipsick (1631), et, forçant ensuite à Oppenheim la barrière du Rhin, parcourut en vainqueur le bas Palatinat. Au commencement de 1632, nommé par le roi de Suède général de son infanterie et envoyé en Bavière, il y poussa si rapidement ses avantages qu'il pénétra jusqu'au cœur du Tyrol et fit trembler Ferdinand II pour ses possessions italiennes. Mais Wallenstein, tiré de sa retraite, était alors en face de Gustave-Adolphe, et ce n'était pas trop de toutes les forces suédoises pour tenir tête à ce redoutable adversaire. Bernard fut rappelé sous les murs de Nuremberg, où les deux armées se tenaient l'une devant l'autre, et lorsqu'après trois mois elles sortirent enfin de leur immobilité, il suivit Gustave sur le champ de bataille de Lutzen (16 novembre 1632). On sait qu'il eut l'honneur d'achever cette victoire, que la mort du roi de Suède laissait incomplète. Pendant les deux années qui suivirent, contrarié par les prétentions hautaines du chancelier Oxenstiern et l'étroite jalousie du maréchal de Horn, il ne fit rien de grand ni de décisif : la prise de Ratisbonne fut le seul exploit qui illustra ses armes, et il en perdit tous les avantages par la témérité qui lui fit chercher, à Nordlingen, une défaite inévitable (7 septembre 1634). Les suites de cette journée furent fatales à la cause protestante, et dans le cours

de l'année 1635 toutes les conquêtes de Gustave-Adolphe sur le Rhin retombèrent successivement aux mains des troupes impériales. Ce fut alors que Richelieu, qui venait de déclarer la guerre à la maison d'Autriche, conçut la pensée de lier par un traité le duc Bernard de Weimar aux intérêts de la France (27 octobre 1635). L'Alsace, dont le domaine utile était concédé par Louis XIII à l'habile capitaine, devint dès lors le théâtre de ses exploits, et pendant trois années on le voit par une suite de siéges et de combats heureux en accomplir glorieusement la conquête (1636-1639). La prise des trois villes de Rheinfeld (3 mars 1638), de Fribourg (9 août), de Brisach (19 décembre), et les batailles livrées sous leurs murs mirent le comble à sa gloire militaire. Bernard, après avoir fait hiverner son armée victorieuse dans la Franche-Comté, se préparait à joindre Baner au cœur de l'Allemagne, et à y recommencer les grandes campagnes de Gustave-Adolphe, lorsque, le 15 juillet 1639, il tomba malade à Huningue et mourut au bout de trois jours. Quelques récits contemporains ont attribué sa mort au poison; il est plus probable qu'il succomba à l'une de ces fièvres épidémiques si communes alors dans les contrées ravagées par la guerre.

FRANÇOIS II,

DUC DE LORRAINE ET DE BAR,

TROISIÈME FILS DE CHARLES III, DUC DE LORRAINE ET DE BAR, ET DE CLAUDE DE FRANCE, FILLE DU ROI HENRI II.

(N° 2452.) GHIRALDI, d'après un portrait de l'ancienne collection de M^{lle} de Montpensier, au château d'Eu.

Né le 27 février 1572. — Marié, le 12 mars 1597, à Christine, comtesse de Salm, fille unique de Paul, comte de Salm, et de Marie Leveneur-Tillières. — Mort le 15 octobre 1632.

FRANÇOIS II,

DUC DE LORRAINE ET DE BAR.

(N° 2453.) Ancien tableau.

Ce prince porta d'abord le titre de comte de Vaudémont et devint duc de Lorraine à la mort de son frère Henri II (1624). Il ne régna que quelques mois et les consacra à payer les dettes énormes que son frère lui avait laissées. C'est le principal titre d'honneur qu'il réclamait lui-même, comme on peut le voir par ses monnaies, qui portent cette inscription : *Bene numerat qui nihil debet.*

LORRAINE (CATHERINE DE),

ABBESSE DE REMIREMONT,

QUATRIÈME FILLE DE CHARLES III, DUC DE LORRAINE ET DE BAR, ET DE CLAUDE DE FRANCE, FILLE DE HENRI II.

(N° 2454.) Dassy, d'après un tableau de l'ancienne collection de M^{lle} de Montpensier, au château d'Eu.

Née à Nancy, le 3 novembre 1573. — Morte à Paris, en 1648.

MOY (HENRI DE LORRAINE,

DEUXIÈME DU NOM, MARQUIS DE), COMTE DE CHALIGNY, ETC.

SECOND FILS DE HENRI DE LORRAINE, PREMIER DU NOM, MARQUIS DE MOY, COMTE DE CHALIGNY, PRINCE DU SAINT-EMPIRE, ET DE CLAUDE DE MOY, VEUVE DE GEORGES DE JOYEUSE, SEIGNEUR DE SAINT-DIDIER.

(N° 2455.) Serrur, d'après un ancien tableau.

Né en 1596. — Mort le 10 juin 1572.

On ne sait presque rien sur la vie de ce cadet de la maison de Lorraine. Le père Anselme[1], en mentionnant quelques actes au bas desquels son nom se trouve inscrit, ajoute qu'en 1633 il fut nommé lieutenant général du duc Charles III en Lorraine, et qu'il essaya de défendre Nancy contre les Français.

[1] *Histoire généalogique de la maison de France et des grands officiers de la Couronne*, tome III, page 796.

PHILIPPE IV,
ROI D'ESPAGNE,

FILS DE PHILIPPE III, ROI D'ESPAGNE, ET DE MARGUERITE D'AUTRICHE.

(N° 2456.) Ancien tableau de l'école espagnole.

Né à Valladolid, le 8 avril 1605. — Marié, 1° à Burgos, le 25 novembre 1615, à Élisabeth de France, fille aînée de Henri IV, roi de France et de Navarre, et de Marie de Médicis; 2° le 8 novembre 1649, à Marie-Anne d'Autriche, fille de Ferdinand III, empereur d'Allemagne, et de Marie-Anne d'Autriche, infante d'Espagne. — Mort le 17 septembre 1665.

PHILIPPE IV,
ROI D'ESPAGNE.

(N° 2457.)

PHILIPPE IV,
ROI D'ESPAGNE.

(N° 2458.) Ancien tableau.

Philippe IV, pendant les quarante-quatre années de son règne, ne fit que continuer la décadence de sa race et de la monarchie espagnole. Livré à la mollesse et aux voluptés, il abandonna dès son avénement les rênes de l'état à la main dure et inhabile de son favori le comte-

duc d'Olivarez, dont l'administration fut pour l'Espagne un long enchaînement de calamités. La Valteline soustraite aux prétentions de la maison d'Autriche, l'indépendance des Provinces-Unies assurée par les victoires de Maurice et de Frédéric-Henri de Nassau, les possessions de l'Espagne au delà des mers abandonnées aux attaques de la marine hollandaise, le Portugal rejetant la domination castillane, la Catalogne insurgée et le Roussillon conquis par les armes françaises, les Deux-Siciles enfin frémissant sous la main qui les opprimait et se préparant sourdement à l'insurrection, furent les fruits de la confiance sans bornes accordée par Philippe IV au ministre orgueilleux et incapable qui le fit mépriser de l'Europe et haïr de ses sujets. La disgrâce d'Olivarez ne remédia point à de si grands maux (1642). Les victoires de Condé à Rocroy et à Lens, en détruisant l'infanterie espagnole, ôtèrent à la puissance de Philippe IV son dernier appui et son dernier prestige. Les troubles de la Fronde purent bien rendre à ses armes, sur quelques points, de courts avantages ; mais l'énergie conquérante de la France eut bientôt repris le dessus, et la bataille des Dunes fut le coup décisif sous lequel l'orgueil castillan dut enfin fléchir (1658). Philippe IV souscrivit aux conditions du traité des Pyrénées, qui livrait à la France le Roussillon et l'Artois, et unissait sa fille Marie-Thérèse à Louis XIV (1659). Ce ne fut pas le terme de ses revers : l'Espagne, en paix avec la France et libre de tourner ce qui lui restait de forces contre le Portugal, fut impuissante à faire rentrer ce petit royaume sous son

obéissance; elle vit sa dernière armée détruite à Villa-Viciosa. Philippe était à la veille de reconnaître l'indépendance portugaise et les droits de la maison de Bragance, lorsqu'il fut atteint de la maladie dont il mourut, et légua cette humiliation à son successeur.

ÉLISABETH DE FRANCE,

DEPUIS REINE D'ESPAGNE,

A L'ÂGE D'ENVIRON HUIT ANS,

FILLE AÎNÉE DE HENRI IV ET DE MARIE DE MÉDICIS.

(N° 2459.) Ancien tableau.

Née à Fontainebleau, le 22 novembre 1602. — Mariée à Burgos, le 25 novembre 1615, à Philippe IV, roi d'Espagne. — Morte le 6 octobre 1644.

ÉLISABETH DE FRANCE,

REINE D'ESPAGNE.

(N° 2460.) Ancien tableau, d'après Rubens.

ÉLISABETH DE FRANCE,

REINE D'ESPAGNE.

(N° 2461.) D'après Rubens.

ÉLISABETH DE FRANCE,

REINE D'ESPAGNE.

(N° 2462.) Ancien tableau de l'école espagnole.

Le mariage d'Élisabeth de France avec l'infant don Philippe fut conclu à Madrid dans l'année 1612, en même temps que celui de Louis XIII avec l'infante Anne d'Autriche; mais cette double union ne devait s'accomplir que trois ans après. Ce fut le duc de Guise qui épousa à Bordeaux la princesse Élisabeth au nom de l'infant, et qui la conduisit jusqu'à la frontière des Pyrénées (9 novembre 1615). Elle était âgée de quarante-deux ans lorsqu'elle mourut, le 6 octobre 1644.

MARIE-ANNE D'AUTRICHE,

REINE D'ESPAGNE,

FILLE AÎNÉE DE FERDINAND III, EMPEREUR D'ALLEMAGNE, ROI DE HONGRIE ET DE BOHÊME, ET DE MARIE-ANNE D'AUTRICHE, INFANTE D'ESPAGNE.

(N° 2463.) Ancien tableau

Née le 24 décembre 1635. — Mariée, le 8 novembre 1649, à Philippe IV, roi d'Espagne. — Morte le 16 mai 1696.

Marie-Anne d'Autriche fut fiancée en 1646 à l'infant don Balthazar, fils et héritier présomptif de Philippe IV; mais la mort de l'infant ayant rompu le projet de cette union, Philippe IV épousa trois ans après la princesse qui avait été destinée à son fils.

DON CARLOS,

INFANT D'ESPAGNE, ARCHIDUC D'AUTRICHE,

SECOND FILS DE PHILIPPE III, ROI D'ESPAGNE, ET DE MARGUERITE D'AUTRICHE.

(N° 2464.)

Né le 14 septembre 1607.—Mort le 30 juillet 1632.

FERDINAND,

INFANT D'ESPAGNE, ARCHIDUC D'AUTRICHE,

CARDINAL, ARCHEVÊQUE DE TOLÈDE, GOUVERNEUR DES PAYS BAS,

TROISIÈME FILS DE PHILIPPE III, ROI D'ESPAGNE, ET DE MARGUERITE D'AUTRICHE.

(N° 2465.) Gaspard DE CRAYER.

Né le 16 mai 1609. — Mort le 9 novembre 1641.

FERDINAND,

INFANT D'ESPAGNE, ARCHIDUC D'AUTRICHE,

CARDINAL, ARCHEVÊQUE DE TOLÈDE.

(N° 2466.) Gaspard DE CRAYER.

FERDINAND,

INFANT D'ESPAGNE, ARCHIDUC D'AUTRICHE,

CARDINAL, ARCHEVÊQUE DE TOLÈDE.

(N° 2467.) Ancien tableau.

Ce prince, élevé de bonne heure aux dignités ecclésiastiques, n'en fut pas moins appelé par son frère Philippe IV au maniement des affaires et au commandement des armées. A la mort de l'infante Isabelle-Claire-Eugénie, il fut nommé gouverneur des Pays-Bas (1633), et avec des troupes rassemblées dans le Milanais, se porta sur le Danube pour se joindre aux impériaux. Le cardinal-infant eut sa part de gloire dans la journée de Nordlingen, si funeste aux Suédois (6 septembre 1634), et de ce champ de bataille marcha triomphalement vers Bruxelles (4 novembre). Ce fut lui qui, l'année suivante, eut à soutenir aux Pays-Bas l'effort de la guerre déclarée par la France à l'Espagne. Il fut vaincu au combat d'Avein (10 mai 1635), mais prit une glorieuse revanche au siége de Corbie (1636), et réduit bientôt après à la défensive, disputa pied à pied le terrain pendant cinq ans aux armées françaises. Il contracta au siége d'Aire, en 1641, une maladie dont il mourut quelques mois après, à Bruxelles, à l'âge de trente-deux ans.

OLIVAREZ (GASPARD DE GUZMAN,

COMTE D'), DUC DE SAN-LUCAR,

PREMIER MINISTRE DE PHILIPPE IV, ROI D'ESPAGNE,

FILS DE HENRI DE GUZMAN, COMTE D'OLIVAREZ.

(N° 2468.) Féron, d'après un portrait de la collection du château de Beauregard.

Né à Rome vers 1586. — Mort le 10 octobre 1644.

OLIVAREZ (GASPARD DE GUZMAN,

COMTE D'), DUC DE SAN-LUCAR.

(N° 2469.) Debacq, d'après Velasquez.

Le comte d'Olivarez apporta dans les conseils de Philippe IV une activité inquiète, qui lui fit entreprendre plus qu'il ne pouvait exécuter. Reconnaissant l'état de l'Espagne épuisée par la guerre et sans bras pour l'agriculture, il prit quelques sages mesures pour remédier à ce grand mal; mais il leur ôta toute efficacité en jetant à travers de nouveaux hasards la monarchie qu'il gouvernait, et, voulant rivaliser avec Richelieu de génie et d'ambition, il échoua partout, et recueillit la haine des peuples qu'il ruinait pour ne leur donner que des revers. La révolution de Portugal et l'insurrection de la Catalogne, survenues dans la même année, arrachèrent Philippe IV à la confiance aveugle qu'il avait en son ministre et il finit par le disgracier (1642). Olivarez, pour supporter ce coup, ramassa toutes les forces que pouvait lui donner la religion; mais les regrets du pouvoir qu'il avait perdu l'accompagnèrent dans sa retraite, et abrégèrent ses jours. Il mourut en 1644, à l'âge d'environ cinquante-huit ans.

MONCADE (FRANÇOIS DE),

COMTE D'OSSONE, MARQUIS D'AYTONA,

GRAND SÉNÉCHAL D'ARAGON,

FILS AÎNÉ DE GASTON DE MONCADE, MARQUIS D'AYTONA,
ET DE CATHERINE DE MONCADE, DAME DE CALLORA ET TAURENA.

(N° 2470.) Mlle LE BARON, d'après un tableau du Musée royal, peint par Antoine Van-Dyck.

Né à Valence, le 29 décembre 1586. — Marié à Marguerite de Castro et Alagon, fille de Marsin d'Alagon, baron d'Alfara, etc. et d'Étiennette de Castro. — Mort en 1635.

Ce seigneur espagnol joignit les mérites d'un diplomate habile et d'un écrivain laborieux à ceux d'un capitaine estimé. Il fut d'abord colonel d'un régiment en Flandre, et commanda une escadre destinée à seconder les opérations du marquis de Spinola. Plus tard, en 1633, il fut nommé généralissime des troupes espagnoles aux Pays-Bas, et sut se tenir dans une heureuse défensive contre les attaques de Frédéric-Henri de Nassau. Il mourut deux ans après, à l'âge de quarante-neuf ans.

SPINOLA (AMBROISE,

MARQUIS DE),

CAPITAINE GÉNÉRAL DES ARMÉES DU ROI D'ESPAGNE.

(N° 2471.) Tableau du temps, d'après Rubens.

Né à Gênes, en 1571. — Mort en 1630.

Spinola est un des hommes de guerre les plus éminents de la première moitié du XVIIe siècle. Pendant le cours de sa glorieuse carrière, il eut presque toujours pour adversaires les deux stathouders Maurice et Frédéric-Henri de Nassau, et il les combattit avec des fortunes diverses. Si la lutte n'eût été qu'entre son génie et le leur, on peut croire que le succès eût été pour lui; mais il avait à vaincre un peuple résolu à tout sacrifier pour être libre, et c'est la plus difficile de toutes les victoires. Il ne l'obtint pas plus que le duc d'Albe et Alexandre Farnèse ne l'avaient obtenue avant lui.

Spinola, né à Gênes, d'une famille riche et illustre, ne connut d'autre soin, jusqu'à l'âge de trente ans, que celui d'accroître l'opulence que lui avaient laissée ses aïeux. Tout à coup les succès de son frère, qui servait avec honneur dans la marine espagnole, le piquèrent d'émulation. Il se mit à étudier l'art de la guerre dans les livres, s'éprit d'amour pour la vie des camps, et de cette union heureuse de la réflexion et de l'enthousiasme sortit un grand capitaine. Philippe III l'eût dédaigné,

sans doute, si le noble Génois ne lui eût offert que son épée ; du moins ne lui eût-il pas accordé les honneurs du commandement. Mais Spinola lui donna une armée. En effet, par un sacrifice généreux de sa fortune, il avait ramassé dans le Milanais les débris des vieilles bandes qui avaient fait les dernières guerres, et à la tête de ces neuf mille combattants, qu'il devait pendant trois ans solder de son or, il obtint d'aller servir aux Pays-Bas (1602). Il débuta par un échec, en voulant secourir la ville de Gavre que Maurice assiégeait; mais il ne tarda guère à se relever dans l'estime de son ennemi. L'habileté de ses manœuvres, la vigueur de son commandement, qui, au milieu des continuelles révoltes des armées espagnoles, assujettissait ses troupes à la plus exacte discipline, le firent craindre du stathouder hollandais, et lui attirèrent la confiance de Philippe III. Il fut nommé général de l'armée des Pays-Bas, avec la mission spéciale d'achever le siége d'Ostende, qui durait depuis plus d'un an (1603). L'orgueil castillan murmura de voir ce nouveau venu, cet étranger, monter du premier coup au faîte des honneurs militaires ; mais Spinola fit taire les mécontentements par son attitude ferme et imposante, par le payement régulier de la solde et l'inflexibilité de la discipline, et surtout par ses exploits. Pendant qu'il élevait autour d'Ostende des batteries formidables qui devaient foudroyer cette ville et la réduire, Maurice le fatiguait de ses continuelles attaques pour le forcer à lâcher une proie qui ne pouvait plus lui échapper. Quinze fois, dit-on, il assaillit les lignes espagnoles, et quinze fois il

fut repoussé. Ce fut là le vrai triomphe de Spinola, et il le prisa bien plus que le triste honneur qu'il eut de livrer à l'archiduc Albert un monceau de cendres payé du sang de soixante mille Espagnols (1604). Comblé d'honneurs par Philippe III, qu'il était allé visiter à Madrid, et investi d'un commandement plus absolu qu'il ne l'avait eu jusqu'alors, Spinola revint à Bruxelles en 1605, et avec une armée de quarante mille hommes, aussi forte par l'organisation que par le nombre, il fit lever à Maurice le siége de Gand; puis, le trompant par ses marches savantes, il passa le Rhin, et porta la guerre au cœur des Provinces-Unies. Il s'y maintint pendant trois ans toujours victorieux, mais mal secondé par le gouvernement espagnol, qui ne lui permettait point d'achever ses victoires. La trêve de 1609 fut un bienfait égal pour les deux puissances qui, après trente ans de combats, avaient besoin de respirer l'une et l'autre. Philippe III fit à Spinola le juste honneur de lui en confier la négociation, et les Hollandais virent leur redoutable adversaire entrer à la Haye, à côté de Maurice de Nassau, dans le fastueux appareil d'un plénipotentiaire castillan. Pendant les douze ans que dura cette trêve, l'illustre capitaine, admiré de toute l'Europe, honoré par sa patrie dont il était l'orgueil, ne fut méconnu que par la cour qu'il avait servie, et qui, refusant de lui rendre plusieurs millions d'écus qu'il avait dépensés pour elle, n'acquitta pas plus envers lui la dette de l'honneur que celle de la reconnaissance. Lorsqu'en 1621 les hostilités recommencèrent, l'infante Isabelle-Claire-Eugénie se

ressouvint de Spinola, et le mit à la tête de ses armées. Il faut rendre cette justice à Olivarez qu'il sut l'y maintenir contre la jalousie des courtisans, qui lui faisaient un crime de n'avoir pu sauver Berg-op-Zoom (1622). Quoique entravé dans ses opérations par les prétentions despotiques du ministre de Philippe IV, Spinola n'en continua pas moins la guerre avec gloire. Forcé d'assiéger Breda, il fit échouer tous les efforts de Maurice pour sauver cette place, déconcerta ses tentatives sur Anvers, et vit mourir son rival inconsolable de cette double humiliation (1625). Cependant les ennemis que Spinola avait à Madrid, plus à craindre pour lui que ceux qu'il trouvait sur les champs de bataille, finirent par l'arracher au théâtre de sa gloire. Il fut rappelé en 1627, et ce fut alors que, traversant la France pour se rendre en Espagne, il donna des conseils au cardinal de Richelieu sur les moyens de réduire la Rochelle assiégée. Philippe IV se délivra du guerrier dont la présence importune lui reprochait son ingratitude en l'envoyant soutenir les prétentions du duc de Savoie à l'héritage de Mantoue contre le duc de Nevers, allié de la France (1628). Avec quelques bataillons pour combattre une armée, Spinola n'hésita pas à prendre l'offensive, et il alla mettre le siége devant Casal. Contraint bientôt de se retirer devant Louis XIII, qui venait de franchir le pas de Suze et qui accourait avec des forces supérieures (1629), il opposa aux Français l'habile circonspection de ses manœuvres; puis, profitant du départ du Roi, se jeta de nouveau sur Casal, emporta la ville, mais se consuma

en vains efforts pour s'emparer de la citadelle. Tout son génie échoua devant l'indomptable résistance du maréchal de Toiras. Menacé du retour de Louis XIII, et incapable de tenir la campagne avec une poignée d'hommes, Spinola ne cessait de demander des secours à Madrid : mais, soit impuissance, soit mauvais vouloir, on ne l'écoutait pas. Il crut alors que les conseillers de Philippe IV l'abandonnaient pour le déshonorer, et le chagrin qu'il en conçut le fit tomber malade. « Ils m'ont ôté l'honneur, » répétait le grand capitaine à ses derniers moments, et ce fut au milieu de cette angoisse douloureuse qu'il expira, le 25 septembre 1630, âgé de cinquante-neuf ans.

ABISOLANI (JEAN-LOUIS,

COMTE D'),

GÉNÉRAL DES CROATES.

(N° 2472.) Ancien tableau.

On ignore l'époque de sa naissance et celle de sa mort. On sait seulement que dans la longue guerre des Espagnols contre les Provinces-Unies, le comte Abisolani commandait les Croates au service de sa majesté catholique.

GODART (GEORGES),

SERGENT-MAJOR AUX REVUES DU ROI D'ESPAGNE.

(N° 2473.) Tableau du temps.

Né vers 1562. — Mort en.....

Ce personnage est représenté tenant à la main une lettre sur laquelle on lit ces mots : « A Monsieur, Monsieur Georges Godart, sergent-major aux revues de Sa Majesté Cat. de la cavalerie infanterie et guérites fortes aux 32 forts sur la rivière, de la porte de Gand jusques à la porte de Bruges, etc. » A côté des armes de Georges Godart se trouve l'inscription suivante : « Æt. 89. A° 1651. »

TRIEST (ANTOINE),

ÉVÊQUE DE GAND,

CONSEILLER D'ÉTAT DES PAYS-BAS,

SECOND FILS DE PHILIPPE TRIEST, SEIGNEUR D'AUWEGHEM, UN DES ÉCHEVINS DE GAND, ET DE MARIE VAN-ROYEN.

(N° 2474.) Ancien tableau.

Né au château d'Auweghem, en 1576. — Mort le 28 mai 1657.

Antoine Triest eut toutes les vertus qui font un saint évêque, et les joignit au goût des arts le plus éclairé. Il occupa successivement le siége de Bruges en 1616, et

celui de Gand en 1622, et dans ces deux diocèses il signala également sa charité inépuisable envers les pauvres et sa munificence intelligente envers les artistes. Rubens, Van-Dyck et Teniers furent honorés de ses encouragements et de son amitié. Ce prélat, respecté et chéri des peuples confiés à son administration, mourut dans sa quatre-vingt-unième année, et pendant plus d'un siècle se survécut à lui-même par ses bienfaits.

MALDERUS (JEAN),

ÉVÊQUE D'ANVERS.

(N° 2475.) Ancien tableau.

Né près de Bruxelles, en 1563. — Mort en 1633.

Jean Malderus fut un des plus doctes théologiens de son temps. Sa piété et son savoir le désignèrent au choix de Philippe III pour le siége épiscopal d'Anvers, en 1611. Il mourut en 1633, laissant plusieurs traités fort estimés sur des matières théologiques.

JANSENIUS (CORNELIUS OTTO, DIT),

ÉVÊQUE D'YPRES,

FILS DE JEAN OTTO.

(N° 2476.) Charles LEFÈVRE, d'après un portrait de la collection du château d'Eu.

Né en 1585, près de Leerdam, en Hollande. — Mort le 6 mai 1638.

Cornelius Otto, né d'une famille catholique de Hollande, vint étudier à Louvain, et y changea son nom contre celui de Janssen (Jansenius), que lui donnaient ses contemporains et qu'il a gardé dans l'histoire. Il eut pour condisciple Jean Du Verger de Hauranne, dont la mémoire est inséparable de la sienne, et leurs communes idées de réforme religieuse devinrent le lien de leur amitié. Ils se retrouvèrent à Paris en 1608, et là Jansenius, à la recommandation de Du Verger, fut chargé de l'éducation de quelques enfants; puis il le suivit à Bayonne, où l'évêque lui confia la direction d'un collége nouvellement fondé (1611). Au bout de cinq ans, Du Verger quitta Bayonne pour le diocèse de Poitiers où, avec le titre de vicaire général, il obtint bientôt l'abbaye de Saint-Cyran, et presque en même temps son ami retourna à Louvain, où il fut fait principal du collége de Sainte-Pulchérie (1617). Reçu docteur en théologie dans l'année 1619, et nommé en 1630 professeur d'écriture sainte, Jansenius se consacra tout entier au triomphe de la doctrine que l'abbé de Saint-Cyran et lui voulaient faire prévaloir. Le fond de cette doctrine était, pour réformer l'église, de réduire l'autorité spirituelle des papes à une sorte de présidence nominale de la république chrétienne, et de renouveler sur la grâce et le libre arbitre les idées étranges de Michel Baius, deux fois déjà condamnées par le saint-siége, et aboutissant à faire l'homme esclave de la grâce divine au point de ne pouvoir lui résister. La correspondance des deux amis était active et secrète, et ils ne traitaient *leur grande affaire*

que sous les noms supposés de Sulpice, Boèce, Salion, etc. Dans cette commune entreprise, l'action était réservée à l'abbé de Saint-Cyran, le travail dogmatique à Jansenius, et on le vit à cet effet composer son fameux livre de l'*Augustinus*, dans lequel il devait révéler au monde chrétien la pensée inconnue de ce grand docteur et qu'il demandait à Dieu de pouvoir achever avant de mourir. Cependant le théologien de Louvain interrompit quelque temps ce travail pour se mêler aux affaires politiques des Pays-Bas. En 1635 il donna aux seigneurs flamands, comme solution d'un cas de conscience, le conseil de « secouer le joug de l'Espagne et de se cantonner à la manière des Suisses, » et cette année même, la guerre ayant éclaté entre Louis XIII et Philippe IV, il publia le *Mars Gallicus*, violent pamphlet contre les rois de France, au prix duquel il obtint l'évêché d'Ypres (1636). Jansenius mit alors la dernière main à son *Augustinus*, le plaçant avec solennité sous la protection du saint-siège, comme pour détourner la condamnation dont il le croyait menacé. Il ne devait pas cependant publier lui-même cet ouvrage : ce furent ses exécuteurs testamentaires qui, après sa mort, le livrèrent à l'impression, et déchaînèrent ainsi une controverse dont le scandale devait si longtemps affliger l'Église. Jansenius mourut de la peste en 1638, à l'âge de cinquante-trois ans, selon quelques écrits, en bravant le fléau pour donner à ses diocésains des consolations et des secours ; selon d'autres, en consultant des manuscrits dans une chambre où l'infection était demeurée.

VELASQUEZ (JACQUES-RODRIGUEZ DA SYLYA Y),

PEINTRE.

(N° 2477.)

Né à Séville, en 1599. — Marié à N... Pacheco. — Mort le 7 août 1660.

Velasquez est un des premiers peintres de l'école espagnole; il dut à son pinceau une grande renommée, une situation brillante à la cour de Madrid et l'admiration de toute l'Europe. S'il ne s'éleva pas jusqu'aux sublimes hauteurs de l'idéal, comme les maîtres immortels de l'art, il reproduisit la nature avec la fidélité et le bonheur le plus rares, et porta aussi loin qu'elle peut aller l'illusion du coloris. Il eut pour maîtres tour à tour Herrera le Vieux et François Pacheco, étudia les belles collections du Pardo et de l'Escurial, et n'alla en Italie qu'après que son talent déjà formé n'avait plus de leçons à y prendre. Venu de Séville à Madrid en 1622, il s'y fit dès l'année suivante un tel renom, que Philippe IV, ami éclairé des arts, le prit à son service et lui commanda son portrait. Velasquez avait alors vingt-quatre ans, et une fois sur la route de la fortune, il y fit les pas les plus rapides. Chaque jour quelque production nouvelle le faisait admirer davantage. Cependant Rubens, venu à Madrid en diplomate dans l'année 1628, conseilla au peintre sévillan de visiter l'Italie, et Philippe IV, qui

tenait à lui comme à l'un des plus précieux joyaux de sa couronne, finit, après de longues hésitations, par le laisser partir (1629). Quoiqu'il fût déjà un grand maître lui-même, il se mit à l'école de ceux de Rome et de Venise, mais en gardant toute l'originalité de sa manière. A son retour, il fut accueilli avec transport par le roi, qui lui donna un atelier au palais et le combla de ses faveurs. Il n'était pas moins cher au comte-duc d'Olivarez, dont il a laissé un portrait admirable, et à qui plus tard il resta fidèle dans sa disgrâce (1643). Philippe IV, lorsqu'il s'arracha à sa mollesse pour se mettre à la tête de ses troupes en Aragon, ne put se passer de Velasquez et le désigna deux fois pour l'accompagner. S'il le laissa sortir une seconde fois d'Espagne, en 1648, s'il l'envoya lui-même en Italie, ce fut pour aller choisir dans cette patrie des arts les modèles destinés à l'académie de peinture qu'il voulait fonder à Madrid. Ce voyage de Velasquez fut un véritable triomphe. Les souverains rivalisèrent avec les artistes pour l'honorer et le fêter. Le pape Innocent X se fit peindre par lui, et l'académie de Saint-Luc s'empressa de lui ouvrir ses portes. Après avoir ramassé à grands frais tout ce qu'il put acquérir de chefs-d'œuvre antiques et modernes, Velasquez revint à Madrid, et le roi, en témoignage de sa satisfaction, lui donna la charge de premier maréchal des logis du palais. Son célèbre tableau de la famille royale d'Espagne lui valut quelque temps après un autre honneur: Philippe IV le décora du titre et des insignes de chevalier de Saint-Jacques (28 novembre 1658). Le traité des Pyrénées fut signé

l'année suivante, et l'entrevue du monarque espagnol avec Louis XIV dans l'île des Faisans fut résolue. Velasquez précéda le roi à la frontière pour remplir les fonctions de sa charge, et ce fut lui qui, au double titre d'artiste et de maréchal des logis, présida à l'arrangement de la maison qui devait recevoir les deux rois (1660). Mais les fatigues du voyage altérèrent sa santé, et peu après son retour à Madrid, il y tomba malade et y mourut, à l'âge de soixante et un ans.

RUBENS (PIERRE-PAUL),

PEINTRE,

CINQUIÈME FILS DE JEAN RUBENS, DOCTEUR ÈS LOIS À ROME, ET ÉCHEVIN DE LA VILLE D'ANVERS, ET DE MARIE PIPELINCX.

(N° 2478.) Ancien tableau.

Né à Cologne, le 29 juin 1577. — Marié, 1° en 1613, à Isabelle Brant, fille de Jean Brant, docteur en droit et échevin de la ville d'Anvers, et de Claire de Moy; 2° le 4 décembre 1630, à Hélène Froment, dame d'Attewoorde et de Steen. — Mort le 30 mai 1640.

Rubens est le peintre le plus illustre de l'école flamande; il résume en lui dans leur plus haute expression les caractères de cette école, en même temps qu'il l'honore par l'étonnante fécondité de son génie. Né d'une famille noble et riche et élevé avec soin, il était destiné à siéger dans la magistrature de la grande cité d'Anvers; mais sa vocation fut plus forte que la volonté de sa mère,

et il obtint d'elle, non sans peine, d'étudier la peinture. Après avoir passé quatre ans dans les ateliers de Van Oort et d'Otto Venius, il ne se contenta pas de la supériorité qu'il avait acquise sur ses deux maîtres; il voulut aller chercher en Italie de plus hautes leçons et de plus parfaits modèles (1600). La pente de son génie l'entraîna d'abord à Venise, pour s'y mettre à l'école du Titien et de Paul Véronèse, grands coloristes dont il devait être le rival. De là il se rendit à Mantoue, fut comblé de dons et de caresses par le duc Vincent de Gonzague, et finit par aller à Rome. Il était venu pour y étudier, et déjà il faisait des ouvrages que se disputaient les amis les plus éclairés des arts. Il n'en prolongea pas moins son séjour pendant sept années dans les principales villes d'Italie, à Rome surtout et à Venise, et ne retourna qu'en 1607 dans sa patrie, où le rappela la mort de sa mère. Ici commence pour Rubens l'existence la plus brillante peut-être qu'un artiste ait jamais eue. Les deux archiducs qui gouvernaient les Pays-Bas lui donnèrent, avec la clef de chambellan, une pension considérable. Mais toutes leurs faveurs ne purent le fixer à Bruxelles : Anvers était sa patrie d'adoption, et il s'y établit en 1610 dans une maison qu'il décora avec une magnificence toute royale et dont il fit le véritable sanctuaire des arts. On le voit alors, pendant dix ans de travaux dont rien ne vient le distraire, peupler de ses chefs-d'œuvre les églises et les châteaux des Pays-Bas. En 1620, Marie de Médicis l'invita à se rendre à Paris pour embellir des richesses de son pinceau le palais du Luxembourg : on sait avec quel succès

Rubens s'acquitta de cette tâche, et par quelle fatalité malheureuse il ne put joindre à l'histoire de Marie de Médicis celle des hauts faits de Henri IV. Cependant la familiarité du grand peintre avec ce que l'Europe avait de têtes les plus illustres ne tarda pas à lui donner le rôle d'un personnage politique. L'infante Isabelle l'envoya à Madrid pour porter à Philippe IV des ouvertures de paix entre les couronnes d'Espagne et d'Angleterre. Rubens fut accueilli avec la plus haute distinction par le roi catholique et son ministre Olivarez, et il resta dix-huit mois à Madrid, tour à tour artiste et diplomate, et remplissant l'une et l'autre tâche avec une égale supériorité. Philippe IV l'avait nommé dès l'abord secrétaire du conseil privé de l'infante Isabelle; il lui remit lors de son départ des lettres de créance pour la cour de Londres et lui fit les présents les plus magnifiques. Arrivé en Angleterre, Rubens fut reçu comme peintre par Charles Ier (1628), puis se fit connaître à lui comme négociateur, et eut l'honneur de conclure le traité de paix qui réconcilia les deux cours ennemies. Charles Ier lui prodigua des faveurs plus éclatantes encore que celles de Philippe IV : il le créa chevalier en plein parlement, lui passa au cou une chaîne d'or avec son portrait, et ajouta à l'écu de Rubens le lion d'Angleterre. Libre en 1630 du fardeau de ses missions diplomatiques, le grand artiste rentra dans sa maison d'Anvers pour n'en plus sortir. Après la mort d'Isabelle-Claire-Eugénie, le cardinal-infant, nommé gouverneur des Pays-Bas, fit son entrée dans Anvers au milieu des ma-

gnificences inouïes d'une fête dont Rubens avait tracé les plans et à laquelle il ne manquait que son ordonnateur (1635). Le prince se fit un devoir de visiter dans son atelier le peintre malade et de le combler des témoignages de son admiration. C'est peu après cette époque que Rubens fut forcé de quitter ses pinceaux : la goutte ne cessait de le tourmenter de ses attaques, et il finit par y succomber le 30 mai 1640, dans la soixante-troisième année de son âge. Treize cent dix de ses tableaux reproduits par la gravure suffisent à témoigner de cette fécondité qui est un des caractères les plus merveilleux de son génie.

VAN-DYCK (ANTOINE),

PEINTRE.

(N° 2479.) Mascré, d'après un tableau de la galerie du Musée royal peint par Van-Dyck.

Né à Anvers, le 22 mars 1599. — Marié à Marie Ruthven, fille de lord Ruthven, comte de Gorée. — Mort en 1641.

Antoine Van-Dyck est après Rubens le peintre le plus célèbre de l'école flamande. Lorsqu'il fut admis dans l'atelier de ce grand maître, il avait déjà reçu des leçons de Van-Palen, artiste flamand qui avait étudié en Italie. Van-Dyck ne tarda pas à être le premier dans l'école de Rubens et à lui promettre un rival. On a prétendu, mais sans fondement, que cette rivalité de

l'élève fit peur au maître, et que, pour s'en délivrer, il envoya le jeune artiste en Italie. Il envoyait tous ceux à qui il reconnaissait quelque talent dans cette patrie des arts, où il s'était formé lui-même. Quoi qu'il en soit, Van-Dyck, suivant la pente naturelle du génie flamand, fit de Venise le siége principal de ses études et adopta pour ses modèles Titien et Paul Véronèse, dont il devait reproduire le puissant coloris. Revenu dans sa patrie, il y fit plusieurs de ses plus beaux ouvrages; mais fatigué des tracasseries que lui suscitaient ses rivaux, il se rendit en Hollande, où son talent fut dignement apprécié, en Angleterre, où il ne fit que jeter les fondements de sa renommée, puis en France, où on le méconnut. Il était retourné à Anvers et se voyait peu recherché de ses compatriotes, lorsque le roi d'Angleterre Charles Ier, qui avait le goût des arts, l'appela à Londres : cette fois, Van-Dyck avait trouvé la gloire et la fortune. Il laissa les compositions historiques pour peindre les portraits sans nombre qui lui étaient demandés, et ne satisfit même à l'empressement avec lequel on courait à son atelier que par des procédés trop rapides pour ne pas nuire à la perfection de l'art. On ne l'en admirait, on ne l'en recherchait pas moins. Lord Ruthven, un des barons écossais, lui donna sa fille, et l'opulente maison de Van-Dyck était ouverte à la plus noble compagnie. On raconte qu'il donna dans les rêves de l'alchimie et fit plus de tort à sa fortune par cette manie ruineuse que par son train de grand seigneur. Cependant sa vie s'usa bientôt au milieu des plaisirs, et il mourut à Lon-

dres dans la quarante-deuxième année de son âge. La fécondité ne fut guère moins le caractère de son talent que de celui de Rubens : dans une vie beaucoup plus courte, il a laissé soixante et dix-sept tableaux d'histoire qui ont été reproduits par la gravure, et un nombre de portraits que l'on n'a jamais pu compter.

ORANGE (FRÉDÉRIC-HENRI DE NASSAU

PRINCE D');

FILS DE GUILLAUME DE NASSAU, DIT LE TACITURNE,
PRINCE D'ORANGE, ET DE LOUISE DE COLIGNY.

(N° 2480.)

Né le 28 février 1584. — Marié, le 4 avril 1625, à Émilie de Solms, fille de Jean-Albert, prince de Solms-Braunfels. — Mort le 14 mars 1647.

Frédéric-Henri de Nassau, élevé en France sous les yeux de sa mère, fut envoyé par elle aux Pays-Bas dès qu'il eut atteint l'âge de douze ans, pour y apprendre le métier des armes à l'école du stathouder Maurice, son frère. Il combattit sous ses ordres à la bataille de Nieuport (1600), et ne tarda pas à être pour lui un lieutenant aussi habile que sûr. A la mort de Maurice, en 1625, les États-Généraux s'empressèrent de lui donner Frédéric-Henri pour successeur, et dans cette guerre de siéges, le nouveau stathouder continua dignement l'œuvre de son frère. Bois-le-Duc, que deux fois Maurice avait vainement essayé de prendre, Breda, qui avait coûté

des flots de sang à Spinola, et un grand nombre d'autres places, furent enlevées par Frédéric-Henri aux Espagnols. La déclaration de guerre de Louis XIII à Philippe IV en 1635 assura aux Provinces-Unies l'utile coopération de la France à la cause de leur indépendance. Mais l'accord fut difficile entre le stathouder et les généraux français; seulement le cabinet de Madrid en devint plus empressé de conclure la paix avec la Hollande, qu'il ne pouvait plus espérer de faire rentrer sous ses lois. Les négociations de Munster étaient entamées, et le rang des Provinces-Unies allait être solennellement reconnu parmi les puissances européennes, lorsque Frédéric-Henri mourut sans avoir pu jouir du fruit de ses travaux. Il était âgé de soixante-trois ans.

BARNEVELDT (GUILLAUME),

SEIGNEUR DE STAUTEMBOURG,

FILS AÎNÉ DE JEAN-OLDEN BARNEVELDT, GRAND-PENSIONNAIRE DE HOLLANDE.

(N° 2481.) Otto Venius.

On ignore la date de sa naissance et celle de sa mort.

Ce fils de l'illustre et malheureux Barneveldt perdit à la mort de son père l'emploi qu'il occupait dans la république. Il ne roula plus dès lors dans son esprit que des pensées de vengeance contre Maurice de Nassau, et forma le projet de délivrer sa patrie de celui qu'il en appelait le tyran. Mais le complot fut découvert à Mau-

rice par deux des mécontents que Guillaume Barneveldt y avait fait entrer. Il eut le bonheur de se sauver à Anvers; mais son frère René, quoiqu'il eût repoussé avec horreur l'idée d'un assassinat, paya de sa tête le silence qu'il avait gardé sur la conspiration.

CHARLES Ier,

ROI D'ANGLETERRE, D'ÉCOSSE ET D'IRLANDE.

TROISIÈME FILS DE JACQUES Ier, ROI D'ANGLETERRE, ET D'ANNE DE DANEMARCK.

(N° 2482.)　　　　　　　　　　　　　Ancien tableau.

Né à Dunfermline, le 19 novembre 1600. — Marié à Cantorbéry, le 22 juin 1625, à Henriette-Marie de France, fille de Henri IV, roi de France et de Navarre, et de Marie de Médicis. — Mort le 9 février 1649.

Charles Ier, s'il eût vécu en d'autres temps, eût régné sur le peuple anglais avec calme et même avec honneur. Il était naturellement doux et équitable, avait une grande honnêteté de mœurs, aimait les arts et les encourageait avec magnificence. Bien des rois, à moins de frais, ont gagné l'amour de leurs sujets. Mais ce monarque eut à traverser les redoutables épreuves d'une révolution, et dans l'emportement d'une lutte acharnée et violente, les faiblesses de son âme et les torts de sa conduite apparurent au grand jour. On le vit avec sa dignité hautaine qu'il prenait pour de la grandeur, sa confiante

légèreté qu'il prenait pour de la force, ses vertus domestiques qui rassuraient trop aisément sa conscience de roi, et son mépris de ses peuples tel qu'il ne daignait pas descendre avec eux à la loyauté. Pour la postérité qui le juge après deux siècles, l'histoire de ses infortunes est écrite dans chacun de ces traits de son caractère.

Jacques Ier fit, en mourant, à son fils le funeste legs de son favori Buckingham, et le jeune prince eut le malheur de l'accepter. Buckingham en effet fut le mauvais génie qui inaugura le nouveau règne sous de sinistres auspices. Ce fut lui qui inspira au premier parlement assemblé par Charles Ier une défiance hostile contre la royauté (1625); lui qui, cité devant la chambre des lords, répondit à la poursuite dont il était l'objet en faisant casser par le roi un autre parlement (1626); lui qui retint aussi longtemps qu'il le put la main royale forcée de donner sa sanction au fameux bill de la *pétition des droits* (1628). Inconsolable de la perte de ce dangereux conseiller, qui venait de tomber sous le poignard de Felton, Charles n'en poursuivit que plus ardemment la lutte dans laquelle sa prérogative était engagée avec celle des lords et des communes, et pour la troisième fois il se donna la victoire par un acte de dissolution. Alors commença la période de son règne pendant laquelle, décidé à gouverner seul et sans contrôle, il en fit au peuple anglais la solennelle déclaration. Son despotisme, moins dur que celui des Tudors, n'en violait pas moins les libertés de l'Angleterre, et pendant qu'il se complaisait dans l'étalage de sa toute-puissance, l'imprudent monarque

ne sentait point le sol qui commençait à trembler sous ses pas ; il ne voyait pas qu'en s'exerçant aux discussions théologiques, les esprits s'échauffaient d'un ardent amour de l'indépendance, et que dans les dernières classes de la société fermentait un mélange confus de passions politiques et religieuses animées chaque jour davantage par le spectacle ou les récits de la persécution. Le jour vint cependant où les fragiles appuis de son pouvoir absolu commencèrent à chanceler, et où il fut forcé de redemander aux libres institutions du pays les moyens d'action qui manquaient à son gouvernement. L'archevêque Laud, prélat austère et inflexible dans ses convictions, avait persuadé au roi d'imposer à l'église d'Écosse le joug de l'épiscopat et de la liturgie anglicane. Les presbytériens écossais s'étaient révoltés contre cette tentative tyrannique, et, par leur célèbre *covenant*, s'étaient engagés à défendre leur religion jusqu'à la mort (1638). Il fallut lever contre eux des troupes, et, après avoir épuisé toutes les ressources de l'omnipotence royale, convoquer un parlement (1640). Les députés des communes apportèrent à Westminster les griefs de la nation anglaise amassés pendant onze ans, et leur premier acte fut d'accuser de haute trahison le comte de Strafford, déserteur illustre de la cause nationale, qui avait mis son génie au service du despotisme. Charles Ier laissa tomber la tête de ce serviteur aussi habile que fidèle, et, encourageant par ses alternatives de violence et de faiblesse l'audace de l'assemblée qui s'était rendue souveraine, il fut réduit, pour défendre les droits de sa cou-

ronne, à la ressource extrême de la guerre civile. Déployant son étendard royal à Nottingham (avril 1642), il appela autour de lui tous ceux de ses loyaux sujets qui voulaient donner leurs biens et leur sang à la royauté. La fortune des armes fut incertaine tant que l'armée parlementaire obéit aux influences du parti presbytérien : inflexible dans ses étroites observances de religion, mais vacillant et timide dans sa politique, ce parti faisait la guerre sans la vouloir, et ne cherchait qu'à imposer au roi une paix qui le mît dans sa dépendance. Mais une autre faction se montra bientôt qui, avec des vues de gouvernement toutes neuves et hardies, affichait la tolérance religieuse la plus illimitée : c'était celle des indépendants. Elle comptait dans ses rangs et elle eut bientôt à sa tête Olivier Cromwell, profond politique et guerrier habile, qui en deux batailles, à Marston-Moor (1644) et à Naseby (1645), anéantit l'armée royale. Charles, réduit à choisir entre ses ennemis, alla se remettre aux mains des Écossais, dont il espérait réveiller l'antique dévouement à sa famille (1646). Il fut cruellement détrompé : après quelques mois de honteuses négociations, le parlement d'Écosse le vendit au parlement d'Angleterre (30 janvier 1647). Dès lors l'infortuné monarque n'est plus qu'un jouet entre les mains des presbytériens et des indépendants, qui se disputent la possession de sa personne et veulent s'en servir pour assurer leur triomphe. En se mettant hardiment à la tête d'un des deux partis, Charles I^{er} avait quelques chances de racheter sa vie avec de faibles débris de sa couronne; mais il plaça sa dignité

dans la lenteur et laissa aux indépendants le temps de vaincre sans lui. Le mot de république commença alors à retentir aux portes de Hampton-Court, résidence du roi, comme à celles de Westminster. Épouvanté des passions furieuses de l'armée, Charles crut gagner quelque chose à se sauver dans l'île de Wight; mais il ne fit que s'y remettre aux mains d'une créature de Cromwell. On l'arrêta dans cette île et on le transféra d'abord au château de Hurst (30 novembre 1648), puis à celui de Windsor. Pendant que le roi détrôné allait ainsi de prison en prison, Londres et tous les comtés qui l'environnent, les pays de Galles et de Cornouailles, les comtés du Nord, l'Écosse enfin, s'étaient levés pour protester contre la faction audacieuse qui proclamait tout haut sa résolution d'abolir la royauté. Mais Cromwell avec son infatigable génie eut promptement dispersé les insurrections royalistes et presbytériennes, poursuivi jusqu'à Édimbourg les Écossais en déroute et ramené ses troupes vers Londres. Alors s'engagea la dernière et la plus terrible lutte entre le pouvoir civil aux abois et une armée toute-puissante de son enthousiasme et de ses victoires. Le cri de l'armée était : *Justice contre le roi!* Le cri du parlement : *Paix avec le roi!* Près de succomber, les sénateurs de Westminster ennoblirent leurs derniers instants par une intrépide résistance. Ni clameurs, ni menaces ne purent empêcher le vote de la paix : il fallut que le colonel Pride avec son régiment allât saisir à la porte ou arracher de leurs siéges cent soixante membres, et qu'il fît du parlement mutilé un reste honteux de lui-même,

pour que la victoire restât aux indépendants. Peu de jours se passèrent, et une haute cour de justice fut instituée, devant laquelle Charles I^{er} comparut le 20 janvier 1649. Il conserva une tranquille dignité en face de ses juges, se contentant de récuser leur juridiction et sachant à l'avance le sort qui l'attendait. Son arrêt de mort fut prononcé le 6 février 1649, et il le subit trois jours après, en face de son palais de White-Hall.

HENRIETTE-MARIE DE FRANCE,

REINE D'ANGLETERRE,

TROISIÈME FILLE DE HENRI IV, ROI DE FRANCE ET DE NAVARRE,
ET DE MARIE DE MÉDICIS.

(N° 2483.) Clotilde GÉRARD, d'après Antoine Van-Dyck.

Née au Louvre le 25 novembre 1609. — Mariée le 22 juin 1625, à Charles I^{er}, roi d'Angleterre, d'Écosse et d'Irlande. — Morte le 10 septembre 1669.

HENRIETTE-MARIE DE FRANCE,

REINE D'ANGLETERRE.

(N° 2484.) D'après un tableau du temps.

HENRIETTE-MARIE DE FRANCE,

REINE D'ANGLETERRE.

(N° 2485.) Ancien tableau.

HENRIETTE-MARIE DE FRANCE,

REINE D'ANGLETERRE.

(N° 2486.) Tableau du temps.

HENRIETTE-MARIE DE FRANCE,

REINE D'ANGLETERRE.

(N° 2487.) Ancien tableau, d'après le chevalier Lesly.

HENRIETTE-MARIE DE FRANCE,

REINE D'ANGLETERRE.

(N° 2488.) Ancien tableau.

HENRIETTE-MARIE DE FRANCE,

REINE D'ANGLETERRE.

(N° 2489.) Ancien tableau.

Henriette-Marie de France n'était pas encore âgée de seize ans lorsqu'elle épousa, le 22 juin 1625, Charles Ier, roi d'Angleterre. Louis XIII n'avait consenti à ce mariage que sous la réserve expresse d'une dispense ponti-

ficale et d'une convention qui garantissait à sa sœur le libre exercice de la religion catholique. Cependant, soit que les prêtres qui avaient accompagné la reine à Londres ne ménageassent pas assez les préjugés du roi et de la nation anglaise, soit que l'orgueilleux Buckingham ne voulût permettre d'autre empire que le sien sur l'esprit de son maître, Charles Ier prit ombrage des pratiques pieuses de son épouse et lui fit subir dans sa foi les plus pénibles contraintes. Bientôt même elle eut la douleur de voir, sous un prétexte de religion, la guerre s'allumer entre la France et l'Angleterre. Mais la paix, promptement rétablie entre les deux couronnes (1628), sembla dissiper tous les nuages qui avaient troublé l'union royale, et depuis lors Charles ne témoigna plus à Henriette que la plus tendre déférence. Elle ne tarda pas même à prendre sur lui un ascendant qui dans la suite fut un malheur pour l'un et pour l'autre. Si en effet Henriette de France prêta plus d'une fois à la volonté indécise de son mari l'appui d'un esprit résolu et d'un ferme courage, plus d'une fois aussi, nourrie comme elle l'avait été dans les traditions et les exemples du pouvoir absolu, elle lui donna de funestes conseils, et le peuple anglais ne se trompa point lorsqu'au début de la querelle entre la couronne et le pays, il compta la reine parmi les ennemis de ses libertés. Dès lors, ni les grâces ni les vertus de cette princesse, ni les largesses inépuisables de sa charité, ne purent rien pour elle; elle était désignée presque avant son mari à la vengeance nationale. Elle ne lui manqua pas du reste dans cette crise solennelle,

et quand Bossuet peint avec les traits d'une admirable éloquence l'héroïsme et les épreuves inouïes de cette reine infortunée, le grand orateur est un fidèle historien. A peine le drapeau de la guerre civile est-il déployé (1642), qu'elle quitte son époux et, sous le prétexte de conduire en Hollande sa fille mariée au prince d'Orange, va demander des secours aux États-Généraux. Elle revient onze mois après, et, assaillie par une tempête de dix jours, elle rassure les équipages découragés par cette parole héroïque : « Les reines ne se noient pas. » On la vit alors, rejetée sur les côtes de Hollande, ramasser les débris de son naufrage et, avec ce qu'elle avait pu rassembler d'officiers et de munitions, repartir bientôt pour l'Angleterre (1643). Tant qu'elle le put, elle partagea les fortunes diverses du roi qu'elle avait rejoint, le consolant par sa tendresse et le soutenant par son courage ; mais elle était grosse, et, pour faire ses couches, elle dut renoncer à la vie errante des camps. Elle alla donc se renfermer dans Exeter, et là, au milieu des angoisses de l'inquiétude et du dénûment, elle mit au monde, le 16 juin 1644, une fille, qui fut plus tard la duchesse d'Orléans. La haine infatigable des chefs de l'armée parlementaire ne lui laissa pas le temps de se rétablir : il fallut qu'après dix-sept jours elle laissât son enfant à des mains étrangères et se remît en mer pour chercher un refuge dans sa patrie, à travers de nouveaux périls. Elle y fut accueillie comme la fille de Henri IV, et pendant quelque temps, « elle remua, comme dit Bossuet, la France, la Hollande, la Pologne même, et les puissances du Nord les plus éloi-

gnées, » pour chercher des appuis à la cause désespérée de son mari. Mais Paris lui offrit bientôt le même spectacle qu'elle avait vu en Angleterre, le peuple mutiné, la royauté outragée et fugitive, et, au moment où lui parvint la nouvelle de la tragique mort de Charles Ier, elle avait à entendre elle-même les clameurs insultantes de la populace et à supporter dans le Louvre ce que la détresse a de plus humiliant et de plus cruel (1649). Après avoir demandé, selon ses propres paroles, *une aumône* au Parlement, elle se retira dans une maison de Chaillot, où elle fut autorisée à fonder un couvent de la Visitation. Ce fut là qu'elle attendit la fin des troubles de la Fronde, partagée entre les pieuses austérités d'une vie de larmes et de prières et le soin d'élever ses enfants, qu'elle voulait avant tout faire catholiques. L'ordre était rétabli depuis plusieurs années en France, et la reine d'Angleterre vivait tranquille et vénérée dans sa retraite, lorsque la mort de Cromwell rendit à Charles II des espérances bientôt réalisées (1660). Le trône des Stuarts, « indignement renversé, venait d'être miraculeusement rétabli. » Henriette voulut voir la puissance restaurée de son fils, et deux fois elle alla le visiter en Angleterre; mais son âme catholique avait trop à souffrir dans ce pays et sa présence y eût fait naître trop d'ombrages pour qu'elle se décidât à y rester. Elle reprit donc le chemin de son humble solitude de Chaillot, et y acheva sa vie dans la piété et les bonnes œuvres. Elle avait acheté à Colombes, près de Paris, une maison où elle allait passer les beaux jours, et elle y mourut presque subitement,

le 10 décembre 1669, dans la soixantième année de son âge.

BUCKINGHAM (GEORGES VILLIERS,

PREMIER DU NOM, DUC DE),

QUATRIEME FILS DE GEORGES VILLIERS, SEIGNEUR DE BROOKESBY, ET DE MARIE DE BEAUMONT DE GRANFIELD, COMTESSE DE BUCKINGHAM.

(N° 2490.) M^{lle} Robert, d'après un portrait de la collection du château de Beauregard.

Né à Brookesby, dans le comté de Leicester, le 20 août 1592. — Marié, en 1620, à Catherine Manners, fille unique de François Manners, duc de Rutland. — Mort le 23 août 1628.

Ce seigneur eut la destinée assez rare d'être successivement le favori de deux monarques. Il était dans tout l'éclat de la jeunesse, paré des grâces de l'esprit et du corps, lorsque Jacques I^{er}, qui était dégoûté de son favori Somerset, le fit entrer à la cour avec le titre d'échanson, dissimulant ce honteux caprice par une déférence apparente pour le désir de la reine son épouse (1613). Georges Villiers en moins de deux ans monta aux plus hautes dignités : il fut créé marquis et puis duc de Buckingham, devint le premier ministre du roi et le dispensateur suprême de ses faveurs. Flattant les ignobles faiblesses de Jacques I^{er}, il employa tous les moyens pour satisfaire la cupidité de ce prince et la

sienne propre; et, secondé par la criminelle connivence du chancelier Bacon, il établit arbitrairement des taxes iniques, vendit les priviléges, se joua avec la convocation et la dissolution des parlements, et alla jusqu'à jeter son pays dans la guerre, sans autre intérêt que celui de son orgueil et de son ambition. Envoyé à Madrid pour traiter le mariage du prince de Galles avec l'infante Marie, sœur de Philippe IV, il fit échouer cette négociation par son insolence, et se vengea de son échec en armant l'Angleterre contre l'Espagne (1623). L'année suivante on le vit, chargé de demander à Louis XIII la main de la princesse Henriette-Marie pour le fils de Jacques Ier, ne faire de cette autre ambassade qu'une occasion et qu'un prétexte pour étaler aux yeux de la cour de France ses audacieuses galanteries avec la reine Anne d'Autriche. Aussi puissant après l'avénement de Charles Ier qu'il l'avait été auparavant (1625), il contribua beaucoup à engager ce malheureux monarque dans la voie funeste au bout de laquelle devait se dresser pour lui l'échafaud. Louis XIII et Richelieu, animés contre Buckingham d'une commune haine, ne lui permirent pas de revenir à Paris pour y reparler à la reine de son amour : ce fut le signal d'une déclaration de guerre de la Grande-Bretagne à la France (1627). L'insolent favori se flattait de tromper la nation anglaise sur les motifs de cette guerre, en se faisant le champion des huguenots français alors en armes contre la cour. Mais la défaite que son impéritie fit essuyer aux armes britanniques dans son expédition de l'île de Ré ajouta les ressen-

timents de l'orgueil national qu'elle avait humilié à la haine universelle dont il était déjà l'objet. Il venait d'arriver à Portsmouth pour hâter les préparatifs d'une nouvelle attaque contre la France (1628), lorsqu'il fut assassiné par un de ces fanatiques qui se donnent pour mission de venger par le crime les griefs de leur pays. Buckingham n'était âgé que de trente-six ans.

GUSTAVE-ADOLPHE OU GUSTAVE II, DIT LE GRAND,

ROI DE SUÈDE,

TROISIÈME FILS DE CHARLES IX, ROI DE SUÈDE, ET DE CHRISTINE DE HOLSTEIN-GOTTORP.

(N° 2491.) D'après un tableau du temps.

Né le 9 décembre 1594. — Marié, le 25 novembre 1620, à Marie-Éléonore de Brandebourg, seconde fille de Jean-Sigismond, électeur de Brandebourg, duc de Prusse, et d'Anne de Brandebourg. — Mort le 16 novembre 1632.

GUSTAVE-ADOLPHE,

ROI DE SUÈDE.

(N° 2492.) Ancien tableau.

GUSTAVE-ADOLPHE,

ROI DE SUÈDE.

(N° 2493.) De Creuse, d'après un ancien tableau.

Gustave-Adolphe est le héros de la réforme. Pendant les cent années de combats qu'elle eut à livrer, elle n'eut à son service ni un esprit plus élevé, ni un plus grand cœur. Il l'honora par ses vertus, et par son génie la fit triompher sur les champs de bataille.

Gustave-Adolphe avait reçu une si forte éducation, son adolescence semblait déjà si mûre pour le commandement, que, malgré la loi qui fixait à vingt-quatre ans la majorité des rois, les états de Suède le laissèrent, dans sa dix-septième année, prendre en main les rênes du gouvernement. Le premier acte de son administration fut de placer à la tête de ses conseils le célèbre Axel Oxenstiern, avec le titre de chancelier. Ayant ainsi pourvu aux affaires du dedans, le jeune monarque se mit à l'œuvre pour faire face à la triple guerre que la Suède soutenait alors contre le Danemarck, la Russie et la Pologne. Une prompte paix, conclue par la médiation de l'Angleterre et des Provinces-Unies, termina sans trop de désavantage sa querelle avec les Danois (1613). Contre les Russes, il fallut tirer l'épée; mais la guerre ne fut pas longue, et le czar Michel Romanoff souscrivit en 1617 un traité qui laissait la Suède victorieuse et agrandie. Restait Sigismond, roi de Pologne et en même temps roi détrôné de Suède, dont les réclamations et les armes étaient menaçantes. Gustave-Adolphe se décida à prévenir son compétiteur, et fit contre lui les préparatifs les plus redoutables (1621). Ce fut alors qu'il commença dans l'ordre et les mouvements de son armée les changements qu'il devait achever plus tard en Allemagne,

sur le grand théâtre de ses victoires, et qui ont attaché son nom à l'une des plus importantes révolutions dans l'art de la guerre. Un code fut publié, qui réglait tous les détails du service militaire et y faisait entrer les rigoureuses observances du culte religieux. Avec vingt-quatre mille combattants ainsi disciplinés et animés de la pensée de leur chef, Gustave-Adolphe eut une suite de succès presque continuels contre les troupes polonaises. La prise de Riga, les deux batailles rangées de Walhof (1626) et de Stum (1629), témoignèrent de la supériorité de son génie et de la forte organisation de son armée, et, malgré les secours de l'empire, Sigismond fut forcé de conclure une trêve de six ans, qui laissait les Suédois en possession de toutes leurs conquêtes (septembre 1629).

C'était par l'habile et puissante médiation du cardinal de Richelieu qu'avait été conclue cette trêve, qui permit enfin au héros du Nord de se jeter sur l'Allemagne pour y relever le drapeau abattu de la réforme. Débarqué en Poméranie le 24 juin 1630, Gustave eut bientôt conquis toute cette province, chassé les impériaux du Mecklenbourg et du Brandebourg, et signé à Bernwald, dans cette dernière contrée, le traité qui lui assurait les subsides de la France (23 janvier 1631). L'Allemagne luthérienne, foulée sous les pieds de Wallenstein et de Tilly, hésitait à se déclarer pour son nouveau défenseur, et le sac récent de Magdebourg venait d'ajouter à l'effroi qui la tenait immobile. Mais Gustave-Adolphe, en apprenant cette destruction, comparée avec

joie par son auteur à celle de Troie et de Jérusalem, s'enflamma à la vengeance. Sans tenir compte du nombre de ses ennemis, il se porte en avant, reçoit dans les rangs de son armée l'électeur de Saxe réduit à choisir entre son alliance et celle de l'empereur, et le 7 septembre 1631 il se trouve dans la plaine de Leipsick en face de Tilly, le farouche destructeur de Magdebourg. Le triomphe des Suédois fut complet, et en un seul jour la maison d'Autriche perdit le fruit de onze années de victoires. On s'attendait que Gustave, qui n'avait plus d'armée devant lui, allait s'élancer jusqu'à Vienne et y dicter la paix à l'empereur, ou lui ôter la couronne. Il jugea plus sûr de se porter sur le Rhin pour y briser la ligue catholique et rendre au parti protestant son organisation et sa force dans l'ouest comme dans le nord de l'Allemagne. En moins de huit mois ce but fut atteint : il était parti avec vingt-cinq mille hommes du champ de bataille de Leipsick ; il arriva avec soixante mille combattants devant Mayence, entraînant à sa suite la belliqueuse jeunesse de la Saxe, de la Thuringe et de la Franconie qui avait répondu à son cri de liberté et de victoire. L'électeur de Bavière refusa de subir les dures conditions imposées par Gustave aux membres dispersés de la ligue catholique : il appela ainsi la guerre sur ses états, et Tilly, battu au passage du Lech comme à Leipsick, tomba mort aux pieds de son vainqueur. Gustave eut la joie de faire entrer à ses côtés dans Munich l'électeur palatin dépouillé jadis par le Bavarois, son parent ; et Ferdinand II, menacé dans Vienne, n'eut plus d'espoir que

dans l'épée de Wallenstein, que naguère il avait brisée luimême. Alors se trouvèrent en face l'un de l'autre, sous le regard de l'Europe attentive, ces deux capitaines dont les noms remplissaient toutes les bouches, l'un, rénovateur de l'art de la guerre dans les temps modernes, l'autre apparaissant comme le dernier et le plus grand des *condottieri* du moyen âge. Ils restèrent trois mois entiers sous les murs de Nuremberg, se tenant l'un l'autre en échec et abandonnant leurs armées immobiles aux ravages de la famine et des maladies. L'impétueux Gustave perdit le premier patience et alla se jeter sur la Bavière; Wallenstein s'ébranla contre la Saxe et força le roi de Suède de revenir à la défense de l'électeur, son allié. Une bataille était devenue inévitable : elle s'engagea le 16 novembre 1632. Ce fut cette journée de Lutzen dans laquelle le monarque suédois, frappé à mort, sembla laisser à ses soldats son courage et son génie pour vaincre un ennemi jusqu'alors invincible. Plusieurs historiens croient que Gustave-Adolphe dut à ce trépas prématuré d'échapper à la séduction périlleuse des conquêtes et de conserver ainsi un nom pur et sans tache auprès de la postérité.

CHRISTIAN IV,

ROI DE DANEMARCK,

FILS DE FRÉDÉRIC II, ROI DE DANEMARCK, ET DE SOPHIE DE MECKLENBOURG.

(N° 2494.) Oscar Goé, d'après un ancien tableau.

Né le 12 avril 1577. — Marié, en 1598, à Anne-

Catherine, fille de Joachim-Frédéric, margrave de Brandebourg. — Mort le 28 février 1648.

Christian IV est un des plus grands princes qui aient gouverné le Danemarck. Pendant son long règne il ne cessa de déployer une activité infatigable pour tout ce qui pouvait donner à son peuple la puissance et la gloire; mais la fortune fut presque toujours contraire à ses desseins. Il était encore mineur quand il monta sur le trône, et ne fut mis qu'à l'âge de dix-neuf ans en pleine possession de l'autorité royale (1596). On le vit aussitôt porter sur toutes les parties de l'administration un regard attentif, veiller à ses frontières inquiétées par la rivalité ambitieuse des Suédois, et, dans la vigilante exploration des côtes de son royaume, mener ses vaisseaux jusqu'aux confins de la Moscovie, sur la mer Blanche (1599). Mais l'aristocratie féodale avait conservé dans les monarchies du Nord son organisation et toute sa force, et, jalouse de la royauté, elle entrava dès leur naissance les projets de Christian pour la grandeur et la prospérité du Danemarck. Cependant, en 1611, il se crut assez fort pour éclater contre la Suède, qui le menaçait toujours, et alla mettre le siége devant Calmar. Les succès de cette guerre furent variés; mais Gustave-Adolphe, qui venait de succéder à Charles IX, avait besoin de la paix pour s'affermir sur le trône, et il l'acheta au prix de quelques avantages laissés au Danemarck (janvier 1613). Bientôt commença en Allemagne la guerre de Trente ans. Christian, par de fréquents voyages, s'était fait connaître

aux peuples de cette contrée, et à plusieurs reprises
il s'était efforcé d'unir les princes luthériens en une
seule alliance, où il serait entré avec l'Angleterre et les
Provinces-Unies. L'occasion de prendre en main la cause
du protestantisme devait lui être précieuse : il la saisit
avec empressement. Reconnu chef de la ligue du Nord
et soutenu par l'argent de la France (1625), Christian
descendit avec une belle armée en Allemagne, et sa
présence y rassura les luthériens abattus. Mais plus heureux, sinon plus habile que lui, Tilly, qui commandait
les troupes de la ligue catholique, le battit dans la célèbre journée de Lutter, au pays de Brunswick (1626).
Ce fut en vain qu'avec des régiments tirés de la Hollande, de l'Angleterre et de la France même, Christian
se recomposa une armée et essaya l'année suivante
de trouver la fortune plus favorable. Wallenstein avait
uni ses forces à celles de Tilly et concertait avec lui ses
manœuvres. De proche en proche, les Danois furent
poussés jusqu'au fond de la presqu'île de Jutland, et à
peine leur roi put-il mettre ses débris à couvert dans
l'île de Fionie. Cependant le courage de Christian ne
l'abandonna pas en cette extrémité : il jeta des secours
dans Stralsund assiégée par Wallenstein, et se joignit
aux Suédois pour détruire la marine naissante à l'aide
de laquelle Ferdinand II espérait consommer l'asservissement de l'Allemagne. Son attitude en face d'un ennemi
victorieux fut si fière et si menaçante, que l'empereur
fut presque heureux de lui donner la paix (20 mai 1629).
Christian tâcha plus tard d'intervenir comme média-

teur dans la grande querelle où, comme général, il avait joué longtemps un rôle si malheureux. Mais tandis que, suivant ses désirs, il voit des conférences s'ouvrir à Munster et à Osnabruck (1641), les Suédois, poussés par l'énergie conquérante que leur avait inspirée Gustave-Adolphe et animés contre le Danemarck de leurs vieux ressentiments, se jettent sur le Holstein et menacent Christian jusque dans ses îles. L'intrépide monarque tint tête pendant trois ans au génie de Torstenson, et, quoique accablé de revers, s'il eût disposé seul des destinées de son peuple, il n'eût consenti qu'à une paix honorable. Mais le sénat et la noblesse le contraignirent à l'acheter par des conditions qui affaiblirent le Danemarck et l'humilièrent (13 août 1645). Christian IV régna encore trois ans, toujours en lutte avec l'aristocratie danoise pour des réformes salutaires qu'il ne pouvait faire prévaloir, et mourut le 28 février 1648, dans la soixante et onzième année de son âge.

MUSTAPHA Ier,

SULTAN DES TURCS OTTOMANS,

FILS DE MAHOMET III.

(N° 2495.)

Né en..... — Mort le 10 septembre 1623.

Mustapha, épargné par Achmet dans le massacre général de ses frères, lui succéda en 1617. Il se signala bientôt par de tels actes de folie et de cruauté, que ses

vizirs le détrônèrent au bout de quatre mois, comme incapable de régner. Cependant son neveu Osman, qui l'avait remplacé sur le trône, ayant été victime en 1622 d'une insurrection des janissaires, Mustapha fut tiré du puits où il était emprisonné, pour reprendre le gouvernement de l'empire. Sa captivité ne lui avait pas rendu le sens, et les mêmes excès renversèrent une seconde fois son pouvoir. Livré aux insultes de la populace à travers les rues de Constantinople, il fut reconduit dans sa prison, et peu de jours après il fut étranglé (10 septembre 1623).

OSMAN II,

SULTAN DES TURCS OTTOMANS,

FILS D'ACHMET 1er.

(N° 2496.)

Né vers 1606. — Mort le 19 mai 1622.

Ce prince n'était âgé que de douze ans lorsqu'il monta sur le trône des Ottomans. Il n'en eut pas moins l'esprit guerrier de sa race, et en 1619 il envoya son grand vizir faire la guerre au schah de Perse. Après l'avoir contraint à demander la paix (1620), il tourna ses armes contre la Pologne et alla lui-même assiéger la ville de Choczim, en Moldavie (1621). Au retour de cette expédition, qui ne fut point heureuse, Osman forma le projet de détruire les janissaires pour leur substituer une milice arabe. Cette turbulente infanterie ne lui permit pas d'accomplir son dessein; elle se révolta, s'empara du

jeune sultan et le conduisit au château des Sept-Tours, où il fut étranglé (19 mai 1622), dans la seizième année de son âge.

AMURATH IV,

SULTAN DES TURCS OTTOMANS,

FILS D'ACHMET I".

(N° 2497.)

Né en 1608. — Mort le 8 février 1640.

Amurath IV, frère d'Osman, succéda, à l'âge de quinze ans, à son oncle Mustapha. Ce prince montra l'esprit entreprenant et belliqueux des anciens sultans, et mêla quelques qualités dignes d'un roi aux vices grossiers qui firent sa honte et sa perte. Pendant le cours presque entier de son règne il fit la guerre contre les Persans avec des alternatives de succès et de revers. Deux fois ses troupes échouèrent contre Bagdad (1624 et 1631), et cette ville ne tomba entre ses mains qu'après un troisième siége qu'il dirigea lui-même (1638). Érivan, la capitale de l'Arménie persique, était devenue sa conquête deux ans auparavant. Mais Amurath ternit l'honneur de ses armes par ses atroces barbaries et excita le mépris de ses sujets par sa brutale ivrognerie. Il mourut des excès auxquels il s'était livré dans la fête du Baïram de l'année 1640.

FIN DU NEUVIÈME VOLUME.